高等学校设计类专业教材

设计材料与工艺

主　编　张仲凤

副主编　杨　洋

参　编　李　慧　任　毅　王　辉　王雨凡
　　　　李红晨　李美莲　易礼琴　杨昕妍
　　　　杨越淳　张　蕾　张续旭

主　审　李克忠

U0331662

机械工业出版社

本书内容包括概论、木材与工艺、竹材与工艺、塑料与工艺、金属与工艺、玻璃与工艺、石材与工艺、陶瓷与工艺、复合材料与工艺等，涵盖了设计领域材料和成形工艺方面的基本知识、基本理论和基本技能。书中每种材料都附有设计应用案例分析，为全面掌握材料的性能及使用方法提供了很好的借鉴。

本书可作为高等学校工业设计、艺术设计等设计类专业的教材，也可作为高职高专工业设计专业教材，还可供广大工业设计人员和相关技术人员参考。

图书在版编目（CIP）数据

设计材料与工艺/张仲凤主编. —北京：机械工业出版社，2023.12
高等学校设计类专业教材
ISBN 978-7-111-74212-8

Ⅰ.①设…　Ⅱ.①张…　Ⅲ.①艺术-设计-高等学校-教材　Ⅳ.①J06

中国国家版本馆 CIP 数据核字（2023）第 214766 号

机械工业出版社（北京市百万庄大街 22 号　邮政编码 100037）
策划编辑：冯春生　　　　　责任编辑：冯春生
责任校对：梁　园　张　薇　封面设计：张　静
责任印制：李　昂
河北环京美印刷有限公司印刷
2024 年 2 月第 1 版第 1 次印刷
184mm×260mm · 21.25 印张 · 523 千字
标准书号：ISBN 978-7-111-74212-8
定价：69.00 元

电话服务　　　　　　　　　网络服务
客服电话：010-88361066　　机　工　官　网：www.cmpbook.com
　　　　　010-88379833　　机　工　官　博：weibo.com/cmp1952
　　　　　010-68326294　　金　书　网：www.golden-book.com
封底无防伪标均为盗版　机工教育服务网：www.cmpedu.com

前　言

　　人类的造物活动始终伴随人类文明的发展，而造物都须以材料为先决条件，于是我们可以这样理解：发现新材料、研究新材料、应用新材料的发展史，也是人类文明发展史的重要组成部分。《考工记》记载："天有时，地有气，材有美，工有巧，合此四者，然后可以为良。"纵观中外传世经典的设计名作，无不在当时的历史条件下把材料与设计结合到极致，经得起时间的洗礼，而随着科学技术的发展，新材料、新工艺的不断出现又为设计提供了新的无限可能。因此，了解材料与设计的关系、掌握常用设计材料的特性与加工工艺是深入学习设计类专业知识的基础，而"设计材料与工艺"课程也成为设计类专业的必修专业基础课。

　　本书正是基于专业学习的需要，注重理论解析与实践应用相结合，从宏观到微观、从一般到特殊、从现实到未来，对材料的设计学特性、八种常用设计材料的工艺特性、设计材料的选择与应用进行了系统讲述。本书图文并茂，便于掌握，特别是对常用设计材料的成形工艺、连接工艺、表面处理工艺及其科学应用进行了详细讲解，以培养学生正确选择材料、合理确定工艺来设计产品的能力。

　　本书可作为高等学校工业设计、艺术设计等设计类专业教材，也可作为高职高专工业设计专业教材，还可供广大工业设计人员和相关技术人员参考。

　　限于编者的理论水平和实践经验，书中难免存在疏漏和不足之处，敬请广大读者批评指正。

<div align="right">编　者</div>

目　录

第1章

概论

本章提要： 本章的侧重点是讨论设计与材料之间的关系。设计的实现离不开材料的支撑，没有材料，设计将永远停留于创意的阶段。要想做好一个设计，需要了解材料的性能。如何使用材料才能提升设计的价值，用什么设计才能突出材料的优点等，是本章所要探讨的问题。材料的加工方式、材料的分类与材料的发展方向是作为一个合格设计师需要熟知的。设计是一种复杂的行为，它涉及设计者感性与理性的判断，而材料提供了设计的起点，材料选择得适当与否，直接影响着设计的内在质量和外观质量。

图 1-1 所示的苹果 MacBook 笔记本的铝外壳是以一块铝砖的原型加工出来的，这样加工除了能够让机体更加坚固以外，同时还能减少一些小接缝、小螺钉的使用，即在加工过程中铝合金不再需要弯曲，保留了原有的强度，而且在壳体上完全无拼合、无接缝，让外观看上去浑然一体、完美无缺。除此之外，还能够有效地节省人工组装时人力和流程成本。

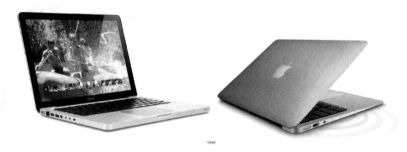

图 1-1　MacBook 笔记本

1.1　材料、工艺与设计

设计是人类需求与目的、材料的工艺结构、技术的原理组合、造型的审美形式等重要因素构成的一个完整的系统。材料与工艺知识是设计的重要因素和基础，设计与材料、工艺之间一直是相互促进、互为因果的关系。一方面，材料、工艺的发展提高了设计造物活动的自由度；另一方面，设计活动中的需求与目的也刺激了材料与工艺的发展。

1.1.1　材料与设计

人类的设计意识与使用材料是共生并存的，任何设计都需要通过材料来实现。设计的过程实际上是对材料的理解和认识的过程，是造物与创新的过程，是应用的过程。材料是设计的物质基础。

设计是一种复杂的行为，它涉及设计者感性与理性的判断，而材料提供了设计的起点，材料选择得适当与否，直接影响着设计的内在质量和外观质量。材料的种类丰富，量大面广，在选择材料时，首先应当遵循科学的原则，了解材料的物理属性和加工方法，根据设计的特点来选择合适的材料，然后按照一定的美学原则，将材料与设计进行有机的结合。在设计中，材料的巧妙运用能够有效地发掘材料为设计服务的潜力，使设计在色彩、形态、制造工艺方面所受的限制大幅度降低，使设计的可能性不断扩大。由于不同的材料具有各自不同的性能特征，因而一旦材料被应用到某个具体的产品时，就会对这一产品的形态、构造乃至视觉观感产生影响。在现实生活中，人们能够真切感受到，即使是同样的产品，由于采用了不同的材料，会留下不同的使用感受。同时，不同的材料有着不同的加工方法和成型工艺，而不同的加工工艺也对产品的形态起到直接的作用。20 世纪 30 年代早期的台式收音机外壳，采用的是人工夹板拼装工艺，产品形态只能以直线大平面为主，造型呆板生硬（见图 1-2）。由于塑料的出现和注塑技术的成熟，收音机壳体成型材料和成型工艺得到了彻底的改变，使产品的形态由以前单一的直线平面发展到当前的各种曲线的体面互为结合的形态（见图 1-3）。

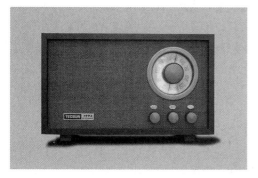

图 1-2　20 世纪 30 年代的收音机

图 1-3　现代收音机

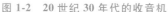

设计可以激励材料科学的发展。材料设计的方式有两种：一是从原材料出发，思考如何发挥材料的特性，开拓产品的新功能，甚至创造全新的产品；二是从设计的功能出发，思考如何选择或研制相应的材料。随着科学技术的发展，便出现了根据需要设计新材料的设计方式，一改以往根据产品功能来选择材料的方式，而是建立一种由设计需要来研发材料的新观念。这种材料的研发可以从组成、结构和工艺方面来实现设计的要求。例如，人们为了设计隐形飞机，一直进行基础材料的改良和复合材料的开发，以尽量减少或消除雷达接收到的有用信号。

人类已步入人工合成材料时代，材料早已成为人类赖以生存和生活中不可缺少的重要部分，是人类生产和生活的物质基础。可以说，人类设计的发展过程同时也是人类对材料认知增长的过程。科学技术的发展使现代新型材料不断出现并广泛应用，对于设计有着极大的推动作用。每一种新材料的发现和应用，都会产生不同的成型加工方法和工艺制作方法，从而导致产品结构的巨大变化，给产品设计带来新的飞跃，形成新的设计风格。在设计中，对新材料的开发与应用已成为提高产品效用和开发产品新功能的重要因素。例如，氟树脂的发明，由于其优异的热性能，易清洁、不粘油、无毒等特征，就出现了像"不粘锅"（见图 1-4）及易清洁的脱排油烟机等新产品的问世。自从发现了高温超导陶瓷以后，世界上又成功地研究了超导磁体，并利用超导磁体的性能，成功研制了高速超导磁悬浮列车（见图 1-5），目前中国磁悬浮列车速度可达 581km/h。21 世纪研发的碳-碳复合材料因其独特的性能，已广泛应用于航空航天、汽车工业、医学等领域，如火箭发动机喷管及其喉衬、航天飞机的端头帽和机翼前缘的热防护系统、飞机制动盘等。

图 1-4　不粘锅

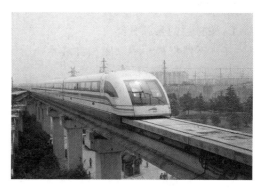

图 1-5　磁悬浮列车

在以消费者为导向的市场经济条件下，企业越来越重视通过提高产品的附加值来赢得市场。产品的附加价值是对产品机能、材料与感性三者的统一。产品的附加价值体现在产品的"心理价值""设计价值""信息价值"上。通过对各种设计材料的运用，不仅可以建立其产品的个性，更可以作为一种设计战略，对提升企业的产品形象起着重要的作用。当越来越多的企业开始通过这种设计战略来竞争市场的时候，对材料、形态和色彩这些构成产品的重要因素的研究就受到了重视并赋予了更新的理解，设计将从一种传统的外观"包装"转向建立人与高技术之间关系的协调，进而成为一种设计的文化。

设计的实现离不开材料的支撑，没有材料，设计将永远停留于创意的阶段。材料与设计之间的关系非常紧密，材料是设计的基础，设计同时又促进材料的进一步发展，二者有着相互推动的作用力与反作用力。

1.1.2　工艺与设计

在产品设计中，精湛的工艺技术是实现产品最佳效果的前提和保障。一个好的设计者必须在构思上针对不同材质和不同工艺进行综合考虑，必须通过各种工艺技术将不同材质制成产品。倘若不了解材料所特有的材质属性、工艺程序和技术要求，设计只能是"纸上谈兵"。

材料的工艺包括材料的成型工艺、加工工艺和表面处理工艺。它是材料固有特性的综合反应，是决定材料能否进行加工或如何进行加工的重要因素，直接关系到加工效率、产品质量和生产成本等。设计材料通过工艺过程成为具有一定形态、结构、尺寸和表面特征的工业产品，使设计方案转变为具有使用和审美价值的实体。材料的工艺是设计师运用材料，组织结构和造型，实现造物目的必备的知识，也是设计创新实现的基础。图1-6所示的椅子，就是因为蒸木弯曲工艺的发明，才设计出的索耐特14号椅。

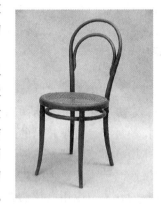

图1-6　索耐特14号椅

1.2　设计材料的分类与发展

1.2.1　设计材料的分类

1. 按材料的来源分类

（1）天然材料　不改变在自然界中所保持的状态，或只施加低度加工的材料，如木材、竹、棉、毛、皮革、石材等。

（2）加工材料　利用天然材料经不同程度的加工而得到的材料，加工程度从低到高，如人造板、纸、水泥、金属、陶瓷、玻璃等。

（3）合成材料　将石油、天然气和煤等原料利用化学合成方法制造而得的高分子材料，如塑料、橡胶、纤维等。

（4）复合材料　利用有机、无机非金属乃至金属等各种原材料复合而成的材料。

（5）智能材料或应变材料　随环境条件的变化具有应变能力，拥有潜在功能的高级形

式的复合材料。

2. 按材料的物质结构分类

材料作为客观存在的物质，大多呈现出其特有的物质结构，因此，可将物质结构作为材料分类的一个依据。按材料的组成、结构特点，可将材料分为金属材料、无机非金属材料、有机材料、复合材料，见表1-1。

<p align="center">表1-1 设计材料</p>

分 类	举 例
金属材料	黑色金属（钢、生铁等）
	有色金属（铜、铝、金等）
无机非金属材料	石材、玻璃、陶瓷、石膏等
有机材料	木材、皮革、塑料、橡胶等
复合材料	玻璃纤维复合材料、碳纤维复合材料等

3. 按材料的加工度分类

设计用材料按加工度可分为天然材料、加工材料和人造材料三种。

（1）天然材料 天然材料是指不改变在自然界中所保持的自然特性或自然界原来就有未经加工或基本不加工就可直接使用的材料。这类材料以天然存在的有机材料为主，如竹、木、棉、毛、皮革，除此以外还有天然存在的无机材料，如黏土、矿石、化石、宝石、熔岩、火山灰、大理石、水晶、煤、金刚石等。

（2）加工材料 加工材料是指介于天然材料和人造材料之间，经过不同程度人为加工的材料。加工度从低到高的材料有胶合板、细木工板、纸张、黏胶纤维与玻璃纸等。

（3）人造材料 人造材料是指人工制造的材料。其主要有两大部分：一是以天然材料为蓝本所制造的人造材料，如人造皮革、人造大理石、人造象牙、人造水晶、人造钻石等；二是利用化学反应制成的在自然界不存在或几乎不存在的材料，如金属合金、塑料与玻璃等。

4. 按材料的形态分类

为了加工使用方便，设计用材料往往事先制成一定的形状，按形态可分为点状材料、线状材料、面状材料、块状材料。

（1）点状材料 主要是指粉末与颗粒状等细小形状的物体。

（2）线状材料 设计中常用的有钢管、钢丝、铝管、金属棒、塑料管、木条、竹条、藤条等细长的材料。图1-6所示的索耐特14号椅即为线状家具。

（3）面状材料 设计中所用的面状材料有金属板、木板、塑料板、合成板、金属网板、皮革、纺织布、玻璃板等。图1-7所示的蝴蝶椅即为面状材料制成的。

（4）块状材料 设计中常用的块状材料有木材、石材、泡沫塑料、混凝土、铸钢、铸铁、铸铝、油泥、石膏等。

生活中产品的形态常常以线状材料、块状材料、面状材料相互搭配组合而成，图1-8和图1-9所示的椅子分别由线状材料和块状材料、线状材料和面状材料组合制作而成。

<p align="center">图1-7 蝴蝶椅</p>

图 1-8　线状材料和块状材料组合制作的椅子

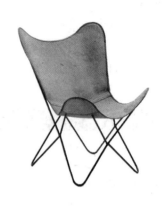

图 1-9　线状材料和面状材料组合制作的椅子

1.2.2　设计材料的发展

人类社会的发展历程是以材料为主要标志的。对材料的认识和利用的能力，决定着社会的形态和人类生活的质量。材料与人类的出现和进化有着密切的联系，因而它们的名字已作为人类文明的标志。从远古时期的石器开始，人类经历了陶器、青铜器、铁器、漆器、瓷器等许多以材料为依托的人类文明的进程。现代文明中的钢铁、玻璃、塑料、纤维、橡胶、合金等新材料的广泛应用，构成了一种具有时代感的文化象征。设计作品在不同材料的作用和影响下，体现出各个时代的文明程度和发展规律过程。材料的被认识和被利用是人类设计史上具有重要意义的事情。从某种意义上来看，设计活动中物化的过程，也就是材料被文化的过程。

（1）石器时代　人类使用材料的历史可追溯至 250 万年前的石器时代。在旧石器时代，为了生存、生产和战争，人类学会了区别、选用各种石头，创造了石刀、石斧、针等器具。尽管其形状不规则，也不固定，加工十分粗糙，但其加工后的形状却是人们所希望和需要的。这些石器是人类制造的第一种原始材料。

到了大约 1 万年前，打制得更加精美的石器以及陶器、玉器的出现标志着新石器时代的开始。人类已经开始用石头和砖瓦作为建筑材料，代表器物有：湖北省屈家岭出土的距今已有 5000 多年的精细石铲、钻了孔的石斧等。

石器时代的生产工具极其落后，使用的材料非常少，人类社会的生产力水平极端低下，社会发展极其缓慢，人类文化也是相当简单和粗俗的。

（2）陶器时代　大约 1 万年前，人们用黏土或以黏土、长石、石英为主的混合物，经成型、干燥、烧制（温度低于 1200℃），得到了最原始的陶器。陶是人类第一种人工制成的合成材料。陶的出现，为保存、储藏粮食提供了可能，标志着人类从游猎生活进入了农牧生活。我国陶器大约出现在 8000 年前，半坡村的碗、钵、罐、瓶等，是陶器时代具有代表性的器物（见图 1-10）。同时，为使陶器更精美人类发明了在陶器上挂釉的技术，并意外地发现了玻璃。公元前 7000 多年埃及古代遗址中出土的青色玻璃球，标志着人类已学会玻璃的制造。

水泥是无机材料中使用量最大，对人类生活影响最显著的建筑材料和工程材料。早在 2000 多年前，希腊和古罗马人就将石灰和火山灰的混合物作为了建筑材料，这是最早应用的水泥。今日，它已经发展成庞大的家族，是建房、修桥、筑路等领域的主要材料，有着石材不可替代的优越性。

图 1-10 半坡遗址出土的陶器

（3）青铜时代 青铜文明的源头在古代中国、美索不达米亚平原和埃及等地。早在公元前 8000 多年前，人类就已发现并利用天然铜块制作铜兵器和铜工具。到公元前 5000 多年前已逐渐学会用铜矿石炼铜。青铜——铜锡合金，是最原始的合金，也是人类历史上获得的第二种人造材料。考古学家在伊朗西部的一些地区发现了大约公元前 7000 年前使用的小型铜器件，如小针、小珠和小锥等。大英博物馆里收藏有大约 5000 年前苏美尔人铸造的铜牛头和大约 3500 年前埃及人制作的铜镜和铜制工具。图 1-11 所示的后母戊鼎是中国青铜时代的代表器物，也是目前世界上出土的最大的青铜器。经检测，后母戊鼎中铜的质量分数为 84.11%，锡的质量分数为 11.64%，铅的质量分数为 2.79%，它的纹饰、构造等都反映了这个时代青铜冶铸和锻造技术已非常高超。

图 1-11 后母戊鼎

（4）铁器时代 大约在公元前 2200 年，西亚的赫梯人已经会冶炼和使用铁器了。人们发明了熟铁和钢的冶炼方法后，铁在生产中得以广泛应用。炼铁技术和制造技术的发展，开创了人类文明的新时代，推动了现代工业革命的进程，同时也使得人类经历了四次工业革命。

（5）高分子材料时代 人类社会一开始就利用天然高分子材料作为生活资料和生产资料，并掌握了其加工技术，如利用蚕丝、棉、毛织成织物，用木材、棉、麻造纸等。19 世纪 30 年代末期，进入天然高分子化学改性阶段，出现了半合成高分子材料。1907 年，出现了合成高分子酚醛树脂，真正标志着人类应用合成方法有目的地合成高分子材料的开始。1953 年，配位聚合催化剂的发明，大幅度地扩大了合成高分子材料的原料来源，得到了一大批新的合成高分子材料，使聚乙烯和聚丙烯这类通用合成高分子材料走入了千家万户，确立了合成高分子材料作为当代人类社会文明发展阶段的标志。现代高分子材料已与金属材料、无机非金属材料一样，成为科学技术、经济建设中的重要材料。美国的高分子材料的年消费总量为 800 亿美元，其重量计接近钢铁材料，消费量的递增速度超过了国内生产总值（GDP）的增速。在过去几年，我国塑料制品产量平均复合增长率为 10.75%，化学纤维产量平均复合增长率为 11.44%，涂料产量平均复合增长率达到 24.04%。由于高分子材料的结构决定了其性能，对结构的控制和改性可获得不同的特性，合成具有特殊性能的功能高分子材料是高分子材料的发展方向。

（6）复合材料时代 随着科学技术在物理化学领域的应用，自然界中的天然聚合物的性能已经不能满足工业发展对材料性能的需要，复合材料应运而生，复合材料是在三大材料

基础上发展起来的新材料。复合材料是由高分子材料、无机非金属材料或金属材料等几类不同的材料通过复合工艺组合而成的新型材料。材料设计可以使各组分的性能互相补充并彼此关联，从而获得新的优越性能。

现代高科技的发展离不开复合材料，复合材料对现代科学技术的发展有着十分重要的作用。复合材料的研究深度和应用广度及其生产发展的速度和规模，已成为衡量一个国家科学技术先进水平的重要标志之一。现阶段，我国玻璃钢、复合材料行业面临一个新的大发展时期，如城市化进程中大规模的市政建设、新能源的利用和大规模开发、环境保护政策的出台、汽车工业的发展、大规模的铁路建设、大飞机项目等。在巨大的市场需求牵引下，复合材料产业的发展将有很广阔的发展空间。图 1-12 所示为由复合材料制作而成的航天飞机。

图 1-12　由复合材料制作而成的航天飞机

1.3　设计材料的特性与工艺

1.3.1　设计材料的性能

任何产品设计的第一原理，也是重要的设计原则——材料性能的应用。只有正确掌握材料特性，才能将材料特性发挥到最大限度。材料的特性主要为材料的固有特性，也称为材料的物理特性或化学特性，如力学性能（弹性模量、抗拉强度、抗冲击强度、屈服强度、耐疲劳强度等）、电学性能（电导率、电阻率、介电性能、击穿强度等）、热学性能（热容、热导率、熔化热、热膨胀、熔沸点等）、化学性能（即材料参与化学反应的活泼性和能力，如耐蚀性、催化性能、离子交换性能等）和光学性能（光的反射、折射、吸收、透射以及发光、荧光等性质）等。

1. 材料的物理性能

（1）材料的密度　密度是指材料单位体积的质量，即物质的质量与体积之比。数学表达式为 $\rho = m/V$（ρ 表示密度，m 表示质量，V 表示体积），常用单位为 kg/m³。人们往往感觉密度大的物质"重"，密度小的物质"轻"一些，这里的"重"和"轻"实质上就是指物质密度的大小。

（2）热性能　对于材料热性能的认识，可以从材料的导热性、耐热性、热胀性、耐燃性、耐火性这五个方面来进行。

导热性是指材料将热量从一侧表面传递到另一侧表面的能力，常用热导率（导热系数）来表示。热导率大，表明材料是热的良导体，如金属材料；热导率小，表明材料是热的不良导体，则隔热性能好，如高分子材料。在厨具设计中，常用金属作铲，木材、胶木或其他塑料材料作柄，就是利用了不同材料的导热性的差异设计而成的，常见的厨具如图 1-13 所示。

耐热性是指材料在受热的条件下仍能保持其优良的物理力学性能的能力，通常用耐热温

度来表示。晶态材料以熔点温度作为指标（如金属材料、晶态塑料）；非晶态材料以转化温度为指标（如非晶态塑料、玻璃等）。

热胀性是指材料由于温度变化产生膨胀或收缩的性能，通常用线胀系数来表示。热胀性以高分子材料为最大，金属材料次之，陶瓷材料最小。

耐燃性是指材料对火焰和高温的抵抗性能。根据材料的耐燃性强弱，可分为不燃材料和易燃材料。

耐火性是指材料长期抗高热而不熔化的性能，或称耐熔性。耐火材料在高温下不变形，能承载。根据材料的耐火性强弱，可分为耐火材料、难熔材料和易熔材料。

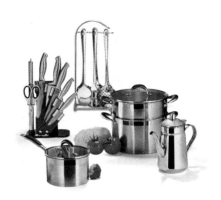

图 1-13 厨具

（3）电性能　材料的电性能包括导电性和电绝缘性两个方面。

导电性是指材料传导电流的能力。通常用电导率来衡量导电性的好坏，电导率大的材料导电性能好。根据导电性的强弱，材料可分为导体、半导体和绝缘体三种。

电绝缘性是指与导电性相反，反映材料阻止电流通过的能力。通常用电阻率、介电常数、击穿强度来表示。电阻率是电导率的倒数，电阻率越大，材料的电绝缘性越好；介电常数越小，材料的电绝缘性能越好；击穿强度越大，材料的电绝缘性越好。在接线插座（见图 1-14）的设计中就需要充分考虑材料的电性能，插头和插座的导电部分采用导电性好的金属，而外壳则采用绝缘性好的塑料材料。

（4）磁性能　材料的磁性能是指金属材料在磁场中被磁化而呈现磁性强弱的性能。按磁化程度分为铁磁性材料、顺磁性材料和抗磁性材料。

铁磁性材料主要是指由过渡元素如铁、钴、镍及其合金能够直接或间接产生磁性的物质。顺磁性是一种弱磁性，顺磁性材料是指在外加磁场中，只是被微弱磁化，如锰、铬、钼。抗磁性材料是指能够抗拒或减弱外加磁场磁化作用的材料，如铜、金、银、铅、锌。

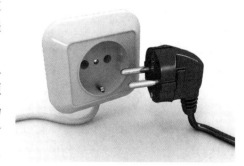

图 1-14 插座与插头

（5）光性能　材料对光的反射、透射、折射的性质。如材料对光的透射率越高，材料的透明度越好；材料对光的反射率越高，材料的表面反光强，为高光材料。

（6）材料的力学性能　材料的力学性能主要指材料的强度、弹性和塑性、脆性和韧性、刚度、硬度和耐磨性。

强度是指材料在外力（载荷）作用下抵抗塑性变形和破坏的能力。按照外力作用的性质不同，主要有屈服强度、抗拉强度、抗压强度、抗剪强度等，工程上常用的是屈服强度和抗拉强度。

弹性是指物体受外力作用发生变形后，除去作用力时能恢复原来形状的性质。材料所承受的弹性变形越大，则材料的弹性越好。塑性是指在外力作用下产生变形，除去作用力后不

能恢复原来的形状，且不产生裂缝的性质。这一变形称为塑性变形（或永久变形），当某种材料永久变形量大而又不出现破裂现象时，说明其塑性较好。

脆性是指材料在外力作用下，不发生明显变形而产生破坏的性质。韧性是指材料能经受较大塑性变形而不致破坏的性能。脆性材料易受冲击破坏，不能承受较高的局部应力。脆性和韧性是两个相反的概念，材料的韧性高则意味着其脆性低，反之亦然。脆性材料在张力下会没有预示突然断裂，而延展性材料总是在断裂之前先延长。

刚度是指材料在受力时抵抗弹性变形的能力，常以弹性模量（应力与应变量之比）来表示。刚度是衡量材料产生弹性变形难易程度的指标。在同等作用力下变形较大的材料，其刚性比较低。

硬度是指材料局部抵抗硬物压入其表面的能力。固体对外界物体入侵的局部抵抗能力，是比较各种材料软硬的指标。

耐磨性是指材料抵抗磨损的能力，用磨损量或磨损指数表示，在一定条件下磨损量越小，则代表其耐磨性越好。

2. 材料的化学性能

材料的化学性能是指材料抵抗各种介质的化学或电化学侵蚀的能力，是衡量材料性能优劣的主要质量指标。它主要包括耐蚀性、抗氧化性和耐候性等。

耐蚀性是指材料抵抗周围介质腐蚀破坏的能力。

抗氧化性是指材料在常温或高温时抵抗氧化作用的能力。

耐候性是指材料在各种气候条件下，保持其物理性能和化学性能不变的性质，如玻璃、陶瓷的耐候性好，塑料的耐候性差。

1.3.2 设计材料的质感

质感是物体通过表面呈现、材料材质和几何尺寸传递给人的视觉和触觉对这个物体的感官判断。作为工业设计的三大感觉要素（形态感、色彩和质感）之一的质感，体现的是物体构成材料和构成形式而产生的表面特征。质感又可称为质地和肌理，是展现材质本身的实体感觉，它也是材质本身的特别属性与人为加工方式表现在物体表面的感觉，属于视觉与触觉的范畴。材质和质感互为表里，各种材质借着质感来显露其面貌，也透过质感来表达材质的特性。换言之，质感就是指物体材质所呈现在色彩、光泽、纹理、粗细、厚薄、透明度等多种外在特性的综合表现。

质感有两个基本属性。一是生理属性，即物体表面作用于人的触觉和视觉系统的刺激性信号，如软硬、粗细、冷暖、凹凸、干湿等。按人的生理和心理感受，质感可分为触觉质感和视觉质感。二是物理属性，即物体表面传达给人知觉系统的意义信息，如物体的材质类别、价值、性质、技能、功能等。按材料的物理和化学特性，分为自然质感和人为质感。

人对材质的感觉都产生在材料的表面，所以表面肌理在质感中具有十分重要的作用。肌理是由于材料表面的配列、组织构造不同，使人得到的触觉质感和视觉质感。触觉质感也可称为触觉肌理，它不仅能产生视觉触感，还能通过触觉感受到如材料表面的凹凸、粗细等。视觉质感又称为视觉肌理，这种肌理只能依靠视觉才能感受到，如金属氧化、木纹、纸面绘制、印刷出来的图案以及文字等。肌理这种物体表面的组织构造，细致入微地反映出不同物体的材质差异。它是物质的表现形式之一，体现出材料的个性和特征，是质感美的重要表现。

1. 质感的生理属性

（1）触觉质感　触觉质感就是靠手和皮肤对物体的接触而感知的物体表面的特征。触觉是质感认知和体验的主要感觉。例如，图 1-15 所示的飞利浦公司生产的电动剃须刀良好的贴面触觉，让人在使用时十分愉悦。触觉本身也是一种复合感觉，由温觉、压觉、痛觉、位置觉、震颤觉等组成。触觉灵敏度仅次于视觉，具有相当高的准确度。

触觉质感可引起快适和厌憎两种心理反应。前者是指产品的压觉、温觉等触觉质感能使人舒适如意、兴奋愉快，具有官能快感。例如，蚕丝质的绸缎、精磨的金属表面、高级的皮革制品、光滑的陶瓷釉面等。而过量刺激则会造成不快的触觉质感，使人厌憎不安，如泥泞的路面、粗糙的砖墙、未干的油漆、生锈的金属等。一般而言，动态的触觉质感往往比静态的触觉质感鲜明，等强度连续性刺激的触觉质感比较鲜明。质感设计就是创造快适的、鲜明的、独特的触觉质感。

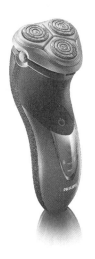

图 1-15　飞利浦
电动剃须刀

（2）视觉质感　材料的视觉质感是依靠眼睛的视觉来感知的材料表面特征，是材料被视觉感受后经大脑综合处理产生的一种对材料表面特征的感觉和印象。材料对视觉器官的刺激因其表面特征的不同而决定了视觉感受的差异。材料表面的光泽、色彩、肌理、透明度等都会产生不同的视觉质感，从而形成材料的细腻感、粗犷感、均匀感、工整感、光洁感、透明感、素雅感、华丽感和自然感等。当触觉的体验上升为经验时，人们会对已经熟悉的物面组织凭视觉判断它的质感，无须再靠手与皮肤的直接感触。

由于视觉质感相对于触觉质感具有间接性、经验性、知觉性、遥测性和相对的不真实性，因此材料的不同处理方式会使材料呈现不同的质感，从而在视觉上造成假象的触觉质感。例如，工程塑料本烫印铝箔呈现金属质感，在陶瓷上真空镀上一层金属，以及在纸材上印制木纹、布纹、石纹等。这种方法在工业设计中应用较为普遍。如德国奥迪公司生产的概念车（见图 1-16），其表面材料经过工艺处理表现出一种高科技时代感。

视觉质感是触觉质感的综合和补充，一般来说，材料的感觉特性是相对于人的触觉而言的。由于人们长期触觉经验的累积，大部分触觉感受研究转化为视觉的间接感受。对于已经熟悉的材料，可以依据以往的触觉经验，通过视觉印

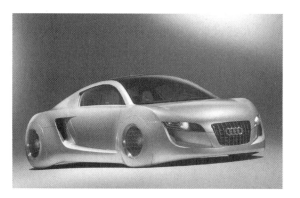

图 1-16　奥迪概念车

象来判断该材料的材质，从而形成材料的视觉质感（见表 1-2）。

2. 质感的物理属性

（1）自然质感　自然质感是固有的，符合物体材质构成实况的质感。未经人为加工的质感就属于自然质感，如一块黄金、一粒珍珠、一张兽皮都体现了它们自身的物理和化学特性所决定的质感。在自然界中物体自身和其他物质作用于它所显示的表面组织特性，就是常

表 1-2　视觉质感与触觉质感的特征比较

质感	感知	生理性	性质	质感印象
触觉质感	人的表面+物的表面	手、皮肤——触觉	直接、体验、知觉、近测、真实、单纯、肯定	软硬、冷暖、粗细、钝刺、干湿
视觉质感	人的内部+物的表面	眼——视觉	间接、经验、知觉、遥测、不真实、综合、估量	脏洁、雅俗、枯润、疏密、死活、贵贱

常见到的自然质感。自然界中原生物的质感门类繁多，包括有机自然质感（有生命的），如虎纹、豹纹、叶纹、木纹等；无机自然质感（无生命的），如金属、石材等。自然质感突出的是一种天然的感觉，这样的质感表面通常会使人有亲近自然的向往。

（2）人为质感　人为质感与自然质感不同，强调的是材料经人为加工后产生的工艺美和技术美。根据设计的要求、效果的不同，可分为同材异质感和异材同质感两种。

同材异质感是指对物面固有质感做改造型的物理加工处理，使其既保留了物面固有的自然质感，又产生了人为质感的系列变化。其在工业产品质感设计中的作用是统一中求变化，具有明显的装饰性。同一材料经过不同的表面工艺处理会得到不同效果的质感。基本上不同的材料都有很多适合其材料特性的面饰工艺。木材饰面工艺如横切、纵切、旋切处理，从而产生断面纹、直面纹、斜面纹、带状纹；水泥饰面如水磨石面、水洗石面、水刷石面、拉毛面等。

异材同质感指的是对物面固有质感做破坏性的化学加工处理，赋予物面新的非固有质感或其他材质的质感，使不同材质有统一的质感。在工业产品质感设计中的作用是变化中求统一，如木材与金属，同样做不透明的油漆涂装工艺处理，会产生完全一致的新的漆面质感。

人为质感在现代工业设计中被广泛地利用，各种涂料饰材和异材同质感的加工工艺大量出现，使工业产品设计获得丰富多彩的材质效果。在灯具设计中，经过工艺处理后塑料也可达到玻璃材料的质感。

3. 质感设计的作用

（1）提高适用性　良好的触觉质感设计，既可以提高产品的适用性，也可以提高工业产品整体设计的宜人性，并在质感设计中使材质形象体现产品的意境，塑造产品的精神品位。

（2）增加装饰性　良好的视觉质感设计，可以提高工业产品整体设计的装饰性，还能补充形态和色彩所难以替代的形式美。如各种陶瓷釉面的艺术设计，朱砂釉、雨花釉、冰纹釉等是典型的视觉质感设计，给人以丰富的视觉质感享受。

（3）提高产品的多样性和经济性　良好的人为质感设计可以替代和弥补自然质感，可以节约大量珍贵的自然材料，降低成本，达到工业产品整体设计的多样性和经济性。例如，塑料镀膜纸能替代金属及玻璃镜；装饰耐火板可以替代高级木材、纺织品；各种贴墙纸能仿造锦缎的质感。

由以上可见，质感设计在工业设计中具有重要的地位和作用。在设计中不能把触觉质感同视觉质感分开，而是要将两种质感看作一个整体融入工业设计过程中，既要有很好的视觉质感，又要有良好的接触性，两者共同发挥作用，从而使产品获得自然、优美、丰富的外观效果。

1.3.3　设计材料的工艺

材料的工艺特性是材料固有特性的综合反映，是决定材料能否进行加工或如何进行加工的重要因素，直接关系到加工效率、产品质量、生产成本等。材料的成型、加工、表面处理工艺是设计师运用材料、组织结构和造型，实现设计目的的必备知识，也是设计创新实现的基础。下面从材料的成型加工性和表面工艺性两方面来对材料的工艺特性进行介绍。

1. 材料的成型加工性

材料的成型加工性是衡量产品造型材料优劣的重要指标。用于产品设计的材料必须具有良好的成型加工性能。材料通过成型加工才能成为产品，并体现设计师的设计思想。

这里提到的成型加工主要包括熔融状态下的一次加工和冷却后车、钳、铣、刨、削的二次加工。通常将一次加工称为成型，二次加工称为加工。常用的设计材料如金属、塑料、木材、玻璃、陶瓷、复合材料等都具有良好的成型加工性能，可依据材料的成型加工特性对加工工艺进行选择。在产品设计中，有时即使是同样的设计形态，采用相同的材料，由于工艺方法与水平的差异也会产生悬殊的质量效果。材料成型工艺对产品设计效果的影响因素很多，主要有以下几个方面：

（1）工艺方法　首先，不同的材料有不同的成型加工方法。材料的成型技术有很多种，对金属材料而言，有铸造（包括砂型铸造、熔模铸造等）、压力加工（包括锻压、轧制、挤压等）、连接（包括焊接、铆接等）等；对木材而言，有锯、刨、钻、组合、弯曲等；对玻璃而言，成型方法有吹制法、压制法、浇注法、拉制法、离心法、烧结法、焊接法等；对塑料而言，成型方法有注射、挤出、压制、吹塑等。

其次，相同的材料和结构方式，采用不同的工艺方法，所获得的外观效果差异较大。例如，同样采用铸造成型的零件，通过翻砂铸造所得的零件粗糙、尺寸精度低；通过熔模铸造，可以使零件获得更高的尺寸精度和表面质量。

此外，材料、结构和工艺方法相同，而工艺水平不同，所获得的外观效果也不同。

（2）工艺技术更新　新工艺替代传统工艺是提高产品造型效果的有效途径。随着科学技术的深入发展，先进工艺和新技术不断涌现，如精密锻造、精密冲压、精密挤压、精密模锻、精密轧制和粉末冶金工艺等使毛坯趋于成品，在加工中电火花、电解、激光、电子束和超声波加工工艺的发展，使以往难以加工的材料、复杂型面、精密微孔等的加工变得较为容易和方便。

（3）工艺方法的综合应用　将多种工艺方法进行综合应用，是丰富设计效果和设计创新的有效手段。在产品设计中，既不要局限于传统的材料与工艺，也不要局限于某种工艺技术形成的造型特点和风格，要灵活运用多种加工工艺手段，使产品更富于变化。

2. 材料的表面工艺性

材料的表面工艺性是指原材料或经成型加工后的半成品，在对其表面进行进一步加工处理时所表现出的性能。产品设计是一项综合设计，除了形态外还要处理诸如色彩、光泽、纹理、质地等直接赋予视觉和触觉感知的一切表面造型要素，这些表面造型要素会因为材料表面性质与状态的改变而改变。产品表面所需的色彩、光泽、肌理等，除少数材料所固有的特性外，大多数是依靠各种表面处理工艺来换取的。表面处理是指采用诸如表面涂覆、镀覆、研磨、抛光、腐蚀、覆贴等工艺，以改变材料表面性质与状态。通过表面处理往往可以使材

料体现出同材异质感或异材同质感的效果,也就是说,可以使相同材料具有不同的感觉特性,或使不同材料获得相同的感觉特性。所以,材料表面工艺特性以及表面处理工艺的合理运用,对于产品所展现的最终效果有着十分重要的影响。

(1)表面处理的目的 从产品造型设计出发,表面处理的目的有两个:一是保护产品,即保护材料本身赋予产品表面的光泽、色彩、肌理等呈现出的外观美,并提高产品的耐用性和耐久性,保护产品的安全性,由此有效地利用材料资源;二是根据产品设计的意图,改变产品表面状态,赋予表面更丰富的色彩、光泽和肌理等,提高表面装饰效果、使用效果,改善表面的物理性能(光性能、热性能、电性能等)、化学性能(耐腐蚀、防污染、延长使用寿命)及生物学性能(防虫、防腐、防霉等),使产品表面有更好的感觉特性。

(2)表面处理状态 材料的表面性质状态与表面处理技术有关,通过切削、研磨、抛光、冲压、喷砂、蚀刻、涂饰、镀饰等不同的处理工艺可获得不同的材料表面性质、肌理、色彩、光泽,使产品具有精湛的工艺美、技术美和强烈的时代感。设计中所采用的表面处理技术,一般可以分为表面被覆、表面改质和表面精加工三类,见表1-3。

表1-3 表面加工处理工艺

表面处理类型	特点	表面处理目的	常用的方法
表面被覆	在原有材料表面形成新物质层	通过新物质层,起到保护作用,如耐腐蚀、耐氧化、防潮等;装饰作用,如着色等	涂层被覆(如油漆喷涂、上油等)镀层被覆(如镀金、镀铜、镀银等)珐琅被覆(如搪瓷、景泰蓝)
表面改质	改变材料表面性质,可以通过物质扩散在原有材料表面渗入新的物质成分,改变原有材料表面的结构	改变材料的表面性能,提高耐蚀性、耐氧化性、着色性等	化学方法(如化学处理、表面硬化、电化学方法)
表面精加工	将材料加工成平滑、光亮、美观和具有凹凸肌理的表面状态	使材料表面具有更理想的性能以及更精致的外观	切削、研磨、机械抛光、雕刻、蚀刻、喷砂、电火花等

1.4 设计材料的选择应用

1.4.1 因材料固有性能而选择应用

材料的固有特性是指材料的物理、化学性能。材料的固有特性应满足产品在功能、使用环境、作业条件、所期望的使用寿命及环境保护等方面的需要。形成外观所采用的制作工艺和手段,如浇铸、冲压或切削等,在很大程度上也依赖于材料的固有特性。

图1-17所示为2008年北京奥运会标志性建筑之一"水立方",其外膜采用的是ETTE(乙烯-四氟乙烯共聚物),仿佛蔚蓝色的海洋。ETTE使"水立方"场馆外观简洁而"清纯",规则而又富于变化,演绎了人与水之间的和谐。ETTE不仅具有优良的抗冲击性能、电性能、热稳定性和耐蚀性,而且机械强度高、加工性能好,重量轻,广泛用于化工、电子通信、设备制造、航空航天等领域,其用于建筑物的屋面或墙体材料,具有不可比拟的优势。

图1-18所示为"在云端-Tyvek沙发",是由YANG DESIGN CMF创新实验室与杜邦合作

的又一创新作品。该设计充分发挥了 Tyvek 材料防水、透气、重量轻、有韧性、耐撕裂的特性，做成中空的造型使其变得更轻盈，独特的折叠褶皱设计形成特殊的纹理，不仅使视觉感官体验与众不同，而且使其更结实耐用。这样的造型结合材料特性、纹理形成了高度的自然统一，又与人和谐，让使用者充分得到放松，体验一种舒适惬意的感觉，带来前所未有的用户体验。

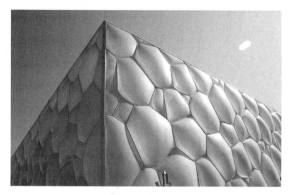

图 1-17　水立方

图 1-18　在云端-Tyvek 沙发

　　碳纤维加强玻璃钢合成材料具有重量轻、强度高、可整体成型等特点，当其被用作自行车的车架材料时，就彻底改变了传统的三角形框架，使自行车的外形发生了改变。采用合成材料车架的自行车，由于充分发挥了改性材料的性能特点，改变了传统的自行车结构，并配以新颖的传动方式，使整个车子形态显得格外轻盈活泼、新颖美观而富有动感（见图 1-19）。

　　比利时设计师 Sebastien Wierinck 用聚乙烯管创造的公共座椅（见图 1-20），以独具意趣的雕塑感塑料造型美化了公共空间。选择聚乙烯材料是由于它可附着丰富的颜色并具有超强的抗打击韧性、耐蚀性，这些特点对于制造公共桌椅具有重要意义。

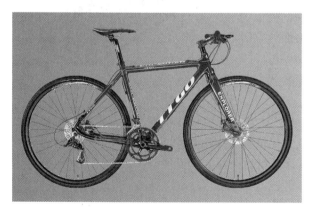

图 1-19　碳纤维自行车

图 1-20　公共座椅

1.4.2　因材料感觉特性而选择应用

　　在现代产品设计中，选择材料时，需考虑材料所表达的感觉特性，应根据产品的造型特点、民族风格、时代特征等，选择不同质感、不同感觉特性的材料。

　　材料的视觉特性在设计中的应用数不胜数，如某款三星手机用塑料制成的手机外壳，看

起来却是皮革的肌理、质感。塑料给人廉价、粗糙的感觉，而皮革给人温暖、手工、高档的感觉，利用视觉特性中人们对已经熟悉的物面组织凭视觉判断它的质感的特点，皮革肌理的塑料手机壳使得手机看起来高档、华丽（见图1-21）。

图1-22所示的摩托罗拉AURA的外壳由不锈钢制成，其表面经过化学蚀刻出精美的纹理与图案，优质的不锈钢细腻程度堪比全手工制作的奢华物件，流动的金属光泽更显科技感与未来感，给人光滑、流畅、时髦、高档的心理感受。

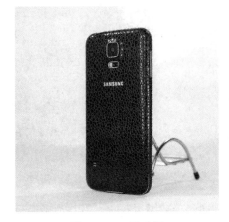

图1-21　三星手机

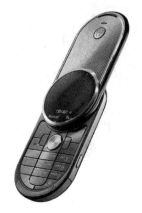

图1-22　摩托罗拉AURA

运用各种材料的触觉质感，不仅在产品接触部分体现了防滑易握、使用舒适等实用功能，而且通过不同的肌理、质地材料的组合，丰富了产品的造型语言，同时也给用户带来更多的感受。图1-23所示的Nokia 8800 Arte具有高贵奢华的质感表现，在它的正面和背面都采用了碳纤维复合材料，三维图案营造出材质的光感，结合周围的钛合金、高亮玻璃以及不锈钢的精密制造，带来非凡的品质体验。碳纤维以其重量轻、强度高和优秀的视觉、触觉效果，成为高科技以及豪华产品上较为常用的材料。

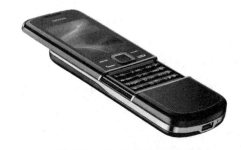

图1-23　Nokia 8800 Arte

材料的感觉特性在很大程度上受到时代的制约，与时代的科技水平、审美标准、流行时尚等因素有着直接的关系。由于人们的经历、文化修养、生活环境、风俗和习惯等的差异，材料的感觉特性只能相对比较而言。所以在设计材料的选择上，要根据目标人群与地区的习俗、特殊情况进行挑选。

1.4.3　因材料工艺特性而选择应用

材料应具有良好的工艺特性，符合造型设计中成型工艺、加工工艺和表面处理的要求，应与加工设备及生产技术相适应。

图1-24所示的麦兰多利纳折椅吸收、借鉴了成型铝材的经典设计元素，并在这种成型加工工艺的基础上引入了另外一种不太为人熟悉的加工工艺，即模压或热压，而这种工艺在传统的椅子加工中是不常见的。这把座椅没有任何钉子、螺钉、胶水以及焊接点等，它经过

切割、钻孔或冲压之后成型。选择使用铝材是因为其具有一次性加工成型的特性，且切割、钻孔等加工工艺简单。

图 1-25 所示的蚁椅是曲木工艺的先驱，由胶合板热压弯曲而成，极大地减少了材料的浪费和工艺成本，从此曲木工艺在全球得到极大的推广应用。这种材料与加工工艺使椅子的靠背与座面完美地连接一起，简洁、实用、美观，开创了椅子设计界的先河，为以后椅子的设计打下了基础，成了经典。胶合板特殊的加工性能使得蚁椅成了经典。

图 1-24　麦兰多利纳折椅

图 1-25　蚁椅

Ronan & Erwan Bouroullec 兄弟为 Vitra 设计的 Vegetal Chair（植物椅）如图 1-26 所示，它是一把纤维强化的 PA（polyamide）塑料椅，具有如植物一样生长的几何结构。生长这个概念同时体现在这款椅子的制造工艺上，即使用注射成型，使液态塑料如同植物的汁液一样从根部流到茎部到叶脉再流回根部。这条纤维强化的 PA 塑料椅，扁平的叶脉延伸交织成不规则圆形座位，加强的肋条延伸至椅腿，从背后看，就像一片树叶。

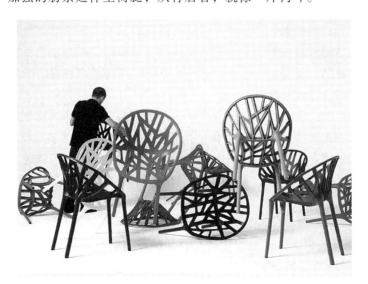

图 1-26　Vegetal Chair

Speedo 第四代鲨鱼皮（LZR Racer）泳衣能帮助游泳健将像鱼一样游动。LZR Racer 泳衣选用的材料是聚氨酯纤维材料，首次运用无缝粘合技术，超声波粘合接缝让泳衣更加平

滑，通过泳衣与人体的整体设计，用泳衣来弥补人体体型的不足（见图1-27）。先进的材料和技术使它成为世界游泳最快的泳衣，达到了先前难以达到的浮力和滑动能力，有助于运动员节省能量、提高成绩。

电化学氧化是铝合金材料常用的表面处理方法，主要用于对铝合金进行着色和保护，图1-28所示的2008年北京奥运会的祥云火炬就是一个典型的例子。祥云火炬在独特的设计中融入了许多创新的工艺技术，它运用高品质铝合金自由曲面延展成型特性，立体蚀纹雕刻和双色阳极氧化着色，金属表面高触感橡胶漆喷涂等多种领先工艺，使火炬深厚的文化内涵射出更加璀璨的光芒。

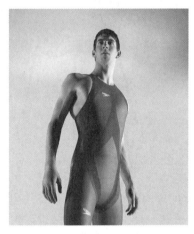

图 1-27　Speedo 第四代鲨鱼皮（LZR Racer）泳衣

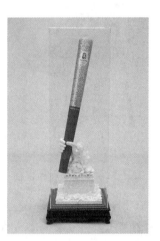

图 1-28　祥云火炬

1.4.4　因材料经济性而选择应用

质优、价廉、寿命长是保证产品具有竞争力的重要条件，在选择材料和制订相应的加工工艺时，应考虑选材的经济性原则。所谓的经济性选材原则，不是指选择价格最便宜的材料或生产成本最低的产品，而是指运用价值分析的方法，综合考虑材料对产品的功能与成本的影响，以达到最佳的技术经济效益。

默多克家具设计的代表作品要属圆点花纹婴儿椅。圆点花纹婴儿椅是用耐洗的聚乙烯多层纸板制成的，适宜批量生产，设计简单，用三种不同的聚乙烯纸板组合成五层的叠合板，价格相对来说比较便宜。椅子的另外一个特点是：由于其上大下小的结构特征，非常方便被堆叠存放，每次可以将800张椅子堆叠成只有1.4m高的堆层来进行运输，大大降低了运输成本。

用塑料制成的一次性餐盒主要有聚丙烯（PP）和聚苯乙烯（PS）两种，均无毒性，无味无臭，PP较柔软，一般PP使用温度是−6~120℃，所以特别适合盛装热饭热菜，可在微波炉里加热，改性的PP其使用温度可控制在−18~110℃，这种PP所制成的饭盒除了可加热至100℃使用外，更可放入冰箱冷藏使用。PS较硬，且透明，但易撕裂，PS在使用温度达75℃时开始变软，所以不适宜盛装热饭热菜，但PS的低温性能很好，是冰淇淋最好的包装材料。由于塑料具有毒性较低、熔点较高、可塑性强，并且生产简便，最主要是相对成本较低等特点，所以已成为制造一次性快餐盒的主流材料。

1.4.5 因材料安全性而选择应用

材料的安全性能十分重要，特别是针对儿童群体来说。安全性能体现在无毒、环保、绿色、可循环、可持续方面，同时在生理上和心理上保护人的人身安全和隐私安全。针对不同的人群、使用环境与方法等因素，应该慎重地考虑材料的安全性能。

相对于其他各种儿童餐具常用材质来说，硅胶是安全性较高的材质，环保无毒。一般儿童使用的入口产品，都会用液态硅胶来制作，相比固态硅胶安全性更高，达到食品级，如奶嘴、牙胶等。

硅胶制品耐酸、碱，且不易变形，材质柔软，对儿童来说也不会造成意外伤害。硅胶碗隔热性好，不易烫手，可以在微波炉里加热，可以高温煮沸消毒，不会分解有害物质，也可放冰箱里储存。硅胶制儿童餐具如图 1-29 所示。

夹层玻璃主要是在两块玻璃之间夹进一层以聚乙烯醇缩丁醛为主要成分的 PVB 中间膜。玻璃即使碎裂，碎片也会被粘在薄膜上，破碎的玻璃表面仍保持整洁光滑，这就有效提高了对人的安全性，所以汽车的风窗玻璃基本上都是夹层玻璃（见图 1-30）。防弹玻璃就是用多层厚的玻璃夹成的。

图 1-29 硅胶制儿童餐具

图 1-30 夹层玻璃

调光玻璃是利用现有的夹层玻璃制造方法，将调光膜复合在两片玻璃中制成的，它利用液晶的光学各向异性实现了调光膜的光电功能。调光玻璃是一种智能性功能玻璃，通过电压通断调节阳光在直射与散射间变化，实现了玻璃的通透性和保护隐私的双重要求，并且对红外线具有绝缘反射作用，使得户内冬暖夏凉，环保节能（见图 1-31）。

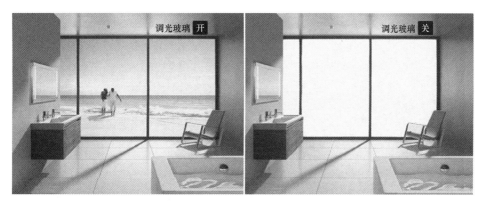

图 1-31 调光玻璃

 思考题

1. 材料与设计之间的关系是什么？
2. 设计材料的性能有哪些？
3. 材料按来源可以分为哪几类？
4. 设计材料可以从哪几个方面去选择应用？

<div align="center">参 考 文 献</div>

[1] 柳冠中. 事理学论纲 [M]. 长沙：中南大学出版社，2006.
[2] 柳冠中. 工业设计学概论 [M]. 哈尔滨：黑龙江科学技术出版社，1997.
[3] 郑建启. 材料工艺学 [M]. 武汉：湖北美术出版社，2002.
[4] 杨瑞成. 工程设计中的材料选择与应用 [M]. 北京：化学工业出版社，2004.
[5] 程能林. 产品造型材料与工艺 [M]. 北京：北京理工大学出版社，1991.

第 **2** 章

木材与工艺

本章提要： 木材是一种优良的造型材料，其自然、朴素的特性令人感到亲切，也因此被认为是最富于人性特征的材料。木材作为一种天然材料，其蓄积量大，分布广，取材方便。在新材料层出不穷的今天，木材在设计应用中仍占有十分重要的地位。木材的应用领域很广，涉及建筑用材、工业用材、交通建设用材、民用材、农用材等诸多领域。

在不可再生资源日益枯竭、可持续发展的呼声日益高涨的今天，木材以可再生、可自然降解、固碳和调节室内环境等天然属性以及高强度质量比和加工能耗小等加工利用特性，成为可持续发展的重要资源储物。

2.1　木材的分类与构造

木材是一种天然材料，它是人类使用最早的一种造物材料，是人们生活不可缺少的再生资源。木材资源蓄积量大，分布广，取材方便，易于加工利用，自古以来都是使用广泛的材料。人类对木材有着与生俱来的感情，这可以从中国传统"崇尚自然"的文化观念中去寻找答案。

2.1.1　木材的分类

木材一般按照树木生长速度、硬度以及树叶外观形状进行分类。

（1）按树木生长速度分类　木材按树木生长速度的快慢可分为速生材与常规材。速生材为速生木材树种，是指生长快、成材早、轮伐期短的树木品种，我国常见的有杨树、桉树、松树、柳树等。常规材即正常生长的木材，其生长周期不一定，有几年至几十年甚至数百年不等。

（2）按硬度分类　木材按硬度分为软材和硬材。木材的端面硬度最大，弦切面次之，径切面最小。根据木材端面抗压能力（硬度）的大小，木材可分为甚软材、软材、略软材、略硬材、硬材和甚硬材。一般来说，硬度大的木材更耐磨损，但不易刨切加工。

（3）按树叶外观形状分类　木材按树叶的外观形状分为针叶材和阔叶材。针叶材树干直而高，易得大材，纹理平顺，材质均匀，易加工，硬度小，属软材，且胀缩变形较小，耐蚀性强，广泛用于制作承重构件。常用的树种有红松、马尾松、杉木、红豆杉、白松、银杏、臭冷杉、铁杉、云南松等，主要分布在东北、云南、贵州、四川、长江流域等地。阔叶材的树干通直部分一般较短，材质较硬，较难加工，属于硬材。阔叶材密度大、强度高，胀缩、翘曲变形大，易开裂，故建筑上用于制作尺寸较小的构件。有的阔叶材切面具有美丽的纹理，适用于家居的内部装饰、家具表面装饰、胶合板贴面等。常用的树种有毛白杨、枫杨、白杨、紫椴、水曲柳、柞木、麻栎、樟木、楝树、枫树、楠木、榉木、柚木、紫檀、乌木等，主要分布在东北、内蒙古、长江流域以南等地。

2.1.2　木材的构造与基本切面

1. 木材的构造

树干由树皮、韧皮部、形成层、心材和髓心等组成，如图 2-1 所示。从树干横截面上可以看到环绕髓心的年轮。针叶树材主要由管胞、木射线及轴向薄壁组织等组成，细胞排列规则，材质均匀。阔叶树材主要由导管、木纤维、轴向薄壁组织、木射线等组成，构造复杂。由于组成木材的细胞是定向排列的，所以会形成顺

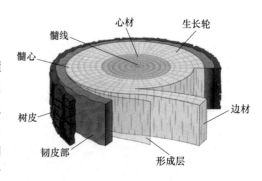

图 2-1　树干的构造

纹和横纹的差别。横纹又可区分为与木射线一致的径向和与木射线垂直的弦向。针叶树材一般树干高直，纹理通顺，易加工，易干燥，开裂和变形较小，适于作结构用材。

2. 木材的三个切面

木材的细胞种类众多，且形态、大小、排列各有不同，这也使木材的构造极为复杂，成为各向异性的材料。从不同方向锯割木材就有不同的切面，因此人们可以利用切面上的特征辨别和研究木材。典型的切面有三个，即横切面、弦切面和径切面，如图2-2所示。

（1）横切面　横切面是指与树干主轴相垂直的切面，也就是木材的端面。在这个切面上宏观上可以看到呈同心圆状的年轮和木射线，微观上可以观察到轴向细胞的断面形状等，它是识别木材种类的重要切面。

（2）弦切面　弦切面是指与树干主轴方向平行但不通过髓心，同时与年轮相切的切面。从弦切面上可以看见年轮呈V字形花纹，一般称弦面花纹。

（3）径切面　径切面是指与树干主轴方向平行并通过髓心的纵截面。在此切面上，宏观上可以看到木射线高度与长度，微观上可以看到轴向细胞长度和宽度。年轮在这个切面上呈平行排列的线条，形成具有辨识度的径面花纹。

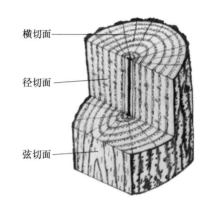

图 2-2　木材的三个切面

三个切面具有不同的特点：横切面的板材硬度大、耐磨损，但易折断，难刨削；径切面的板材收缩小、不易翘曲、木纹顺直，牢度也较好；弦切面的板材上可以看见美观的纹理，但弦切面的板材易翘曲变形。

在木材加工中所说的径切板和弦切板，与上述的径切面和弦切面是有区别的。在木材生产和流通中，借助横切面，将板宽面与生长轮之间的夹角控制在45°~90°的板材，称为径切板；将板宽面与生长轮之间的夹角控制在0°~45°的板材，称为弦切板。

在家具制作过程中，许多部件都会采用木材的横切面板材作为原材料，使用这种原材料制成的家具硬实度虽然很高，但是其抗弯能力很差，易于折断，不适宜雕刻。有些专业制作红木家具的厂家会采用径切板，这种板材不易变形。但最好是采用弦切板，因为弦切板没有通过木材髓心，不易变形，板材密度均匀，硬度也很好，适宜雕刻，不过目前只有少数专业做红木家具的厂家使用这种切法。制作红木家具一般对木材的密度、硬度以及应力都有很高的要求，现在所能看到的明清时期流传下来的红木家具都具有这些特点，历经百年而不变形。

2.2　木材的性能特征

2.2.1　物理性能

木材作为优良的造型材料，一直广泛应用于家具设计及建筑方面。随着工业的发展和加工技术的进步，木材的应用领域更加广泛，是现代化经济建设的重要材料之一。木材的物理性能直接影响着木材的加工方式，其硬度、抗拉强度及抗弯强度等对木材使用有着重要的影

响。木材作为天然资源在自然界蓄积大、分布广、取材方便，并具有质轻、坚韧、富有弹性、色泽悦目、纹理美观、易于加工成型等综合特性。

（1）密度小　木材的密度以单位体积内木材的质量表示。不同树种的密度不同，一般小于 $1g/cm^3$，但也有少数树种除外。木材内部疏松多孔，比金属、玻璃等材料的密度小得多，因而同体积下，木材的重量远小于金属、玻璃等材料，但其具有坚韧、富有弹性、纵向强度高等优点，是有效的结构材料。

（2）吸湿性强　木材的吸湿性是指木材由空气中吸收水分或蒸发水分的性能。当木材的含水率处于纤维饱和点以下时，若空气中的蒸气压力大于木材中的水分蒸气压时，木材会吸收空气中的水分（吸湿性）；相反，当木材的含水率高于空气中的水分时，则会向空气中蒸发水分。同时由于木材的纤维和细胞内部含有空气，受温度变化的影响不明显，热胀系数极低，在达到一定温度时不会出现受热软化、强度降低等现象。

（3）可塑性高　在常规状态下，木材塑性变形非常有限，尤其在顺纹理拉伸断裂时几乎不显塑性。木材细胞壁骨架是纤维素分子构成的纤丝组成的微纤丝，这种骨架成为抵抗外力的有效体系，具有非常好的抗变形功能。木材蒸煮后更容易进行切片，在热压作用下可以弯曲成型，木材可以通过胶、钉、榫眼等方法牢固地结合。

（4）具有天然的色泽和美丽的花纹　木材具有天然的色泽和美丽的花纹，不同树种的木材或同种木材的不同材区，都具有不同的色泽。例如，红松的心材呈淡玫瑰色，边材呈黄白色；杉木的心材呈红褐色，边材呈淡黄色等。在旋切或刨切时，会因年轮和木纹方向的不同而形成各种粗、细、直、曲形状的纹理，以及种类繁多的花纹。

（5）易加工和涂饰　木材质软，易锯、刨、切、钻孔和组合加工成型，比金属加工方便。由于木材的管状细胞易吸湿受潮，故对涂料的附着力强，易于着色和涂饰。

（6）木材的热电性质　木材在常温下是热稳定材料，但是在温度或含水率变化较大的情况下，其传热性能会发生较大的变化。绝干木材为绝缘材料，但其湿材近似于导电体且在纤维饱和点以下会随着含水率的增大其绝缘性能降低。

（7）各向异性　由于木材的细胞种类众多，在轴向和径向上的排列方式各不相同，使其成为具有各向异性的材料。这种各向异性对木材的干缩、湿胀弹性、强度均有影响。因此，也使木材的加工性能受到一定的影响。

2.2.2　化学性能

木材的化学性能通常用它们的化学成分表征。木材由无数细胞组成，其化学性能实际上是成熟细胞化学成分的综合。木材的化学性能影响着木材的染色、防霉、防腐等性质，进而影响木材在实际生产生活中的应用。对木材化学成分的基本了解，可有效提高木材在实际生产生活中的高效利用，避免人们因对材料的不了解而造成不必要的麻烦。

1. 木材的化学组成

木材是一种天然生长的高分子材料，是由多种复杂有机物组成的聚合体，如图 2-3 所示。各种有机物的分布很不均匀，且并非简单的物理混合。某些化学成分之间还存在着某种化学联结，因而可以将木材看作是复杂有机高分子化合物互相贯穿渗透的体系。木材的化学性能，不仅取决于木材中化学成分的种类和含量，还取决于各种化学成分的分布及其相互之间的关系。因此，木材化学性能主要阐述木材的化学组成分布及其对于材性和加工利用的影响。

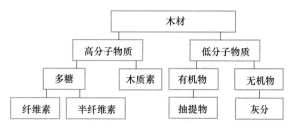

图 2-3　木材的化学组成

（1）木材的主要化学成分　木材主要由纤维素、半纤维素和木质素三种高分子化合物组成，如图 2-4 所示，三种物质的质量之和占木材的 90% 以上，此外还有少量的木材抽提物。热带木材中高分子物质含量略低，在高分子物质中纤维素和半纤维素组成的多糖含量居多，占木材的 65% ~ 75%。

Wordrop 用电子显微镜观察纤维素、半纤维素、木质素在细胞壁中的物理形态，提出纤维素以微纤维的形态存在，并具有较高的结晶度，使植物具有强度，故称为骨架结构；半纤维素是无定形物质，包围在微纤维、毫纤维之间，是纤维与纤维之间形成胞间层的主要物质，称为结壳物质。

纤维素是不溶于水的均一聚糖，由 1，4-β -D-吡喃型葡萄糖基组成。纤维素大分子中的 D-葡萄糖基之间按照纤维素二糖连接的方式联结，纤维素二糖的 C_1 位上保持着半缩醛的形式，有还原性，而在 C_4 位上留有一个自由羟基，纤维素具有特性的 X 射线图。但在自然界中它的性质和功能是通过纤维素分子聚集体所形成的结晶态和细纤维结构共同决定的。纤维素的主要化学成分如图 2-5 所示。

图 2-4　木材的主要化学成分

1—半纤维素　2—木质素　3—纤维素

图 2-5　纤维素的主要化学成分

1—纤维素微纤丝　2—葡萄糖单体链　3—半纤维素
4—中性果胶　5—酸性果胶　6—糖原蛋白质

与纤维素不同，半纤维素是由几种不同类型的单糖构成的异质多聚体，相对分子质量较低，聚合度小，大多带有支链。构成半纤维素主链的主要单糖有木糖、甘露糖和葡萄糖，构成半纤维素支链的主要单糖有半乳糖、阿拉伯糖、木糖、葡萄糖、岩藻糖、鼠李糖、葡萄糖

醛酸和半乳糖醛酸等。各种植物纤维中的半纤维素含量、组成结构均不相同，同一种植物纤维的半纤维素一般也会有多种结构。

木质素是一种天然的高分子聚合物，是由苯基丙烷结构单元通过醚键和碳—碳键连接而成的具有三维结构的芳香族高分子化合物。根据单元的苯基结构上的差别，可以把苯基丙烷结构单元分成三类：愈创木基丙烷（G）、紫丁香基丙烷（S）和对羟基丙烷（H）。

针叶树材和阔叶树材中纤维素、半纤维素和木质素的含量见表2-1。

<p align="center">表2-1 针叶树材和阔叶树材中主要成分的含量 （%）</p>

主要成分	针叶树材	阔叶树材
纤维素	42±2	45±2
半纤维素	27±2	30±2
木质素	28±2	20±2

由表2-1可见，一般针叶树材中纤维素和半纤维素的含量低于阔叶树材中的含量，木质素含量高于阔叶树材中木质素的含量。

（2）木材中的微量化学成分　木材中的微量化学成分是一些不构成细胞壁、胞间层的游离的低分子化合物，可被极性和非极性的有机溶剂、水蒸气或水提取，所以称为抽提物或浸出物。有些文献中也称为内含物、非细胞壁组分、非构造组分或副成分（包括提取成分和无机物）。

木材抽提物种类庞多，因树木的种类不同而差异很大，有些抽提物是各科、属、亚属等特有的化学成分，可以作为某一特定树种分类的化学依据。木材抽提物化学也是植物化学研究领域的一个分支。木材抽提物的化学成分十分复杂，目前已知的木材抽提物种类有近800种，主要包括脂肪酸类、萜（烯）类、黄酮类、木酚素类、含氮化合物以及水溶性碳水化合物和无机盐等。多数木材的抽提物占绝干木材的2%~5%，少数木材除外。抽提物主要包括以下几类化合物：

1）脂肪族化合物。包括饱和脂肪酸、不饱和脂肪酸、脂肪、蜡、低聚糖、果胶质、淀粉、蛋白质等。

2）萜烯及萜烯类化合物。包括单萜（松节油等）、倍半萜、树脂酸、植物甾醇等。

3）芳香族化合物。包括黄酮类化合物、单宁等。

（3）木材不同部分的化学组成

1）树干不同部分的化学组成

① 边材与心材。在针叶树材中，心材的有机溶剂抽提物比边材多，但木质素与纤维素少于边材；在阔叶树材中，心材与边材的化学组成成分差异较小。但无论是在针叶树材还是阔叶树材中，边材中乙酰基的含量都比心材中的高。

② 早材与晚材。晚材管胞的细胞壁厚度大于早材的细胞壁，且胞间层占的比例较少，因此晚材比早材常含有更多的纤维素与更少的木质素。

此外，在树干的不同高度处，木材的化学组成也略有差异。

2）树干与树枝化学成分的区别。不论是针叶树材还是阔叶树材，树干与树枝部分的化学组成差别都较大。一般树枝的纤维素含量较少，木质素含量较多，聚戊糖、聚甘露糖较少，热水抽提物含量较多。

3）树皮的化学组成。树皮的质量约占全树的 10%，树皮可分为外皮和内皮（韧皮），其化学组成也不同。树皮中含有的灰分多，热水抽提物含量高，纤维素与聚戊糖含量则较少。某些树种的树皮内含有大量的鞣质（热水抽提物）及较多的木栓质（一种脂肪性物质）和果胶质。

由于树皮中的纤维素含量太低，不适宜用作造纸和建筑材料，但可用于制取鞣质及作为燃料。我国的落叶松树皮、油柑树皮、槲树皮及杨梅树皮等可以浸提制栲胶。

2.3　木材的表面特性

2.3.1　色彩

木材本身的色彩或沉稳或清新，或艳丽或朴素，非人工能完全模仿的，是一种不可多得的自然色彩元素。木材表现出的自然色彩使它和其他材料在色彩上具有非常好的相容性，与其他建筑材料一起使用时，往往能起到调和的作用。

不同品种的木材颜色不同，如图 2-6 所示。木材的颜色是细胞内各种色素、树脂、树胶、单宁及油脂综合之后表现出来的，随着不同木材细胞内各物质含量的不同，木材会呈现不同的颜色。例如，云杉为白色；乌木为黑色；香椿、厚皮香、红柳、桃花芯木、翻白叶、红豆杉为红色；黄柳、野漆、波罗蜜、黄连木、桑树为黄色或黄褐色。木材的颜色可以作为木材识别的特征之一。木材颜色变化很大，即使是同一树种也会因木材干湿程度、在空气中暴露时间的长短、有无腐朽情况、树龄的不同以及部位的不同而导致颜色有所差异。木材感染变色菌也会使木材的颜色发生变化，如马尾松边材容易发生青变，水青冈会变为淡黄色，桦木会变为淡红褐色等。

图 2-6　不同品种木材的颜色

不同木材颜色不同，同一块木材不同部位的颜色也可能不同。例如，心边混合材中，心材部分颜色就会比边材部分颜色要深。

颜色对人体生理机能影响很大。木材的木纹，跟人类的心情变化的节奏很接近，当看到天然木材纹理时，人的心情也会放松。木材的颜色还会影响到室内空间的整体效果，也会影响上漆时的涂刷工艺。木材木色有深、浅之分，所说的深与浅，一般泛指发红（褐）或发白。浅色的木材有白木、白松等。一般利用其天然的白底色，底色也用白色，装饰效果会显得清淡、名贵。深色的木材有柞木、紫檀等，作为装饰时，则会显示出庄重气派的效果。

2.3.2 纹理

木材纹理简称木纹，是年轮在纵断面上剖切所形成的图案，由于树木生长时轴向细胞排列状态不同会产生不同的木纹。除了天然生长的年轮构成不同的木材纹理以外，木材构造的不同、树种的不同、锯割木材位置的差异、树干的弯曲、树枝的木节、木质纤维细胞的波动以及各种自然条件对树木生长的影响等，也会使木材的纹理千差万别。根据木材表面形态的构造特征不同，木材的纹理可分为自然纹理和人造纹理。

（1）自然纹理　木材的自然纹理是指木材本来所具有的纹理，是木材的细胞构成的不同，生长周期发生的病变或其他因素而导致的木材本身所能呈现出来的纹理。木材的纹理天然美丽，富于自然气息，不需加工修饰就能完全展示木材特有的美感。

在径切面上，年轮反映为以树干髓心为中线的平行排列的线条，每一个年轮或生长轮表现为一根线条。生长状态较为正常的树木显示出的线条笔直；有病变的树木，会表现出弯曲或者回折的曲线。在弦切面上，年轮（生长轮）会表现为抛物线状，也有人描述为山峰状。抛物线的顶端出现在靠近树梢的一端，开口靠近树蔸（接近木材根部的部分）一端。木材径切面和弦切面花纹分别如图 2-7 和图 2-8 所示。

图 2-7　典型的木材径切面花纹

图 2-8　典型的木材弦切面花纹

（2）人造纹理　木材中的人造纹理，大部分是利用木材在加工过程中产生的边角废料，通过采用一定结合方式集成板材而展现出来的木材表面的纹理。但也有一部分是根据使用者的需求，通过组合不同的色彩、切割后的形状、摆放方式等，来设计成不同纹理样式。

木材的人造纹理是通过人为刨削、磨刷、烧灼、做旧、镶嵌等加工手段来改变木材的天然纹理，这种经过人为加工后的木材所表现出来的纹理特征称为木材的人造纹理。对木材进行粗刨之后，木材表面很粗糙，进一步进行精刨，则表面会变得十分细腻。随着木材表面处

理技术的发展，人造纹理做得越发逼真，并能根据需求产生同材异质感和异材同质感，在现代设计中被广泛运用。图 2-9 所示为人造纹理效果。

<p align="center">图 2-9　人造纹理效果</p>

2.3.3　质感

质感是物体材质色彩、光泽、纹理、粗细、厚薄、透明度等多种外在特性的综合表现。木材表面的质地会带给人自然、舒适、温馨的感觉。它不仅是通过手的触摸去感觉木制品的细部特征，也是通过视觉感官去感受木材的细部表现与整体效果，从而引起一些触觉经验上的联想，最终在人的心理上产生关于冷、热、硬、软、粗糙、细腻等各种感觉。不同材料与工艺带给人的感觉，大都直接来源于各种材料对人的视觉的不同刺激，而这些材料外表的纹理效果（如稀疏与密集、光滑与粗糙、柔软与坚硬、随意与工整），会通过视觉和触觉影响观赏者审美主体的心理。例如，桤木材质有很好的弹性和韧性，黑胡桃木制成的家具有柔润的光泽，分别如图 2-10 和图 2-11 所示。

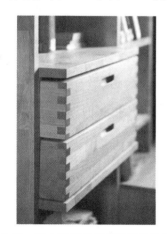

<p align="center">图 2-10　桤木材质有很好的弹性和韧性　　　图 2-11　黑胡桃木制成的家具有柔润的光泽</p>

2.4　木材的工艺特性

2.4.1　成型加工工艺

将木材原材料通过木工手工工具或机械设备加工成构件，然后组装成制品，再经过表面处理、涂饰，最后形成一件完整的木制品的技术过程，称为木材的成型加工工艺。

1. 木材的加工流程

（1）配料 一件木制品是由若干构件组成的，这些构件的规格尺寸和用料要求是不同的。按照图样规定的尺寸和质量要求，将成材或人造板锯割成各种规格毛料（或净料）的加工过程称为配料，这是木制品加工的第一道工序。配料时应根据制品的质量要求，按构件在制品上所处部位的不同，合理地确定各构件所用成材的树种、纹理、规格、含水率等技术指标。

制材法主要分为象锯法与平锯法，象锯法可得到径面板；平锯法可得到弦面板。

平锯法切法简单，适于大量生产，所得弦面板收缩膨胀率大，易反翘，弦面板上所见的纹理多为山形纹或云形纹。

径面板收缩膨胀率低，尺寸稳定性好，具有粗大木射线的树种如橡木或山毛榉等的径面板具有虎斑纹或银纹理等优美的木纹。但径面取材时所得宽幅板较少，翻材时间多导致产能较低，木材利用率低，不适合小径木。

图 2-12 所示为平锯法制板示意图，切去原木左右两侧的边皮与少量边材之后，将原木翻转 90°后可连续切削出弦面板。图 2-13 所示为象锯法制板示意图，一般会先由木材中心线对剖为四等份，再将每一等份制成径面板。图 2-13a 所示为切制正径面板，但需要不断地翻转原木，费时耗工；图 2-13b 所示的两种制材方法操作容易，但仅有少量径面板。

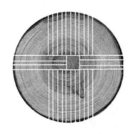

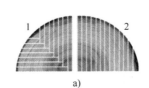

图 2-12　平锯法制板　　　　　　　　　　图 2-13　象锯法制板

图 2-14 所示为三种回转锯切的制材方式，这种自外侧开始取材的过程，会将木材内部隐蔽的缺点暴露出来，但不断地翻转取材可避开选到劣材部分。

图 2-14　三种回转锯切的制材方式

（2）构件的加工 经过配料后，对毛料进行平面加工、开榫、钻孔等，并加工出不同形状、尺寸、结构和表面粗糙度的木制品构件。

1）配料加工。主要是指板材经过锯割加工，制成所需要的毛料的过程。

2）基准面的加工。为使构件获得正确的形状、尺寸和光洁的表面，并保证后续工序定

位准确，必须对毛料进行基准面的加工，它是后续加工的尺寸基准。基准面包括平面（大面）、侧面（小面）和端面等。基准面加工可利用手工平刨或在平刨床、铣床上完成。

3）相对面的加工。基准面加工完成后，以基准面为基准加工出其他几个表面，以便最后获得平整、光洁、符合技术要求和尺寸规格的木制品构件。

4）榫头和榫眼的加工。在需用榫卯结合的部位，应用相应的构件分别加工出榫头和榫眼。

（3）装配　按照木制品结构装配图以及有关的技术要求，将若干构件接合成部件，或将若干部件和构件接合成木制品的过程称为装配。对于结构和生产工艺比较复杂的木制品，则需要把构件装配成部件，并进行施胶，待胶液固化后再经修整或加工，最后装配成木制品。

（4）表面涂饰　木制品制成后，一般需要进行表面涂饰、着色，以提高制品的表面质量和防霉、防腐能力，增强制品外观的美感。木制品的表面涂饰通常包括木材的表面处理、着色和涂漆等工序。

2. 木材的加工方法

（1）木材的锯割　木材的锯割是木材成型加工中用得最多的一种操作。按设计要求将尺寸较大的原木、板材或方材等，沿纵向、横向或按任一曲线进行开板、分解、开榫、锯削、截断、下料时，都要运用锯割加工。

木材锯割的主要工具是各种结构的锯子。利用带有齿形的薄钢带锯条与木材的相对运动，具有凿形或刀形锋利刃口的锯齿，能连续地割断木材纤维，从而完成木材的锯割操作。木材锯割工具主要包括木工手工锯和木工锯割机床。

1）木工手工锯。按其结构可分为框锯、刀锯、横锯、侧锯、板锯、狭手锯、钢丝锯等，最为常用的是框锯和刀锯，分别如图 2-15 和图 2-16 所示。

图 2-15　框锯　　　　　　　　　　　　　　　　　　图 2-16　刀锯

2）木工锯割机床。常用木工锯割机床一般可分为带锯机和圆锯机两大类。带锯机是将一条带锯齿的封闭薄钢带绕在两个锯轮上，使其高速移动，实现对木材的锯割。带锯机不仅可以沿直线锯割，还可完成一定的曲线锯割。圆锯机是利用高速旋转的圆锯片对木材进行锯割的机床，其结构简单、安装容易，操作和维修方便，生产率高，应用广泛。

（2）木材的刨削　刨削是木材加工的主要工艺方法之一。木材经锯割后的表面一般粗糙不平，因此需进行刨削加工，木材经刨削加工后可以获得尺寸和形状准确、表面平整光洁的构件。

木材刨削加工的主要工具是各种刨刀。刨刀的锋利刃口与木材表面呈一定的倾角，与木材表面发生相对运动，使木材表面的粗糙部分剥离，完成木材的刨削加工。常用的刨削工具有木工刨和木工刨削机床。

1）木工刨。木工刨是常用的主要手工工具之一，根据刨削面平、直、圆、曲的不同需要，刨的种类也不同，按其用途和构造可分为平刨、槽刨、边刨、铁刨、特形刨（球形刨、轴刨）等。

2）木工刨削机床。木工刨削机床是通过刀轴带动刨刀高速旋转来进行切削加工的。由于加工件的工艺要求不同，木工刨削机床有很多种形式和规格，一般可分为平刨床和压刨床两大类。根据一次性加工面的多少，压刨床分为单面压刨床和多面压刨床。

（3）木材的凿削　木制品构件间结合的基本形式是框架榫卯结构。因此，榫眼的凿削是木制品成型加工的基本操作之一。

木材凿削加工的主要工具是各种凿子。利用凿子的冲击力，锋利的切削刃可以垂直切断木材纤维，并不断排出木屑，从而加工出所需的方形、矩形或圆形的榫眼。常用的主要工具有木工凿和木工榫孔机床。

1）木工凿。木工凿按刃口形状分为平凿、圆凿和斜凿，其中平凿用得最多。

2）木工榫孔机床。木工榫孔机床的类型很多，工件上的榫眼是由空心插刀的上下往复运动——插削和配装，在插刀内的钻头旋转运动——钻削联合加工形成的。

（4）木材的铣削　木材成型加工中，凹凸平台和弧面、球面等形状的加工是比较普遍的，其制作工艺比较复杂，一般是在木工铣床上进行的。木工铣床是一种万能型设备，它能完成各种不同的加工，如直线成型表面（裁口、起线、开榫、开槽等）加工和平面加工，但主要用于曲线外形加工。此外，木工铣床还可完成锯削、开榫和仿形铣削等多种作业，它是木材制品成型加工中不可缺少的设备之一。

木工铣床是一种高速切削设备，其结构形式和规格很多，目前我国使用最普遍的是主轴在工作台下方的立式单轴木工铣床，而且多是手工进给的。

（5）数控机床（CNC）　计算机数字控制切割设备可以毫不费力地切割木材，就像切割蜡烛一样。切头被装在一个绕着六个轴旋转的头部，用来雕刻不同的形态，就像雕刻师一样。一般用于制造复杂的定制产品，如注塑模具、模切机、家具零件和高质量工艺品。也可用于汽车设计工作室进行 1:1 的泡沫和油泥的快速成型。

工艺优点：可用于多数材料的切割；加工时直接从 CAD 读取信息；高度适合切割精巧和复杂的外形。

工艺缺点：不适用于大批量生产；生产速度一般。

（6）木材的弯曲与软化　木材的弯曲成型就是通过加压的方法把木材和木质材料压制成各种曲线形零件。一般通过弯曲成型技术得到的部件具有线条流畅、形态美观、力学强度高、表面装饰性能好等特点，故广泛应用于家具和木制品的曲线零件制造中。软化是木材弯曲工艺中的一项重要内容。软化后的木材有更好的塑性，既能降低弯曲时所需要的压力，又能提高木材的弯曲性能。常用的软化方法有蒸煮法、高频加热法、微波加热法及液态氨处理法。

2.4.2　连接加工工艺

木制品构件间的结合方式有很多，常见的有榫结合、胶结合、螺钉结合、圆钉结合、金

属和硬质塑料连接件结合以及混合结合等。不同的结合方式对制品的美观和强度、加工过程和成本有很大的影响，在运用时需要根据产品造型设计时的质量技术要求确定。下面简要介绍几种常用的结合方式。

1. 榫结合

榫结合是传统木制品中应用广泛的结合方式。它主要依靠榫头四壁与榫眼相吻合的方式完成结合。装配时，应注意清理榫眼内的残存木渣，榫头和榫眼四壁涂胶层要薄而均匀，装榫头时用力不宜过猛，以防挤裂榫眼，必要时可加木楔，达到配合紧实的目的。

榫结合的优点是传力明确、构造简单、结构外露、便于检查。根据结合部位的尺寸、位置以及构件在结构中的作用不同，榫头的形状也各不相同，图 2-17 所示为各种形状的榫头。根据木制品结构的需要还有明榫和暗榫之分。榫眼的形状和大小，根据榫头而定。

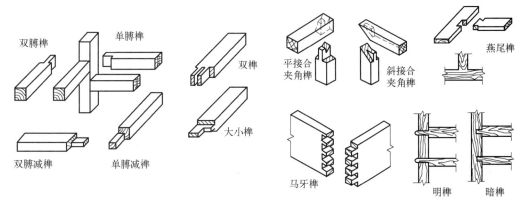

图 2-17　各种形状的榫头

下面详细介绍闭口不贯通榫的制作方法：

（1）加工榫眼　如图 2-18 所示，将工件用夹具固定在工作台面上，在榫眼区域内，使用与榫眼等宽的木工凿并辅之以木槌加工榫眼。木工凿的刃口斜面朝向废料一侧，在距榫眼端 3mm 处垂直凿削，凿进深度 6mm。接下来，在距第一次下凿位置 6mm 处，重复上述凿削过程并按下述步骤剜除废料：木工凿刃口凿进榫眼木料后，用手将凿体向刃口斜面方向撬压，这时，刃口尖端会把废料从榫眼底部剜出来。重复该过程，凿一下，剜一下（注：在靠近榫眼两端线进行凿削之后，要把凿体向相反方向撬压）。凿至距榫眼另一端线 3mm 处，要先掉转刃口斜面，使之朝向相反方向，再下凿。重复上述过程，直至凿到预定深度。

最后，修整榫眼底面及端面。先用锁孔凿（也称鹅颈凿）修整榫眼底面，具体操作是：将锁孔凿底面凸起部分抵住榫眼一端面，向另一端面方向推削，凿刃会沿着榫眼底面削去残留废料，使底面变得平滑均匀。然后，从相反方向重复上述过程。最后，用凿榫眼的那个榫凿来修整榫眼两个端面，具体要求是：凿体垂直于工件，凿刃对齐榫眼端线，削去未凿到的 3mm 废料。

（2）锯榫颊　如图 2-19 所示，加工四肩榫头的顺序是：先锯榫颊，再锯榫肩。首先，在工件端部周围画出榫肩线和榫颊线，并将榫颊线引到工件端截面上；然后，将工件端面向上用木工台钳固定好，再用夹背锯沿榫颊线锯割，至榫肩线停锯。

（3）锯榫肩　如图 2-20 所示，将工件固定在辅助夹具内（注：不一定非得用此夹具），

当榫肩线与夹具的 90°锯槽对齐后下锯。锯完一面后，翻转工件，重复上述步骤，锯另一面。最后的工序是锯除榫头边缘废料：先将工件顶端向上垂直固定在台钳上，沿榫头顶端的短画线锯割至榫肩线；然后将工件翻转 90°至侧边朝上，固定好并沿榫肩线锯至榫头；之后，再次翻转工件，另一面朝上，重复刚才步骤。最后得到图 2-21 所示的闭口不贯通榫。

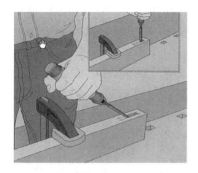

图 2-18　加工榫眼

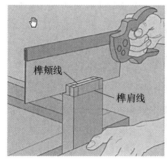

图 2-19　锯榫颊

图 2-20　锯榫肩

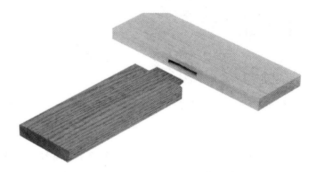

图 2-21　闭口不贯通榫

2. 胶结合

胶结合是木制品常用的一种结合方式，主要用于实木板的拼接及榫头和榫眼的胶合，具有制作简便、结构坚固、不影响外形美观性的特点。

装配使用黏合剂时，要根据操作条件、被粘木材种类、所要求的粘接性能、制品的使用条件等合理选择黏合剂。操作过程中，要掌握涂胶量、晾置和陈放、压紧、操作温度、粘接层的厚度五大要素。

目前，木制品行业中所用的黏合剂种类繁多，最常用的是聚醋酸乙烯酯乳胶液，俗称白乳胶。它的优点是使用方便，具有良好和安全的操作性能，不易燃，无腐蚀性，对人体无刺激作用；在常温下固化快，无须加热，能得到较好的干状胶合强度，固化后的胶层无色透明，不污染木材表面。但其缺点是成本较高，耐水性、耐热性差，易吸湿，在长时间静载荷作用下胶层会出现蠕变，只适用于室内木制品。

通常来说，制作桌面或柜体时很少能找到足够宽的板材一次成型，即使能找到这样的板材，价格也相当贵，于是可采取将板材胶合在一起的方法来完成。待拼合的板材其接合面要光滑、平整，并要采用合适的施胶和夹具紧固技巧，才能将板材牢固地胶合在一起。实际上，如果加工组装工艺精细，通过边边胶合或面面胶合方式得到的拼接板，比木纤维本身的结合更为牢固。

进行边边胶合前，需对待拼合板材进行预排，才能使拼合后的板件大面更美观，给人一种错觉，即这是一整块板材而不是几块拼合出来的。为避免拼合板件翘曲变形，多数木工在拼合板材时，会使相邻板材的横截面纹理曲线朝向相反，并用铅笔在各板材的横截面上标示出纹理曲线走向，以免搞错。

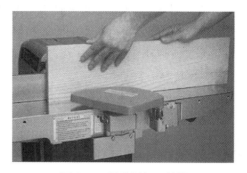

图 2-22　用台刨加工板材

如图 2-22 所示，台刨等木工拼缝机械可以加工出平滑、笔直且均匀的板材边缘，这些板材夹胶拼合在一起，牢固耐用程度较整块原木板毫不逊色。

（1）边边胶合对接

1）施胶。如图 2-23 所示，将两个轨道式夹具平置于工作台上，再将待拼合板材放在夹具上，必要时，可以使用多个轨道式夹具，间距为 60～90cm，以达到更佳的固定效果。接下来，对待拼合板材进行预排，一方面提高大面的美观度，另一方面确保相邻板材的横截面纹理曲线朝向相反。然后，用铅笔在预排好后的板面上画一个大三角形，用于稍后胶合时的重新定位。下一步，找两个至少与待拼合板材等长的木条，作为夹具与工件之间的护垫。施胶时，第一块板材大面朝下平放，其他板材侧缘朝上、三角形标志朝外立放于夹具轨道上。之后，在各板材边缘涂一薄层木工胶，用胶刷抹匀。

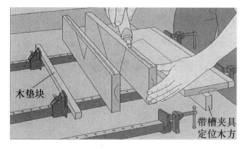

图 2-23　施胶

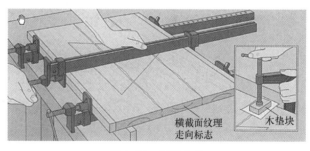

图 2-24　紧固夹具

2）紧固夹具。如图 2-24 所示，将所有板材大面朝下平置于夹具轨道上，确认各板材横截面和三角形标志线均对齐。旋紧板材下方的轨道式夹具夹紧工件，在工件上方中线处再用另一轨道式夹具夹紧，紧固夹具时，应以各板材拼合处没有缝隙且有木工胶从接缝处挤出为度。如果出现个别板材与相邻板材表面未对齐的情形，可用一只 G 形夹在接缝处压紧找齐。G 形夹与工件之间应衬木垫块及蜡纸，防止损伤工件表面或垫块与工件表面胶合。

（2）面面胶合对接　如图 2-25 所示，将板材面对面对接时，待接合各板材的尺寸应留出余量，这样，如胶合过程中出现板材滑动位移，也可进行后续刨削修正。面对面预排各板材时，应注意相邻板材的横截面纹理曲线朝向要相反，同时，侧边的颜色和纹路应尽量吻合，确保最佳的整体拼合效果。然后，在接合面涂木工胶，用 G 形夹固定。固定时，要从近板端处开始，以 7～10mm 的间距安放 G 形夹，稍微旋紧 G 形夹夹合各板材。G 形夹与工件之间应衬木垫块，防止损伤工件表面。接下来，翻转工件，使已安放的 G 形夹弓部朝下

平放，在工件另一边再安放一排 G 形夹。最后，逐一旋紧所有 G 形夹，直至各板材之间无缝隙且有木工胶从接缝处挤出。

3. 螺钉与圆钉结合

螺钉、圆钉与木材的结合强度取决于木材的硬度和钉的长度，但木材的纹理结构对其也有一定影响。一般情况下，木材硬度越高，钉直径越大，长度越长，则结合的牢固度越强；反之，则结合度越弱。但实际操作中不是钉越长越好，要结合木材构件的尺寸，合理确定钉的有效长度，防止构件劈裂。

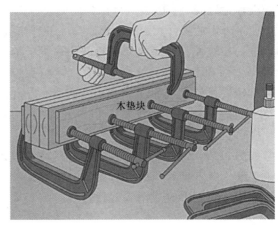

图 2-25　面面胶合对接

4. 板材拼接常用的结合方式

木制品中的宽幅面构件，一般都采用实木板拼接而成。在拼接时，为减小拼接后的翘曲变形，尽可能选用材质相近的板料，通过黏合剂或黏合剂与榫、槽、钉结合使用，拼接成具有一定强度的宽幅面板材。拼接的方式有很多种，如图 2-26 所示。设计时可根据制品的结构、受力形式、黏合剂的种类以及加工工艺条件等的要求进行不同的选择。

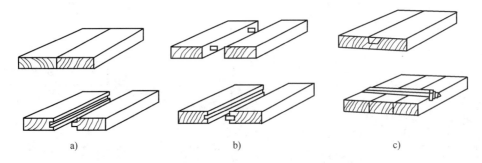

图 2-26　板材拼接的方式
a）平结拼接　b）木销或竹销拼接　c）裁口拼接

2.4.3　表面处理工艺

1. 涂覆前处理

由于木材表面不可避免地存在各种缺陷，如表面的粗糙、纹孔、毛刺、虫眼、节疤、色斑等，若不预先对板材表面进行处理则会严重影响木制品的涂饰，降低装饰效果。木制品制成后，需要进行表面涂饰、着色等工序，以提高木制品的表面质量和防腐能力，增强制品外观的美感。针对不同的缺陷需要采取不同方法进行涂饰前的表面处理。

（1）干燥　木材是多孔性材料，其吸湿解吸性能优良，同时有干缩湿胀的特点，但这容易造成涂层起泡、开裂和回粘等现象，因此木制品中材料的含水率要控制在 8%～12% 时才能进行涂饰。木制品的干燥方法有自然晾干和低温烘干两种。

（2）去毛刺　木制品在加工过程中虽经过刨光或磨光，但是表面总会有没完全脱离的木纤维残留，影响木制品的质感、触感以及着色的均匀性，因此在进行涂饰前一定要去除毛

刺。去除毛刺的方法有水胀法、虫胶法和火燎法。

（3）去除木材内含物 大多数针叶树木材中含有树脂（松脂）及其他分泌物，这些分泌物的成分往往是高分子化合物，有时会与着色剂或染料发生反应，如木材内的甲醛与染料反应，就会导致涂层颜色的深浅不一，并影响着涂层的附着力。当气温较高时，有些树脂甚至会从木材中溢出，造成涂层发黏，严重影响木制品的表面效果。因此，在对木材进行涂覆前处理时，应将其内含物尽可能除去。

（4）漂白 新采伐的木材色质清晰，但是经过运输、贮存、加工处理等工序之后，木材往往会因为其内含物与空气接触而发生氧化反应，或受到变色菌等的侵染以及受到光热等作用时而发生变色。在加工利用中，有时需要保持木材的原色来体现其独特的美感，或者作为装饰。但有时会因为木制品对木材材色的独特要求，如需要比原木色更浅的色彩或者完全改变木材本身的颜色，则需要对木材进行漂白处理。

常用的漂白剂有两种，一种是氧化性漂白剂，另一种是还原性漂白剂。漂白原理是利用氧化还原反应来破坏木材中的发色基团。常用的漂白剂有过氧化氢与氨水的混合液以及氢氧化钠溶液等氧化试剂。这两种试剂对水曲柳、栎木等漂白效果较好，漂白后的材色多年不变。

（5）着色 木材着色通常指的是为保持木纹机理效果，对木制品表面做透明装饰时进行的表面处理，这是木制品的主要装饰手段之一。着色通常采用的方法是把水粉或油粉，擦涂在经过清洁、腻平与砂光的白坯木材表面上，如图2-27和图2-28所示。

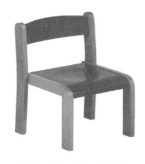

图 2-27 红色木椅子

图 2-28 用三聚氰胺板进行表面加工的桌子

（6）涂饰涂料 木制品的表面处理工作完成后，即可用手工涂刷或喷涂的方法涂饰底漆和面漆，根据表面装饰和色彩设计需要，面漆可以采用色漆或清漆。中低档涂料中装饰性能较好的是醇酸树脂漆和氨基树脂漆，保护性能较好的是酚醛树脂漆。我国木制品可用的面漆品种较多，选择面漆时可根据对木制品装饰质量的要求，选择档次不同的涂料品种。

2. 木材表面贴覆

表面贴覆工艺中的后成型加工技术是近年来开发的板材边部处理的新技术。其工艺方法是：以木制人造板（刨花板、中密度纤维板、厚胶合板等）为基材，将基材按设计要求加工成所需的形状，覆贴底面的平衡板，然后用一整张装饰贴面材料对板面和端面进行贴覆封边。后成型加工技术改变了传统的封边或包边方式和生产工艺，可制作圆弧形甚至复杂曲线形的板式家具，使板式家具的外观线条变得柔和、平滑和流畅，一改传统家具直角边的造型，增加了外观装饰效果，满足了消费者的使用要求和审美要求。

常用的面饰材料有聚氯乙烯膜（PVC膜）、人造革、DAP装饰纸、AIKOY纤维膜、三聚氰胺板、木纹纸、薄木等。

2.5 设计常用木质材料

2.5.1 实木

设计常用实木及加工特性见表 2-2。

表 2-2 设计常用实木及加工特性

树种名称	水曲柳	赤桦木	山毛榉
图例			
材性概述	边材颜色较浅,几乎为白色,心材的颜色从灰棕到浅棕色不均,偶有棕色条纹;此木材一般有通直树纹,统一的粗糙纹理;浅色边材的比例和其他特性因生长区不同而各异	赤桦树新砍伐时的材色几乎是白色的,暴露在空气中很快会变成浅棕色,并带有黄色或红色;心材只有在高龄树中才会形成,边材与心材之间的区别用肉眼无法分辨;其纹理均匀统一	山毛榉的边材白中带红,心材由浅红棕到深红棕色;一般有通直木纹,纹理细密均匀
物理特性	相对于其重量来说,水曲柳在各项强度指标方面都很好;具有良好的抗振性,适于热压成型	赤桦木是中等密度的硬木,其抗弯曲性能、抗振性和韧性较差	山毛榉密度大、强度高、材质坚硬,抗振性好,适于热压成型
加工特性	水曲柳加工性能良好,能用钉、螺钉及胶水进行胶合固定,经染色及抛光处理后能获得良好的表面效果;适用于气候干燥的区域,老化程度极轻微,性能变化小	赤桦木加工性能良好,适合车削及抛光加工;能用钉、螺钉及胶水良好固定,可通过砂磨、油漆及染色处理,获得良好表面的效果;易干燥,且干燥后老化程度不明显,具有良好的尺寸稳定性	山毛榉易切削,适合大多数手工操作以及机械操作;敲钉和胶合性良好,可以通过染色、打磨达到良好的效果;该木材干燥得快,但可能有翘曲、开裂和表面裂缝等缺陷;干燥后收缩性高,性能变化比较明显
耐用性	心材不耐腐蚀,边材易被粉蠹和常见家具蛀虫破坏;心材的防腐剂处理难度为中等,边材易于用防腐剂处理	心材不耐腐蚀,易受常见家具蛀虫破坏,但可以用防腐剂处理	心材不耐腐蚀,易被常见家具蛀虫破坏,可用防腐剂处理
主要用途	家具、地板、门、建筑内装饰、高级细木工产品、橱柜、拼板、工具把手、运动器材和圆柱料	家具、橱柜、门、室内装饰线条、圆柱料、雕刻和厨房用具	家具、地板、门、室内细木工产品、拼板、刷柄和圆柱料;无臭无味,适合用作食物容器
树种名称	樱桃木	棉木	硬枫木
图例			

（续）

树种名称	樱桃木	棉木	硬枫木
材性概述	樱桃木的心材由鲜红色到红褐色不等,见光后材色变深,相比之下边材呈乳白色;木材具有细腻统一的通直木纹,纹理平滑且部分带有褐色木髓斑和小树脂囊	棉木边材为白色,偶有棕色条纹,心材从苍白到浅棕色变化,是一种多孔、渗透性强的木材;木材一般有通直树纹,纹理粗糙,缺陷较少	硬枫木边材为乳白色,偶带浅红棕色,心材从浅红棕到深红棕色不等,深红棕色心材的出现因生长地区而有明显区别,边材和心材都有木髓斑;木材纹理细密,一般是通直纹理,但也有"卷曲纹"和"雀眼"图案
物理特性	密度中等,有良好的弯曲性,韧性差,强度和抗振性一般	棉木密度小,重量轻;木材柔软,抗弯性及耐挤压性一般,抗振性一般;干燥后无臭无味	木材硬而重,有良好的强度,尤其是极耐磨蚀和磨损;热压成型性能良好
加工特性	樱桃木锯、刨等加工性能中等,车旋、胶粘、蒸煮后弯曲性能好,油漆吸收性强,漆面光滑	棉木较难用工具加工	硬枫木质坚硬、沉重,具有良好的强度性能、特别高的耐摩擦及耐磨损强度,以及良好的耐蒸汽弯曲性能
耐用性	心材耐腐蚀,边材易于被常见家具蛀虫破坏;心材的防腐剂处理难度为中等	不耐腐蚀	心材轻度耐腐蚀或不耐腐蚀,边材易被家具蛀虫破坏;心材难以用防腐剂处理,边材易于用防腐剂处理
主要用途	家具和橱柜、高级细木工产品、线条、拼板、地板、门、船内饰、乐器、圆柱料和雕刻	家具及其部件、室内细木工产品和线条、玩具和厨房用具,还有一种特殊用途是软百叶帘	地板、家具、拼板、橱柜、加工台和桌面、室内细木工产品、楼梯扶手、线条和门

树种名称	软枫木	红橡木	黑胡桃木
图例			
材性概述	软枫木材在大多数方面与硬枫木材非常相似,分布较广;软枫木材具有更多的地区性颜色差异,但边材一般是灰白色的,有时有深色木髓斑,心材颜色由浅红棕到深红棕色变化,通常是通直木纹	红橡木的边材有白色或浅棕色,心材有粉红色或红棕色;其外表与白橡木大体相同,有紫色和较暗条纹;经蒸汽处理后有不太明显的图案;主要是通直树纹,纹理粗糙;红橡木由于其类似于"秋天"树叶的颜色而特别显眼	胡桃木的边材是乳白色,心材从浅棕到深巧克力色变化,偶有紫色和较暗条纹;经蒸汽处理后边材颜色变深;树纹一般是直的,也有波浪形或卷曲的树纹,可形成赏心悦目的装饰图案
物理特性	软枫木比硬枫木的硬度小,抗弯和抗压强度属中等,韧性和抗振性差;有良好的热压成型性能	木材硬而重,具有中等抗弯强度和劲度,高抗压强度,非常适于用蒸汽弯曲	黑胡桃木是密度中等的结实硬木,抗弯及抗压强度中等;有良好的热压成型性能
加工特性	软枫木易于加工,经染色、打磨后能达到极佳的效果;粘合、钻孔及敲钉效果亦佳;干燥缓慢,性能变化小	机加工性能良好,干燥缓慢	黑胡桃木易于用手工和机械工具加工

（续）

树种名称	软枫木	红橡木	黑胡桃木
耐用性	不耐腐蚀，易受虫蛀；心材的耐用性与防腐剂处理难度为中等，边材易于用防腐剂处理	心材介于轻度耐腐蚀与不耐腐蚀之间，防腐剂处理难度属中等	心材耐腐蚀能力强，即使在易于腐蚀的环境里也是最耐用的木材之一；边材易于被粉蠹破坏
主要用途	家具、拼板、室内细木工物品、橱柜、线条、门、乐器和圆柱料；软枫木通常作为硬枫木的替代物来使用，或上色后代替其他木材，如可代替樱桃木，它的物理及加工特性使它也可以代替山毛榉	建筑、家具、地板、建筑内饰、室内细木工物品、线条、门、橱柜、拼板、棺材和灵柩；不适合作木桶	家具、橱柜、建筑内装饰、高级细木工产品、门、地板和拼板，是与浅色木材搭配的理想材料

树种名称	白橡木	杨木	椴木
图例			
材性概述	白橡木的边材色浅，心材有浅棕色及深棕色；大部分白橡木为通直纹理，部分为中等粗糙及粗糙的纹理；白橡木比红橡木有更长的辐射纹与更多图案	边材为白色，心材为浅棕色，边材到心材的变化不明显，呈渐变状态；木材的纹理均匀	椴木的边材是乳白色的，边材到心材由白色渐变为红褐色，有时略带条纹；木材的纹理均匀，有时候带有直行的模糊木斑
物理特性	木材硬而重，中等抗弯和抗压强度，韧性差，但热压成型能力强；南部白橡木生长较快，年轮宽，更硬、更重	木材轻而软，低抗弯强度和硬度，中等抗压强度	木材质地轻而软，强度较低，热压成型能力很差
加工特性	木材不易于干燥锯解和切削，加工难度极大	木材较难用工具加工	椴木机械加工性良好，容易用手工工具加工；切面光滑；易于钉钉，握钉力弱；油漆和胶粘性能良好
耐用性	心材耐腐蚀，极难用防腐剂处理，边材用防腐剂处理是中等难度	心材易腐蚀，极难用防腐剂处理	心材不耐腐蚀，边材易于被常见家具蛀虫破坏；易于用防腐剂处理
主要用途	建筑、家具、地板、建筑细木工物品、线条、门、橱柜、拼板、铁轨枕木、木桥、酒桶	家具（抽屉侧边）、门、模具、画框、玩具、橱柜；由于杨木的低热导率，也是作为桑拿木板条和筷子的良好材料	雕刻、圆柱料、家具、模具、线条、室内细木工物品和乐器

树种名称	朴树	山胡桃木	橡胶树
图例			

（续）

树种名称	朴树	山胡桃木	橡胶树
材性概述	朴树是榆科的一种,边材与心材的区别不大,从略带黄的灰色到带有黄条纹的浅棕色均有;木材在窑烘之后容易产生蓝变及不规则木斑	山胡桃木边材有白色、浅褐色,心材从白色到微红褐色变化;边材、心材都具有粗纹理,为波状或不规则形状	橡胶树边材趋于宽阔,颜色由白色到淡粉色变化,心材为淡红褐色,通常带有深色条纹;木材的纹理均匀,偶带有不规则木斑
物理特性	朴树具有中等抗弯强度,高抗冲击性,硬度较低;有良好的热压成型性能	山胡桃木的密度会随着树木生长速率而改变,纯种的山胡桃木有更高的价值;木材具有良好的强度,抗冲击性好且具有良好的热压成型性能	橡胶树具有中等强度和硬度,但是热压成型性能不佳
加工特性	木材不易于干燥锯解和切削,加工难度极大	山胡桃木易于用手工和机械工具加工,适于敲钉、螺钻和胶合	木材加工容易,但板材加工易变形
耐用性	心材易腐蚀,难做防腐处理;边材可做防腐处理	心材易腐蚀,边材易被虫蚀;边材不易做防腐剂处理	心材不耐腐蚀,易被虫蚀;心材做防腐处理有一定难度,边材易做防腐处理
主要用途	家具、橱柜、门、模具	工具把手、家具、细木家具、地板、木制梯子、体育用品等	橱柜、家具配件、门、室内细木工物品、模具等,可做易褪色的胡桃木的良好替代品

2.5.2　人造板

人造板是以木材或其他非木材植物为原料,经一定机械加工分离成各种单元材料后,施加或不施加黏合剂和其他添加剂胶合而成的板材或模压制品。人造板材幅面大,质地均匀,表面平整光滑、变形小,美观耐用,易于加工,种类繁多,主要有胶合板、刨花板、纤维板、细木工板及各种轻质板材等,广泛用于家具、建筑、车船制造等方面。

1. 胶合板

胶合板是用三层或多层（一般采用奇数层）刨制或旋切的单板涂胶后经热压而成的人造板材,如图 2-29 所示。胶合板在胶压时往往会将单板按纤维方向相互平行或相互垂直（或成一定角度）摆放,以克服木材各向异性带来的缺陷。胶合板的优点是幅面较大而平整美观,不易开裂、纵裂、翘曲;保持了木材固有的低热导率和电阻大的特性,同时由于采用了特殊的胶黏剂,使其具有一定的隔火性、防蛀性和良好的隔声性;其隔潮湿空气或其他气体的效能也优于其他板材。

胶合板品种很多,有厚度在 12mm 以下的普通胶合板,厚度在 12mm 以上的厚胶合板,以及表面用薄木贴面或塑料贴面制成的装饰胶合板等。常见的胶合板有三合板、五合板以及装饰板。胶合板适用于制作大面积板状部件,如家具的装饰板、船舶和车辆内的装饰、建筑室内装修等。

在家居产品设计中胶合板的使用也非常普遍。1946 年,设计师 Charles 和 Ray Eames 就凭借大胆原始的模压胶合板椅（图 2-30）与 Herman Miller 建立了传奇性的长期合作关系。椅子的美学完整性、持久魅力和舒适性使其被《时代周刊》评为"20 世纪最佳设计"。《时代周刊》称此设计为"典雅、轻便而舒适的产品。虽然总是被模仿,却从未被超越"。

图 2-29　胶合板

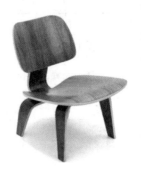

图 2-30　模压胶合板椅

2. 刨花板

刨花板（图 2-31）是以木质刨花或者碎木屑为主要原料，加胶热压而成的人造板材。刨花板的幅面大，表面平整，隔热、隔声性能好，纵横面强度一致，加工方便，表面还可以进行多种贴面和装饰。刨花板除作为制造板式家具的主要材料外，还可作为吸声和保温隔热材料，但不宜用于潮湿处。刨花板的种类很多，按密度不同可分为低密度刨花板（$\rho = 450\text{kg/m}^3$）、小密度刨花板（$\rho = 550\text{kg/m}^3$）、中密度刨花板（$\rho = 750\text{kg/m}^3$）和高密度刨花板（$\rho = 1000\text{kg/m}^3$）四种；按刨花板的结构不同可分为覆面刨花板和不覆面刨花板两种，覆面刨花板即在其表面胶结一层或两层单板或其他材料（薄膜、贴面），以增加其美观性和强度；按加工方法不同可分为平压刨花板和挤压刨花板；按使用的胶黏剂不同可分为耐水性刨花板和非耐水性刨花板。刨花板目前尚存在重量大和握钉力差的问题。

3. 纤维板

纤维板（图 2-32）是以木材或其他植物纤维作为原料，经过处理、成型、热压等工序而制成的板材。纤维板的材质构造均匀、各向强度一致，不易胀缩开裂，具有隔热、吸声和良好的加工性能等优点。按原料不同可分为木质纤维板和非木质纤维板；按板面状态不同可分为单面光纤维板和双面光纤维板；按密度不同可分为硬质纤维板（$\rho > 800\text{kg/m}^3$）、中密度纤维板（$\rho = 500 \sim 800\text{kg/m}^3$）和软质纤维板（$\rho < 500\text{kg/m}^3$）。硬质纤维板坚韧密实，多用作家具、车船制造、包装箱和室内装饰材料；中密度纤维板多用作家具材料；软质纤维板质轻多孔，多用作隔热、吸声材料。

图 2-31　刨花板

图 2-32　纤维板

4. 细木工板

细木工板（图 2-33）俗称大芯板、木芯板、木工板，是由两片单板中间胶压拼接木板而成。细木工板的两面胶粘单板的总厚度不得小于 3mm。各类细木工板的边角缺损在公称幅面以内的宽度不得超过 5mm，长度不得大于 20mm。中间木板是由优质天然的木板方经热处理（烘干室烘干）以后，加工成一定规格的木条，由拼板机拼接而成。拼接后的木板两面各覆盖两层优质单板，再经冷、热压机胶压后制成。

5. 空心板

空心板（图 2-34）的中板由空心的木框或带某种少量填充物的木框制成，两面再胶压上胶合板或纤维板。空心板的重量较轻（密度一般只有 $280\sim300kg/m^3$），正反面平整美观，尺寸稳定，有一定强度，而且隔热、隔声效果好，是制作家具的良好轻质板材。

图 2-33　细木工板

图 2-34　空心板

6. 塑料贴面板

塑料贴面板（图 2-35）是人造板经过二次加工得到的板材，贴面起着保护和美化人造板表面的作用，同时也使人造板的使用范围扩大了。国内在人造板的二次加工技术中采用的方法主要有单板（薄木）贴面、三聚氰胺装饰板（塑料贴面板）贴面、印刷装饰纸贴面、聚氯乙烯薄膜贴面等表面贴面处理，以及木纹直接印刷、透明涂饰和不透明涂饰等表面印刷涂饰处理方法。例如，三聚氰胺装饰贴面板是将贴面纸经三聚氰胺树脂浸渍后热压在各种板材上的。这种塑料贴面板硬度大，耐磨、耐热性能优异，耐化学药品性能良好，能耐一般的酸、碱、油脂及酒精灯溶剂的浸蚀，表面平滑光洁，容易清洗，在家具生产中应用广泛。

7. 合成木材

合成木材（图 2-36）又称钙塑材料，是一种主要由无机钙盐（如碳酸钙等）和有机树脂（聚烯烃类）组成的一种复合材料。合成木材兼有木材、纸张、塑料的特性，不怕水，吸湿性小，尺寸稳定，耐虫蛀，而且可以任意用木材加工的方法（锯、刨、钉等）成型。

图 2-35　塑料贴面板

图 2-36　合成木材

合成木材质地轻软，保温、隔热、隔声、缓冲性能良好，因此可以代替天然木材用作墙板、地板、天花板、也可用作车、船的内外装修，以及隔热、隔声材料，还可以用于制作各种包装箱、包装桶等。

2.5.3　层积材与集成材

1. 层积材

层积材（图 2-37）是由多层单板按纹理方向平行或垂直层叠胶合制成的复合材产品，简称胶合木。用成材顺纹层叠的制品常称为胶合层积材；用旋切单板顺纹层叠胶合的板、方材称为单板层积材。

把采伐作业和木材加工后的短小料，以及人工林抚育间伐所得的小径材，用拼接、层叠、胶合技术，可以使短材成为长材（纵接），窄料成为宽料（横拼），薄板成为厚板（层积）。通过胶合等技术可以使小材变大材、劣材变优材，有助于缓和木材资源的紧缺，提供特殊大型构件用材，兼有节约利用与合理利用木材资源的双重意义。

（1）胶合层积材　胶合层积材是先将短材小料锯解成一定厚度板方材，并将含水率降到 10% 以下，然后将胶合面刨光。板材厚度要一致，宽度视拼接需要而定。涂胶后叠合，对胶面层施加一定压力（一般为 0.4~0.5MPa），使其密合，并在一定温度条件下使胶层固化，然后解除压力。木材在含水率变化时弦向和径向的胀缩率不同，因此拼合胶合层积材时要改变年轮配置方向，如年轮方向垂直于板面，可使湿度发生变化时所引起的翘曲度减小。短材接长（顺纹端接）的形式有斜面搭接、钩形接、梯形接、平接和指形接等。常用的指形接是用指形开榫机开榫，涂胶后在高频热压机中快速胶合。窄材拼宽即横向拼接，其形式有平接、榫槽接、镶嵌榫接、高低缝搭接等。

由胶合层积材制作的大截面层积梁有平直形、工字形、弧形、人字形等多种。层积胶合时根据设计使用成型加压设备，使整个构件均匀受压，然后用夹具或螺杆固定，保持在一定温度下使胶固化。一般选用的胶为酚醛树脂胶或间苯二酚甲醛树脂胶、脲醛树脂胶或三聚氰胺树脂胶。为加快胶层固化速度，可先将板材送入温室养护一定时间，同时为保证胶合质量，应避免把胶合性能差异大的树种混用于同一结构件中。

（2）单板层积材　单板层积材是用旋切单板由几层到几十层顺纹平行胶合。如美国麦迪逊林产研究所的制造工艺是以针叶材原木为原料，旋切单板厚 2.5~6mm，用单板预热、涂胶，再用连续式热压法胶合。所得产品厚 38~164mm，宽 600mm，长 2400mm，用于制造屋顶桁架、梁等建筑构件。日本北海道林产试验场利用落叶松等间伐小径材旋制单板，使用高频胶合，制成尺寸为 3650mm×460mm×525mm 的大方材，再经锯解，用以制造家具、门窗及其他建筑构件。

2. 集成材

集成材（图 2-38）是较小规格的实木锯材，是利用冷固化型黏合剂，顺纹方向胶结而成的一种工程木。耐久性是衡量胶合木（集成材）质量的重要指标，直接影响到它的使用寿命。日本集成材标准规定：试件的剥离率在 10% 以下，而且同一胶缝的剥离长度小于胶缝长度的 1/3 时为合格。试验证明，采用酚醛树脂胶的胶合木耐久性最好，三聚氰胺树脂胶次之，脲醛树脂胶最差。

集成材的优点是：

1）原材料干燥，可防止在使用过程中产生变形、开裂等。

2）尺寸自由度大，能满足不同要求跨度和断面形状的梁。

3）充分发挥木材特性，具有减振效果，装饰性强。

4）易于进行防腐、防霉、防虫处理。

图2-37　层积材

图2-38　集成材

2.6　设计应用案例分析

2.6.1　体现木材性能特征的设计案例分析

设计名称：东京木材会馆 Mokuzaikaikan

时　　间：2015年

地　　点：东京的木材批发商协会办公大楼搬迁项目

设　计　者：日建设计公司（Nikken Sekkei）

图　　例：图2-39、图2-40

这个项目的目的是展示木材作为城市建筑材料的可能性。该设计专注于创造空间连续性与分层以及对自然光的利用。建筑利用凉台及露台，让自然风吹进室内而又能够阻挡强烈的阳光，从而打造出一个舒适的室内环境。建筑采用了木构架的方式，外露的混凝土结构覆盖着雪松模板。但也因为建筑使用了大量的木材，需高度重视防火等消防安全。

图2-39　东京木材会馆所用材料

图 2-40　东京木材会馆

设计名称：Stadthaus 公寓
时　　间：2009 年
地　　点：伦敦的 Murray Grove
设 计 者：Waugh Thistleton
图　　例：图 2-41、图 2-42

图 2-41　Stadthaus 公寓内部

Stadthaus 公寓是一座 9 层的公寓，其建筑结构的楼板、承重墙、楼梯甚至电梯核心筒用的材料都是胶合板。Stadthaus 公寓楼共有 29 套公寓，底层为社区公共空间。建筑师 Waugh Thistleton 关注建筑的环境生态效应，希望能够在建筑的整个建设过程中减少碳排放，而不仅局限于建成之后的效果。他认为混凝土和金属的生产过程是高能耗的，向大气中排放了大量的二氧化碳，而与之对比的木材在成长过程中一直在吸收二氧化碳，粗略估计这幢公寓在它的生命周期中一共可吸收 186t 的二氧化碳。

图 2-42　Stadthaus 公寓外观

设计名称：日式和风公寓
地　　点：日本东京
设 计 者：Kodi Kodi
图　　例：图 2-43

这是一所位于东京的三层住宅楼，其
大量木材的运用带给人们一种宁静自然的
氛围，向人们传达了一种"慢生活"的理
念。日式传统的住宅空间从房子的中心到
外部的布局与装饰都十分精致。在本设计
中，设计师采用相对比较封闭的方法，选
用策略性的窗口布局，既保证了采光和视
野，又保证了屋主的隐私。

图 2-43　日式和风公寓

设计名称：夏威夷某回廊式住宅
地　　点：美国夏威夷
设 计 者：ZAK Architecture
图　　例：图 2-44

这座回廊式房屋坐落在夏威夷的 Kukio
Point，由 ZAK Architecture 设计建造。设计
师设计了高高的天花板，使用了大量的木
质材料，如木地板、木家具等，在不影响
保温的情况下，使房间尽可能显得宽敞。
房屋围绕一个中心花园的回廊展开，室内
空间开阔，使用了大量的半开放式设计。

图 2-44　夏威夷某回廊式住宅

设计名称：Rio Tinto Alcan 天文馆
时　　间：2012 年
地　　点：加拿大蒙特利尔
设 计 者：Cardin Ramirez Julien 等
图　　例：图 2-45、图 2-46

图 2-45　Rio Tinto Alcan 天文馆外观

　　Saucier+Perrotte 事务所的设计在蒙特利尔 Rio Tinto Alcan 天文馆设计竞赛中胜出，天文馆在建成后获得了 Prix du Design 大奖的室内设计木材使用奖。人们从天文馆可以看到宽广高远的天空、新种的植物和开阔的地形。设计师希望通过别具新意的选址与自然建立起一种特殊的联系，同时也希望这个设计能够吸引人们经常参观，乃至想把天文馆变成自己的领地。为了实现这个目的，设计师创造了一系列的户外环境。绿岛"星群"是此次设计的终结点。

图 2-46　Rio Tinto Alcan 天文馆内部

设计名称：灯笼宫殿

地　　点：挪威桑内斯

设 计 者：AWPAtelier Oslo

图　　例：图 2-47

灯笼宫殿是一座既能用于日常活动，同时也能面向未来的建筑。设计师希望把它设计成一个公共空间，而不仅仅是装饰物，同时也能成为城市战略的一部分。灯笼宫殿采用了老房子形象，但重新设计了所有的细节，它利用挪威传统的木建筑概念，设计了一个当代的建筑。这个公共的"灯笼"可以让人们享受光线和气候的变化。建筑的创造性可以激发人们的创造性，这里会发生很多故事。

图 2-47　灯笼宫殿

设计名称：St. Loup 临时教堂

地　　点：瑞士 Pompaples

设 计 者：Danilo Mondada

图　　例：图 2-48、图 2-49

St. Loup 临时教堂位于瑞士 Pompaples，设计来自 Danilo Mondada，因为原来的教堂要进行修缮，这个临时教堂也就使用 2 年时间。此临时教堂采用了木结构，从日本的折纸中获取的灵感，这样的形状不仅可以节省材料，也不需要其他支撑的框架。

图 2-48　教堂内部

图 2-49　教堂外观

设计名称：巢 Nest 住宅
时　　间：2010 年
地　　点：日本广岛
设 计 者：日本工作室 UID Architects
图　　例：图 2-50、图 2-51

图 2-50　巢 Nest 住宅

　　这座两层高的现代木结构住宅位于日本广岛山脚下的一块用地上，所占面积不大。该建筑创造了一种被森林环抱的感觉。由于这所住宅的使用者是三个女性以及一只猫，所以建筑师着重考虑如何营造出一种安全感，如何拉近家庭成员间的距离，以及妥善处理环境与建筑物的衔接及过渡。建筑师设想将环境与建筑作为不可分割的生命体，就像在森林覆盖的元素下面建造一个属于自己的"巢"，于是有了这座建筑的形态。许多空间被安排在半地下，而上面形成的空间被赋予了内部院落的意义，同时安排一些功能。中间一个区域保留了原始地貌，把"自然"留在建筑内部，在这里能够发现一个有趣的事情，即作为厨房的操作台面在上一层变成了地面，这种模糊的设计让各处均成为可达区域，家人间也更容易接近。

图 2-51　巢 Nest 住宅内部

设计名称：T-nursery
地　　点：日本福冈郊外
图　　例：图 2-52、图 2-53

　　这座名为"T-nursery"的住宅位于日本福冈郊外，由一系列重复的模块组成，在日后无论是扩建或缩小都很方便。该建筑完美地诠释了组成这个项目的三大支柱：木材、

图 2-52　T-nursery 外观

构架和梯形。外围墙面由荷载支撑结构组成，支撑了 9m 跨度的无柱空间，为室内空间提供了最大限度的灵活性。建筑师利用预制桁架，在现场进行组装，仅需很少的小细木工工作，既减少了施工时间和材料的浪费，又增加了准确性。室内饰面采用了简便经济的材料，墙面采用了定向刨花板（OSB），屋顶的木结构构架直接裸露，深色的抛光木地板则为室内空间增添了色彩的丰富性。拱形屋顶最高点距地面 2.2m，这种设计让较低的空间不需要柱子支撑，减少了不必要的用料。每个拱形屋顶都安装了天窗，为室内提供充足的自然光照，而较低矮的水平开窗则方便幼儿园里的小朋友能看到户外景色。两个主要房间的侧面设有公用的卫生间、办公室和户外平台，还有一个小厨房让教师和管理人员可以在室内准备餐点，便于照顾幼儿园的小朋友。

图 2-53 T-nursery 内部

设计名称：树桩裂纹灯
时　　间：2015 年
地　　点：澳大利亚
设 计 者：Duncan Meerding
图　　例：图 2-54

图 2-54 树桩裂纹灯

开裂的木材常常被视作无用，一般会烧毁处理。而澳大利亚家具设计师 Duncan Meerding 却将这些不完美的木材做成了会发光的灯。被装上 LED 灯的这些开裂木材，骤看也只是普通的木材，但当夜里打开开关，柔和而温暖的光从木材的裂纹中发散出来，就像是大自然在照亮自己。

除了光，大自然也是 Duncan Meerding 的灵感来源。Duncan Meerding 很喜欢澳大利亚内陆的大片荒野，因为热爱大自然，他所有的设计作品都用的是可持续利用的材料。

设计名称：**多面体几何造型胶合板矮
　　　　　桌——Kubo**
地　　点：**丹麦**
设计者：**Rasmus Fenhann**
图　　例：**图 2-55、图 2-56**

图 2-55　多面体几何造型胶合板矮桌——Kubo

　　Kubo 的设计师 Rasmus Fenhann 受
到多面几何体的启发设计了这款利用胶
合板和玻璃材料制作的矮桌。简洁的几何造型使 Kubo 可以摆放在不同设计风格的现代家居
环境之中。由于其制作材料的特点使得这个矮桌十分轻巧而且方便移动，不但让其有了更为
夸张而优美的外形，而且玻璃与木框架的结合使得矮桌显得更加通透，成了一件富有创意和
吸引力的家具作品。

图 2-56　矮桌近图

设计名称：**木质纹理玻璃桌**
时　　间：**2014 年**
设计者：**Ron Gilad**
图　　例：**图 2-57**

　　由设计师 Ron Gilad 设计的木
质纹理玻璃桌在 2014 年米兰家具
展上亮相。该系列产品利用了玻
璃的透明表面，突出木材与玻璃
两种材料之间的完美结合。

图 2-57　木质纹理玻璃桌

设计名称：蝶椅

设计　者：朱小杰

图　　例：图 2-58

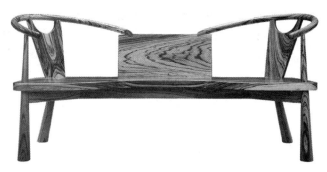

图 2-58　蝶椅

　　此蝶椅带有蝴蝶的灵动造型，以乌金木与咖啡皮为材质，供与家人和朋友分享"坐下来"聊天的快乐。

设计名称：睡美人

设计　者：朱小杰

图　　例：图 2-59

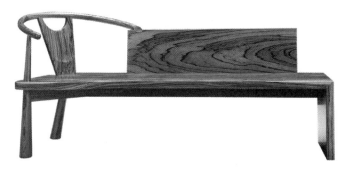

图 2-59　睡美人

　　中国传统艺术讲究线的运用，书法如此，国画亦如此。明式家具也表达了这一特点，其流畅圆润的弧线让世人赞叹不已。这把椅子的材料采用了木材的边材，边材的肌理像水墨画中的山水，特别是乌金木这个品种，深咖啡的纹理在米黄色木质的衬托下，就像是一卷国画。

设计名称：清水长椅

设计　者：朱小杰

图　　例：图 2-60

图 2-60　清水长椅

　　这把椅子是设计者第一次在理解明式家具后，用自己的一些手法进行的表达。传统的木作工艺，更使这把椅子显得简洁。几百年时间过去了，人的体征与生活也都有了变化，故将椅子的尺寸做了调整。这把椅子采用的都是榫卯结构，座面采用了北欧的一种纸绳编织。当人们的物质生活富裕了，精神上的需求也会随之提升上来，将缅怀祖先与当下生活相结合，这把椅子也许是个代表。

设计名称：清水边桌

设计品牌：澳珀

规　　格：140mm×440mm×930mm

材　　料：乌金木

图　　例：图 2-61

图 2-61　清水边桌

设计名称：清水椅

设计者：朱小杰

图　　例：图 2-62

图 2-62　清水椅

木质部分均为乌金木，另有鸡翅木可选。座面为皮革。整体造型简洁，典雅别致。与清水长椅、清水长桌为同一系类。

设计名称：伴侣几

设计者：朱小杰

图　　例：图 2-63

图 2-63　伴侣几

把原木从横切面上整片切下来，让其成为台面，做成茶几或者桌子，完整地展示其最原始、最自然的状态。这张伴侣几的创意来源于制作森林桌时发生的意外，在制作森林桌时，由于木材年份久远，在加工过程中断开了。设计者从中得到灵感，发现其类似于半圆阴阳，故将断裂的两部分高低错开，阳在上，阴在下，取名"伴侣几"。

设计名称：森林桌

设计 者：朱小杰

图 例：图 2-64

图 2-64 森林桌

森林桌的桌面是由南非优质乌金木经整片切割、细心打磨后得到的。其桌面树轮纹理清晰、色彩醒目，每一面的肌理都如同艺术品一般。极具流动感的天然金色和黑色曲线使森林桌蕴含着浓郁的原始、朴实的自然气息，韵味无穷。在欣赏用端面切法做出来的森林桌时，使用者不仅能感受那美轮美奂的年轮肌理，还可以去想象"他"站在森林里，体味大自然最原始、最自然的原生态。

设计名称：冰裂纹·展示柜

设计品牌：平仄

结 构：时尚简约，张弛有度

规 格：940mm×495mm×1495mm

材 料：东非黑黄檀

图 例：图 2-65

图 2-65 冰裂纹·展示柜

这款展示柜具有修长俊逸的线条、空灵唯美的气质，极具视觉冲击力，使人过目难忘。冰裂纹汲取了传统元素，又融合了现代风尚，两种气质进行混搭，成就了这款独特的新中式家具。展示柜集收纳与展示空间于一体，其优美别致的造型可以安放在各处，古意盎然的趣味不减，几何美感又适合现代家居环境。

设计名称：圈椅

设计品牌：平仄

规 格：630mm×520mm×840mm

材 料：紫光檀（东非黑黄檀）

图 例：图 2-66

图 2-66 圈椅

这款脱胎于传统的圈椅，彰显着自我的生命力以及自然过渡的现代意识。其整体结构呈外圆内方，细节之处尤为突出，方圆相济，转承有致，独特处有巧思，沉静中有灵动。"平仄"与传统圈椅拥有不同的形制，压缩边线的创新型榫卯，以及微凹的扇形坐面，结合设计感和舒适性，别具风格，风骨焕然。

设计名称：苏州椅

设计品牌：半木

规　　格：580mm×500mm×760mm，座高
　　　　　435mm

材　　料：北美黑胡桃/美国白蜡木＋丝绒/
　　　　　真皮座面

图　　例：图 2-67

图 2-67　苏州椅

借鉴中国明代圈椅的圆满形式，运用立体的网状结构力学，融入苏州园林窗棂、小桥、明月意境，造型轻盈秀气，正反不同视角转换间富于变化，仿佛听到了吴侬软语之评弹调。

设计名称：高山流水琴桌

设计品牌：半木

规　　格：2480mm×780mm×720mm

材　　料：美国白蜡木

图　　例：图 2-68

图 2-68　高山流水琴桌

汲取汉风之精华，整体线条如汉服水袖般大气灵动。与古琴尺度相合，却自生一番"此时无声胜有声"的境界。

半木又一次挑战了传统木作在曲线工艺上的局限性。名贵的实木在经过巧匠一遍遍手工细磨后，既有如流水般细腻流畅，又有如高山般浑然天成。两侧桌腿底部镶嵌独家定制的黄铜配件，金木共生，心物相合。

高山流水遇知音，知音固然难寻，一件能承载自然力量的器物同样可遇而不可求。

设计名称：徽州套几

设计品牌：半木

规　　格：400mm×300mm×900/795/710mm

材　　料：美国橡木

图　　例：图 2-69

图 2-69　徽州套几

设计名称：徽州长桌

设计品牌：半木

规　　格：1600mm×900mm×750mm
　　　　　1800mm×900mm×750 mm
　　　　　1980mm×1030mm×750mm

材　　料：北美黑胡桃

图　　例：图 2-70

图 2-70　徽州长桌

设计名称：徽州圈椅

设计品牌：半木

规　　格：920mm×750mm×620mm，座面
　　　　　高 465mm

材　　料：北美黑胡桃

图　　例：图 2-71

图 2-71　徽州圈椅

　　有容乃大，故怀大智无欲者方可坐拥天下。此圈椅摒弃了那些所谓身份象征的雕饰，仅保留自然平顺的线条和清雅舒适的坐感。整体造型饱满圆润，平衡了古代圈椅庄重的仪式感与现代座椅的舒适性。传统手工楔钉榫工艺与现代力学结构相得益彰。无论是伏案工作或是品茗会友，都透露着从容不凡的大将风范。

设计名称：徽州大班台

设计品牌：半木

规　　格：750mm×2320mm×1030mm
　　　　　750mm×2530mm×1120mm

材　　料：北美黑胡桃

图　　例：图 2-72

图 2-72　徽州大班台

　　此大班台是半木的经典系列——"徽州"系列中最具分量的作品之一。悬挂于桌面下的两明两暗、一大一小的储物柜，开合之间，即是雅趣。整体造型不对称中平衡，平衡中变化。在 2012 年的保利春拍会上，此作品被多位收藏家争相竞拍。不仅因它兼具办公桌、书法案桌及茶桌等多功能的实用性，更因其一改传统办公常见的等级死板的形式，席坐其中，心境平和，为当代儒士递去一份从容不迫的工作与生活状态。

设计名称："椅子情·椅子戏"

设计 者：朱小杰、刘小康

图 例：图 2-73 ~ 图 2-77

图 2-73 "椅子情·椅子戏"（一）

刘小康以往的家具作品大多以符号为题，以戏谑和批判的手法诠释他对现实的体验。此次展出的作品中，有一批是他在香港回归前后做的，他用象征和戏谑的手法对当时社会环境中很多人的复杂的心理状态进行反讽和戏谑。这批展品中还有一些椅子是他作为一个艺术家和设计师对人和物之间的哲学思考。他的"对话作品"系列，用联结的方式，隐喻人和物之间、人与人之间的沟通和交流。他还考虑了很多椅子与人、椅子与有机环境关系的细节。

图 2-74 "椅子情·椅子戏"（二）

图 2-75 "椅子情·椅子戏"（三）

图 2-76 "椅子情·椅子戏"（四）

图 2-77 "椅子情·椅子戏"（五）

设计名称：静·禅思椅
设计品牌：U+
图　　例：图2-78

图 2-78　静·禅思椅

　　静思，对于在快节奏中的都市人，是一种精神的放松和吸氧。

　　静·禅思椅,造型没有遵循古制，设计上更注重内在精神意境上的传达。上半部分透过半圆形曲线的圈背与扶手融合一气，好像圈抱着一虚无的球体，有着艺术意境里的圆融与浑圆之美，充满着包容的智慧。而腿部纤细但富于张力的线条与座面夸张的尺度相对比，喻义着内心的强大才能做到真正的收放自如。

设计名称：宽椅
设计品牌：U+
图　　例：图2-79

图 2-79　宽椅

　　宽椅取宽心之意，心宽，则眼前世界随之明亮。这把椅子的造型下大上小，四根柱脚逐渐向上收拢，虽然受到传统官帽椅形式的启发，但较之官帽椅曲线的抑扬，设计者在对明式家具风格领悟甚深的背景下，以智慧的提炼彻底放弃曲线，所有线条的纤细笔挺，让整个器形更加张力饱满，拥有了一种从容淡定、豁然大度的闲雅气质。本作品在工艺制作方面，核心元素并未被剥夺，而是以一种与现代更为融合的方式呈现出来。

设计名称：欧罗汇国际家居
图　　例：图2-80

图 2-80　欧罗汇国际家居

　　欧洲贵族们钟情于木材的沉稳与亲和，喜欢它的柔韧与优雅，认为真正的奢侈在于顺应自然。木质设计从来不是一种单独的功能考虑，无论是欧洲还是古东方，人们对于木材的雕琢虽然千差万别，但是在对木的执着与热爱却殊途同归。

　　实木家具的精髓在于保留原木材的自然纹理，使木材呈现出其原本的状态与美感。一段段经过处理后的原木，表现出树木的自然断层，其年轮纹路的勾勒，营造出一种迷离又不可预测的神秘感。

设计名称：创意相框
设 计 者：Darryl Cox
图　　例：图 2-81

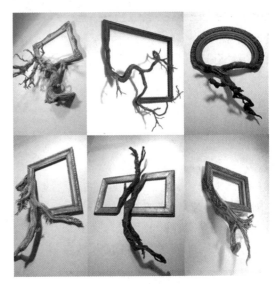

图 2-81　创意相框

　　艺术家 Darryl Cox 把在俄勒冈州中部的森林中发现的树枝制作成了一件华丽而又复古的相框，呈现出了生长的力量。在人们的印象中，相框因相而存在，往往扮演着绿叶的角色，但艺术家把相框与树根结合在一起，则给人以意料之外的惊喜。用树枝作为构建相框的材料看似简单，却创造出一种不同寻常的外在形式。其中简洁的线条和华丽的造型图案似乎是自然地遍布于每个树枝的树皮表面，实际上每一个部分都需要花费几天的时间打磨以完成艺术的升华，包括木工、雕刻和绘画的每一部分。

2.6.2　体现木材工艺特征的设计案例分析

设计名称：法国蓬皮杜梅斯中心
地　　点：法国梅斯
设 计 者：坂茂建筑事务所
　　　　　让·德·加斯蒂讷建筑事务所
图　　例：图 2-82、图 2-83

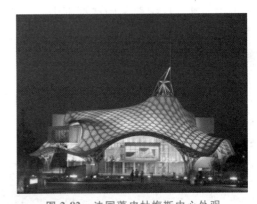

图 2-82　法国蓬皮杜梅斯中心外观

　　为了提供功能空间，法国蓬皮杜梅斯中心将功能布局分散为一列简单的体块，以明晰的流线穿插其间。这些空间以三维的方式组织在一起，简化了其功能上的内在关系。

　　除三个展厅之外，建筑内部还包含一个布置了创新实验室和顶层餐厅的圆柱体，一个容纳了演讲厅、办公室和其他辅助空间的立方体。在这些独立的体块上方，覆盖着一个六边形的木结构屋顶，并将这个六边形屋顶统一为整体。虽然将整个屋顶表

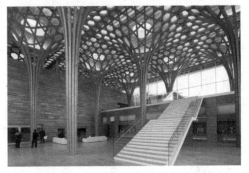

图 2-83　法国蓬皮杜梅斯中心内部

面分形为三角形会更有利于加强屋顶结构的内部稳定性，但六块木构件共同相交于一点也会产生牢固的连接构造。通过形成六边形与三角形组合的分形图案，每个交接处只需同时出现四块木构件即可。为了避免屋顶表面变得体量庞大，这些节点并未采用机械的金属构件衔接，而是采用与竹编工艺相仿的方式，让木构件彼此穿插叠加在一起，从而减少了建造的复杂程度和节点的构造成本。

设计名称：东京 SUNNYHILLS 菠萝蛋糕店
地　　点：东京
设 计 者：隈研吾建筑都市设计事务所
图　　例：图 2-84、图 2-85

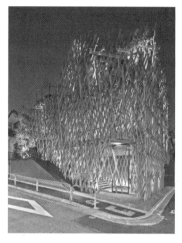

东京 SUNNYHILLS 菠萝蛋糕店是利用日本传统木建筑的节点方式，由总长为 5000m 的木条相互交织而成的。日本木建筑使用的纸糊木框——隈研吾用这种木结构搭接了一个窗格条网络，将 297m² 的空间包围住。通常，两块木条交叉会形成二维

图 2-84　东京 SUNNYHILLS 菠萝蛋糕店外观

结构，但在包裹整个立面的过程中，建筑师将 60mm×60mm 的木框结合成三维组件，相互之间形成了 30°。木网格既能让阳光照射进室内，同时还提供了必要的私密性。由于建筑位于日本青山表参道的一处住宅区，所以隈研吾希望营造一种柔软、自然的空间氛围，让它与周边的住宅建筑和谐相融，同时又不同于普通的混凝土方盒子建筑，具有自己的独特性。在视觉和社会性上，这座建筑都为社区带来了活力，成为一处温暖而有趣味的建筑。

图 2-85　东京 SUNNYHILLS 菠萝蛋糕店内部

设计名称：木马楼
地　　点：墨尔本
设 计 者：Jackson Clements Burrows
图　　例：图 2-86、图 2-87

图 2-86　木马楼

　　木马楼的设计旨在为有三个 10 岁以下孩子的年轻成长家庭提供更多的空间。该设计采用了特洛伊木马屋的概念，以创造更具互动性和丰富性的家庭生活。该房子具有扩展功能，楼上有孩子的卧室和浴室，楼下有生活空间，在走廊、浴室和楼上一间卧室都散布着圆形窗户，可以建立楼层之间的视觉连接。此外，一个兼作热烟囱的通信空间，可以实现楼上孩子和下方生活空间的对话。

图 2-87　木马楼外观

设计名称：Liesma 酒店

地　　点：挪威桑内斯

设 计 者：Jevgenijs Busins & Liva Banka

图　　例：图 2-88

图 2-88　Liesma 酒店

Liesma 酒店的设计灵感来源于波浪与海岸、风与松树、想法与人、音乐节奏。整体建筑立面用垂直的木结构做成波浪状，显得十分柔软。酒店建筑设计的样式给人深海中藏着的宁静的感觉，光线、阴影、韵律感在外立面彰显着和谐与优美。

设计名称：木建筑

地　　点：中国台湾

图　　例：图 2-89

图 2-89　木建筑

台中市有台湾唯一的"木建筑"大楼，楼高五层，由四名工人花 20 天组合而成，主结构没用钢筋、水泥，甚至一根钢钉都没有用，如同组合家具。

该栋建筑也是台湾首栋采用源自奥地利的"纵横多层次实木"结构积材技术的建筑，寿命最长可达 200 年。负责建造这栋

"木建筑"的台湾森科公司表示，为避免主结构受潮，房屋外层加设了"保护层"。因木材不蓄热、不导热，加上保护层和主结构间留有空隙，搭配通风与对流设计，整栋建筑不需要安装空调，即使室外温度高达 30℃，室内仍能维持 20℃ 的恒温。

设计名称：树海巨蛋体育馆（Ohdate Jukai
　　　　　Dome）
时　　间：1997 年
地　　点：日本秋田县大馆市上代野稻荷台
图　　例：图 2-90、图 2-91

图 2-90　树海巨蛋体育馆

　　树海巨蛋体育馆是一座多用途体育场馆，占地面积达 110241m²，建筑面积 23219m²。场馆内部有 2 层，檐口高 7.858m，屋顶高 52.13m。该体育馆始建于 1995 年 7 月，历时 2 年，于 1997 年 6 月完工，总耗资达 72 亿日元。

　　树海巨蛋体育馆拥有日本最大型的木制拱形架构，屋顶的边框是由 25000 根 3~5m 的拱形支撑及一层的秋田杉拱架所建构，形成格子状的设计，非常具有特色。场馆平面长轴方向长度为 178m，短轴方向长度为 157m，竖向高度为 52m。屋面用材为秋田杉胶合木构件，屋顶受力体系由双向胶合木杆件和支撑构件组成空间桁架结构。

图 2-91　树海巨蛋体育馆内部

设计名称：圣本尼迪克特教堂
地　　点：瑞士
设 计 者：Peter Zumthor
图　　例：图 2-92、图 2-93

图 2-92　圣本尼迪克特教堂

Peter Zumthor 设计的极具表现力的屋顶和实体基座构成了这个位于瑞士的圣本尼迪克特木制教堂。极简的木桩、梁柱和长椅揭示了 Zumthor 的设计理念和其对材料与细部利用的功力。这座教堂建造在苏姆威格的一个小村庄里，村庄里原来有一座巴洛克风格的教堂，但毁于 1984 年的雪崩。这座新的教堂建在半山腰上，建筑周围环绕着森林，有着美丽的风景线，还能避免再次受到雪崩的破坏。

Zumthor 采用了非常现代化的材料和技术来实现这个特别的设计，使圆柱体的教堂与周围的环境相融。教堂采用了木瓦和木片，这和当地传统民居的风格很相似，遵循着阿尔卑斯山脉村落里的传统和历史。教堂的屋顶让人联想到船的形状，在极富表现力的屋顶和它下边传统的木质墙体之间，是一种讲究却简约的连接：由竖立的木条和玻璃板围成一个圈，像皇冠一样戴在教堂的"脑袋"上，"皇冠"能允许自然光线透入。

图 2-93　圣本尼迪克特教堂内部

设计名称：蜂巢景观亭
设 计 者：Plan B 建筑师事务所和 JPRCR
　　　　　建筑师事务所
地　　点：美国哥伦比亚麦德林市
图　　例：图 2-94、图 2-95

图 2-94　蜂巢景观亭外观

　　蜂巢景观亭是一个蜂巢状生态建筑，以钢材为骨架，用木材包覆外边。它将建筑和有机生命体有效地结合起来。从微观角度来看，蜂巢样的几何图案和建筑的结构，都赋予了建筑一种"生命"的性质；从宏观上看，整个建筑物具有一种极强的视觉效果，每一个单体都采用了蜂窝的几何形态，进而连接在一起，经过系统性地重复，不断地延伸开来，最终与周围茂密的植物完美地融合。

　　一般情况下，植物在大自然中会自发地扩展和延伸，如一株花长成，其旁边将会长出另外一株，直至蔓延到整个花园。花草可以被种植在任何可能的地方，其自身的生长能够很快地适应当地土地结构。蜂巢景观亭的修建模拟了花草的种植，利用蜂巢的形态，逐渐向周围的林地扩展。

图 2-95　蜂巢景观亭内部

设计名称：温尼伯冰上庇护所
地　　点：加拿大
设 计 者：帕特考建筑师事务所
图　　例：图 2-96、图 2-97

图 2-96　温尼伯冰上庇护所

温尼伯湖城有将近 60 万居民生活，这是除西伯利亚之外最寒冷的城市，冬天能持续六个月。红河（Red River）和阿西尼博因河（Assiniboine River）在城市中心区交汇，冬季下雪时这里的温度会降到零下三四十摄氏度，而此时一个合适的庇护所就成了最好的解决办法。帕特考建筑师事务所设计的温尼伯冰上庇护所便是这么一个好去处。在严冬，这些庇护所成了滑冰者的避风港。这个设计包含了几个形状小巧的结构，每个结构都像是互相包裹的花瓣，一次只能容纳几个人。

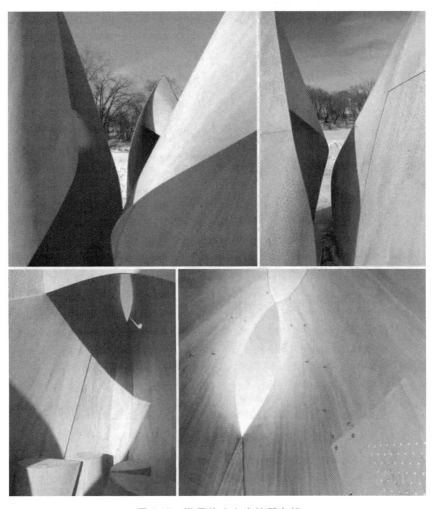

图 2-97　温尼伯冰上庇护所内部

设计名称：挪威野生驯鹿中心观察馆
地　　点：挪威奥普兰郡
设 计 者：Snøhetta Oslo AS
图　　例：图 2-98~图 2-100

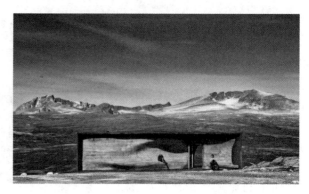

图 2-98　挪威野生驯鹿中心观察馆

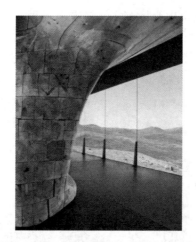

图 2-99　挪威野生驯鹿中心观察馆局部

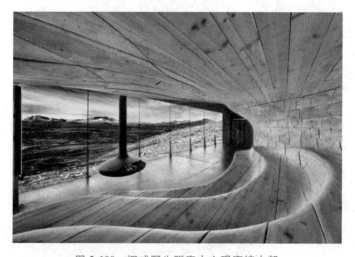

图 2-100　挪威野生驯鹿中心观察馆内部

　　挪威野生驯鹿中心观察馆位于多夫勒山国家公园外围地区。建筑设计以一层坚固的外壳和有机的内核为根本，朝南的外墙和内部空间营造出一个安全而温暖的聚集场所。与此同时，还为游客保留了壮观的全景视野。

设计名称：Naust paa aure 船库
地　　点：挪威姆斯达尔
设 计 者：TYIN tegnestue architects
图　　例：图 2-101、图 2-102

图 2-101　Naust paa aure 船库

　　"Naust paa aure"是位于挪威姆斯达尔西北海岸的一座船库，用来储存老式渔船和钓鱼用具。这个地方原本是一座 19 世纪的老房子，建筑师用老房子的建筑材料制作了新船库的外壳。同时为了满足夏季度假的需求，在狭长的建筑立面上安装了一排百叶窗，当百叶窗全部打开时，清爽的微风可以吹进室内。单扇的百叶窗也可以通过金属杆件拉起，不同倾斜度的百叶窗连在一起，变成了户外平台的遮阳棚。

　　该建筑由 8 根钢梁支撑，基础直接落在岩床上。其外立面包裹了一层挪威松木板，木板表面又涂了一层环保涂料，这种涂料是甘蔗工业生产过程中所产生的环保副产品，它会随着时间的变化产生一种灰色氧化膜，保护松木板材。建筑师用回收利用的老建筑材料来制作混凝土外墙和基础，业主还把自家农舍的旧窗户拿来装饰外立面，这些元素让建筑保留了一种古朴的历史质感。室内墙面是用有着 150 年历史的老木板装饰的，天窗和百叶窗上覆盖了一层白色帆布，柔化了室内光线。

图 2-102　船库内部

设计名称：可组装的胶合板凳子（Offset
　　　　　stool）
时　　间：2010 年
地　　点：意大利
设 计 者：Giorgio Biscaro
图　　例：图 2-103、图 2-104

图 2-103　可组装的胶合板凳子组件

　　这是 2010 年米兰设计周上展示的一款椅子，由意大利设计师 Giorgio Biscaro 设计，名为"Offset stool"。凳面由三组胶合板组成，每组由四块相同弯度的胶合板构成。凳子的表面保留了木材原有的肌理，其他各面都涂上了明亮的彩色油漆。凳腿和凳面之间通过五金件连接，拆卸下来可以用平板包装。这款椅子结构设计非常巧妙，方便组装的同时也非常环保。

a)

b)

c)

图 2-104　胶合板凳子

设计名称：衣柜

品　　牌：木墨

规　　格：1000mm×622mm×1660mm

材　　料：黑胡桃木

图　　例：图 2-105、图 2-106

图 2-105　衣柜组件

　　这款衣柜全用实木打造，并采用纯木蜡涂料。木蜡涂料是木墨唯一使用的涂料，它可以清洁护理木材表面。实木衣柜可以与空气环境存在互动，空气潮湿性大时它会吸收空气中的水分，空气干燥时它会释放水分。原木的这种特性也使得传统的木质建筑往往会形成一个良好的居住生态。

　　当下的木制家具多是胶水和钉子的产物，如衣柜背板，构成的每一块独立板材都可自由移动，看似松散却在特殊的榫卯结构中防止了开裂和变形，同时板材也可手动调整，解决收缩后缝隙过大的尴尬。

　　此衣柜结构主要依靠榫支撑，进口环保胶水和五金件（部分开模定制）作为辅助。滑轨是采购自德国的产品，取代了传统的木滑条。背板可拆装，有利于日后修复，还能延长使用寿命。同时设计师采用分体设计，既方便将其搬回家，还利于再搬家时的携带。

a)　　　　　　　　　　　　　　　　b)

图 2-106　组装后的衣柜

设计名称：推门原木方电视柜

品　　牌：木墨

规　　格：1600mm×460mm×580mm
　　　　　1100mm×460mm×580mm

材　　料：樱桃木+黑胡桃木+玻璃

图　　例：图2-107～图2-109

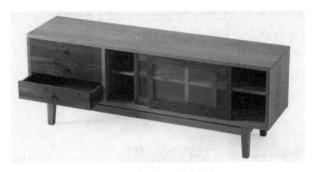

图 2-107　推门原木方电视柜

当前，人们的生活方式已发生改变，家具的功能也随之改变。这款小柜，初期将其定位为电视柜，后期针对它的定位去优化，丰富了它的功能，让它的使用方式不受定位所限，以符合更多的需求，如承载书本、器皿、食品等。为了达到更多的使用可能，该柜增加了玻璃滑门及实木抽屉，让收纳物件有了更多的选择。尤其是搁板不做固定，两边装有层板销，需要时可将它单独拆卸，以扩宽使用空间。

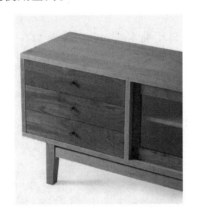

图 2-108　电视柜局部

它的背板由樱桃木制作，镂空，做孔位预留，可隐蔽杂乱的电线。抽屉内部可自行搭配合理的分区置物盒，收纳会更并然有序。五金滑道是一贯采用的德国 Hettich 五金件，抽拉顺畅静音，经久耐用。根据户型和使用需求，有两种尺寸选择，这样会满足很多人的使用需求，从而使得它的功能并不单一，影音柜、小储物柜、边柜、儿童收纳柜等都是比较好的选择。

图 2-109　电视柜背板

设计名称：梳妆台

品　　牌：木墨

规　　格：700mm×500mm×760mm

材　　料：黑胡桃木

图　　例：图 2-110、图 2-111

图 2-110　梳妆台

　　该梳妆台使用北美进口的 FAS 级别黑胡桃木，有着自然木纹和香味的燕尾榫，结构简洁但牢固。其多格分隔，搁板可以拆卸，镜面可以活动，使用的木蜡也很环保。

　　梳妆台的设计并没有很女性化，而是注重大方气质。桌面合理规划分隔，方便有序地放置小物件和必不可缺的护肤品。该梳妆台平时可作为小书桌使用。

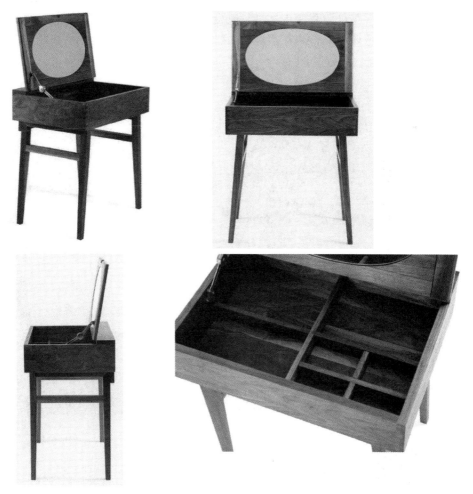

图 2-111　打开的梳妆台

设计名称：方原桌
品　　牌：木墨
规　　格：700mm×500mm×760mm
材　　料：黑胡桃木
图　　例：图 2-112、图 2-113

图 2-112　方原桌

此桌既保持了方桌的形式，也赋予了圆桌的柔和、线条的张力，单独一张桌子便足以撑起一个空间。

该桌的定位大概是木墨工艺迄今第一高的标准：三块无垢原木宽板拼接，做出几乎接近整板的自然纹理；从北美订货专柜进口原材料，选用木墨顶级的师傅来制作，采用无污染拼胶，使用德国 osmo 木蜡油手工多层涂抹，特别定制预埋五金件；同时采用专门制作方法，以控制它的出品质量。另外，将穿带榫进行改良设计，采用特殊材料，避免与金属螺母产生摩擦，使木板自由膨胀收缩。该桌在边缘切角，使其与木墨分隔融合，长度上可完全收纳 3 张餐椅，6 人使用最佳，8 人亦可。

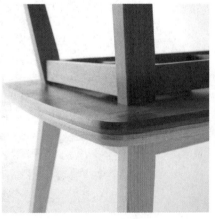

图 2-113　方原桌局部

 思考题

1. 木材作为一种优良的造型材料，有哪些基本的性能特点？
2. 设计中常用的木材种类有哪些？各有何特点？适用于哪些设计领域？
3. 木材的基本加工流程是什么？
4. 简述闭口不贯通榫的制作方法。
5. 请搜集关于榫孔结构的实例，将其创新应用在新的现实设计中。

参 考 文 献

［1］ 徐永吉. 木材的环境特性［J］. 室内设计与装修，1993（4）：36-37.
［2］ 张锡. 设计材料与加工工艺［M］. 北京：化学工业出版社，2004.
［3］ 刘文金，刘岸. 木材与设计［M］. 长沙：湖南美术出版社，2014.
［4］ 李坚. 木材科学［M］. 北京：科学出版社，2014.
［5］ 贾娜. 木材制品加工技术［M］. 北京：化学工业出版社，2015.

第3章

竹材与工艺

本章提要:竹为高大、生长迅速的禾本类植物,茎为木质,分布于热带、亚热带至暖温带地区,东亚、东南亚和印度洋及太平洋岛屿上分布最集中,种类也最多。竹子是一种常见的工艺原料,其生长快、产量高、材性好、用途广,是一种极佳的材料。本章全面概括了竹材的性能(化学性能、物理性能、表面特性)与工艺特性,并对竹材的设计应用案例进行分析。

　　我国竹类资源丰富，养竹历史悠久，竹林面积、竹子种类及利用水平均居世界首位，被誉为"竹子王国"。全世界约有70余属1200余种竹子，而我国共计有37属约500余种，其中具有较高的经济和生态价值而被栽培、利用的有16属200余种。

　　竹子重量轻、韧性好、硬度大，是一种天然的优质速生材料，与木材有着相似的质感，且我国竹材资源丰富，合理开发利用竹材料可缓解国内木材供需矛盾，具有十分重要的经济、社会和环境效益。竹材色泽柔和、纹理清晰、手感光滑、富有弹性，给人以良好的视觉、嗅觉和触觉感受。

3.1　竹子品种与竹材构造

3.1.1　竹子品种与基本形态

　　竹子是一种多年生常绿植物，竹子的种类很多，如图3-1所示，不同种类的竹子形态差异较大，有的高大如树，有的低矮似草。竹子的地上茎秆大多木质化且中空（称为竹秆），是从竹子的地下茎（根状茎）呈簇状生长出来的。目前竹子的分类体系并不完善，由于竹子并不经常开花，外形又非常相似，一般用生殖器官作为植物的分类依据在竹品种分类上并不适合，所以现行的竹子分类方法是根据竹笋外包的箨壳来进行区别和分类的。竹枝秆挺拔、修长、四季青翠、凌霜傲雨，备受中国人民喜爱，素有"梅兰竹菊"四君子、"梅松竹"岁寒三友等美称，中国古今文人墨客，嗜竹咏竹者众多。

a)　　　　　　　　　　　　　　　　b)

图 3-1　竹子

　　竹子是世界上生长速度最快的植物之一，一棵10m高的树长成可能需要50年，但同样高的竹子却只需要约50天，不到5年便可砍伐利用。竹子生长快速的原因是其枝干分节，其他植物只有顶端的分生组织在生长，而竹子却是每节都在生长，且其分生组织不但分裂速度快，生长的速度也快。在野外环境下竹子常和其他树种一起组成混交林，处于主林层之下，过去很少受人重视。近些年，竹子用途不断扩大，经济价值提高，人们植竹造林，形成人工林。次生竹林和人工竹林，又以它强大的地下茎向四周蔓延扩大。因此，近年来，地球表面竹林面积在日益扩大。

　　竹子以无性繁殖为主，通过地下匍匐的根茎成片生长，竹子的地下茎可以不断生长出新竹，而生长出的竹子又促进地下茎的生长，这种循环往复的生长特性如果管理得当，几乎可以做到"取之不尽，用之不竭"。

竹子的茎与叶色彩丰富，有绿、紫、黑、黄、白等，而且有的具有条纹，如绿、黄、白相间，黄、绿相间，紫、黑相间等不同的色彩搭配。竹秆的形态有方形、圆形、不规则形状等。竹叶的形态有宽大、狭长、细小等类型。竹型有散生、丛生、混生三种类型。秆型有匍匐型、攀缘型、悬垂型等。不同竹种用途也各不相同，有的可用于园林景观，有的可作为建筑材料，有的甚至可作为观赏的盆景。不同品种竹子的特点及用途见表 3-1。

表 3-1 不同品种竹子的特点及用途

名称	特点	用途	图片
毛竹	秆形粗大端直,竹质坚硬强韧	可做脚手架、竹筏、棚架、工艺品等,是制作竹家具的理想材料	
刚竹	竹壁厚度中等,基部节间长。主干质地细密,坚硬而脆,韧性较差,劈篾效果不佳	可做晒衣竿、农具柄	
淡竹	竹秆节间细长,质地坚韧,整秆使用和劈篾使用均佳	可做箫、笛、手杖、伞柄及美术工艺品等	
茶秆竹	通直、节平、肉厚、坚韧、弹性强、久放不生虫	可做雕刻、装饰、编织家具、竹器、运动器材、钓鱼竿、晒衣竿等	
苦竹	竹秆直而节间长,节间呈圆筒形,分枝一侧的节梢扁平,枝下各节无芽;幼时有白粉	大者可做伞柄、帐竿、农作物支架,小者可做笔管,也可造纸或劈篾做编织使用	
车筒竹	竹秆端直,竹壁厚,中空小,竹秆呈绿色,无毛,节间近等长,坚韧厚硬	可做建筑材料及竹材加工使用	

（续）

名称	特点	用途	图片
硬头黄竹	竹秆直立、梢部微弯曲,枝下各节有芽;竹秆呈深绿色,平滑无毛,中空小,质地坚硬	可做担架、农具柄及竹材加工使用	
撑篙竹	竹秆呈绿色,平滑无毛,幼时有白色蜡粉,基部节上有黄白色毛环,节间有淡色纵条。竹秆通直,竹壁厚而坚韧,中空小;力学性能良好	可做棚架、撑篙、农具柄及竹材加工使用	

除表 3-1 中所列的竹子外,还有青皮竹、凤凰竹、粉单竹、麻竹、慈竹、桂竹等。

3.1.2 竹材构造

竹材具有优异的力学性能,四年成材的毛竹可与高密度的阔叶材相媲美。竹材优良的力学性能主要是由竹子独特的生物特性决定的,而其中起决定作用是竹材高强度的竹纤维与符合力学规律的筒体结构形态。此外,竹材的强度还与其生长地点有着一定的关联。一般来说,在斜坡生长的竹子比在山谷中生长的竹子结实,在贫瘠、干旱的土地上生长的竹子比在肥沃的土壤中生长的竹子结实。

（1）竹内部结构特征　竹材的利用有原竹利用和加工利用两类。原竹利用时,把大竹用作建筑材料、运输竹筏、输液管道;中、小竹材用于制作文具、乐器、农具、竹编等。加工利用有多种用途,如竹材层压板可制造机械耐磨零件等;竹木复合板曾制成第一架竹材单翼高级教练机;竹材人造板可用作工程材料。此外,竹黄还可制成多种工艺美术品。竹材也是造纸以及制造纤维板、醋酸纤维和硝化纤维的重要原料。另外,竹炭表面硬度高于木炭,可用于冶炼工业和制取活性炭。

竹秆分节,两节之间为节间,如图 3-2 所示。节间的秆壁横切面自外向内分别是表皮、皮下层、皮层、基本薄壁组织（其中有维管束）和髓环。节的维管束向外或向内稍现弯曲,也有进入节隔盘曲的。节隔的维管束外缘密,中央疏,直径及方向不定;分成许多细枝,迂回交织成网状,是竹液横向流动的主要通道。节隔的基本薄壁组织

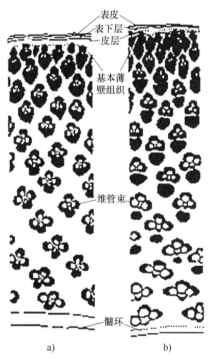

表皮
表下层
皮层

基本薄壁组织

维管束

髓环

a)　　　　　　b)

图 3-2　竹秆的组成
a）毛竹　b）撑篙竹

的细胞加厚变硬。

（2）竹外形特征　竹子的茎分地上和地下两大类。地上茎叫竹秆；地下茎称竹鞭。竹秆由秆柄、秆基、秆茎三部分组成。它的外形因竹种不同而各异，如图3-3所示。竹秆断面一般为圆形或椭圆形，通直、中空、有节，每个节上有相邻的两个环，上环叫作秆环，下环为锋环，两环之间距离很短的称为节内，两个节之间距离较长的部分称为节间，如图3-4所示。在小工艺品制作上常利用这些特征来创作各种生动的造型。

竹材具备良好的材料性能的另一个重要原因在于其形圆而中空、有节的特点，结构力学已经通过精确的数学公式论证了这种结构特征的优越性。

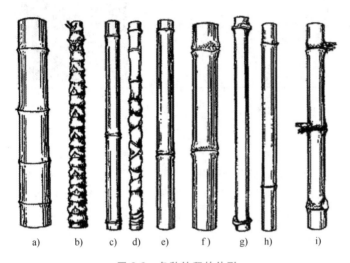

图3-3　各种竹秆的外形

a）毛竹　b）佛肚竹　c）淡竹　d）人面竹　e）茶秆竹

f）麻竹　g）粉单竹　h）青皮竹　i）撑篙竹

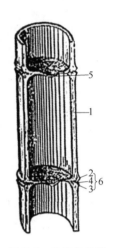

图3-4　竹材的构造

1—竹壁　2—秆环　3—锋环

4—节内　5—节隔　6—竹节

3.2　竹材的性能特征

3.2.1　物理性能

目前，对竹材物理性能研究的重点主要集中在竹材的密度、含水率、干缩性、吸水性、渗透性等方面。

1. 竹材的密度

密度是竹材的一项重要物理性能，具有很大的实用意义，可以根据它来估计竹材的重量，判断竹材的工业性质和力学性能（强度、硬度、干缩及湿胀等）。密度主要取决于纤维含量、纤维直径及细胞壁厚度，密度随着纤维含量的增加而增加。关于竹材密度的研究主要包括对不同竹材的基本密度、气干密度和全干密度的分析，以及对竹材不同部位的密度变化进行研究。随着竹秆高度的增大，竹材维管束密度不断增大，导管口径逐渐减小，使得密度增大。

同一竹种的竹材，密度大，力学强度就大；反之则力学强度就小。因此，竹材的密度是反映竹材力学性能的重要指标。竹材的密度与竹子的种类、竹龄、立地条件和竹秆部位都有

密切的关系。

（1）竹种　不同竹种的竹材其密度是不同的，主要经济竹种的密度见表3-2。竹类植物不同属间的竹材密度变化趋势与其地理分布有一定的关系，即分布在气温较低、雨量较少的北部地区的竹类（如刚竹属），竹材密度较大；而分布在气温较高、雨量较多的南部地区的竹类，竹材的密度较小。

表 3-2　主要经济竹种的密度

竹种	毛竹	刚竹	淡竹	茶秆竹	苦竹	车筒竹	硬头黄竹	撑篙竹	青皮竹	凤凰竹	粉单竹	麻竹	慈竹
密度/（g/cm³）	0.81	0.83	0.66	0.73	0.64	0.50	0.55	0.61	0.75	0.51	0.50	0.65	0.46

（2）竹龄　竹笋长成幼竹后，竹秆的体积不再有明显的变化。但是，竹材的密度则随竹龄的增长而不断提高和变化。这是由于竹材细胞壁及其结构是随年龄的增长而不断地充实和变化的。研究结果表明，毛竹竹材的密度在幼竹时最小，1~6年生逐步提高，5~8年生稳定在较高的水平，8年生后则有所下降。毛竹竹材的密度与竹龄的关系见表3-3。

表 3-3　毛竹竹材的密度与竹龄的关系

竹龄/年	幼竹	1	2	3	4	5	6	7	8	9	10
密度/（g/cm³）	0.243	0.425	0.558	0.608	0.626	0.615	0.630	0.624	0.657	0.610	0.606

（3）立地条件　竹林的立地条件与竹子的生长有密切的关系，从而也会影响竹材的密度和物理力学性能。一般来说，在气候温暖多湿、土壤深厚肥沃的条件下，竹子生长好，竹秆粗大，但是竹材组织疏松，密度较低。在低温干燥、土壤肥力较差的地方，竹子生长差，竹秆细小，而竹材组织较致密，密度较大。立地条件与毛竹竹材密度的关系见表3-4。

表 3-4　立地条件与毛竹竹材密度的关系

立地等级	Ⅰ	Ⅱ	Ⅲ	Ⅳ	平均
密度/（g/cm³）	0.591	0.597	0.603	0.602	0.603

注：Ⅰ为最好的立地等级，Ⅳ为最差的立地等级。

2. 竹材的含水率

竹材的含水率（绝对含水率）是指竹材所含水分的质量占其全干材质量的百分比。

新鲜竹材的含水率与竹龄、部位和采伐季节等有着密切的关系。一般来说，竹龄越老，竹材含水率越低；竹龄越幼，则含水率越高。例如，毛竹新鲜竹材Ⅰ龄级含水率为135%，Ⅱ龄级（2~3年生）含水率为91%，Ⅲ龄级（4~5年生）含水率为82%，Ⅳ龄级（6~7年生）含水率为77%。竹秆自基部至梢部，含水率逐步降低，见表3-5。

表 3-5　新鲜毛竹竹秆上不同部位的含水率

竹秆上的部位	0/10	1/10	2/10	3/10	4/10	5/10	6/10	7/10	8/10	9/10
竹材含水率（%）	97.10	77.78	74.22	70.52	66.02	61/52	56.58	52.81	48.84	45.74

竹壁外侧（竹青）含水率比中部（竹肉）和内侧（竹黄）低。例如，毛竹新鲜竹材的竹青含水率为36.74%，竹肉为102.83%，竹黄为105.35%。

夏季采伐的毛竹竹材含水率最高，为 70.41%；秋季采伐的毛竹竹材含水率为 66.54%；春季采伐的毛竹竹材含水率为 60.11%；冬季采伐的毛竹竹材含水率最低，为 59.31%。新鲜竹材，一般含水率在 70% 以上，最高可达 140%，平均为 80%~100%。

3. 竹材的干缩性

新鲜的竹材置于空气中，水分不断蒸发，竹材不同切面水分蒸发速度有很大的不同。竹材和木材一样，当含水率高的时候，在空气中或在强制干燥的条件下，竹材内部的水分就会不断蒸发而导致竹材几何尺寸的缩小，称之为干缩。竹材水分的蒸发速度在不同的切面有很大的差别。以毛竹为例，当水分蒸发速度最大的横切面设定为 100% 时，则弦切面、径切面、竹黄面、竹青面水分蒸发速度依次为 35%、34%、32%、28%。由此可知，为了提高竹材的干燥速度，应先将竹青、竹黄剔除后再进行人工干燥。竹材干缩程度通常比木材小，但同样存在不同方向的干缩率差异。这是因为竹材的干缩率主要是竹材维管束中的导管失水后产生干缩所致，而竹材中维管束的分布疏密不一，分布密的部位，干缩率大；分布疏的部位，干缩率小。

竹材的结构特点决定了竹材的干缩率具有如下特征：

1）各个方向的干缩率：弦向最大，径向（壁厚方向）次之，纵向（高度方向）最小。

2）各个部位的干缩率：弦向和径向干缩率顺序为竹青最大，竹肉次之，竹黄最小；纵向干缩率顺序是竹黄最大，竹肉次之，竹青最小。

3）不同竹龄的干缩率：竹龄越小，弦向和径向的干缩率越大，随着竹龄的增加，弦向和径向的干缩率逐步减小。纵向干缩率与竹龄无关，平均为 0.1% 左右。

4）不同竹种的干缩率：竹种不同，竹材的干缩率也不同，并且干缩率差异较大。由于竹材的弦向干缩率最大，加之竹壁外侧（竹青）比内侧（竹黄）的弦向干缩率又大，因此，原竹在运输、储存期间，常常由于自然干燥，特别是阳光暴晒而产生应力使竹秆开裂而影响使用。

4. 竹材的吸水性

竹材的吸水性与水分蒸发是两个相反的过程。干燥的竹材吸水能力很强，其吸水速度与竹材长度成反比（即竹材越长，吸水速度越慢），但与竹材的横断面大小关系不大。这说明竹材的吸水和干燥一样，主要是通过其横切面进行的。

3.2.2 化学性能

竹材的化学成分十分复杂。据分析，竹材的主要成分是纤维素、半纤维素和木质素，其次是各种糖类、脂肪类和蛋白质类物质。此外，还有少量的灰分元素。一般竹材中的蛋白质含量为 1.5%~6%；还原糖的含量为 2% 左右；脂肪和蜡质的含量为 2.0%~4.0%；淀粉类的含量为 2.0%~6.0%；灰分元素的总含量为 1.0%~3.5%，其中含量较多的有五氧化二磷、氧化钾、二氧化硅等。竹材的化学成分见表 3-6。

表 3-6　竹材的化学成分

名称	纤维素	多缩戊糖	木质素	冷水浸提物	热水浸提物	醇、乙醚浸提物
含量（%）	（40~60） 50.38	（14~25） 20.86	（16~34） 25.45	（2.5~5.0） 3.92	（5.0~12.5） 7.72	（3.5~5.5） 4.55

（续）

名称	醇、苯浸提物	1%NaOH 浸提物	蛋白质	脂肪和蜡质	淀粉	还原糖
含量 （%）	（2~9） 5.45	（21~31） 27.26	（1.5~6） 2.55	（2~4） 2.87	（2~6） 3.60	2 左右 2.0
名称	氮素	五氧化二磷	氧化钾	二氧化硅	其他灰分	总灰分
含量 （%）	（0.21~0.26） 0.24	（0.11~0.24） 0.16	（0.5~1.2） 0.82	（0.1~0.5） 1.30	（0.3~1.3） 0.72	（1.0~3.5） 2.04

注：表中括号内的数字为含量范围，括号下的数字为含量平均值。

3.2.3 力学性能

竹材具有刚度好、强度高等优良的力学性能，是一种良好的工程结构材料。由于竹的劈裂性好，能用手工和机械的方法将其剖分成薄篾，因而竹子被广泛用于制作纺织农具、生活用具及传统工艺品。竹材的顺纹抗拉强度较高，平均为木材的 2 倍，单位重量的抗拉强度为钢材的 3~4 倍，顺纹抗剪强度低于木材。强度从竹秆基部向上逐渐提高，并因竹种、竹龄和立地条件而异。

竹材有一般木材所不及的优点，如收缩量小，高度的割裂性、弹性和韧性，很好的顺纹抗压力和抗拉力。表 3-7 列出了竹材的各种力学强度。

<p align="center">表 3-7　竹材各种力学强度　　　　　　（单位：MPa）</p>

顺纹					横纹			横纹挤压		
抗拉 强度	抗压 强度	挤压 强度	径向抗压 强度	劈裂 强度	径向抗压 强度	弦向抗压 强度	抗弯 强度	切向 强度	径向内边 强度	径向外边 强度
150	65	59	11.5	2.2	10.6	20	1157	22.6	154	22.8

3.2.4 竹材性能的不足

竹材虽然有着优良的材料特性，但作为一种自然材料，不足之处在所难免，其缺点与优点同样特征鲜明。

（1）结构问题　竹材直径小的仅 1cm，经济价值最高的毛竹，其胸径也多数为 7~12cm。竹材壁薄中空，其直径和壁厚由根部至梢部逐渐变小，毛竹根部的壁厚最大可达 15mm 左右，而梢部壁厚仅 2~3mm。由于竹材的这一特性，使其不能锯切、旋切或刨切。竹材在壁厚方向上，外层为竹青，组织致密、质地坚硬、表面光滑，附有一层蜡质，对水和胶黏剂润湿性差；内层为竹黄，组织疏松、质地脆弱，对水和胶黏剂的润湿性也较差；中间为竹肉，性能介于竹青和竹黄之间，是竹材利用的主要部分。由于三者之间结构上的差异，导致了它们的密度、含水率、干缩率、强度、胶合性能等都有明显的差异，再加上竹材横纵两个方向的强度比约为 30∶1，并且竹材不同方向、不同部位的物理性能、力学性能、化学组成都有差异，这一特性给竹材的加工和应用带来很多不利的影响。

（2）防腐、防虫问题　竹材为了保证高速的生长模式，其体内往往要储存多种糖类、淀粉和蛋白质等丰富的有机物质，这些有机物质是一些昆虫和微生物（主要是真菌）的营养物质，且这些成分的含量要远高于一般木材，这也使得竹材防腐、防虫问题突出。

（3）连接问题　连接问题是设计中最根本的问题，材料连接的难易程度决定了其应用

范围，竹材的连接问题一直是竹材应用的一大难点。竹材的顺纹抗剪能力和抗劈裂强度低。节点处的竹材，特别是承载竖向荷载的结构件，劈裂现象普遍，且竹材耐冲击强度低。

（4）防火问题　防火问题突出是自然材料的共性，竹材中空筒体的材料特征使得防火问题更为显著。竹材燃烧过程可分为升温、热分解、着火、燃烧、蔓延五个阶段。竹材在外部热源作用下，温度逐渐升高，当达到分解温度（280℃）时产生一氧化碳、甲烷、乙烷、乙烯、醛、酮等可燃性气体；在竹材表面形成的可燃气体，当有足够的氧气和热量时就会进行燃烧，然后热量传导到相邻部位，使燃烧蔓延开来。此外，竹材炭化温度为320~500℃。

（5）运输和保存问题　竹材壁薄中空，因此体积大，实际容积小，车辆的实际装载量少，运输费用高，不宜长距离运输，并且竹材易虫蛀、腐朽、霉变、干裂。因此，在室外露天保存时间不宜过长，而且竹材有较强的季节性，每年有3~4个月要护笋养竹，不能砍伐。所以，要满足规模、均衡的工业化生产，原竹供应也是一个难以解决的问题。

3.3　竹材的表面特性

3.3.1　表面色彩

竹材自然天成的色彩也是其广受人们喜爱的原因之一，如图3-5所示。整体而言，竹材主要呈绿色和黄色，竹青是竹子的表皮，附有一层蜡质，表面光滑、色泽均匀，通常幼年竹的竹青呈青绿色，老年竹因叶绿素被破坏而呈黄色或金黄色。竹黄是竹壁的内层，质地坚硬，通常呈黄色或淡黄色。不同品种的竹所呈现的颜色略有差别，即使是同一品种的竹，在不同的生命时期、不同的构造部分所呈现的颜色也是大不相同的，这也为圆竹广泛应用在家具设计中带来了更多可能性。随着科学技术水平的进步，现在根据需求出现了各色的圆竹。

图 3-5　不同颜色的竹材

竹材加工处理有保留本色、漂白、炭化和染色处理等方式。图3-6a所示为呈本色的竹集成材板材，自然清新、纹理清晰可见，给人一种亲近感；顺纹线型，可以延长竹材纵深感，但其颜色易随着时间的推移发生改变。图3-6b所示为炭化后的竹片，呈棕褐色，色彩较庄重、沉静，板材属性较为稳定且表面硬度增强。此外，将本色竹片和炭化后的竹片相互交叉排列拼接出的图案，质朴而富有古韵味，纹理统一，色泽形成对比，目前甚至可以根据

需求拼接成更加复杂的花样，以达到视觉的满足。经染色处理的竹集成材也可以采用不同的加工工艺，产生很多色彩斑斓的板材，具有良好的视觉效果。

a) b)

图 3-6 不同颜色的竹板材

3.3.2　表面纹理

竹材表面的肌理即是竹材表面竹青的纹理质感，表面纹理结构密致通直、清爽淡雅，无论何种形式，在质感、肌理及色泽上都能达到和谐与完美。此外，竹材良好的吸热和吸湿性在炎热的夏天还是能够让人感受到丝丝凉意，它光滑、细腻的触感也让人爱不释手。圆竹的三个切面，会得到不同的肌理纹样，圆竹横切之后的圆截面，整体纹理以中空圆形为中心散开，似发散的线型，纹理清晰自然；径切和弦切之后呈现的都是纵向清晰分明的纹理。

因为竹材纤维长、纹理直、质柔而坚，所以具有良好的破篾性，可以加工成多层不同薄厚的篾片。其中，"篾青"是最外层的篾片，柔韧结实，具有竹青的肌理质感；"半青篾"是第二层篾片，其质感是粗糙中略带光滑，柔软中略带韧性；而"篾黄"是其余层的篾片，主要是竹肉和竹黄部分，颜色浅黄，有纵向的纤维纹理，主要是竹壁纵剖后的肌理质感。

3.3.3　表面质感

竹子的竹节天然分布，光滑的竹秆表面具有自然分布的凸出线条，给人一种自然的韵律美。竹节是竹材区别于其他材料的鲜明视觉特征，展现出竹子很强的审美价值，同时突出竹子"节"的性格，让人们产生对坚贞意志和节节升高的竹精神、竹文化的联想。

色彩是质感外在表现之一。竹材中，暖色调的浅黄色到黄褐色会给人以温暖、靠近之感，而冷色调的翠绿色到墨绿色则给人清凉、后退之感。当竹材色彩饱和度值高时，更能给人以华丽、刺激之感，而色彩饱和度值低时，则会给人以素雅、质朴的感觉。未经修饰的竹材色彩能表现出较为温暖、亲切、轻巧的美感，但稍有平淡之味。放置后的竹材本色都较为保守而含蓄，多配以功能为主的造型形式，没有多余的装饰手法，适用于突出表现极具民俗风情的竹建筑、竹雕塑及竹制纪念品，展现出天然竹材淳朴、憨厚、平实的浓厚乡村风格。

竹材给人以回归自然的心理感受，容易与环境要素统一协调，在园林建筑及室内装饰中占有重要地位。竹结构建筑历史源远流长，富有自然简约、典雅秀丽、清新空灵的美感，并充满浓浓的乡土气息。为了最大限度地发挥竹材的材质美感，一些建筑设计师更是把竹子直接当作建筑材料，使其与自然景观和谐地融合在一起。竹材独具的质感可以加强某些情调气氛。通过竹材质感处理可以获得苍劲古朴或柔美风雅自然的室内风格。总之，竹材的色彩和

质感是其在室内设计中需要考虑的双重属性，两者相辅相成，只有善于发现竹材与各种装饰材料在色彩和质感上的特点，去组织节奏、韵律、对比、均衡和重点等各种构图变化，才能获得良好的室内艺术效果。

3.4 竹材的工艺特性

3.4.1 成型加工工艺

竹材具有径小、中空、壁薄和尖削度大的几何形态，这些特点增加了对其进行加工利用的难度，不但限制了加工方法，还大大降低了竹材的利用率。此外，竹材不能通过锯切的方法将其直接加工成板材或方材，也不能通过刨切的方法获得纹理美观的刨切竹单板。竹材虽然可以旋切，但所得到的竹单板幅面小、易碎裂，且生产率极低。

竹材在解剖结构上，其维管束相互平行，纹理通直，加之没有木射线等横向组织，因而竹材具有极好的劈裂性能；竹材本身具有良好的弹性和柔韧性，所剖的竹篾可以用来编制成具有各种图案、多种形式的工艺品、家具、农具和各种生活用品；利用新鲜竹材具有的热塑性，可以加热进行弯曲成型，制造出多种造型别致的竹制品。

竹壁在厚度上存在着物理、力学性能不同的竹青、竹肉和竹黄三部分，在生产中必须分别对其进行加工和利用。竹材色泽较浅，易于进行漂白或染色处理，有利于进一步提高竹材加工产品的装饰功能。竹材及其制品由于易遭虫蛀和发生霉变与腐朽，还必须进行物理和化学处理。

1. 传统圆竹产品的生产工艺

科学合理的生产工艺是实现设计意图、控制产品成本、提高产品品质的根本保证。对传统圆竹生产工艺的了解、分析和研究，有助于吸取其精华，为生产工艺的创新提供经验和思路。

（1）工具和设备

1）量具。量具主要有直尺、卷尺、比例尺、卡尺、圆规等。比例尺是在生产成批产品时，自制的一些刻度尺。这些刻度尺上的刻度根据产品的常用刻度来定，使用刻度尺可缩短计算时间，提高工作效率，同时还能防止测量差错。

2）锯割工具。锯割工具有横截锯、钢锯（图 3-7）、框锯（又名板锯、架锯）、龙锯等。龙锯是专门用于加工竹板面时锯槽口的一种手锯。由于圆竹家具的锯割工具多用于竹秆的横截，所以锯子也多为横锯，锯齿的切削角一般为 80°。

3）破削工具。破削工具有篾刀（又名齐头刀，图 3-8）、尖刀（又名牛耳刀）等。篾刀质量一般为 0.6kg 左右。它是竹器行业的专用刀，主要用于砍竹、破竹、削竹、刮青、去隔、起篾、车节等。大部分地区的篾刀尾部

图 3-7 钢锯

有一段长约 30mm 的凸起部分，俗称"刀鼻"，用于竹秆开间及保护刀刃不受意外破坏等。尖刀最重可达 0.5kg，尖刀的作用除了与篾刀有共同点之外，还有钻引、削急弯的功能。

4）挖削工具。挖削工具主要包括扣刀（挖刀）、圆凿（图3-9）、铲刀等。扣刀由刀把、刀杆、扣刃三部分组成。刀杆有直柄和曲柄之分，扣刃的曲率半径有不同的规格以适应不同直径的原料，其作用是专用于扣挖箍头内的竹黄及竹肉，使竹秆的竹壁变薄，便于加热弯曲定形。圆凿主要用于榫结合时榫眼的开凿，圆凿刃口的曲率半径有多种规格，以便开凿出不同直径的榫眼来配合相应规格的榫头竹秆。铲刀用于竹秆加工的切、铲、刻等。

图 3-8 篾刀

图 3-9 圆凿

5）刮削工具。刮削工具主要有刮刀、剑门（又名铜刀、勺刀、扯刀、二片刀）等。刮刀是专用于刮除竹青的工具，一般重 4.15kg 左右，如图 3-10 所示。剑门主要用于零件的定宽加工，使抽刮过的篾、丝、竹条等宽窄一致，边部光滑。剑门安装时，两刀刃间的宽度按零件的设计要求来定，两刀形成的夹角约为 60°。

6）车削工具。车削工具主要包括车刨（又称绞刨、竹节刨），是用来刨平竹节凸出部分的专用工具。常见的车刨有两类。一类刨身形状类似于木工刨子，由刨身、刨刃、木楔等部分组成（图3-11），刨身底部一般有一个凹形弧面，以便与圆柱状的竹秆接触，进行刨节。刨身的斗形槽的倾斜角一般为 45°。实践证明，如倾斜角大于 45°，操作费劲，工效不高；如倾斜角小于 45°，车削过的竹节表面粗糙，质量不高。另一类车刨的刨身为圆柱形，由刨身、刀架组成。刨身常用竹段制成，刀架的车削部分为平行于刨身的圆弧形。

图 3-10 刮刀

图 3-11 车刨

7）钻削工具。传统钻削工具有胡琴钻（也称拉杆钻）、天砣钻，现在，手电钻已得到广泛运用，如图 3-12 所示。

8）其他工具。其他工具主要有工作凳、锤子、电动螺钉旋具（电动改锥）等，如图 3-13 所示。竹工常用的锤子有竹锤、尖头锤、木锤等。竹锤取材加工方便，是竹工最常

用的锤子。尖头锤主要用于钉铁钉，钉钉时，可先用锤尖钻出引孔，再用锤子送落。如钉头需要藏头，也可用锤尖冲送，使钉头低于工件表面。

图 3-12　手电钻

图 3-13　其他工具（锤子、电动螺钉旋具）

不同的竹种可采用不同的生产工艺，生产不同款式的产品，所使用的工具也不尽相同，如用淡竹制作花竹家具或弯曲构件时要使用的工具有：泥浆盆、洒泥浆帚、钢钎钻、汽油喷灯、灌砂漏斗、酒精灯、火柱、冷却盆（池）等。泥浆盆和洒泥浆帚用于装盛泥浆并将泥浆均匀地洒在竹秆表面烤出斑纹。钢钎钻用于打通竹隔，以便往竹腔中灌砂。灌砂漏斗用于将干砂快速地灌入竹腔中。酒精灯燃烧时产生的黑烟少，对需要校直或弯曲的竹材进行加热。火柱开有豁口，校直或弯曲竹材时因杠杆原理而较为省力方便。冷却盆用于将烘烤弯曲好的竹秆进行快速冷却定形。

其他的设备还有烘烤炉、拗架、拗弯扳手等。

（2）毛竹家具的生产工艺　毛竹家具主要生产工艺流程为：原料→选料→竹秆校直→下料→水热及药剂处理→零件加工→装配→修整→表面装饰→检验→包装→入库。

1）原料。原料主要为毛竹，要求竹龄在 6 年左右，正常生长并在秋冬砍伐的竹材，竹秆表面无洞眼、疤痕。

2）选料。按设计要求选择竹材的规格与材质，如竹龄、秆径、节间长、壁厚、表面质量等。

3）竹秆校直。毛竹径级较大，加热烤直时燃烧的火头也要大，一般用干透的废竹梢或捆扎成把燃烧时能产生较高温度的细灌木、树枝等，如木麻黄枝。烤直时用力较大，一般在拗架上进行。将直线度不佳的竹秆加热校直，以提高产品外观和装配质量。为保证加工质量，要求竹秆不能有裂纹，且竹秆的含水率要在 30% 左右，对于含水率太低的原料，要进行增湿处理。校直前，先确定加热点的正向、背向和侧向。校直时，先从竹秆的基部正向开始，正向校直后再校直背向，最后是侧向的校直。校直某一弯曲部位时，先校直节间弯点，后校直竹节弯点。烘烤时，当温度达到 120℃ 左右，竹秆表面渗出发亮的水珠——竹油时，再缓缓用力，将竹秆校直，竹秆经校直后要将干砂倒出。

4）下料。按设计将原料横截成一定规格的毛料。下料时，对箍头和横向锯口——弯曲零件，要提前测量并避免锯口在竹节上，如不能避开，就要打上记号，在后续加工时尽量保留所在部位的竹节（即不车节）。对弯曲零件，要定好弯曲零件的弯曲点，再根据弯曲点下料；要留合理的加工余量并合理配料，以节约原材料。

5）水热及药剂处理。在蒸煮池进行的水热处理可以提高竹秆的含水率，减少竹秆的抽提物，并能高温杀虫、杀菌。在水热处理的同时进行药剂处理，常用的杀虫灭菌药剂如"虫霉灵"等。

6）零件加工。

① 弯曲。毛竹竹径大，曲率半径小的弯曲零件不能采用直接加热弯曲法，而是采用横向锯口弯曲工艺（也称骗竹工艺），并分正圆锯口弯曲和角圆锯口弯曲，正圆锯口弯曲常用于制作桌面、桌子面板、装饰件等。它们的有关尺寸计算方法如下（图3-14）：

图3-14　箍与头计算示意图

a. 正圆锯口弯曲，设槽口总数为 n，则：

凹槽深度：$D/2 \leqslant h \leqslant 3D/4$

凹槽宽度：$d = 2\pi h/n$

凹槽间隔：$i = 2\pi/n$

正圆弯曲的零件多有外包边，外包边的长度计算如下：

外包边净料长：$L_净 = 2\pi R$

外包边料长：$L_净 = 2\pi R + 接头长$

b. 角圆锯口弯曲，设形成的角度为 α，槽口总数为 n，则：

凹槽深度：$D/2 \leqslant h \leqslant 3D/4$

凹槽宽度：$d = \alpha\pi h/(180°n)$

凹槽间隔：$i = \alpha\pi r/(180°n)$

以上各符号的含义如图3-14所示。

计算好后进行划线（图3-15）。划线的顺序是先划长度，后划节数，再划口距，同时槽口线要避开竹紧密节，竹节也不宜车得过平。加工好后（图3-16），要求凸面无倒刺，凹面开口处光清，接合紧密，圆弧过渡自然连贯。若开口不当，则应加以修削或用涂胶的竹片加垫。

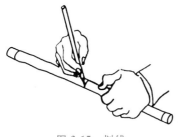

图3-15　划线

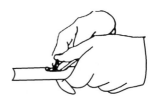

图3-16　铲壁

② 包接零件箍头的计算与加工。毛竹家具骨架的水平构件与垂直构件的接合一般采用包接法，在加工这类零件前要先进行箍与头的配合计算，也称讨墨，表3-8为常用包接讨墨计算表。设 α 为方折后的角度，如3方折为60°，4方折为90°等，则计算方法如下：

凹槽长度：$L = 2\pi r - \alpha\pi r/180°$

凹槽弧度半径：$R = r$

凹槽深度：$h \leqslant r + r\sin(\alpha/2)$

凹槽折角：$\beta = 90° + \alpha/2$

表 3-8　常用包接讨墨计算表

名称	角度 $\alpha/(°)$	长度 L	角度 $\beta/(°)$	高度 h
3 方折	60	5.23r	120	≤4.150r
4 方折	90	4.71r	130	≤4.171r
5 方折	108	4.39r	144	≤4.181r
6 方折	120	4.17r	150	≤4.187r
8 方折	135	3.92r	157.5	≤4.192r
12 方折	150	3.66r	165	≤4.197r
18 方折	160	3.49r	170	≤4.198r

③ 榫接合零件的加工。榫眼用圆凿加工，也可用钻床钻孔后用尖刀、圆凿修削，榫头与榫眼的接合应紧密。

④ 车节、去青。不经保青处理的竹秆会褪色、变色，一些产品要求车平竹节，削去竹青。因竹青含有蜡质，一些产品为了提高涂饰质量，也要求削去竹青。

7）装配。毛竹产品常用竹销钉连接装配。

8）修整。包括砂去毛刺、将外露的横截面修削平整并倒角。

9）表面装饰。部分圆竹产品采用透明涂饰的涂料及相关工艺，也有的产品仅在表面上蜡。

10）检验与包装。主要检验产品的规格、外观质量、结构强度等。检验合格的产品用泡沫纸捆扎，边角及凸出部位要多用几层泡沫纸，以防产品在运输过程中发生碰撞、摩擦而影响产品质量。捆扎好的产品再用塑料袋将其包裹封闭，最后入库和销售。

2. 竹集成材产品的生产工艺

竹集成材产品是指将竹材加工成一定规格的矩形竹条（或竹片），竹条（或竹片）经纵向接长、横向拼宽和复合胶合，然后再通过机械加工而成的一类产品。由于竹集成材继承了竹材物理力学性能好、收缩率低的特性，具有幅面大、变形小、尺寸稳定、强度高、刚性好、握钉力高、耐磨损等特点，并可进行锯截、刨削、镂铣、开榫、打眼、钻孔、砂光和表面装饰等加工。因此，利用竹集成材为原料可以制成各种类型和各种结构（固装式、拆装式、折叠式等）的竹集成材产品。

竹集成材产品的结构和制造工艺以及加工设备都与木质产品基本相似。竹集成材产品的制作工艺流程：竹集成材→配料（开料或裁板）→零部件定厚砂光→（贴面装饰）→边部精裁或铣异型（铣边）→开榫或打眼（或钻孔）→型面加工（表面镂铣与雕刻铣型）→表面修整加工（精细砂光）→表面涂饰→成品零部件质量检验→专用五金件预装配→装配（榫接合）→竹集成材产品→包装。

（1）配料　为保证竹集成材产品的装饰质量和效果，对各种竹集成材基材（又称素板）都应进行严格的挑选，必须根据板件的用途和尺寸来合理选择竹集成材的种类、材质、厚度和幅面规格等。零部件的制作通常是从配料开始的，经过配料将竹集成材基材锯切成一定尺寸（通常包含一定的加工余量）的毛料。配料是产品生产的重要前道工序，直接影响产品质量、材料利用率、劳动生产率、产品成本和经济效益等。

配料包括横截与纵解等锯制加工工序，主要采用横截圆锯、纵解圆锯、细木工带锯、推台式开料锯（又称为精密开料锯、导向锯）、电子开料锯（又称裁板机）等配料设备。

对竹集成材基材进行开料或裁板时，操作人员应首先详细阅读开料图及相关配套的尺寸下料表格，然后进行加工。锯割后的板材应堆放于干燥处。

（2）零部件定厚砂光　竹集成材基材的厚度尺寸总有偏差，往往不能符合产品质量的要求，因此，必须对基材进行厚度校正加工。两面砂削量要均衡，保证基板表面和内在的质量。在砂光中，坯板每次砂削量不要超过1mm，砂光的坯板厚度公差应控制在±0.1mm。基材厚度校正加工的方法常用带式砂光机（水平窄带式或宽带式）砂光，近年来普遍使用宽带式砂光机，它的作用主要是校正基材厚度、整平表面和精磨加工，使基材厚度达到要求的精度。

（3）贴面装饰　为了美化制品外观，改善使用性能，保护表面，提高强度，有些竹集成材产品所使用的零部件需要进行表面饰面或贴面处理。饰面材料种类不同，它们的贴面胶压工艺也不一样。采用薄竹（竹薄木、竹皮、竹单板）作饰面材料时，常用的贴面胶压工艺有干贴和湿贴、冷压和热压。

（4）边部精裁或铣异型（铣边）　竹集成材板式部件经过表面装饰贴面胶压后，在长度和宽度方向上还需要进行板边切削加工（齐边加工或尺寸精加工）以及边部铣型等加工。常采用精密开料锯或电子开料锯等进行精裁加工。边部铣型或铣边通常是按照铣边要求的线型，采用相应的成型铣刀或者借助于夹具、模具等在立式下轴铣床、立式上轴铣床（即镂铣机）、双端铣等各种铣床上加工。

（5）开榫或打眼（或钻孔）　为了便于零部件间接合，有些竹集成材零部件需要按照设计要求，对其进一步加工出各种接合用的榫头、榫眼、圆榫孔、连接件接合孔、榫槽和榫簧（企口）等，使之成为符合结构设计要求的零部件。各种榫头可以利用开榫机或铣床加工；各种榫眼和圆孔可以采用各种钻床及上轴铣床（镂铣机）加工，对于符合"32mm"系列规定的圆孔，常用单排钻、三排钻和多排钻等进行钻孔加工；榫槽和榫簧（企口）一般可以用刨床、铣床、锯机和专用机床加工。

（6）型面加工（表面镂铣与雕刻铣型）　零部件表面上镂铣图案或雕刻线型是竹集成材产品的重要装饰方法之一。各种型面、曲面或线型一般可在上轴铣床、多轴仿形铣床、镂铣机和数控加工中心（CNC）等设备上，采用各种面铣刀对零部件表面进行浮雕或线雕加工。

（7）表面修整加工（精细砂光）　为了提高竹集成材产品零部件表面装饰效果和改善表面加工质量，一般还需要对其进行表面修整与砂光处理。表面修整加工通常采用各种类型的砂光机进行砂光处理，以消除生产过程中产生的加工缺陷，除去零部件表面上各种不平度，减小尺寸偏差，降低表面粗糙度值，使零部件形状尺寸正确、表面光洁，达到油漆涂饰与装饰表面的要求。

（8）表面涂饰　对于竹集成材产品，一般都需要对竹制白坯或加工后的零部件进行表面涂饰处理，使其表面覆盖一层有一定硬度且具有耐水性、耐候性的膜料保护层，避免或减弱阳光、水分、大气、外力等的影响和化学物质、虫菌等的侵蚀，防止制品翘曲、变形、开裂、磨损等，以便延长其使用寿命；同时，赋予其一定的色泽、质感、纹理、图案纹样等明朗悦目的外观装饰效果，给人以美好舒适的感受。

根据竹集成材产品零部件的规格尺寸和形状的不同，其表面涂饰方法可以选择喷涂、辊

涂或淋涂。其漆膜常为透明涂饰，有亮光涂饰、半亚光涂饰和亚光涂饰之分，按不同颜色还可分为竹本色、炭化色，以及栗壳色、柚木色、胡桃木色和红木色等仿木色。

（9）装配　任何一件竹集成材产品都是由若干个零部件接合而成的。按照设计图样和技术条件的规定，使用手工工具或机械设备，将零件接合成部件或将零件、部件接合成完整产品的过程，称为装配。前者称为部件装配，后者称为总装配。根据竹集成材产品的不同结构，其总装配过程的复杂程度和顺序也不相同。涂饰与装配的先后顺序有两种：固定式（非拆装式）产品一般先装配后涂饰；拆装式产品一般先涂饰后装配。

（10）包装　对于非拆装式竹集成材产品，一般采用整体包装；而对于拆装式竹集成材产品，常对零部件以拆装形式包装后发送至销售地点。后者适合于标准化和部件化的生产、储存、包装、运输、销售，占地面积小、搬运方便，是现代产品中广泛采用的加工方式。

3. 竹重组材产品的制作工艺

竹重组材（竹重组竹）产品是指将竹材纵向疏解成通长且保持原有纤维排列的疏松网状竹丝束，并经施胶、组坯、成型模压而成一定规格的竹重组材，然后再通过机械加工而成的一类产品。由于竹重组材是根据重组木制造工艺原理制成的高强度、高性能的型材或方材，具有密度大、强度高、变形小、刚性好、握钉力高、耐磨损等特点，并可进行锯截、刨削、镂铣、开榫、打眼、钻孔、砂光和表面装饰等加工，因此，利用竹重组材也可以制成各种类型和各种结构（固装式、拆装式、折叠式等）的产品。

竹重组材产品的结构和制造工艺以及加工设备，与木质产品、竹集成材产品相似，而且由于竹重组材一般多为型材或方材，因此，目前竹重组材产品的常见结构、制造工艺和加工设备，基本上和实木产品相同。竹重组材产品的制作工艺流程为：竹重组材→配料（开料）→刨光或精截→胶拼或贴面装饰→边部精裁或铣异型（铣边）→开榫或打眼（或钻孔）→型面加工（表面镂铣与雕刻铣型）→表面修整加工（精细砂光）→部件装配→部件加工与修整→表面涂饰→成品零部件质量检验→总装配→竹重组材产品→包装。

（1）配料（开料）　竹重组材产品零部件的主要原材料是竹重组材的各种型材或板方材。零部件的制作通常从配料开始，经过配料将竹重组材的型材或板方材锯切成一定尺寸（通常留有一定的加工余量）的毛料。配料就是按照产品零部件的尺寸、规格和质量要求，将板方材锯制成各种规格和形状毛料的加工过程。配料主要是在满足工艺加工和产品质量要求的基础上，使原料达到最合理、最充分的利用。因此，配料是产品生产的重要前道工序，直接影响产品质量、材料利用率、劳动生产率、产品成本和经济效益等。

为了保证竹重组材产品的装饰质量和效果，对各种竹重组材基材（又称素材）都应进行严格的挑选，必须根据零部件的用途和尺寸来合理选择基材的种类、材质、厚度和幅面规格等。配料包括横截与纵解等锯制加工工序，由于目前竹重组材的主要形式是型材或方材，因此，配料时主要采用横截圆锯、纵解圆锯、细木工带锯、推台式开料锯（又称精密开料锯、导向锯）等配料设备。锯解开料后的板材应堆放在干燥处。

（2）刨光或精截　经过配料，将竹重组材型材或板方材按零件的规格尺寸和技术要求锯成毛料，但有时毛料可能出现翘曲、扭曲等各种变形，再加上配料加工时都是使用粗基准，毛料的形状和尺寸总会有误差，表面粗糙不平。为了保证后续工序的加工质量，以获得准确的尺寸、形状和光洁的表面，必须先在毛料上加工出正确的基准面，作为后续规格尺寸加工

时的精基准。因此，毛料的加工通常是从基准面加工开始的。毛料加工是指将配料后的毛料经基准面加工和相对面加工而成为合乎规格尺寸要求的净料的加工过程；主要是对毛料的四个表面进行加工和截去断头，切除预留的加工余量，使其变成符合要求而且尺寸和几何形状精确的净料。毛料加工主要包括基准面加工、相对面加工、精截等。

平面和侧面的基准面可以采用铣削方式加工，常在平刨或铣床上完成；端面的基准面一般用推台圆锯机、悬臂式万能圆锯机或双头截断锯（双端锯）等横截锯加工。基准相对面的加工，也称为规格尺寸加工，一般可以在压刨、三面刨、四面刨、铣床、多片锯等设备上完成。

（3）胶拼或贴面装饰　在竹重组材产品生产中，方材零件一般可以直接从整块竹重组材型材中锯解出来，对于尺寸不太大的零件是可以满足质量要求的，但对于尺寸较大、幅面较宽的零件一般需要采用窄料、短料或小料胶拼（即方材胶合）工艺而制成，这样不仅能扩大零件幅面与断面尺寸，提高材料利用率，同时也能使零件的尺寸和形状稳定，减少变形开裂和保证产品质量，还能改善产品的强度和刚度等力学性能。另外，为了美化制品外观、改善使用性能、保护表面、提高强度，有些竹重组材产品所使用的零件需要采用薄竹（竹薄木、竹皮、竹单板）等饰面材料进行表面饰面或贴面处理。

（4）边部精裁或铣异型（铣边）　竹重组材板式零件经过方材胶拼或表面装饰贴面胶压后，在长度和宽度方向上还需要进行板边切削加工（齐边加工或尺寸精加工）以及边部铣型等加工。常采用精密开料锯或电子开料锯等进行精裁加工。边部铣型或铣边通常是按照铣边要求的线型，采用相应的成型铣刀或者借助于夹具、模具等辅助设备，在立式下轴铣床、立式上轴铣床（即镂铣机）、双端铣等各种铣床上加工等。

（5）开榫或打眼（或钻孔）　为了便于零件间接合，有些竹重组材零件的加工需要按照设计要求，对其进一步加工出各种接合用的榫头、榫眼、圆榫孔、连接件接合孔、榫槽和榫簧（企口）等，使之成为符合结构设计要求的零件。各种榫头可以利用开榫机或铣床加工；各种榫眼和圆孔可以采用各种钻床及上轴铣床（镂铣机）加工，对于符合"32mm"系列规定的圆孔，常用单排钻、三排钻和多排钻等进行钻孔加工；榫槽和榫簧（企口）一般可以用刨床、铣床、锯机和专用机床加工。

（6）型面加工（表面镂铣与雕刻铣型）　零部件表面上镂铣图案或雕刻线型是竹重组材产品的重要装饰方法之一。各种型面、曲面或线型一般可在上轴铣床、多轴仿形铣床、镂铣机和数控加工中心（CNC）等设备上，采用各种面铣刀对零部件表面进行浮雕或线雕加工。

（7）表面修整加工（精细砂光）　为了提高竹重组材产品零部件表面装饰效果和改善表面加工质量，一般还需要对其进行表面修整与砂光处理。表面修整加工通常采用各种类型的砂光机进行砂光处理，以消除生产过程中产生的加工缺陷，除去零部件表面上各种不平度，减小尺寸偏差，降低表面粗糙度值，使零部件形状尺寸正确、表面光洁，达到油漆涂饰与装饰表面的要求。

（8）部件装配与加工　在进行竹重组材产品的部件装配时，按照设计图样和技术条件规定的结构和工艺，使用手工工具或机械设备，将零件组装成部件。竹重组材产品的部件装配主要包括木框装配和箱框装配。

在小型企业单件或少量生产时，部件加工基本上都是手工进行的，在批量生产的情况

下，部件的修整加工可以在机床上进行，无论从生产率还是加工精度方面考虑，机械化修整加工都比手工加工要好些。竹重组材产品的部件常以木框、板件或箱框的形式出现，它们在机床上修整加工的原则和零件机械加工一样，也是从做出精基准面开始的，先加工出一个光洁的表面作为基准面，然后再精确地进行部件修整加工。

（9）表面涂饰　竹重组材产品的零部件与竹集成材产品、木制产品一样，必须再进行表面涂饰处理，使其表面覆盖一层有一定硬度且具有耐水性、耐候性的漆膜保护层，避免或减弱阳光、水分、大气、外力等的影响和化学物质、虫菌等的侵蚀，防止制品翘曲、变形、开裂、磨损等，以便延长其使用寿命；同时，能加强和渲染竹重组材纹理的天然质感，形成各种色彩和不同的光泽度，提高竹重组材产品的外观质量和装饰效果。

竹重组材产品零部件涂饰一般采用喷绘方法，漆膜大多为透明涂饰，按漆膜厚度可分为厚膜涂饰、中膜涂饰和薄膜涂饰（油饰）等；按其光泽度高低可分为亮光涂饰、半亚光涂饰和亚光涂饰；按不同颜色还可分为本色、栗壳色、柚木色、胡桃木色和红木色等仿木色。

（10）总装配　经过修整加工和表面涂饰后的零部件，在配合之后就可以按照设计图样和技术要求，采用一定的接合方式，将各种零部件及配件进行总装配，组装成具有一定结构形式的完整制品。结构不同的各种竹重组材产品，其总装配过程的复杂程度和顺序也不相同。

总装配与涂饰的顺序视具体情况而定，总装配的先后顺序取决于产品的结构形式：非拆装式产品一般先装配后涂饰；拆装式产品一般先涂饰后装配。

（11）包装　对于非拆装式竹重组材产品，一般采用整体包装；对于拆装式竹重组材产品，常对零部件以拆装形式包装后发送至销售地点。后者适合于标准化和部件化的生产、储存、包装、运输、销售，占地面积小、搬运方便，是现代产品中广泛采用的加工方式。

3.4.2　连接加工工艺

1. 圆竹连接方式

在传统圆竹连接方式中常运用包榫结合、榫结合和利用辅助的藤、麻绳来加固连接结构三种方式。榫结合方式是最传统的方式，就是将一条圆竹弯曲成箍然后扎在另一条的边上。

为了更好地利用圆竹，避免圆竹自身天然的缺点，人们对其结构连接方式进行了大胆的尝试且初步取得了一些成果。对于五金件的连接方式，根据不同部位使用的金属件设计出形状不一的专用金属连接件，例如：贯通式螺栓连接；螺栓和金属片包接式连接；金属套接式连接；螺钉、金属紧固片连接；L形金属片连接。除了外在的结构件创新，为了使得圆竹在用金属连接时更坚固、耐久且加工方便，出现了圆竹局部注塑的方法，其中有局部注塑圆竹丁字榫、局部注塑圆竹夹头榫、圆竹局部注塑预埋五金件结构，这些方法能克服圆竹在结构方面的瑕疵。

2. 竹集成材连接方式

竹集成材作为一种新型的家具基材继承了竹材物理力学性能好、收缩率低的特性，具有

幅面大、变形小、尺寸稳定、强度高、刚度好、耐磨损的特点，并可进行锯截、刨削、镂铣、开榫、钻孔、砂光、装配和表面装饰等加工。新型竹集成材家具是由若干竹质零件、部件和五金配件所构成的，可采用的接合方式为胶接合、榫接合、结构连接件接合和竹销（条）竹钉接合。竹集成材在一系列加工后，基本上具备了中等硬木家具的加工性能，因而同样可以使用中国家具结构连接中最传统的方式——榫连接。在连接的两个部件上分别设计成匹配的榫眼和榫槽，通过契合来进行结构连接。在安装时，会适当地施以胶结合来加强连接件，如图3-17所示的榫卯连接方式。该方式是采用榫卯结构的家具一角，结合效果较好且更好地保留了竹材板面的完整性。除了榫连接外，在竹集成材家具中用到的连接方式就是五金件连接。由于竹集成材已经完全规避了竹材自身材性的缺点，因而，对于五金件的应用更加灵活而广泛。五金件根据使用部位和家具类型的不同种类繁多，紧固件、钉类、螺栓类、其他连接配件等都是竹集成材家具中经常用到的连接金属件。金属件的使用，可以极大地降低材料的消耗，提高家具产品的质量。图3-18所示是一个用自锁螺钉结合的竹集成材箱子，在使用自攻螺钉后的竹集成材握钉力更大，力学性能良好，并且使用自攻螺钉安装更加简便、快捷，可以实现当代批量化生产的模式。竹销竹钉连接方式是借鉴于传统实木家具的连接方式，主要根据实际需求用竹集成材板加工成各种类型的销，这里的销不拘泥于简单的钉子，而是有斜肩插入榫、双肩斜角插入暗榫、双肩斜角插入明榫、插入竹方榫搭接、竹销钉搭接等形式，以及可以连接零部件，但其力学性能相对于自攻螺钉较差，并且在竹集成材家具中使用后不能多次拆装。

图3-17 榫卯连接方式

图3-18 五金件连接方式

3. 竹重组材连接方式

竹重组材强度高、密度大，材质和色泽近似硬阔叶材，被认为是一种很好的工程及家具用材。在竹重组材家具中对于竹材原材料中的90%左右都会充分利用，无论是方材还是板材，在加工时都方便实用。竹重组材家具可以与中等硬木家具采用相同的结构连接方式，无论是对于传统的榫卯连接方式，还是现代的连接方式，竹重组材家具都适用。竹重组材的抗弯强度更高，榫卯结构连接时也比一般的木材强度高。螺栓和钉连接也是目前经常运用的连接方式，因为竹重组材具有优良的握钉力，因此和实木、板材类家具一般适用螺栓和钉连接。竹重组材具有良好的胶合性能，现代各类型的结构家具，如框式结构家具、板式结构家具、固定式结构家具、拆装式结构家具都可以采用。

3.4.3 表面处理工艺

竹家具装饰的目的在于美化和保护。家具的风格有时可通过家具装饰而获得,竹家具的开发可朝着工艺式家具的方向发展。因此,装饰对于竹家具来说是非常关键的,通过特定的装饰,可以体现家具的某种艺术风格和艺术特色。装饰的另一个主要功能是保护,为了避免或减少竹家具受阳光、水分、外力、化学物质和虫菌的侵害,防止翘曲变形、开裂、磨损等,在竹家具表面覆盖一层有一定硬度,且具有耐水性、耐候性的材料,同时也赋予了竹家具一定的色质、光泽和图案纹样等,从而使其形、色、质更加完美。

1. 涂饰

对竹材的涂饰可以分为透明涂饰和不透明涂饰,由于竹材表面纹理独具一格,且可经过各种表面处理呈现各种色泽,因此多对竹材表面进行透明涂饰以保留其独特的自然之美,更易于表达出竹子所具有的东方文化和韵味。竹材的透明涂饰又可以分为无色透明涂饰和有色透明涂饰。无色透明涂饰多用于保持竹材本色,而有色透明涂饰可以增加竹材材色的种类和花色,提高竹材制品的附加值,同时,在有色透明涂饰的染料中可以加入防蛀剂和防腐剂,对竹材起到保护作用。竹材的有色透明涂饰不仅要为材料染出新的色彩,同时又要使材料表面的天然纹理能清晰地显现出来,以更好地表现出材料本身的天然美,这便是有色透明涂饰工艺技术的复杂性所在。其中,最重要的工艺过程就是染色。对竹材染色,要求做到内外色泽一致,染料均匀地渗透到竹材的各个部分,以免在刨平末端或者需要研磨的表面部分显现不同的颜色,同时染色要牢固,不要遇水而褪色。

2. 雕刻

雕刻装饰可通过线雕、平雕、浮雕、圆雕、透雕等不同的方式形成不同艺术效果的装饰,采用不同形式装饰的家具部件有着不同的艺术装饰效果。线雕以雕刀在材料表面直接刻画线条,装饰纹样简洁、流畅。圆雕和浮雕的使用可以达到立体装饰的效果,需要材料具有一定的厚度和尺寸。透雕家具玲珑、通透,使家具部件造型更加精巧、别致。雕刻手法多用于床屏、椅背、柜门等家具部件,体现了家具的文化传承功能。雕刻的内容可古可今,可繁可简,可具象可抽象,可以表达不同的设计思想,是一种很有表现力的装饰手段。以前,雕刻装饰是传统的手工制作,随着家具生产制造设备和工艺的提高,雕刻可以在 CNC 机床或雕刻中心完成,普通的浮雕可以用压花机来完成。

3. 拼花

竹集成材由一定宽度或者厚度的竹片在长度、宽度、厚度方向上相互胶合而构成,因此通过改变构成方式,可运用竹集成材制作与木材形式相同的拼花图案。在拼花的设计中,关键还是拼花图案的设计,不仅要设计拼花的几何图案,还要将薄木材质、色泽、纹理进行一定的搭配,达到特定的装饰效果。对于竹集成材特殊的构成方式而言,主要有简单拼花、复合拼花、艺术拼花等类型。

(1)简单拼花 简单拼花是指由一两种形状的拼花单元按照一定的方式组合而成的拼花。这类拼花样式很多,是构成各种复合拼花的基础,常见的有 V 形花、箱纹花、宝石花等,如图 3-19 所示。图 3-19 只是一部分纹理组合,实际应用中还可进行其他设计。

(2)复合拼花 复合拼花也叫嵌套拼花,通常是指两种或者两种上的拼花单元组合而成的具有多层嵌套结构的拼花组合。

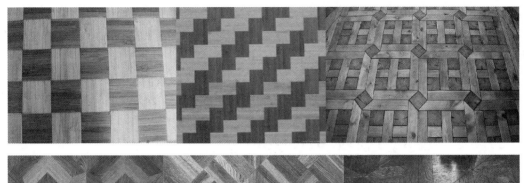

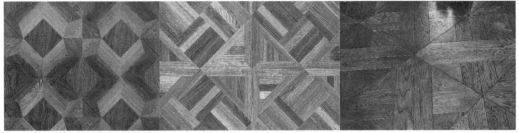

图 3-19　不同的拼花样式

3.5　设计常用竹质材料

3.5.1　圆竹

圆竹是原竹中形圆而中空有节的竹材秆茎（图 3-20），由竹节和节间两部分构成。从构造上看，圆竹具有中空壁薄的天然筒体结构，外侧组织致密、质地坚韧，内侧组织疏松、质地脆弱。从物理性质上看，具有强度高、韧性好的优良力学性能，外侧的密度和力学强度大于内侧，其导热、隔热性能优越，吸湿、吸热性能也优于木材。

从外观上看，圆竹表面光滑、色泽美观，但是其中空、壁薄和尖削度大，因此加工难度较大，使得圆竹利用率较低，且在使

图 3-20　圆竹

用过程中易虫蛀、开裂等。圆竹家具最大限度地保留了天然竹材的外观属性，加上中国传统文化中关于竹"谦虚有节""宁直不弯""贞心自束"等一系列文化意象的浸润，圆竹家具在其发展过程中逐渐形成了独有的空灵俊逸、高洁雅致的艺术风格。

垂直截断圆竹，可以得到近圆的截面；斜截圆竹，可以得到椭圆的截面；靠近竹节截断，可以得到实心的截面；远离竹节截断，可以得到虚空的截面；纵剖圆竹，可以得到具有弧度的竹片；缠扭细软的圆竹茎秆，可以得到体量小的零部件。由于圆竹本身形态呈直线，再加上直线会带给人以正直、流畅、有序的感觉，因此，线条的恰当运用使得传统圆竹家具的造型简洁、质朴、敦厚、庄重。虽然圆竹的横截面直径大小不一，但可以通过一定的加工

工艺手段来实现刚直的直线、多变的几何曲线、优美流畅的自由曲线，使丰富多彩的线型贯穿融汇在家具造型中，达到线条刚柔并济、挺而不僵、柔而不弱的效果，表现出家具的简练、质朴、典雅之美。

圆竹由于受胸径和圆形中空结构特点的制约，难以形成实木家具那样单一均质、连续完整的面。圆竹面元素的构成有纵剖圆竹形成窄小曲面、横截圆竹形成近圆或椭圆截平面的分离构成，以及拼接或编织竹篾、竹丝、竹秆、竹片的组合构成两大类途径。圆竹可以以竹段的形式排成列，或平行对齐，或错落有致来形成面。

3.5.2 竹集成材

竹集成材是将竹材加工成一定规格的矩形竹片，再经"三防"（防腐、防霉和防蛀）处理、干燥、涂胶等工艺处理后，进行组坯胶合制作而成的一种新型的竹质板方材（图3-21）。竹集成材的基本单元是矩形竹片，其规格尺寸为（50~100）cm×20mm×（5~6）mm，一般要求以大径级的毛竹和龙竹为原料。在其制作的过程中，需经过粗刨、精刨等工序将耐水性能差、胶接性能不好的竹青和竹黄层去除，切削量大，利用率在35%~40%之间，产品的成本较高。

图3-21 竹集成材

另外，考虑到竹材易虫蛀、腐朽和霉变的特性，基本单元的制备过程中，竹片需经过蒸煮去除竹材内的营养物质，同时加入防虫剂、防腐剂等。

竹集成材的最小构成单元是宽、厚规格基本相同的竹片。竹片的弦面和径面是一丝丝纹理通直的纵向纤维，它们的组合平行而致密，其中维管束的分布非常整齐，并且可以通过对竹材进行炭化使竹集成材表面颜色变深。一根竹片就能很好地展示竹材的材质与纹理的自然美。因此，可对竹集成材家具基材进行造型设计，进而使竹集成材家具美学效果更为丰富。竹集成材生产工艺流程如图3-22所示。

（1）板形、方形竹集成材的生产工艺流程 选竹→锯截→开条→粗刨→蒸煮、软化、三防→干燥→精刨→选片→涂胶陈化→平面胶合固化→板形、方形竹集成材。

（2）平拼弯曲竹集成材的生产工艺流程 选竹→锯截→开条→粗刨→蒸煮、软化、三防→捆扎→放入模具→弯曲→干燥定型→竹片条涂胶→拼宽、胶合→单层竹片条板→竹片条板刨削、定厚砂光→竹片条板涂胶→组坯→层积胶合→平拼弯曲竹集成材。

改性竹集成材是指将竹材置于充有特定介质的密闭反应釜内加热升温，并在较高温度条件下保持一定时间，干法超高温使纤维素、半纤维素和木素的亲水基因等化学成分缩聚产生不可逆的憎水性物质，从而使竹材内部结构和化学组成发生质的变化，达到改善竹材性能的目的。改性竹集成材吸湿膨胀性大大降低，尺寸稳定性大大提高，可在潮湿环境中使用；防腐防霉性能比现有竹地板（本色和炭化）提高了两个等级；不会被虫蛀。改性竹集成材可极大地提高竹产品的耐久性，广泛应用于竹地板、家具、建筑装饰等领域。

竹集成材作为一种新型的家具、室内装饰、建筑工程材料，在日常生活中随处可见（图3-23、图3-24），它保持了竹材物理性能、力学性能好，收缩率低的特性；具有幅面大、

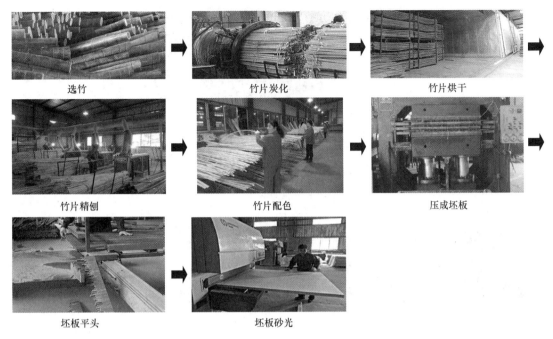

<div align="center">

选竹 → 竹片炭化 → 竹片烘干 →

竹片精刨 → 竹片配色 → 压成坯板 →

坯板平头 → 坯板砂光

</div>

图 3-22 竹集成材生产工艺流程图

变形小、尺寸稳定、强度高、刚度好、耐磨损等特点；可采用锯截、刨削、镶锐、开榫、钻孔、砂光、装配和表面装饰等方式加工。由于竹集成材采用改性的脲醛树脂胶，比人造板的游离甲醛含量低，环保性能好。

图 3-23 竹桌子

图 3-24 竹制工艺品

3.5.3 竹重组材

竹重组材是根据重组木的制造工艺原理，以竹材为原料加工而成的一种新型人造竹材复合材料（图 3-25）。其加工简易流程如图 3-26 所示。竹重组材能充分合理地利用植物纤维材料的固有特性，既保证了材料的高利用率，又保留了竹材原有的物理力学性能。在上述的各种竹材人造板中，竹材基本需要经过剖篾、刨切、刨片、旋切等切削过程加工成某种单元后再压制成板材，而竹重组材则基本上没有切削过程，其生产工艺有其特殊性，应用也有其特点。

图 3-25　竹重组材

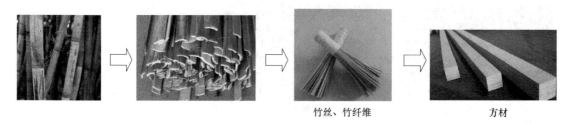

竹丝、竹纤维　　　　　方材

图 3-26　竹重组材加工简易流程

1. 竹重组材的特点

（1）原料丰富、绿色环保、符合可持续发展　中国是世界上竹类资源最丰富的国家，且竹材是速生材，成长期短，如毛竹4~6年即可采伐利用，一些小径竹成长期更短。因此，一旦竹林育成成熟加上管理得当和合理采伐，就可以源源不断地提供竹材，是可再生资源，有利于可持续发展和生态环境保护。竹材种类多、生产地域广，毛竹、淡竹、刚竹、巨竹、雷竹、箭杆竹等都可用来生产竹重组材。而红酸枝、黑酸枝、花梨木、鸡翅木、紫檀等珍贵红木，产于东南亚、美洲、非洲的热带雨林，成材时间要百年以上甚至数百年，由于人们长期无节制地砍伐，一些珍贵树种资源已近枯竭，为保护生态环境而禁止砍伐。柚木、水曲柳、红松等优质针阔叶树成材也要几十年、上百年才能利用。因此，发展利用竹重组材是解决我国家具材料短缺。促进家具行业可持续发展的切实可行的途径之一。

（2）质地优良、纹色美丽　竹重组材具有天然的木质感，表面有木材导管状的细沟槽，表面纹理有的似直条状切纹，有的似山形的弦切纹，还有小节状的涡纹，自然流畅、富于变化。材色也多样，可以制成浅黄褐色（本色）或棕褐色（咖啡色），也可做成棕褐色与淡黄色相交错的斑马木色。根据产品造型需要，还可以将其染成各种材色。竹重组材的触感与木材相同，温暖可亲，滑爽宜人，运用在室内给居住者带来亲切舒适的感觉（图3-27）。

（3）材料性能优良、加工性能好　竹重组材具有良好的力学性能和物理性能，其密度为1080kg/m³，静曲强度为206MPa，弹性模量为17313MPa，甲醛释放量为0.1mg/L。竹重组材的材料性能与红木相近，可利用通用的木材加工设备和工艺对其进行加工。竹重组材家具的结构完全可以采用传统家具的榫接合方式，也可采用现代的连接件结构；可用木工胶胶合，胶合性能良好，涂装工艺和所用涂料与木家具基本一致。

图 3-27 竹重组材在室内空间的运用

（4）材料利用率高 制造竹重组材的竹材利用率可达 90% 左右，而制造竹集成材需用优质、厚壁毛竹，竹材的利用率仅为 30%~40%。制成的竹重组材可为方材或者板材，用其制作家具时，方便加工，材料的有效利用率也比较高。

2. 竹重组材的应用

近几年，竹重组材受到一些家具企业的重视，对竹重组材在家具方面的应用进行了开发研究，取得了可喜的成绩，已有竹重组材家具批量上市。

竹重组材、竹集成材与几种常用木材的性能比较见表 3-9。由于竹重组材的色泽、纹理、材料性能等与红木类木材极为相似，因此，一些家具和木业企业用竹重组材代替红木，制造具有中国传统风格的明式、清式家具。这些家具在材料质感、触感、颜色、纹理等方面与红木（花梨木、红酸枝等）极其相似，同时还可以精雕细刻。由于其质量优，价格具有竞争力，因而极受消费者欢迎。实践证明，竹重组材是中国人创造发明的一种可持续发展的新材料，其材质优良，完全可以作为优质硬木的代用品，用于仿红木家具的制造。

表 3-9 竹重组材、竹集成材与几种常用木材的性能比较

材料	密度/（g/cm³）	抗压强度/MPa	抗弯强度/MPa	弹性模量/（×10³MPa）
竹重组材	0.85~1.25	≥60	86~140	10~30
竹集成材	0.64~0.80	65.39	100~160	5~11
紫檀	0.55~0.75	44.1~59.0	88.1~118.0	13.3~16.2
乌木	0.85~1.10	≥73.0	118.1~142.0	≥16.3
黄檀、花梨木	≥0.95	≥73.0	≥142.0	10.4~13.2
香檀	0.510	39.4	76.8	9.22
水曲柳	0.686	51.5	116.3	14.32
橡木	0.572	64.7	139.6	11.96
柏木	0.60	53.3	98.6	10.0

由于竹重组材家具具有优良的材料性能、木材般的自然质感，易于加工，是一种可持续发展、绿色环保的材料，因此竹重组材将会更多地应用于家具业，并在应用中不断得到品质的提升，为我国家具业发展提供有力的物质保证。

3.6 设计应用案例分析

3.6.1 体现竹材性能特征的设计案例分析

设计名称：巴厘岛绿色学校建筑设计
时　　间：2015 年
地　　点：巴厘岛
设 计 者：John Hardy、Cynthia
图　　例：图 3-28、图 3-29

图 3-28　巴厘岛绿色学校建筑设计

巴厘岛绿色学校建筑设计是一个建在巴厘岛森林和稻田里的教育乡村社区，通过一种为当地人服务的教育系统来传播无私的、可持续的思想。该项目由巴厘岛公司 PT bamboo pure 负责整个建筑设计。当地丰富的亚洲木材具有多种利用潜能，它们可以作为结构、装饰材料，用于制作地板、座椅、桌子和其他器具。建筑师通过组装各部分构件的方式来建造整个建筑物，将当地的传统建筑形式与当代设计有机融合。

图 3-29　建筑内部

绿色学校建筑设计是将自己安置在三个线性排列的节点中心，其他功能空间以一种螺旋形的组织形式向外辐射。在每个锚定点上，由多根竹子交织组成的通高圆柱支撑了整个建筑，柱子与屋顶的交界处是一个木制圆环，形成了屋顶天窗。

设计名称：米兰世博会越南馆
时　　间：2015 年
地　　点：意大利米兰
设 计 者：Vo Trong Nghia Architects
图　　例：图 3-30、图 3-31

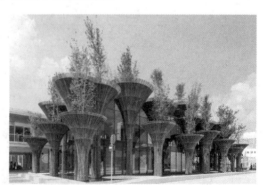

图 3-30　米兰世博会越南馆

米兰世博会越南馆的设计灵感来自莲花，该展馆由一些坐落于水池上的用竹木包

裹的伞状结构组成,上方种有植物。除了莲花的象征意义,建筑师还使用了花作为一种隐喻:除了莲花的美,它还与越南的菜肴有着紧密的联系,即所有植物都可以是美味的食物。本设计广泛采用快速生长和低碳的竹子作为材料。竹子是可以拆卸重复使用的构件。该馆的竹结构可为游客提供阴凉,而渗透到建筑物地板的"荷花池"将为馆内提供凉爽的气候。展馆内的屏风可在天凉时为馆内提供基本的保护,而在暖和的天气时屏风可以被撤掉,微风将使整个展馆降温。

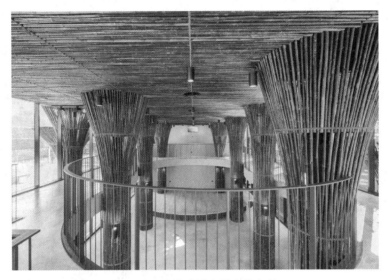

图 3-31 米兰世博会越南馆内部

设计名称:"竹之翼"观景建筑
时　　间:2010 年
地　　点:越南河内
图　　例:图 3-32、图 3-33

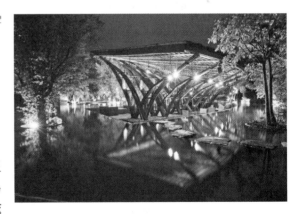

图 3-32 "竹之翼"观景建筑

"竹之翼"位于越南河内,它的设计灵感源于自然,采用了翱翔于自然景观的鸟翼形状。该设计的目的是研究竹子,并挖掘它作为建筑材料而不只是装饰材料所能创造出的潜在空间。"竹之翼"没有采用任何钢制或人造建筑材料,是纯天然的竹结构。

这个像羽翼一样翱翔天空的构造不用任何垂直立柱,能节省出 12m 的用地空间,独特而别致。这些空间用途很多,可以用来举办婚宴、音乐会和庆典等。"竹之翼"的成功不仅在于采用了竹结构,还为新型生态材料的使用开辟了一个新途径,而这些生态材料在越南是容易得到的。

顶棚设计成羽翼的形状有利于室内通风,尽最大可能减少了空调的使用,低碳环保,还有深入的屋檐,露天的水池,使人们感觉像是住在大自然的怀抱里。

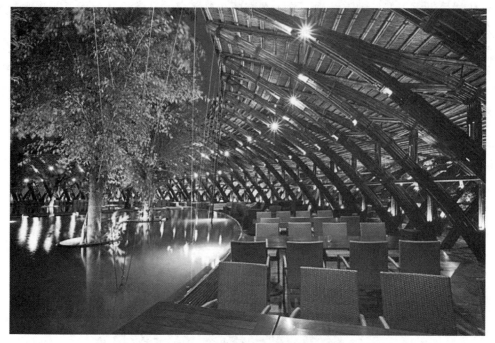

图 3-33 "竹之翼"内部

设计名称：广东新会陈皮文化体验馆照明工程
地　　点：广东省江门市新会区
设 计 者：广州市山田组设计院工程有限公司
图　　例：图 3-34、图 3-35

图 3-34 广东新会陈皮文化体验馆照明工程

本案例是 2015 年阿拉丁神灯奖工程类参评项目——广东新会陈皮文化体验馆照明工程。陈皮文化体验馆位于江门市新会区，总面积 1300m²，项目以"陈皮飘香，竹径通幽"为设计的主题。设计的创新在于使用了当地的乡土材料——竹筐、竹箕、竹制的陈皮和当地的葵扇，突出了浓郁的乡土氛围。采用竹子做的竹光隧道让人体验如梦如幻的陈皮之旅。

区别于一般博物馆单调的展陈形式和传统的信息传递方式，陈皮文化体验馆引入了当今先进的数字多媒体展示技术，体现了立体、全面、互动的信息化传递方式，从视觉、嗅觉、听觉、味觉、触觉多个感官传递陈皮文化信息。

该体验馆的设计创新地运用了 3.8m×25.5m 的智能玻璃屏幕（电控液晶玻璃屏幕），打造出亚洲最大的智能玻璃屏幕影厅，双屏切换，双重立体体验。同时结合虚拟成像、互动地幕系统、互动天幕背投等高科技，将天空、墙面以及地面都变为可互动的影像载体，观众可以通过 270° 全息投影系统，从三面视角看到柑树成长过程和新会陈皮加工过程的立体效果。

图 3-35 陈皮文化体验馆内部

设计名称：漂浮的竹制水疗中心
地　　点：越南坚江省
设计　者：武重义建筑事务所
图　　例：图 3-36、图 3-37

武重义设计的方案由三部分组成：主建筑、理疗室和后方与一座浮桥相连的住所。该设计的目标在于

图 3-36 漂浮的竹制水疗中心

创建一个紧凑的远离尘嚣的地方，在这里人们能够沉浸在茂密的红树林水库和竹制建筑中。该方案依偎在大片的红树林和由各种植物构成的生态系统中，看上去是一排漂浮在水面上的小房子。大片的石墙在水疗中心、周围环境和游客之间创建了一种保护性的缓冲地带。

图 3-37 竹制水疗中心内部

主建筑有 12 个弧形的竹制隔间，分别用作接待处、等待区、理疗服务区。天窗将自然光线引入曲线空间中，建筑中统一使用的玻璃和竹子创造了一种连续感。开放区域从 SPA 一直延伸向水域，将游客的目光吸引至水中央。

此外，四个独立和一个较大的理疗室位于沿水上石桥设置的基座上。每一个房间都包含一个竹子框架，彰显一种矜持的质朴感。该建筑的内部呈现出动态的曲线，是在设计过程中建筑师受到了十指相交紧握画面的启发而生成的。

设计名称：长城脚下的公社竹屋
地　　点：中国北京
设 计 者：隈研吾
图　　例：图 3-38、图 3-39

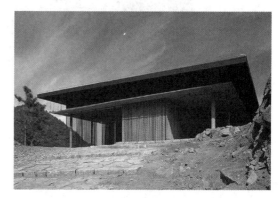

图 3-38　长城脚下的公社竹屋

隈研吾："首先设计的意图是从长城中找寻礼制，我们不断地痴迷于长城从来没有被物体隔离的原因。这使我们打算接受这种来自长城的自然性的艺术的住所。这个房子的名称叫墙，而不叫房屋。长城沿着自然的环境蜿蜒穿梭却没有和周围的环境隔离开来，这一点深深地吸引了我。这体现出了一种传统建筑形制对于当今的批判性，去寻找在环境中割裂的建筑。"

由于竹子的密度与直径的因素，它可以提供不同的空间划分方式，使建筑具有不同的空间形式。为了追求最大的传统性，我们建立一面竹子墙，沿着场地蜿蜒起伏就好像长城一样。过去长城阻隔两种不同的文化，但是现在竹墙不但没划分还连着这象征长城的文化和生活。"

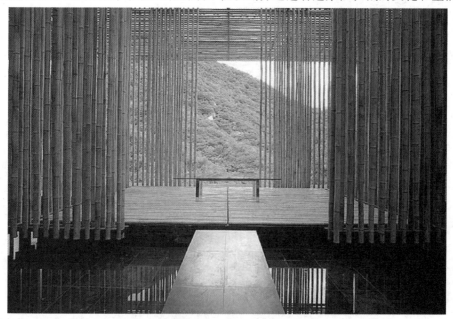

图 3-39　公社竹屋内部

设计名称：山顶餐厅
地　　点：墨西哥库埃纳瓦卡
图　　例：图3-40

　　山顶餐厅坐落在墨西哥库埃纳瓦卡附近的一座植物花园里。其地面随着地势逐渐降低，被巨大的平面屋顶覆盖着，并由蘑菇形竹柱支撑而起。将近160根竹子构成了一根蘑菇形竹柱，单柱所承托的屋顶面积超过 $36m^2$。墨西哥的瓜多竹，其牢度及硬度都要强于越南的竹子，根据这一特性，设计者减少了竹子的弯曲程度，以展现墨西哥竹建筑的独特魅力。该项目由墨西哥人与越南人共同完成，呈现了竹结构在应用上的多样性。

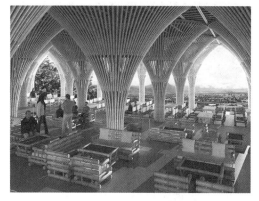

图 3-40　山顶餐厅

设计名称：高科技太阳能房屋——竹屋
设 计 者：同济大学设计团队
图　　例：图3-41

　　竹屋的设计结合了传统东方建筑的意向和新技术。它有一个曲线的屋面、竹子结构体系，还有先进的太阳能系统、温度和湿度控制系统，以及高水准的热绝缘系统。除此以外，它还有一个半封闭的竹墙庭院，可以看见曼萨纳雷斯河的风景。

图 3-41　竹屋

　　同济大学的团队根据竞赛的要求，研究了房屋建设中竹子和太阳能的新的利用途径，通过使用可再生的竹子作为结构材料来降低二氧化碳的排放量。这种来自中国的本土材料的生长周期仅需 5 年。

　　同济大学团队从能量的生产和消耗的角度来进行设计，特别注重光电系统、热力系统以及房屋外墙保温材料的新尝试。他们还在空调系统和外墙材料中使用了相变材料（PCM）。

设计名称：印第安纳州梅森农舍
地　　点：美国印第安纳州戈申市
设 计 者：德·里昂
图　　例：图3-42

　　农舍可以用来存放农具、干草以及其他物品。竹屋以一种栅格风格搭建，并使用镀锌钢丝捆绑竹秆。墙壁上留有许多窗户，可以促进空气流通。

图 3-42　梅森农舍

设计名称：意大利米兰世博会中国馆
时　　间：2015 年
设 计 者：清华大学美术学院与 Studio
　　　　　Link-Arc 工作室
图　　例：图 3-43

图 3-43　米兰世博会中国馆

中国馆以"希望的田野，生命的源泉"为主题，是世博会历史上，中国首次以自建馆的形式在境外世博会中亮相，并以占地 $4590m^2$ 成为除德国馆以外的最大国家馆。中国馆由清华大学美术学院与 Studio Link-Arc 工作室共同设计。该建筑外观如田野上的"麦浪"，设计靓丽清新，大气稳重。

中国馆围绕与世界可持续发展方向相一致的"天、地、人"的思想理念，通过建筑设计、建筑技术、建筑空间、展陈设计、展陈技术、视觉传达系统等，向世界展示了中国的过去，呈现了中国的现在，描绘了中国的未来。

中国馆以"天、地、人"为设计原点，凝练了中华民族伟大的农业文明与民族希望。建筑方案采用场域的概念，室内与室外空间相互贯通，通过建筑的屋顶、地面和空间，将"天、地、人"的概念融入其中。自然天际线与城市天际线交融的屋顶，似祥云飘浮在空中，象征自然与城市和谐发展；室内田野装置与景观绿化的完美呈现，意喻中国广袤而生机勃勃的土地；"天"和"地"之间的展陈空间，向世人展现中国人的勤劳智慧和中国古老灿烂的农业文明。

屋顶采用具有中国象征意义的竹编材料覆盖，在意大利灿烂阳光的照射下，折射出金色的光彩。对应米兰的日照轨迹，屋顶竹编面材选择不同传统编制工艺来达到不同的透光率，将自然光引入室内，满足了功能照明要求，降低了人工照明的能耗，也大幅度降低了材料成本。

设计名称：赞竹茶盘
图　　例：图 3-44

赞竹茶盘为使用者带来沉静、优雅的品茗气氛，其设计灵感来自云南香格里拉藏族村民堆栈柴薪的方式与当地建筑屋顶的排水系统。当地摆放柴薪的造型应用于茶盘中央的滤水器，象征柴薪的正三角柱过滤茶水，并防止阻塞，三角柱还会因为过多水量的注入而充满生机、带有警惕作用地上下浮动，既可作为注水量的提示，也创造了错落有致的美感。在排水功能方面，赞竹茶盘以棉线与黑陶锤代替传统茶盘的塑料排水管，排水时以黑陶锤牵引顺棉线而下，降至底部的接水罐深处，在视觉上形成仿若结冰的水柱，一并解决了塑料水管不雅和排水的噪声问题。

图 3-44　赞竹茶盘

设计名称：**屏茶**

设计者：**石大宇**

图　　例：图 3-45

图 3-45 屏茶

石大宇以屏风为设计主题，应用竹编工艺完成了全竹材作品"屏茶"的设计，并聘请中国台湾著名竹编工艺家邱锦缎女士，从备料、刮青、对开、等分、劈开、劈薄、定宽、整篾、倒角到编织整个过程由手工制作完成。"屏茶" 所应用的竹编方法有武夷揉捻编、风车编、斜纹多层编、波浪编（人字编）、自由编，这些编法广泛见于中国传统农、渔业生活的器物中。

石大宇以竹编为载体探讨中国竹与茶文化中，材质、工艺、器物使用间的交互影响，在屏风设计层面，他不追随传统屏风的长形立面与直立式结构，而是完成了不规则造型立面、非垂直站立却能平衡稳重的设计挑战。此作品完整呈现了石大宇以设计推动工艺技术不断精进的愿景。

设计名称：Infinity 竹片长凳

设计者：Andrew Williams、Tom Huang

图　　例：图 3-46

图 3-46 Infinity 竹片长凳

这个形状犹如一个数学符号设计的凳子叫作"Infinity"长凳，由设计师 Andrew Williams 和 Tom Huang 联手打造。与一般家具采用的材质不同，"Infinity"采用的是竹片，设计者也是希望通过这样的设计来进一步探索竹片在设计构造中的应用与潜力。

其实，"Infinity"长凳的设计灵感来源于"The Comfort Girls"设计——也是用同样的设计打造的一套鸡尾酒桌。这个"Infinity"长凳被设计作为公共的座椅在博物馆或是美术馆的大厅出现。

设计名称：竹沙发

图　　例：图 3-47

图 3-47 竹沙发

本设计的特色是回归到最单纯的竹编小球，以单一元素重复连结的方式，取代原本复杂的沙发结构，并借着竹球轻盈、穿透与构造简洁的特性，创造出不论是使用还是制造均简易的当代家具。

设计名称："筑"

设 计 者：Kent Yu

图　　例：图 3-48、图 3-49

Kent Yu 设计的"筑"是一款坐具，其设计灵感来源于竹子，以竹条为材料，采用模块化设计，通过交叉摆放的竹制框架堆叠出家具的轮廓。由于采用模块化设计，"筑"的长度可长可短，取决于空间需求。另外，模块化设计也降低了生产、运输和存储的成本。

图 3-48　"筑"坐具局部

图 3-49　"筑"坐具整体

设计名称：椅梦回

设 计 者：石大宇

图　　例：图 3-50

设计师保有对上海 Art Deco 风格的印象，将其摩登精神、简约几何造型融入"椅梦回"沙发坐具扶手与腿部的设计。侧面观，形成一个"回"字。

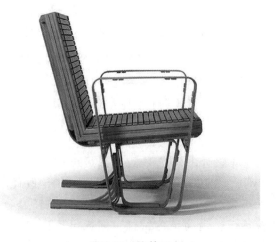

图 3-50　椅梦回

设计名称：桌书笼
设计者：石大宇
图　　例：图 3-51

图 3-51　桌书笼

　　石大宇以体量感表现空灵，以毛竹打造宁静致远的中式竹书桌。竹条是线条，竹条之间留白，虚实相间，使之疏通，毫无笨重之观感。

设计名称：竹制儿童平衡车
设计者：Green Champ 团队
图　　例：图 3-52、图 3-53

图 3-52　竹制儿童平衡车

图 3-53　竹制儿童平衡车局部

　　这款儿童平衡车是专为 5 岁以下的儿童设计的，用来帮助孩子培养平衡能力。这款儿童平衡车主打环保理念，车架和主要零部件用竹子做成，将环保概念发挥到最大。Green Champ 团队在竹材基础之上进行创新，首先在竹纤维里面注入蜂蜡，防止竹材开裂，车身涂有竹蜡，起到防水作用；此外车架部分采用双层结构，在两层竹子之间加入一层竹子，让车子更加结实。

设计名称：竹制儿童三轮车
设计者：O21 工作室
图　　例：图 3-54、图 3-55

图 3-54　竹制儿童三轮车

　　越南的 O21 工作室利用竹子这种在当地应用非常广泛的材料设计了这款竹制儿童三轮车。这款三轮车的车轮用木头做成，其他部分则完全采用竹子制作，所有部件之间通过竹制螺栓固定在一起，个别地方用绳子覆盖，拆卸方便，满足了孩

子的好奇心。由于所有部件都没有经过任何化学处理，这款三轮车可能会被时光腐蚀，当然从另一个角度看，这不正是大自然的本来面目吗？

图 3-55　竹制儿童三轮车正面

设计名称：*虚竹*
设　计　者：Yu Jian
图　　　例：图 3-56

图 3-56　虚竹

　　这套名为虚竹的文具包括订书器、U盘、纸夹、铅笔刀、胶带座、集线器、钟表等 10 款办公室常见的用品，每款产品都由一段中空的竹子做成，辅之一金属部件。除了功能不输普通文具之外，这些文具看上去色调统一，带来古朴的质感，同时也不失现代感，为整个办公环境增加了亮色。

3.6.2　体现竹材工艺特征的设计案例分析

设计名称：Wind and Water Cafe（WnW Cafe）
时　　　间：2006 年
地　　　点：越南平阳省
设　计　者：Vo Trong Nghia Architects
图　　　例：图 3-57

　　WnW Cafe 在设计过程中，建筑师利用了空气动力学原理，研究风对建筑物的作用和水的降温能力等环境问题，使得建筑能够有效地减少空调及照明设施的使用，从而降低建筑的能耗成本。整

图 3-57　**Wind and Water Cafe**

个建筑采用越南传统的建造技术，用 7000 根竹子搭建而成。整个竹结构没有采用混凝土柱子来支撑，但应用了环形的金属支撑体。屋顶设计与周围的树木相映成趣，创造出开放的空间景致。

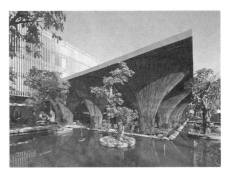

图 3-58 Kontum Indochine Cafe 外观

设计名称：Kontum Indochine Cafe
时　　间：2013 年
地　　点：越南昆嵩省
设 计 者：Vo Trong Nghia Architects
图　　例：图 3-58、图 3-59

　　Kontum Indochine Cafe 位于越南昆嵩省 Indochine Hotel 酒店内，这个作品的挑战是尊重自然并且使用竹子作为材料，创造出独特的空间。竹制柱子创造出一个内部村落的环境，给人感觉像是置身于竹林中。Kontum Indochine Cafe 的设计灵感来自越南传统的捕鱼用的竹筐，由 5 排共 15 根以竹子建成的圆锥状柱子支撑其屋顶。所有的柱子用的竹子采用传统的技巧编织，同时设计师们利用传统的技术，比如烟熏干草和竹钉，让竹子变得比钢材更加可靠。

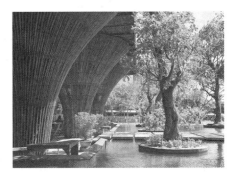

图 3-59 Kontum Indochine Cafe

　　屋顶的结构以竹子覆盖，而且包含一层层的茅草和塑胶强化纤维。有些地方塑胶的板子是外露的，让阳光可以很容易地透过，并映入餐厅内，形成斑驳的光影效果。此建筑没有任何墙的包围，四边围绕的水池更凸显出咖啡厅无限的视觉景致。餐厅内没有设置空调，通过周围的水池和树荫，即使在最热的季节这里也感觉凉爽舒适。

设计名称：唐宫海鲜舫空间设计
地　　点：杭州
设 计 者：张永和
图　　例：图 3-60、图 3-61

　　杭州唐宫海鲜舫空间设计以复合竹板作为主材料，借由编织的概念在空间中大玩流动曲面结构，使用不规则起伏线条与竹子本身的特质，诉说传统与现代相结合的设计主题。与木材相比，竹材组织结构简

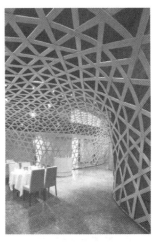

图 3-60 唐宫海鲜舫

单，是植物中作为结构材料的最佳原料之一，具有抗拉强度高、弹性好、密度小的特点，因此适用于弯曲加工。建筑师根据此特性，在挑高 9m 的唐宫海鲜舫搭起了如波浪起伏、包覆整个室内空间主视觉的竹制棚架，构筑了大厅里戏剧般的场景。而竹网结构让视线得以穿透、连贯空间，不仅保持了原有的挑高效果，也使得竹制棚架所划开的上下层空间有微妙的互动关系。最初，大厅中心的巨大核心筒状区块与侧边悬挑的半椭圆形区块，使空间显得零碎杂乱。建筑师为解决

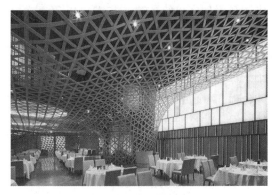

图 3-61　唐宫海鲜舫内部

此问题，采用薄竹板编织了从墙面延伸到天花板的巨大竹制顶棚，将空间进行了重新塑造。

设计名称：四方当代艺术湖区之佛手
设 计 者：路易斯·曼西拉
　　　　　（Luis M. Mansilla）
图　　例：图 3-62、图 3-63

图 3-62　四方当代艺术湖区之佛手

　　基地是一片被丛林环抱的宁静开阔"空地"，形成这种"空地"感觉的是别墅平坦的地板和屋顶板。平面自由的形状由内外两层边界划分完成：内部的边界是连续而透明的，包含着极细的钢柱结构；外部边界由垂直排列的竹质板条构成，形式来自于竹子屏风。别墅内部是宽度以及光线连续变化着的带状空间，这样一来建筑是模糊不定的，甚至从室内就能感受到从属于外部环境的特质。

图 3-63　夜景

设计名称：**居所·所居**
地　　点：**中国台湾花莲森林馆**
设 计 者：**nARCHITECTS**
图　　例：**图 3-64、图 3-65**

图 3-64　居所·所居

此项目的概念，一是来自树的年轮；二是来自碎形几何，植物以最简单单纯的原则不断重复延伸，可以发展出无穷尽且变化万千的可能性，因此穹隆抛物线状的拱可以无限衍生，在外围不断增加；三是受中国台湾多元文化的启发，每个穹隆象征一个族群，象征多元文化的共生。作品运用台湾本地的材料，象征文化韧性与创新延展的未来性。

nARCHITECTS 的成员 Bunge 与 MimiHoang1994 年毕业于哈佛大学设计研究所，他们的作品概念性极强，同时具有社会永续性。

图 3-65　居所·所居设计的内部

设计名称：马德里巴拉哈斯机场
时　　间：2004 年
地　　点：西班牙马德里
设 计 者：理查德·罗杰斯
　　　　　（Richard Rogers）
图　　例：图 3-66、图 3-67

图 3-66　马德里巴拉哈斯机场

　　航站楼的巨型屋顶呈连续的波浪形，由众多的巨型"Y"字形钢柱支撑。四周墙面均为巨幅落地玻璃，屋顶设计了众多圆形玻璃天窗。大厅内的主色调呈米黄色，如波浪般起伏的天花板用经过防火处理的一根根长条竹片装饰。设计充分利用了自然光，既起到节约能源的作用，又使厅内的光线柔和，令人赏心悦目，体现出设计者人与自然和谐的设计理念。

　　航站楼呈长方形条状结构，将来如有扩张需要，可以很方便地从两端向外延伸。航站楼整个屋顶是用钢架结构支撑的，漆上了彩虹的颜色，有利于辨认。

　　整个项目的亮点是波浪形的屋顶支撑在建筑物的上空，23 万 m^2 的防火天花板在竹材应用领域具有重大意义。它是全球最大的竹应用工程，也是竹材防火技术领域的里程碑，是中国竹材在世界大型建筑工程领域应用的重大突破。该项目中最主要也是最关键的一项技术指标是天花板的防火指标——必须达到欧洲最高标准 M1 级。研发团队在要求的时间内顺利攻破技术难关，在 100 多个竞争企业中获得最后的胜利。

图 3-67　机场内部

设计名称：椅 优弦
设 计 者：石大宇
图 例：图 3-68

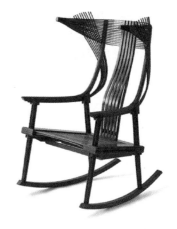

图 3-68 椅 优弦

椅腿部位有四足着地与摇椅两种形制。整体造型开阔舒朗，扶手向两侧延伸敞开。椅背正中用 5 条竹楗形成靠背，靠背部位尺寸符合人体尺度，使人坐靠感到舒适，提供健康坐姿。座面根据竹材的韧性，设计为上软下硬的双层竹条座面，形成双弹簧效应，受重面吻合人体曲线。此外，该椅表面经过天然生漆处理，与未处理的竹材相比颜色更显沉稳，附加涂层可起到延长座椅寿命的作用。该椅造型曲直相协，方中带圆，完全采用线条与弧度来处理，简练而具张力。

设计名称：椅君子
设 计 者：石大宇
图 例：图 3-69

图 3-69 椅君子

顺应竹的特性，该椅用简单几何图形勾勒出座椅结构，同时完成椅子应有的舒适度。椅座部分由竹条圈成的方框并列，从正面看犹如竹圈构成的隧道，竹条方框的延伸正好作为椅背结构，椅座从口，椅背从尹，整体侧面轮廓如"君"字之形；竹圈间的空隙通风，竹条并曲线条优雅，坐上有如飘浮般的轻弹感，合理表现出竹材独有的特质与美感。

椅子结构与竹条极限，在两条思路中寻找交点，"椅君子"由此诞生。

设计名称：凳君子
设 计 者：石大宇
图 例：图 3-70

图 3-70 凳君子

该凳全由五年生毛竹竹条构成，无任何金属、塑料等其他材质部件。该凳集突破性技术、线性优雅的造型于一身，使用最少的材料完成制作任务，并满足坐具的结构、舒适、功能等需求。每根竹条完成三度空间的扭转，透过独特的技术应用，使竹条达至金属般不对称的延展性。在座

位两侧，竹条先是轻微向外侧弯曲而后又转折回原本的角度，中间的 V 形横向竹条为方框中的竹条提供支撑并固定其位置，在不破坏竹纤维的前提下，达到前所未有的锐角弯折（而不是常见的圆角弯曲）。V 形横向竹条与方框中间最凸出的两根竹条构成了这把坚实竹凳的主要结构，使其能承受 200kg 的重量。

设计名称：柜茗器
设 计 者：石大宇
图　　例：图 3-71

图 3-71　"柜茗器"茶柜

石大宇设计的"柜茗器"茶柜，是从中国南方的菜橱和英式茶柜得到启发，综合了中国人以简易物理手法达到保鲜储藏效果，以及延伸中国茶文化的英国人对于生活方式的讲究。此件茶柜设计改良了传统弯管竹家具易碎裂的缺点，采用创新技艺，将竹管剖开并包实心竹的方式，既保留了原生竹青的美感，也大大增加了材料的强度。同时，茶柜的简洁竹条格栅设计，由于极为细致的比例拿捏，在不同观看角度之间呈现出玄妙的视觉效果。

设计名称：椅刚柔
设 计 者：石大宇
图　　例：图 3-72

图 3-72　椅刚柔

怀抱文化传承和创新的信念，石大宇以世界坐具设计经典"明式圈椅"为题，以当代设计的精髓"可持续性""环保""减碳"及符合当代实用性和审美为改良准则，对应材料、结构、工法、生产方式、运输等环节，改进功能及舒适度，同时又精简设计、运用榫卯结构，使之符合现代生活，造就史上第一张可堆叠的全竹制圈椅，重新拾回属于我国明清家具的"简、厚、精、雅"设计风格。

靠背自中央向两侧不间断地延伸，在扶手处向内收拢而后展成利于抓握的扇叶形。如此大曲率的弧线涉及三度空间的扭转（正、反、侧弯），透过独特的技术应用，使竹条达至金属般不对称的延展性。椅座之上强调竹条弹性及韧性，四条竹条构成弹性靠背，两侧各有三条竹条以品字形聚合弯曲而下，延伸至椅面下构成椅脚主体，竹制人字形加固套件扣紧椅脚两端，由此保证竹条刚性；在单一部件上，对应不同功能，同时展现竹条的弹性、韧性及刚性。

座位由长度及厚度各异的竹条构成，设计灵感源于车辆减振器的弧形钢板结构，运用竹

的弹性与韧性调节各位置的软硬度，同时竹条间隙透气，可显著提升传统圈椅的舒适度。座位微微向后倾斜，以设计提示健康的坐姿，可作单椅、办公椅、餐椅、茶椅。该椅可堆叠的精简设计能节省空间及运输费用，呼应竹材本身减碳环保的特质。

设计名称：矮凳

图　　例：图 3-73

图 3-73　矮凳

　　这款竹凳传达出竹的自然印象。其轻巧结构的背后为繁复的制作工法，结合了竹管家具及竹编这两种工艺；三支原生竹管椅脚，顶端剖成富有弹性的竹片，运用乱编法编成座面，酝酿出从生态到人文的渐变。

设计名称：竹凳

图　　例：图 3-74

图 3-74　竹凳

　　这款竹凳的设计，是为了突破以往手工制作竹家具的瓶颈，将传统竹片弯曲技术量产化，来充分发挥竹材的永续环保效益。

设计名称：现代简约风的竹凳

图　　例：图 3-75、图 3-76

图 3-75　现代简约风竹凳的凳面

　　竹子是东方传统的材料，并且已经成为一种文化识别符号。竹子被广泛地运用于中国的家具及工艺品制作。

　　许多竹子竖向直立，形成圆形，可成为凳腿和凳座的基础。从座面上看，就像看到了一个个的"竹细胞"。这样的形式可以保证竹凳的强度，同时能够适应批量化生产，但是出来的结果是每一个凳子都是独一无二的。

图 3-76　现代简约风竹凳

设计名称：叁木竹椅
时　　间：2013 年
设计者：蔡骏星
图　　例：图 3-77

这个木竹椅虽然看似非常简单，但是却非常有意思。它充分地利用了木材和竹材的柔韧性，对它进行了扭曲处理，使得扁平的木条

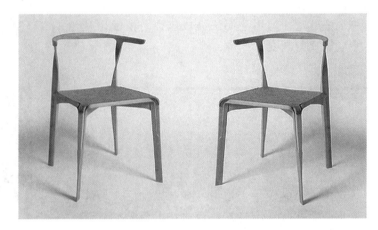

图 3-77　叁木竹椅

和竹条有了一定的空间感，同时又给这个椅子赋予了柔美的特点。重叠、插接，弯折、扭曲……一把椅子，多种处理方式，使得这把椅子将材料的特点发挥到了极致，是一款看似简洁却内容丰富的优秀设计。

设计名称："嵯峨野"竹制家具
设计者：Alice Minkina
图　　例：图 3-78、图 3-79

嵯峨野竹制家具是俄罗斯设计师 Alice Minkina 的作品，是将

图 3-78　"嵯峨野"竹制家具

竹子削成条状后制成灯具、椅子和桌子，加工完成后看不出竹子材质。

竹子切削后盘成圆盘，竹盘扭曲变形后，再用胶水粘合压缩，制成灯具、桌子和椅子。根据人体工学来做扭曲造型，坚韧的材质能够保证家具的稳固性，且生态环保。这样的家具虽然隐藏了竹子的造型，但坚韧和高洁的品质依旧存在。

图 3-79 "嵯峨野"竹制椅子和灯

设计名称：书架"撑"
设 计 者：Sandeep Sangaru
图　　例：图 3-80

图 3-80 书架"撑"

该项目的设计从产品概念的背后探索出新的结构处理，用实竹秆劈开再捆扎在一起，使用模组化和复合关节产生新的应用。

所有产品都是完全手工制作的。构筑所用的部件都是重复的模块，可分批由一个小组的工匠制作。利用夹具，安装和制作模块化单体组件，这样也保持了各个正式组件的一致性和质量。家具的设计利用了当地的可再生竹子和当地的手工技能。

思考题

1. 试从竹种、竹龄、立地条件、竹秆部位四个方面分别阐述它们对竹材密度、竹材力学性能的影响。

2. 详细阐述竹材的加工特性。

3. 试述刨切竹单板的生产工艺流程及其主要特点。

参 考 文 献

［1］ 谭刚毅，杨柳. 竹材的建构［M］. 南京：东南大学出版社，2014.

［2］ 李延军，许斌，张齐生，等. 我国竹材加工产业现状与对策分析［J］. 林业工程学报，2016，1（1）：2-7.

［3］ 江泽慧，于文吉，余养伦. 竹材化学成分分析和表面性能表征［J］. 东北林业大学学报，2006，34（4）：1-2，6.

［4］ 杨晓丹，王沂蒙. 竹材再设计研究［J］. 包装工程，2011，32（2）：52-55，67.

［5］ 贺瑞林，周梓雲，张仲凤. 圆竹家具结构创新设计［J］. 林产工业，2016，43（4）：52-54.

第 4 章

塑料与工艺

本章提要： 塑料（又称树脂）是以合成树脂为原料，通过加聚或缩聚反应聚合而成的高分子化合物。树脂这一名词最初因动植物分泌出的脂质而得名，如松香、虫胶等，是指尚未和各种添加剂混合的高分子化合物。树脂在塑料中一般占总重量的 40%～100%，因此塑料的基本性能取决于树脂的本性，但添加剂也起着重要作用。有些塑料基本上全都由合成树脂组成，不含或含有少量的添加剂，如有机玻璃、聚苯乙烯等。

塑料的不同性能决定了其在生活、工业中的不同用途。随着技术的进步，人们对塑料改性的研究也越来越深入。在不远的将来，改性后的塑料一定可以得到更广泛的应用，甚至代替钢铁等材料，并不再对环境产生污染。

4.1 塑料的分类与组成

塑料可分为热固性塑料与热塑性塑料两类，前者无法重新塑造使用，后者可以重复生产。热塑性塑料的伸长率较大，一般在 50%～500% 之间。在不同伸长率下力不完全呈线性变化。

4.1.1 塑料的分类

1. 按使用特性分类

根据各种塑料不同的使用特性，通常将塑料分为通用塑料、工程塑料和特种塑料三种类型。

（1）通用塑料 一般是指产量大、用途广、成型性好、价格低廉的塑料。通用塑料包括聚乙烯（PE）、聚丙烯（PP）、聚氯乙烯（PVC）、聚苯乙烯（PS）、酚醛塑料等，图 4-1 所示为塑料颗粒。

通用塑料的品种、性能及用途如下：

1）聚乙烯。常用聚乙烯可分为低密度聚乙烯（LDPE）、高密度聚乙烯（HDPE）和线性低密度聚乙烯（LLDPE）。三者当中，HDPE 有较好的热性能、电性能和力学性能，而 LDPE 和 LLDPE 有较好的柔韧性、冲击性、成膜性等。LDPE 和 LLDPE 主要用于包装薄膜、农用薄膜、塑料改性等，而 HDPE 的用途比较广泛，多用于薄膜、管材、注射日用品等多个领域。

聚乙烯是乙烯单体的聚合体，如图 4-2 所示。按其聚合条件的不同，可以分为高压聚乙烯、中压聚乙烯和低压聚乙烯。

图 4-1 塑料颗粒

图 4-2 聚乙烯

高压聚乙烯分子内有较多的支链，相对密度较小，故又称为低密度聚乙烯；低压聚乙烯分子内的支链较少，相对密度较大，所以又称为高密度聚乙烯。采用中压法也可以制得高密度聚乙烯。

① 物理、力学性能。聚乙烯的物理、力学性能受其结晶度的影响较大。它属于非极性

高分子化合物，分子间作用力较小，因此其拉伸强度只有硬聚氯乙烯的 20%~65%，弹性模量只有硬聚氯乙烯的 5%~25%。其玻璃化转变温度较低（-68℃），因此它的抗冲击性和韧性比聚氯乙烯强。在短期内无载荷的情况下，高密度聚乙烯可耐 100℃，低密度聚乙烯可耐 75℃；在高温并有载荷的作用下，会产生变形，若长期使用不可超过 65℃。聚乙烯耐寒性较好，最低使用温度为-70℃。

② 化学性能。聚乙烯的耐蚀性优良，对非氧化性酸（盐酸、稀硫酸、氢氟酸等）、稀硝酸、碱和盐溶液具有良好的耐蚀性。在常温下，脂肪烃、芳香烃和卤代烃等有机溶剂能使其溶胀。它可以耐 60℃ 以下的其他大多数溶剂。但是，当有内外应力时，有些挥发性溶剂和它的蒸气以及某些表面活性剂会使聚乙烯发生环境应力开裂。空气中的氧会使聚乙烯缓慢降解、褪色，甚至变脆、开裂，高温、紫外线、高能辐射会加速这种变化，含有质量分数为 2% 的炭黑的聚乙烯的抗紫外线能力较强。

2）聚丙烯。与聚乙烯相比，聚丙烯（图 4-3）的品种更多，用途更广，领域更宽，主要品种有均聚聚丙烯（HOMOPP）、嵌段共聚聚丙烯（COPP）和无规共聚聚丙烯（RAPP）。根据其用途的不同，均聚聚丙烯主要用于拉丝、纤维、注射、BOPP 膜等领域；嵌段共聚聚丙烯主要用于家用电器注射件、改性原料、日用注射产品、管材等；无规共聚聚丙烯主要用于透明制品、高性能产品等。

图 4-3　聚丙烯

聚丙烯是丙烯单体的聚合物，是一种结晶聚合物。其结晶结构比较复杂，在不同条件下会生成不同形态的结晶，而不同的结晶度、结晶形态和晶球大小，对其性能有很大影响。聚丙烯结晶度高的，球晶大，材料的熔点和强度高，刚性强，但是脆性大，冲击强度低；反之，强度低，刚性弱，但是韧性好，冲击强度高。

① 物理、力学性能。聚丙烯的密度为 0.89~0.91g/cm³，是商品塑料中最轻的一种。其相对密度小，比强度大。聚丙烯是非极性材料，分子间作用力较小，拉伸强度比聚氯乙烯低得多，但是因其结晶度较高，仍有一定强度。其弹性模量较低，在外力作用下容易变形。聚丙烯在高温条件下使用时，应加以改性，或采取外部增强措施。聚丙烯的表面光滑，不易结垢，无毒，吸水性小，表面的非极性使其黏结性和印刷性不良，必须进行化学或物理处理。

聚丙烯的结晶性会影响其耐热性，聚丙烯从玻璃化转变温度-10℃至熔点 165℃ 以下，都有良好的结晶结构和一定的强度，因此如果无外力，可使用的最高温度是 120℃。聚丙烯高温性能比聚氯乙烯好，但是低温性能不及聚氯乙烯。聚丙烯的耐寒性较差，温度接近 -10℃ 时，其变脆，抗冲击强度明显下降。聚丙烯的热分解温度约为 400℃，但是在高温环境和光的照射下，会发生氧化分解，因此热稳定性较差。当与铜等金属接触时，会促进其热氧老化，使热分解温度降低，在应用中应尽量避免聚丙烯与这些金属接触。

聚丙烯的热胀系数很大，是碳钢的 5~10 倍，是聚氯乙烯的 2 倍，在使用时应加以注意。聚丙烯的导热性能和它的相对密度有关，其相对密度比低密度聚乙烯还低，导热性小于聚乙烯，其热导率为 $8.7923×10^{-5}W/(m·K)$，是良好的绝热保温材料。

② 化学性能。聚丙烯的耐化学品性能优良，在 80℃ 以下，能耐许多酸、碱、盐溶液和有机溶剂。例如，100℃ 以下的浓磷酸，质量分数在 40% 以下的硫酸，除浓醋酸和丙烯酸以

外的羧酸、醇、醛、酚、酮等极性溶剂。但是，即使在常温下，也不能在发烟硫酸、浓硝酸和氯磺酸等强氧化性环境下使用，在酸性介质中使用常温下的氯代烃、芳香烃会引起聚丙烯的溶胀，当温度提高到80℃以上时，甚至会溶解。

聚丙烯耐环境应力开裂的性能优于聚乙烯，在许多溶剂、去污洗涤剂中不发生应力开裂，但是，乙三醇、蓖麻油和某些非离子表面活性剂可能会引起聚丙烯的应力开裂，因此在清洗时应加以注意。

3）聚氯乙烯。聚氯乙烯产品如图4-4所示，由于其成本低廉，且具有自阻燃的特性，故在建筑领域用途广泛，尤其是在下水道管材、塑钢门窗、板材、人造皮革等方面用途最为广泛。聚氯乙烯树脂是由聚氯乙烯单体聚合而成的，按照其增塑剂用量的不同，分为硬聚氯乙烯和软聚氯乙烯。

图4-4　聚氯乙烯

① 物理性能。硬聚氯乙烯的密度为 1.35 ~ 1.60g/cm³，是碳钢的1/5；软聚氯乙烯的密度为 1.2 ~ 1.4g/cm³。硬聚氯乙烯的吸水率很低，长期浸于水中的吸水率小于0.5%；浸水24h，吸水率为0.05%。聚氯乙烯的透气率很低。聚氯乙烯的玻璃态温度为80~85℃，黏流态温度为180℃，分解温度为240~260℃（含稳定剂），脆化温度为-50~-60℃。硬聚氯乙烯的建议使用温度范围，原则上在脆化温度和玻璃态温度之间，可保持其使用性能，如果在50℃以上使用，应采取必要的措施。不加稳定剂的纯聚氯乙烯，在150℃时开始分解，放出氯化氢，并进一步加速自身的分解；超过180℃后分解更快。加稳定剂的聚氯乙烯，分解温度可升高到240~260℃，但是如果在220℃长期使用，也会分解出氯化氢，材料的颜色由深灰色变为黄棕色，甚至黑色。因此，在焊接时应尽量避免此种现象的产生。

硬聚氯乙烯的线胀系数为 (5~6)×10⁻⁵/℃，比碳钢大 5~6 倍。因此，当聚氯乙烯用于管道时，应安装膨胀节或加强支撑，以防止变形。在用聚氯乙烯作衬里，或与其他材料粘接时，应考虑受热时可能产生的剥离现象。聚氯乙烯在压制成型过程中，有残余内应力。在受热时，聚氯乙烯的收缩率比较大，纵向为1%~6%，横向为 1%~2%，因此，在下料时应考虑其收缩率的影响。

② 化学性能。由于聚氯乙烯的分子链上不含活性基团，故有较高的化学稳定性。硬聚氯乙烯在50℃以下，除了强氧化剂（如发烟硫酸、质量分数>50%的硝酸）以外，能耐大多数酸、碱、盐的腐蚀。聚氯乙烯在50℃以上的浓硫酸和浓硝酸中，会首先形成羧基，进而氧化裂解形成羰基或醛基，从而受到破坏。

4）聚苯乙烯。作为一种透明的原材料，聚苯乙烯在有透明需求的产品上用途广泛，可用于生产汽车灯罩、日用透明件以及透明杯、罐等。

聚苯乙烯是由乙烯与苯在无水三氧化铝的催化下，发生烃化反应生成乙基苯，再经催化脱氢而得苯乙烯单体。苯乙烯单体在适量引发剂（过氧化苯甲酰）和分散剂（聚乙烯醇）的水悬浮液中加热聚合而成聚苯乙烯。聚苯乙烯是一种无色、透明、无延展性的热塑性塑料；无毒、无味、着色性好，透湿性大于聚乙烯，吸湿性很差，尺寸稳定，具有良好的光泽；加工性能好，成本低；力学性能随相对分子质量的加大而提高；耐热性差，不能在沸水

$$\text{（5~6）×10}^{-5}\text{/℃}$$

中使用；耐低温，可承受-40℃的低温；有良好的室内耐老化性；对醇类有机溶剂、矿物油有较好的耐受性，耐酸、碱性能也很好。

聚苯乙烯性能优越，价格低廉，可以制成薄膜、容器，广泛用于食品工业中；收缩率可达60%～70%，是制作收缩包装的好材料；有良好的绝缘性能，可制作多种电信零件；还可以制作各种机器零件、玩具、日用品等。

5）酚醛塑料。酚醛塑料（图4-5）俗称电木粉，是以酚醛树脂为基材的塑料的总称，也是一种重要的热固性塑料。酚醛塑料一般可分为非层压酚醛塑料和层压酚醛塑料两类。非层压酚醛塑料又可分为铸塑酚醛塑料和压制酚醛塑料。酚醛塑料广泛用作电绝缘材料、家具零件、日用品、工艺品等。此外，还有主要作耐酸用的石棉酚醛塑料，作绝缘用的涂胶纸，涂胶布、作绝热隔声用的酚醛泡沫塑料和蜂窝塑料等。

图 4-5　酚醛塑料

酚醛树脂是由酚类（主要是苯酚）和醛类（主要是甲醛）缩聚而成的。根据催化剂是酸性或碱性及苯酚与甲醛比例的不同，可得到热塑性树脂或热固性树脂，两者在合适的条件下可以互相转化。酚醛树脂有很好的机械强度及热强度；耐湿性、耐蚀性良好；易于加工，价格低廉。酚醛树脂添加不同的填料、固化剂等加工后，可制得不同的酚醛塑料。将各种片状填料加入热固性树脂，经层压后可得到多种性能的层压板；加入发泡剂可制得酚醛泡沫塑料。酚醛塑料用于包装时，是用酚醛树脂混以填料、固化剂、着色剂等制成模塑粉，再经模压成型为瓶盖、机器零件、日用品以及某些包装容器等。

酚醛塑料制品化学稳定性好、耐热性优良、电绝缘性良好、机械强度高、耐磨、不易变形，但弹性差、颜色单调，多呈暗红色或黑色，适于制作电器、仪表的绝缘机构件，可在湿热条件下使用。

酚醛塑料的成型性能：

① 成型性较好，但收缩性及方向性一般比氨基塑料大，并含有水分挥发物。成型前应预热，成型过程中应排气，若不预热则应提高模温和成型压力。

② 模温对流动性影响较大，一般超过160℃时，流动性会迅速下降。

③ 硬化速度一般比氨基塑料慢，硬化时放出的热量多。大型厚壁塑件的内部温度易过高，容易发生硬化不均和过热现象。

（2）工程塑料

1）丙烯腈-丁二烯-苯乙烯共聚物（ABS）。图4-6所示为ABS，它是一种用途广泛的工程塑料，广泛应用于家用电器、面板、面罩、组合件、配件等，尤其是家用电器，如洗衣机、空调、冰箱、电扇，用量十分庞大。另外，改性ABS广泛应用于汽车工业、电子电器、办公和通信设备等领域。如今，为了满足在应用领域（特别是电子电器产品）防火安全的特殊要求，PC/

图 4-6　ABS

ABS 合金的阻燃技术成为人们研究的热点。

丙烯腈赋予 ABS 化学稳定性、耐油性及一定的刚度和硬度；丁二烯使其韧性、冲击性和耐寒性有所提高；苯乙烯使其具有良好的介电性能，并呈现出良好的加工性。

大部分 ABS 是无毒的，不透水，但略透水蒸气，吸水率低，室温浸水一年吸水率不超过 1%，而物理性能不起变化。ABS 制品表面可以抛光，能得到光泽高的制品。ABS 具有优良的综合物理和力学性能、极好的低温抗冲击性能和尺寸稳定性，其电性能、耐磨性、抗化学药品性、染色性、成品加工和机械加工性较好。ABS 耐水、无机盐、碱和酸类，不溶于大部分醇类和烃类溶剂，但易溶于醛、酮、酯和某些氯代烃中，经过实际使用发现，ABS 管材不耐硫酸腐蚀，遇硫酸就会发生粉碎性破裂。ABS 受热变形温度低且可燃，耐候性较差；熔融温度为 217~237℃，热分解温度在 260℃ 以上。如今市场上的改性 ABS 材料，很多都是掺杂了水口料、再生料，导致其成型产品性能不一且不稳定。

ABS 综合性能较好，冲击强度较高，化学稳定性、电性能良好；与 372 有机玻璃的熔接性良好，可制成双色塑件，且表面可镀铬或进行喷漆处理；有高抗冲击性、高耐热性和阻燃性；流动性比 HIPS 稍差，比 PMMA、PC 等好，柔韧性好。因此，ABS 适于制作一般机械零件、减摩耐磨零件、传动零件和电信零件。

ABS 的成型性能：

① 无定形材料，流动性中等，吸湿性小于 1%，必须进行充分干燥；表面要求光泽的塑件须在 80~90℃ 下预热干燥 3h。

② 宜取高料温、高模温，但料温过高易分解（分解温度为 270℃）。对精度要求较高的塑件，模温宜取 50~60℃；对高光泽性、耐热性塑件，模温宜取 60~80℃。

③ 如要解决夹水纹，需提高材料的流动性，采取高料温、高模温或者改变入水位等方法。

④ 如成型耐热级或阻燃级材料，生产 3~7 天后模具表面会残存塑料分解物，导致模具表面发亮，需对模具进行及时清理，同时模具表面需增加排气位置。

⑤ 冷却速度快，模具浇注系统应以粗、短为原则，宜设冷料穴，浇口宜取大，如采用直接浇口、圆盘浇口或扇形浇口等，但应防止内应力增大，必要时可采用调整式浇口。模具宜加热，应选用耐磨钢。

⑥ 料温对塑件质量影响较大，料温过低会造成缺料，表面无光泽，银丝紊乱；料温过高易溢边，出现银丝暗条，塑件会变色起泡。

⑦ 模温对塑件质量影响很大，模温低时，收缩率、伸长率、抗冲击强度大，弯曲强度、压缩强度、抗张强度低。模温超过 120℃ 时，塑件冷却慢，易变形粘模，脱模困难，成型周期长。

⑧ 成型收缩率小，易发生熔融开裂，产生应力集中，故成型时应严格控制成型条件，成型后塑件宜退火处理。

⑨ 熔融温度高，黏度高，对剪切作用不敏感，对大于 200g 的塑件，应采用螺杆式注射机，喷嘴应加热，宜用开畅式延伸式喷嘴，注射速度为中高速。

2）聚酯。聚酯（图 4-7）是多元醇和多元

图 4-7 聚酯

酸缩聚而得的聚合物总称，主要指聚对苯二甲酸乙二醇酯（PET），习惯上也包括聚对苯二甲酸丁二醇酯（PBT）和聚芳酯（PAR）等热塑性树脂，是一类性能优异、用途广泛的工程塑料。聚酯包括聚酯树脂和聚酯弹性体（TPEE）。聚酯弹性体一般由对苯二甲酸二甲酯、1,4-丁二醇和聚丁醇聚合而成，链段包括硬段部分和软段部分，为热塑性弹性体。

聚酯和其他塑料相比，具有极优良的阻隔性，如对二氧化碳、氧气、水和香味等均能很好地阻隔；力学性能优异，有很高的强度、抗压性和耐冲击性；化学稳定性好，耐酸、碱腐蚀；透明度高，光泽性、光学特性好；无毒、无味，符合食品卫生标准。聚酯是一种独特而用途广泛的包装材料，可以制造薄膜、做成瓶、罐、杯等包装容器，还可做两用可烘烤托盘。

纤维级聚酯切片用于制造涤纶短纤维和涤纶长丝，是供给涤纶纤维企业加工纤维及相关产品的原料。涤纶作为化纤中产量最大的品种，占据着化纤行业近80%的市场份额，因此聚酯系列的市场变化和发展趋势是化纤行业关注的重点。同时，聚酯广泛应用于包装业、电子电器、医疗卫生、建筑、汽车等领域，其中包装是聚酯最大的非纤应用市场，同时，也是PET增长最快的领域。可以说聚酯切片是连接石化产品和多个行业产品的一种重要中间产品。

3）聚酰胺。聚酰胺（图4-8）俗称尼龙（Nylon），英文名称Polyamide，简称PA，它是大分子主链重复单元中含有酰胺基团的高聚物的总称。聚酰胺可由内酰胺开环聚合制得，也可由二元胺与二元酸缩聚得到。聚酰胺是美国Du-Pont公司最先开发用于纤维的树脂，于1939年实现工业化。20世纪50年代开始开发和生产注塑制品，以取代金属，满足下游工业制品轻量化、降低成本的要求。PA具有良好的综合性能，包括力学性能、耐热性、耐磨损性和自润滑性，且摩擦因数低，有一定的阻燃性，易于加工，适于用玻璃纤维和其他填料填充增强改性，提高性能和扩大应用范围。PA的品种繁多，有PA6、PA66、PA11、PA12、PA46、PA610、PA612、PA1010等，以及近几年开发的半芳香族尼龙PA6T和特种尼龙等新品种。

图4-8 聚酰胺

聚酰胺无毒、无色透明、耐磨性好；冲击韧性强，力学性能优异；耐光性好，光照不易老化；耐油性好，化学稳定性好，但不耐醇类、甲酸和苯酚；气密性好；对温度适应性大，可在−40~100℃范围内使用；印刷性与装饰性良好；吸湿性大。

聚酰胺的用途很广，可以制作轴承、齿轮、泵叶轮、汽车零件等。

4）脲醛塑料。脲醛塑料俗称"电玉"，是由尿素与甲醛为原料，经缩聚反应制得脲醛树脂，再加入填料、着色剂、润滑剂、增塑剂等加工成压塑粉（电玉粉），再经加热、模压而成制品。它表面硬度大，有一定的机械强度，不易变形，但脆性较大；无臭、无味，着色力强，色彩鲜艳，形似美玉；耐热性好，不易燃烧；耐酸、耐碱，但耐水性较差，吸水性较大，电绝缘性良好。

脲醛塑料可制得多种制品，如日用品、电器元件等。在包装上，脲醛塑料可制成漂亮的包装盒、包装盘、瓶盖等。

在脲醛树脂中加入发泡剂，用机械方法使其发泡，可得脲醛泡沫塑料，它质轻、价廉、

保温性好，耐腐蚀，是广为使用的缓冲材料。

5）密胺塑料。密胺塑料与脲醛塑料同属氨基塑料。它是以三聚氰胺与甲醛经缩聚反应而得树脂为主要成分，加入填料、润滑剂、着色剂、硬化剂等，经热压而成，也属热固性塑料。

密胺塑料无毒、无臭、无味，卫生性能好；机械强度高，表面硬度高，不易变形；表面光滑，手感似瓷器；抗冲击、抗污染能力强；化学稳定性好。

图4-9　聚乙烯醇

6）聚乙烯醇。聚乙烯醇（图4-9）是聚醋酸乙烯酯的水解产物，它透明性好，无毒，无味；有极好的阻气性、耐水性和耐油性；化学稳定性好；印刷性好，无静电；力学性能好。

聚乙烯醇是重要的化工原料，用于制造聚乙烯醇缩醛、耐汽油管道和维纶合成纤维，以及织物处理剂、乳化剂、纸张涂层、黏合剂、胶水等。在纺织行业主要用作经纱浆料、织物整理剂、维纶纤维原料；在建筑装潢行业主要用作107胶、内外墙涂料、黏合剂的原料；在化工行业用作聚合乳化剂、分散剂及聚乙烯醇缩甲醛、缩乙醛、缩丁醛树脂的原料；在造纸行业用作纸品黏合剂的原料；在农业方面用于土壤改良剂、农药黏附增效剂和聚乙烯醇薄膜的原料；还可用于日用化妆品及高频淬火剂原料等方面。

7）聚碳酸酯。聚碳酸酯是分子链中含有碳酸酯基的树脂的总称，通常指双酚A型的聚碳酸酯。它无色透明，光泽性良好；耐热性、耐寒性优良，可用于加压杀菌；机械强度较高，可与聚酯和尼龙并列；有极好的冲击韧性，制品受冲击不易破裂；吸水性、吸湿性、透气性小；耐化学腐蚀性能好，能阻止紫外线透过；无毒、无味；成型性能良好，用一般成型方法均可，成型的制品精度很高，热封性能较差。聚碳酸酯是一种综合性能优良的工程塑料，可制作各种齿轮、机器零件等，也可制作薄膜，用于包装食品和其他物品；需要密封时，多制成复合薄膜，以改善热封性能，还可制成各种包装容器。由于聚碳酸酯结构上的特殊性，现已成为工程塑料中发展速度最快的通用工程塑料。

8）聚偏二氯乙烯。聚偏二氯乙烯（PVDC）是偏二氧乙烯的均聚物，如图4-10所示。它无毒、无味，机械强度高、韧性好；耐油和有机溶剂；热收缩性与自黏性好，薄膜间能轻易粘合；气密性、防潮性极佳；机械加工性差，热稳定性差，不易热封，受紫外线作用时易分解。

图4-10　聚偏二氯乙烯

PVDC的分子间作用力强，结晶度高，其分子中的氯原子有疏水性，不会形成氢键，氧分子和水分子很难在PVDC分子中移动，从而具有优良的阻氧性和阻湿性。PVDC的阻氧性不受周围环境湿度的影响，即在任何温度或湿度条件下，兼具卓越的阻隔水气、氧气、气味和香味的能力，是公认的在阻隔性方面综合性能最好的塑料包装材料。利用PVDC的阻气性，能够延缓食品氧化变质，大大延长产品货架期，同时能够避免内装物的香味散失和防止外部不良气味的侵

入；利用 PVDC 的阻湿性，能够防止食品发生失水变干、口感变差的现象，不会因产品吸水而损伤包装原型，防止定量制品发生自然损耗（失重）。PVDC 的阻气性能不随湿度的变化而变化，即使高湿环境也不会引起产品变质；利用其低渗透性，可防止香味损失，而且不吸收残余气味和不正常味道，可以保证气味的完整性（在包装低脂肪或高蛋白食品时这一点尤为重要）。PVDC 的耐候性优异，即使长期暴露在室外，直接受阳光照射，也不会发生包装物褪色及老化现象。PVDC 安全环保，符合食品卫生要求，为食品包装安全保驾护航。

9）聚氨酯。聚氨酯（图 4-11）全名聚氨基甲酸酯，是主链上含有重复氨基甲酸酯基团的大分子化合物的统称。它是由有机二异氰酸酯或多异氰酸酯与二羟基或多羟基化合物加聚而成。聚氨酯的主要特点是耐磨性好，耐低温性优良，耐油性、耐化学腐蚀性突出。

聚氨酯主要加工成泡沫塑料，改变原料及配比可制得软硬不同的泡沫塑料。软质制品韧性好，有较好的弹性和耐油性，是聚氨酯泡沫塑料的主要品种，在包装上广泛用于制作衬垫等缓冲材料。硬质制品耐热、抗寒、绝热，具有优良的防振性。聚氨酯泡沫塑料的生产简单，操作方便，成本低廉，防振性能好，常温下即可制得。

聚氨酯材料用途非常广，可以代替橡胶、塑料、尼龙等，用于机场、酒店、汽车厂、煤矿厂、水泥厂、高级公寓、别墅、园林美化、彩石艺术、公园等的建造。

10）聚甲醛。聚甲醛（POM）是一种高结晶聚合物（图 4-12），具有表面光滑、有光泽、尺寸稳定、耐磨、强度高、自润滑性好、着色性好、耐油、耐过氧化物等特点，其吸水性差。聚甲醛具有较好的综合性能，属于热塑性塑料，硬度较大，力学性能最接近金属，其抗张强度、弯曲强度、耐疲劳强度、耐磨性和电性能都十分优良，可在 $-40 \sim 100{}^\circ\!C$ 长期使用。按分子链结构不同，聚甲醛可分为均聚甲醛和共聚甲醛。前者密度、结晶度、熔点较高，但是热稳定性差，加工温度范围窄（$10{}^\circ\!C$），对酸碱的稳定性略低；后者密度、结晶度、熔点较低，但热稳定性好，不易分解，加工温度范围宽（$50{}^\circ\!C$）。

图 4-11　聚氨酯

图 4-12　聚甲醛

（3）特种塑料　特种塑料是指具有特种功能，可用于航空航天等特殊应用领域的塑料。例如，氟塑料和有机硅具有突出的耐高温、自润滑等特殊功用，增强塑料和泡沫塑料具有高强度、高缓冲性等特殊性能，这些塑料都属于特种塑料的范畴。

1）增强塑料。增强塑料采用的热固性树脂有不饱和聚酯、酚醛树脂、环氧树脂、有机硅树脂、醇酸树脂、三聚氰胺-甲醛树脂；采用的热塑性树脂有聚酰胺、氟树脂、聚碳酸酯、聚砜、丙烯酸类树脂（丙烯酸或甲基丙烯酸及其酯类的聚合物）、聚甲醛、ABS 树脂、聚乙

烯和聚丙烯等。所用增强材料有金属材料、非金属材料和高分子材料，三者均以纤维状材料为主。常用的增强纤维有玻璃纤维、碳纤维、石棉纤维、硼纤维和芳香族聚酰胺纤维。增强材料具有较高的强度和模量。树脂具有许多优良的物理、化学（耐腐蚀、绝缘、耐辐照、耐瞬时高温烧蚀等）和加工性能。树脂与增强材料复合后，增强材料可以起到增进树脂的力学或其他性能的作用，而树脂对增强材料可以起到粘合和传递载荷的作用，使增强塑料具有优良的性能。

增强塑料的原料在外形上可分为粒状（如钙塑增强塑料）、纤维状（如玻璃纤维或玻璃布增强塑料）、片状（如云母增强塑料）三种；按材质可分为布基增强塑料（如碎布增强或石棉增强塑料）、无机矿物填充塑料（如石英或云母填充塑料）、纤维增强塑料（如碳纤维增强塑料）三种。

图 4-13　泡沫塑料

2）泡沫塑料。泡沫塑料（图 4-13）是由大量气体微孔分散于固体塑料中而形成的一类高分子材料，具有质轻、隔热、吸声、减振等特性，且介电性能优于基体树脂，用途很广。各种塑料几乎均可做成泡沫塑料，发泡成型已成为塑料加工中的一个重要领域。泡沫塑料可以分为硬质、半硬质和软质三种。硬质泡沫塑料没有柔韧性，压缩硬度很大，只有达到一定应力值才产生变形，应力解除后不能恢复原状；软质泡沫塑料富有柔韧性，压缩硬度很小，很容易变形，应力解除后能恢复原状，残余变形较小；半硬质泡沫塑料的柔韧性和其他性能介于硬质与软质泡沫塑料之间。

泡沫塑料与纯塑料相比，具有密度小、质轻、比强度高的特点，其强度随密度的增加而增大，有吸收冲击载荷的能力，有优良的缓冲减振性能、隔声吸声性能及弹性性能。

泡沫塑料内部具有很多微小气孔，可用机械法（在进行机械搅拌的同时通入空气或二氧化碳使其发泡）或化学法（加入发泡剂）制得，分闭孔型和开孔型两类。闭孔型中的气孔互相隔离，有漂浮性；开孔型中的气孔互相连通，无漂浮性。泡沫塑料具有以下特点：

① 容重很低，可减轻包装重量，降低运输费用。

② 具有优良的冲击、振动的吸收性，用于缓冲防振包装，能大大减少产品的破损。

③ 对温度、湿度的变化适应性强，能满足一般包装情况的要求。

④ 吸水率低，吸湿性小，化学稳定性好，本身不会对内装物产生腐蚀，且对酸、碱等化学药品有较强的耐受性。

⑤ 热导率低，可用于保温隔热包装，如冰淇淋杯、快餐容器及保温箱等。

⑥成型加工方便，可以采用模压、挤出、注射等成型方法制成各种泡沫衬垫、泡沫块、片材等。容易进行二次成型加工，如泡沫板材经热成型可制成各种快餐容器等。另外，泡沫塑料块也可用黏合剂进行自身粘接或与其他材料粘接，制成各种缓冲衬垫等。

2. 按理化特性分类

根据各种塑料不同的理化特性，可以把塑料分为热塑性塑料和热固性塑料两种类型。

（1）热塑性塑料　热塑性塑料（图 4-14）是指加热后会熔化，可流动至模具冷却后成

型，再加热后又会熔化的塑料。可运用加热及冷却方式，使其产生可逆变化（液态←→固态），即所谓的物理变化。

通用的热塑性塑料的连续使用温度在100℃以下，聚乙烯、聚氯乙烯、聚丙烯、聚苯乙烯并称为四大通用塑料。热塑性塑料又分烃类、含极性基因的乙烯基类、工程类、纤维素类等多种类型。热塑性塑料受热时变软，冷却时变硬，能反复软化和硬化并保持一定的形状；可溶于一定的溶剂，具有可熔、可溶的性质。热塑性塑料具有优良的电绝缘性，特别是聚四氟乙烯（PTFE）、聚苯乙烯（PS）、聚乙烯（PE）、聚丙烯（PP）都具有极低的介电常数和介质损耗，宜用作高频和高电压绝缘材料。热塑性塑料易于成型加工，但耐热性较低，易于蠕变，其蠕变程度随所承受负荷、环境温度、溶剂、湿度而变化。为了克服热塑性塑料的这些缺点，满足在空间技术、新能源开发等领域应用的需要，各国都在开发可熔融成型的耐热性树脂，如聚醚醚酮（PEEK）、聚醚砜（PES）、聚芳砜（PASU）、聚苯硫醚（PPS）等。以它们作为基体树脂的复合材料具有较高的力学性能和耐化学腐蚀性，能热成型和焊接，层间剪切强度比环氧树脂好。例如，用聚醚醚酮作为基体树脂与碳纤维制成复合材料，其耐疲劳性超过环氧/碳纤维。它的耐冲击性好，在室温下具有良好的耐蠕变性，加工性好，可在240~270℃连续使用，是一种非常理想的耐高温绝缘材料。用聚醚砜作为基体树脂与碳纤维制成的复合材料在200℃具有较高的强度和硬度，在-100℃尚能保持良好的耐冲击性；无毒，不可燃，发烟量少，耐辐射性好，预期可用它做航天飞船的关键部件，还可模塑加工成雷达天线罩等。

（2）热固性塑料　热固性塑料（图4-15）是指在受热或其他条件下能固化或具有不溶（熔）特性的塑料，如酚醛塑料、环氧塑料等。热固性塑料又分甲醛交联型和其他交联型两种类型。甲醛交联型塑料包括酚醛塑料、氨基塑料（如脲-甲醛、三聚氰胺-甲醛等）。其他交联型塑料包括不饱和聚酯、环氧树脂、邻苯二甲酸二丙烯酯树脂等。热固性塑料热加工成型后形成具有不熔、不溶的固化物，其树脂分子由线型结构交联成网状结构，再加热则会分解破坏。典型的热固性塑料有酚醛、环氧、氨基、不饱和聚酯、呋喃、聚硅醚等材料。它们具有耐热性高、受热不易变形等优点；缺点是机械强度不高，但可以通过添加填料，制成层压材料或模压材料来提高其机械强度。

图4-14　热塑性塑料

图4-15　热固性塑料

有的塑料既是热塑性塑料又是热固性塑料。例如聚氯乙烯，一般为热塑性塑料，日本已研制出一种新型液态聚氯乙烯是热固性的，模塑温度为60~140℃；美国有一种名为伦德克斯的塑料，既有热塑性加工的特征，又有热固性塑料的物理性能。

3. 按成型方法分类

根据各种塑料不同的成型方法，可以分为模压、层压、注射、挤出、吹塑、浇铸和反应注射等多种类型。

1）模压塑料多为物理性能和加工性能与一般热固性塑料相类似的塑料。

2）层压塑料是指多层浸有树脂的纤维织物，经叠合、热压而结合成为整体的材料，属于增强塑料的一种。随加工方法的不同，有板材、管材、棒材或其他形状的制品。常用的基材有纸张、棉布、板坯、玻璃布或玻璃毡、石棉毡或石棉纤维织物以及合成纤维织物等。常用的树脂多为酚醛树脂、氨基树脂、环氧树脂、不饱和聚酯和有机硅等热固性树脂以及某些热塑性树脂。层压塑料可作内装饰材料，用于飞机、船舶、车辆和建筑，也可二次加工做机械、电器零部件。

3）注射、挤出和吹塑塑料多为物理性能和加工性能与一般热塑性塑料相类似的塑料。

4）浇铸塑料是指能在无压或稍加压力的情况下，倾注于模具中能硬化成一定形状制品的液态树脂混合料，如 MC 尼龙等。

5）反应注射塑料是用液态原材料，加压注入型腔内，使其反应固化成一定形状制品的塑料，如聚氨酯等。

4.1.2 塑料的组成

塑料为合成的高分子化合物，可以自由改变形体样式，是利用单体原料以合成或缩合反应聚合而成的材料。

合成树脂是塑料的主要成分，其在塑料中的质量分数一般为 40%～100%。由于含量大，而且树脂的性质常常决定了塑料的性质，所以人们常把树脂看成是塑料的同义词。例如，把聚氯乙烯树脂与聚氯乙烯塑料、酚醛树脂与酚醛塑料混为一谈。其实树脂与塑料是两个不同的概念。树脂是一种未加工的原始聚合物，它不仅用于制造塑料，而且还是涂料、黏合剂以及合成纤维的原料。而塑料除了极少一部分含100% 的树脂外，绝大多数需要加入其他物质。

此外，为了满足各种实际应用的要求，往往要加入必要的添加剂，以改善性能（图 4-16）。

塑料中常用的添加剂有以下几种：

（1）填充剂　填充剂可改善塑料的强度、刚性、抗冲击韧性、耐热性等物理、力学性能。一般选用碳纤维、玻璃纤维、石墨、云母、辉绿岩粉和金属粉等，其质量分数一般在50% 以下。

图 4-16　改性塑料

（2）热稳定剂　热稳定剂可防止塑料在加工和使用过程中因受热而发生降解，延长其使用寿命。常用的热稳定剂有硬脂酸钡、硬脂酸铅等金属盐和紫外线吸收剂等。

（3）增塑剂　增塑剂又称塑化剂，可增加塑料的可塑性和柔软性，降低脆性，使塑料易于加工成型。一般增塑剂（塑化剂）是能与树脂混溶，无毒、无臭，对光、热稳定的高沸点有机化合物，最常用的是邻苯二甲酸酯类。例如，生产聚氯乙烯塑料时，若加入较多的增塑剂便可得到软质聚氯乙烯塑料，若不加或少加增塑剂（用量<10%），则得到硬质聚氯

乙烯塑料。

（4）着色剂　着色剂可使塑料具有各种鲜艳、美观的颜色。常用有机颜料和无机颜料作为着色剂。合成树脂的本色大都是白色半透明或无色透明的，在工业生产中常利用着色剂来增加塑料制品的色彩。

（5）润滑剂　润滑剂用以防止塑料在加工过程中黏附于模具和设备上，以便于脱模，使制品的表面光洁。常用的润滑剂有硬脂酸及其盐等。

（6）抗氧剂　抗氧剂可防止塑料在加热成型或在高温使用过程中受热氧化，而使塑料变黄、发裂等。

除了上述助剂外，塑料中还可加入阻燃剂、发泡剂、抗静电剂、导电剂、导磁剂等，以满足不同的使用要求。

4.2　塑料的成型工艺性能特征

塑料的成型工艺性能有流动性、收缩性、结晶性、固化速度（热固性塑料）和热稳定性（热塑性塑料）。

（1）流动性　它是塑料在一定温度和压力下填满模具型腔的能力，其大小取决于塑料中树脂、填料、增塑剂、润滑剂的种类和含量以及压模的特点。当加工无填料的塑料时，流动性的指标是"熔融率"，即在一定温度和压力下单位时间内经过直径 2.095mm 的喷嘴压出的塑料数量。

（2）收缩性　塑料制件从模具中取出发生尺寸收缩的特性称为塑料的收缩性。因为塑料制件的收缩不仅与塑料本身的热胀冷缩性质有关，而且还与模具机构及成型工艺条件等因素有关，故将塑料制件的收缩统称为成型收缩。

（3）结晶性　在注射成型时结晶性塑料有如下特点：结晶性塑料必须要加热至熔点以上才能达到软化状态；制件在模内冷却时，结晶性塑料要比无定型塑料放出更多的热量，因此结晶性塑料在冷却时需要更长的冷却时间；由于结晶性塑料固态的密度与熔融时的密度相差较大，因此结晶性塑料的成型收缩率大，达到 0.5%~3%，而无定型塑料的成型收缩率一般为 0.4%~0.6%；结晶性塑料的结晶度与冷却速度密切相关，所以在结晶性塑料成型时要按要求控制好模温；结晶性塑料各向异性显著，内应力大，脱模后制件内未结晶的分子有继续结晶的倾向，易使制件变形或翘曲。

（4）固化速度　热固性塑料发生状态转变所需的时间取决于固化速度（即聚合速度）。固化速度取决于黏合剂（热固树脂）的性能和塑料的加工温度。低的固化速度会导致被加工材料在压模内的滞留时间长，降低生产率；高的固化速度又会造成被加工材料在压模内过早固化，使型腔内的个别部位不易被加工材料所填满。

（5）热稳定性　它是热塑性塑料在不被分解破坏的情况下对某一特定的温度所承受的时间。聚乙烯、聚丙烯、聚苯乙烯等均具有高的热稳定性，因而这些材料被加工成零件的过程较简单，当加工热稳定性较低的塑料（聚甲醛、聚氯乙烯等）时，必须采取措施，如扩大浇口的横截面积、扩大工作缸的直径等，以防止在加工过程中塑料因受热分解而被破坏。

4.3 塑料的表面特性

塑料的表面处理包括镀饰、涂饰、印刷、烫印、硬化、彩饰等。在生活中常见的是在塑料表面喷油漆，塑料制品喷涂的目的是使其表面形成牢固的连续涂层，发挥其装饰、防护及其他的特殊功能。

4.3.1 表面色彩

1. 表面色彩工艺

一般塑料粒子有透明、半透明和不透明三种。不透明的塑料基本上白色居多。塑料的颜色主要是由塑料生产过程中加入的颜料的颜色决定的。一般加入粒径在 $5\mu m$ 以下的有机颜料，油墨用和油性油漆用的颜料都可以达到改变塑料颜色的目的。值得说明的是，一些再回收塑料的着色和新塑料的着色工艺略有不同。因为再回收塑料的品种和颜色参差不齐，很难控制成品的颜色，所以一般加入黑色或者灰色的色母让最后的产品在颜色上统一。

常见的塑料原料有聚乙烯（PE）、聚丙烯（PP）、尼龙（PA）等，基本上这些原料的颗粒是白色或者乳白色半透明状的。生活中那些五颜六色的塑料制品其实是原料着色之后加工出来的产品，这就要提一个名词——"色母粒"。

色母粒又称为色种，是一种新型高分子材料专用着色剂，是由颜料、载体和添加剂组成的颗粒，是塑料的专用染色剂。各种颜料制成不同颜色的色母粒，可达到为各种塑料原料颗粒染色的目的，从而使塑料产品具有鲜亮多样的颜色。不同颜色的塑料如图 4-17 所示。

图 4-17　不同颜色的塑料

也许有人会问，为什么不直接用颜料为塑料原料颗粒上色？其原因是，首先，一般的颜料是粉末状，在生产过程中会有粉尘，不利于操作人员的身体健康，不利于环保；其次，颜料分散不均，会造成染色不均；最后，颜料在高温的情况下直接和空气接触，易产生氧化，不利于颜料品质的稳定。而制成色母粒之后，称量更加准确，其他问题也得到了很好的解决。

以黑色塑料产品为例，它们的染色色母粒叫作黑色母，是目前需求量最大的色母粒。黑色母主要用的颜料是炭黑，炭黑的含量和品质决定了黑色母的质量和它的添加量。一般情况下，黑色母的添加量一般不会超过 10%，好的黑色母或者塑料产品黑度要求不高的时候，添加 1% 就可以满足要求。炭黑和载体与各种助剂经过加工后，制作成黑色母，再和塑料原料或者再生料进行混合，经过注塑、吹模、挤出等工艺加工成生活用品，如垃圾袋、塑料桶或者汽车保险杠等。

因此，塑料原料本身的颜色是半透明的，所有塑料制品的颜色都是着色之后得到的。

2. 塑料配色着色工艺

配色着色可采用色粉直接加入树脂法或色母粒法。

色粉直接加入树脂法即将色粉与塑料树脂直接混合后，进入制品成型工艺，其工序短、

成本低，但工作环境差、着色力差、着色均匀性和质量稳定性差。

色母粒法是将着色剂和载体树脂、分散剂、其他助剂配制成一定浓度的粒料，制品成型时根据着色要求，加入一定量的色母粒，使制品含有要求的着色剂量，达到着色要求。

色母粒可以按欲着色树脂分类，如 ABS 色母粒、PC 色母粒、PP 色母粒等，也可按着色树脂加工工艺分类，有注塑、吹模、挤出三大类色母粒。色母粒由于对颜料先进行预处理，有较高的着色力，用量低且质量稳定，运输、贮存、使用方便，对环境的污染也大为减少。

分散剂通过对颜料的润湿、渗透来排除表面空气，将凝聚体、团聚体分散成细微、稳定和均匀的颗粒，并在加工过程中不再凝聚。常用分散剂为相对分子质量低的聚乙烯蜡，对于较难分散的有机颜料和炭黑采用 EVA 蜡或氧化聚乙烯蜡。合成的相对分子质量低的聚乙烯蜡和聚乙烯裂解法制得的相对分子质量低的聚乙烯蜡有很大差别。其他助剂有偶联剂、抗氧剂、光稳定剂、抗静电剂、填料等，加入量视要求和品种而定，称为多功能母粒。加入光亮剂，有利于模塑制品脱模和提高制品表面的光亮度。

色母粒的性能指标有色差、白度、黄度、黄变度、热稳定性、氧指数、熔体流动速率等，当然颜料的细度、迁移性、耐化学性、毒性也与色母粒性能有关，有些指标在特定用途中十分重要，如纤维级母粒的压滤值（DF 值）细度。

4.3.2　表面纹理

产品的外观设计多种多样，纹理是影响产品外观的因素之一，不同的纹理能带来不同的风格与感受。塑料的纹理干净自然，反光朦胧，手感不干不滑，有黏性和湿度，倒角细节恰到好处，分模线不可见，不会给人满满的塑料感。塑料可以通过一些表面纹理处理来提升产品的外观、质感和功能等多方面的性能，如图 4-18 所示的笔记本电脑外壳。

图 4-18　笔记本电脑外壳

4.3.3　表面质感

现在很多塑料可以处理出非常好的观感和触感，比如一些手机的后壳或汽车的外壳，但是汽车的外壳太过于复杂，一般产品越复杂就越难顾及细节，而细节最能表达品质感。这属于内饰的感官质量范畴了，感官质量是使用者对一项产品的质量做出的主观评价，主要包括视觉、触觉、听觉、嗅觉等几大方面。而决定产品感官质量的因素，大体可以分为以下几个方面：视觉上取决于整体的设计，包括造型、色彩、材料、结构、间隙面差、表面光泽度等；触觉上主要是表面的触感、按键、组合开关等的操作力等；听觉主要是翘板开关等的声音；嗅觉方面主要是车内内饰材质及涂胶挥发的有机物气味。

图 4-19　塑料的粗糙感

塑料通过一些表面处理，会有质感的提升，如手感、粗糙感（图 4-19）等。

4.4 塑料的工艺特性

塑料加工一般包括塑料的配料、成型、机械加工、接合、修饰和装配等，后四个工序是在塑料已成型为制品或半制品后进行的，又称为塑料的二次加工。

4.4.1 成型加工工艺

在产品设计中，要达到合理运用塑料材料的目的，除了要掌握各种塑料的特性，按照正确的选材方法合理选材外，还要熟练掌握塑料的成型加工工艺，只有这样才能按照产品的功能要求合理进行塑料构成类的产品设计。对于工业设计师来说，必须全面认识各种塑料的性质，懂得如何将造型设计的细节、成型、加工过程进行整体规划，最终获得满意的产品。

塑料的成型是将原材料制成具有一定形状制品的工艺过程（图4-20）。塑料的成型工艺有多种，以下着重介绍注射成型、挤出成型、压制成型、压延成型、吹塑成型。除此之外还有热成型、手糊成型、传递模塑成型、浇注成型、缠绕成型、喷射成型、醮涂成型、片状模塑料成型、拉拔成型、发泡成型等。

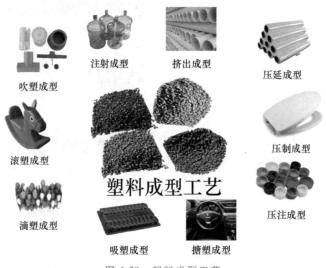

图 4-20　塑料成型工艺

1. 注射成型

注射成型又称注塑成型，是热塑性塑料的主要成型方法之一，也适用于部分热固性塑料的成型。其原理是将粒状或粉状的原料加入注射机的料斗中，原料经加热熔化呈流动状态，在注射机螺杆或活塞的推动下，经喷嘴和模具的浇注系统进入模具型腔，在模具型腔内冷却硬化定型。图4-21所示为注射成型原理图。注射成型的工艺流程如图4-22所示。

注射成型的模具为一个型腔，其形状与需要加工成型的零件形状相反。熔融的塑料通过模具中心的浇注口加入，填充模具，溶液在模具内部形成实心的形状。注射成型的模具有冷流道二板模具、冷流道三板模具、热流道模具等几种。注射成型工艺的优点是：能一次成型外形复杂、尺寸精确的塑料制件；可利用一套模具，成批地制得规格、形状、性能完全相同的产品；生产性能好、成型周期短、可实现自动化或半自动化作业；原材料损耗小、操作方

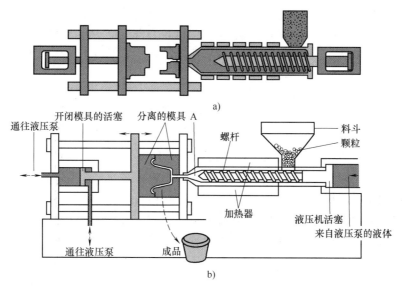

图 4-21　注射成型原理图

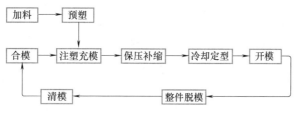

图 4-22　注射成型工艺流程图

便，成型的同时产品可获得着色鲜艳的外表等。

在产品设计中，注射成型工艺被广泛应用。在工业产品中，注射成型的制品有厨房用品（垃圾桶、碗、水桶、壶、餐具以及各种容器）、电器设备的外壳（吹风机、吸尘器、食品搅拌器等）、玩具与汽车工业的各种产品等。

目前，为了适应多种成型需要，开发了反应注射成型、气体辅助注射成型、流动注射成型、结构发泡注射成型、排气注射成型、共注射成型等工艺。

影响注射成型的工艺因素有：

（1）温度

1）料温。塑料的加工温度是由注射机料筒来控制的，料筒温度的正确选择关系到塑料的塑化质量，其原则是能保证顺利地注射成型而又不引起塑料局部降解。通常，料筒末端最高温度应高于塑料的流动温度（或熔融温度），但低于塑料的分解温度。

在生产中除了要严格控制注射机料筒的最高温度外，还应控制塑料熔体在料筒中的停留时间。在确定料筒温度时，还应考虑制品和模具的结构特点。当成型薄壁或形状复杂的制品时，流动阻力大，提高料筒温度有助于改善熔体的流动性。

通常控制喷嘴的最高温度稍低于料筒的最高温度，以防止熔体在喷嘴口发生流延现象。

2）模具温度。在注射成型过程中模具温度是由冷却介质（一般为水）控制的，它的温

度决定了塑料熔体的冷却速度。模具温度越低，冷却速度越快，熔体温度降低得越迅速，造成熔体黏度增大、注射压力损失增加，严重时甚至会引起充模不足。随着模具温度的增高，熔体流动性增加，所需充模压力减小，制品表面质量提高；但由于冷却时间延长，制品的生产率下降，制品的成型收缩率增大。

对于结晶型塑料，由于较高温度有利于结晶，所以升高模具温度能提高制品的密度或结晶度。在较高的模具温度下制品中聚合物大分子松弛过程较快，分子取向作用和内应力都会降低。

（2）压力　压力是指注射成型过程中的压力，包括塑化压力、注射压力和型腔压力。注射机螺杆顶部的熔体在螺杆转动后退时所受到的压力，是通过调节注射液压缸的回油阻力来控制的。塑化压力增加了熔体的内压力，加强了剪切效果，由于塑料的剪切发热，因此提高了熔体的温度。塑化压力的增加使螺杆退回速度减慢，延长了塑料在螺杆中的受热时间，塑化质量可以得到改善；但过大的塑化压力会增加料筒计量室内熔体的反流和漏流，降低了熔体的输送能力，减少了塑化量，增加了功率消耗，并且过高的塑化压力会使剪切发热或切应力过大，熔体易发生降解。

注射压力是指注射时在螺杆头部产生的熔体压强。在选择注射压力时，首先应考虑注射机所允许的注射压力，注射压力过低会导致型腔压力不足，熔体不能顺利充满型腔；反之，注射压力过大，不仅会造成制品溢漏，还会造成制品变形，甚至系统过载。在注射过程中注射压力与熔体温度是相互制约的。料温高时，所需注射压力需结合料温才能确定。

型腔压力是指注射压力经过喷嘴、流道和浇口的压力损失后在模具型腔内产生的熔体压强。

（3）注射成型周期和注射速度　完成一次注射成型所需的时间称为注射成型周期，它包括加料、加热、充模、保压、冷却时间，以及开模、脱模、闭模及辅助作业等时间。在整个注射成型周期中，注射速度和冷却时间对制品的性能有着决定性的影响。

注射速度主要影响熔体在型腔内的流动行为。通常，随着注射速度的增加，熔体流速增加，剪切作用加强；熔体温度因剪切发热而升高，黏度降低，所以有利于充模，并且制品各部分的熔合纹强度也得以增加。但是，由于注射速度增大，可能使熔体从层流状态变为湍流，严重时会引起熔体在模内喷射而造成模内空气无法排出，这部分空气在高压下被压缩迅速升温，会引起制品局部烧焦或分解。

2. 挤出成型

挤出成型又称挤塑成型，主要适合热塑性塑料的成型，也适合部分流动性较好的热固性塑料和增强塑料的成型。其成型过程是利用转动的螺杆，将被加热熔融的热塑性原料，从具有所需截面形状的机头挤出，然后由定型器定型，再通过冷却器使其冷硬固化，成为所需截面的产品。图 4-23 所示为挤出成型原理示意图，

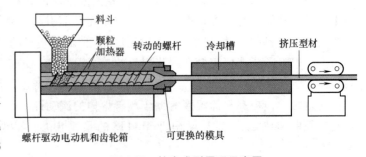

图 4-23　挤出成型原理示意图

挤出模具口模的截面形状决定了挤出制品的截面形状,但挤出后的制品由于冷却、受力等各种因素的影响,制品的截面形状和口模的挤出截面形状并不完全相同。

挤出成型工艺流程如图 4-24 所示。

挤出成型的工艺特点如下:

1)挤出成型可实现连续化、自动化生产。生产操作简单,工艺控制容易,生产率高,产品质量稳定。

2)可以根据产品的不同要求,改变产品的断面形状。该工艺可以生产管材、棒材、片材、板材、薄膜、电缆、单丝、中空制品和异型材等产品。

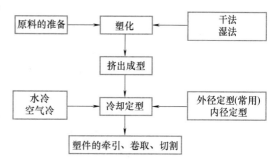

图 4-24 挤出成型工艺流程

3)生产连续操作,特别适合生产较长尺寸的制品。其生产率的提高比其他成型方法快。

4)应用范围广。只要改变螺杆和辅机,就能适用于多种塑料和多种工艺过程。例如,可以加工大多数热塑性塑料及部分热固性塑料,也能用挤出法进行共混改性、塑化、造粒、脱水和着色等。

5)设备成本低,投资少,见效快,占地面积小,生产环境清洁。

6)可以进行综合性生产。挤出机与压延机配合,可以压延薄膜;挤出机与压力机配合,可以生产各种压制制件。

可见,挤出成型在塑料加工中占有相当重要的地位,并且伴随着塑料工业的迅速发展,还将具有更广阔的应用前景。

3. 压制成型

(1)压制成型的分类 压制成型主要用于热固性塑料的成型,根据成型物料的性状、加工设备及工艺的特点,压制成型可分为模压成型和层压成型两种。

1)模压成型。模压成型又称压制成型,是热固性塑料和增强塑料成型的主要方法。其工艺过程是将原料放入已加热到指定温度的模具中加压,使原料熔融流动并均匀地充满型腔,在加热和加压的条件下经过一定的时间,使原料形成制品。模压成型的原理如图 4-25 所示。

模压成型的特点是制品质地致密、尺寸精确、外观平整光洁、无浇口痕迹、稳

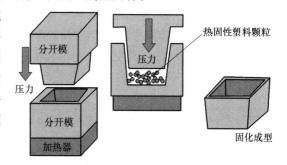

图 4-25 模压成型的原理

定性较好,广泛应用于工业产品中。模压成型的制品有电器设备(插头和插座)、锅柄、餐具的把手、瓶盖、坐便器、不碎餐盘、雕花塑料门等。

2)层压成型。层压成型是以片状或纤维状材料作为填料,在加热、加压条件下把相同或不同的材料的两层或多层结合成为一个整体的方法。层压成型的制品质地密实、表面平整光洁。层压成型工艺由浸渍、压制和后加工处理三个阶段组成,多用于生产增强塑料板材、

管材、棒材及模型制品等。

（2）压制成型的优点和缺点

1）压制成型的优点是：①原料的损失小，不会造成过多的损失（通常为制品质量的2%~5%）；②制品的内应力很低，且翘曲变形也很小，力学性能较稳定；③型腔的磨损很小，模具的维护费用较低；④成型设备的造价较低，其模具结构较简单，制造费用通常比注射模具或传递成型模具低；⑤可成型较大型平板状制品，模压所能成型的制品的尺寸仅由已有的模压机的锁模力与模板尺寸所决定；⑥制品的收缩率小且重复性较好；⑦可在一特定的模板上放置型腔数量较多的模具，生产率高；⑧可以适应自动加料与自动取出制品；⑨生产率高，便于实现专业化和自动化生产；⑩产品尺寸精度高，重复性好；⑪表面光洁，无须二次修饰；⑫能一次成型结构复杂的制品；⑬可批量生产，价格相对低廉。

2）压制成型的缺点是：①整个制作工艺中的成型周期较长，效率低，工作人员有较大的体力消耗；②不适合对存在凹陷、侧面斜度或小孔等的复杂制品采用模压成型；③在制作工艺中，要想完全充模存在一定的难度，有一定的技术需求；④在固化阶段结束后，不同的制品有不同的刚度，会对产品性能有所影响；⑤对有很高尺寸精度要求的制品（尤其对多型腔模具），该工艺有一定的劣势；⑥制品的飞边较厚，去除飞边的工作量大；⑦模具制造复杂，投资较大，加上受压力机限制，最适合于批量生产中小型复合材料制品。

（3）压制成型的工艺流程

1）加料。按照需要往模具内加入规定量的材料。加料的多少直接影响制品的密度与尺寸等。加料量多则制品毛边厚，尺寸准确度差，难以脱模，并可能损坏模具；加料量少则制品不紧密，光泽性差，甚至造成缺料而产生废品。

2）闭模。加料完后及时将凸模和凹模闭合。合模时先用快速，待凹模、凸模快接触时改为慢速。先快后慢的操作方法有利于缩短非生产时间，防止模具擦伤，避免模槽中原料因合模过快而被空气带出，甚至使嵌件移位，成型杆遭到破坏。待模具闭合即可增大压力对原料加热、加压。

3）排气。模压热固性塑料时，常有水分和低分子物释放出来，为了排除这些低分子物、挥发物及模内空气等，在塑料模的型腔内使塑料反应一定的时间后，可卸压松模排气一段时间。排气操作能缩短固化时间和提高制品的物理力学性能，避免制品内部出现分层和气泡。但要掌握排气时间，排气过早达不到排气目的，排气过迟则会因物料表面已固化导致气体排不出来。

4）固化。热固性塑料的固化是在模压温度下保持一段时间，使树脂的缩聚反应达到要求的交联程度，使制品具有所要求的物理力学性能为准。固化速率不高的塑料也可在制品能够完整地脱模时固化就暂告结束，然后再用后处理来完成全部固化过程，以提高设备的利用率。模压固化时间通常为保压保温时间，一般30s至数十分钟不等，多数不超过30min。固化时间过长或过短对制品的性能都有影响。

5）脱模。脱模通常靠顶出杆来完成，带有成型杆或者某些嵌件的制品应先用专门工具将成型杆等拧脱，然后进行脱模。

6）模具吹洗。脱模后，通常用压缩空气吹洗型腔和模具的模面，如果模具上的固着物较紧，还可用铜刀或铜刷清理，甚至需要用抛光剂等。

7）后处理。为了进一步提高制品的质量，热固性塑料制品脱模后也常在较高温度下进

行后处理。后处理能使塑料固化更加完全；同时减少或消除制品的内应力，减少制品中的水分及挥发物等，有利于提高制品的电性能及强度。

4. 压延成型

压延成型广泛应用于热塑性塑料的成型。压延成型是塑料原料通过一系列加热的压辊，使其在挤压和延展作用下压延成为薄膜或片材的方法。如图 4-26 所示为压延成型原理图。压延成型制品如图 4-27 所示。

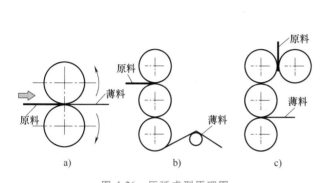

图 4-26　压延成型原理图

a）两辊组合　b）三辊组合　c）四辊组合

图 4-27　压延成型制品

压延成型的优点是产品质量好、生产能力大、可连续自动化生产；缺点是压延成型设备庞大、精度要求高、辅助设备多，制品宽度受压延机辊筒长度的限制。压延成型多用于生产 PVC 软质薄膜、薄板、片材、人造革、壁纸、地板革等。压延成型所采用的原料主要有聚氯乙烯、纤维素、改性聚苯乙烯等。

压延成型的工艺流程如图 4-28 所示。

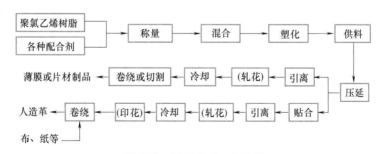

图 4-28　压延成型工艺流程

5. 吹塑成型

图 4-29 所示为吹塑成型的原理。吹塑成型是将从挤出机挤出的熔融热塑性原料挤入模具，然后向原料内吹入空气，熔融的原料在空气压力的作用下膨胀，向模具型腔壁面贴合，最后冷却固化成为所需产品形状的方法。

吹塑成型分为薄膜吹塑成型和中空吹塑成型两种，主要用于制造塑料薄膜、中空塑料制品（瓶子、包装桶、喷壶、油箱、罐、玩具等）。用于吹塑成型的树脂有聚乙烯、聚氯乙

烯、聚碳酸酯、聚丙烯、尼龙等材料。

（1）薄膜吹塑成型　薄膜吹塑成型是将熔融塑料从挤出机机头口模的环形间隙中呈圆筒形薄管挤出，同时从机头中心孔向薄管内腔通入压缩空气，将薄管吹胀成直径更大的管状薄膜（俗称泡管），冷却后卷取。薄膜吹塑成型主要用于生产塑料薄膜。

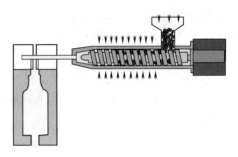

图 4-29　吹塑成型原理

（2）中空吹塑成型　中空吹塑成型是借助气体压力，将闭合在模具型腔中的处于类橡胶态的型坯吹胀成为中空制品的二次成型技术，是生产中空塑料制品的方法。中空吹塑的工艺条件是，吹胀模具中型坯的压缩空气必须干净。中空吹塑成型按型坯的制造方法不同，有挤出吹塑成型、注射吹塑成型、拉伸吹塑成型。

1）挤出吹塑成型。挤出吹塑成型是用挤出机挤出管状型坯，趁热将其夹在模具型腔内并封底，再向管坯内腔通入压缩空气吹胀成型。图 4-30 所示为挤出吹塑机械及成型过程。挤出吹塑成型的优点是生产率高，设备成本低，模具和机械的选择范围广；缺点是废品率较高，废料的回收、利用差，制品的厚度控制、原料的分散性受限制，成型后必须进行修边操作。

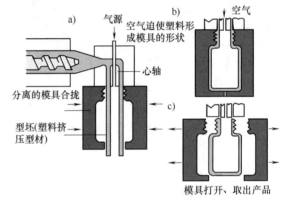

图 4-30　挤出吹塑机械及成型过程

2）注射吹塑成型。注射吹塑成型所用的型坯由注射成型而得。型坯留在模具的芯模上，用吹塑模合模后，从芯模中通入压缩空气，将型坯吹胀，待冷却、脱模后即得制品。

注射吹塑成型的优点是加工过程中没有废料产生，能很好地控制制品的壁厚和物料的分散，细颈产品成型精度高，产品表面光洁，能经济地进行小批量生产；缺点是成型设备成本高，而且在一定程度上仅适于生产小的吹塑制品。

影响注射吹塑成型的工艺因素有：

① 温度。与挤出吹塑成型不同，在注射吹塑成型生产的最初循环阶段，由于熔体的温度、各工位的模具及芯棒温度还不相适应，若温度控制不稳定，会导致型坯注射不足，型坯吹塑失败，制品易出现较多缺陷，需要继续生产一段时间，注射吹塑才能转入正常的循环周期。

a. 注射机的温度控制。注射机在料筒进料段的温度要低一些，以防止物料在料口处出现架桥或堵塞现象，影响物料向前输送。为了控制加料段温度，需通入冷却水冷却。注射机的熔融、混炼段应维持较高的加热温度。熔体温度适当提高，可增加型坯注射量，改善型坯出现缺口及颈部出现龟裂现象。

b. 型坯模具的温度控制。型坯模具温度可直接影响型坯在型腔内的冷却速度，如控制恰当，可缩短成型周期，减少型坯废品和制品成型时的废品。型坯模具的温度，要根据塑料

品种、制品的形状和大小，经试验后确定。

c. 型坯芯棒的温度控制。在每一个注射吹塑成型周期，型坯芯棒都要经过加热和冷却循环，并把这个循环维持在极限，以保证高质量制品的生产。不同品种的塑料，在成型时对芯棒的温度分布有特殊的要求（如为提高聚丙烯瓶的透明度，为保证涤纶树脂瓶不结晶）；为实现型坯的各部位同步吹胀，还要求同一部位的芯棒和型腔的温度差异不能太大，若芯棒温度过高，熔体很容易在该部位粘模。芯棒的温度，可采用热交换介质，从芯棒内部进行调节。在进入注射工位前，芯棒也可用调温套从外部进行调节。针对注射吹塑中的型坯粘模现象，也可在型腔或芯棒上喷射脱模剂，或在塑料中混入少量的脱模剂、润滑剂加以改善。

d. 吹塑模具的温度控制。对于吹塑模具，可使用冷却水控制温度，温度要比型坯模具的温度低 10~30℃。

② 压力

a. 注射压力和保压压力。注射压力可在注射机额定压力范围内调整。若注射压力不足，型坯表面不平整，熔体充模量不足，则易造成型坯缺口、漏底、螺纹尺寸不足等缺陷；若注射压力过高，则易出现型坯芯棒偏斜，型坯出现飞边现象。注射压力可控制在 $(2.0~2.5)\times10^3$Pa，熔体被注射充模后，注射机仍需保持足够的保压压力，才能得到尺寸准确、表面平整光洁、比体积值较低的型坯。与此同时，锁模装置也需要保持足够的锁模力，以防胀模。模具的锁模力与注射压力及型腔最大投影面积有关。

b. 吹胀气压。吹胀气压是指在吹塑模具内将型坯吹胀成容器的压缩空气压力。压缩空气压力一般控制在 0.8~1.0MPa 范围内。提高吹胀气压，可减少型坯吹胀不足、肩部变形、瓶身凹陷等缺陷；提高压缩空气的体积流量（充气速度）可提高生产率，改善制品的表面光泽度和壁厚均匀性。

③ 时间。注射吹塑成型周期是各段工艺过程所需时间的综合。它包括物料混炼塑化时间、注射时间、模具等待时间、吹塑时间、模具启闭间隔时间，一般为 10~20s。成型周期是在保证容器质量的前提下，取得最高生产率的综合平衡结果。加快物料塑化时间，可缩短成型周期，但以不影响物料塑化质量为前提；延长注射时间、保压时间、吹胀时间，有利于改善制品的质量，但会降低生产率。注射吹塑成型过程如图 4-31 所示。

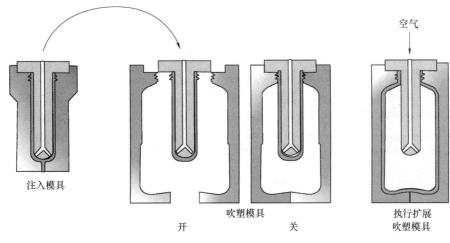

图 4-31 注射吹塑成型过程

3）拉伸吹塑成型。拉伸吹塑成型是将已经加热到拉伸温度的型坯放置在吹塑模具中，用拉伸杆进行纵向拉伸，用吹入的压缩空气进行横向拉伸吹胀，从而得到产品的方法。拉伸吹塑成型过程如图 4-32 所示。

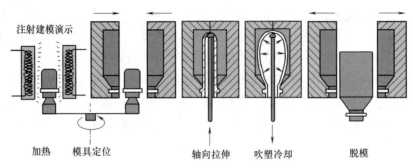

图 4-32　拉伸吹塑成型过程

4.4.2　连接加工工艺

塑料因具有质轻、耐冲击性好、透明性好、绝缘性好、成型性好、着色性好、加工成本低等诸多优点被广泛应用于医疗器械、汽车及日用产品中。科学家及相关工程技术人员经过长期的研究和实践，已开发出很多不同的塑料连接方式。

1. 黏合剂连接

黏合剂连接是指同质或异质物体表面用黏合剂连接在一起的技术。黏合剂是指通过界面的黏附和内聚等作用，能使两种或两种以上的制件或材料连接在一起的天然的或合成的有机或无机的一类物质，习惯上称为胶。常见的胶接如图 4-33 所示。简而言之，黏合剂就是通过黏合作用，能使被粘物结合在一起的物质。

2. 溶剂连接

如图 4-34 所示，溶剂连接是指溶剂溶解塑料表面使塑料表面间材料混合，当溶剂挥发后，就形成了接头。

图 4-33　常见的胶接示意图

图 4-34　溶剂连接示意图

3. 紧固件连接

紧固件连接是指应用紧固件来连接塑料件，其中紧固件有压入紧固件、螺钉和螺栓等，

如图 4-35~图 4-37 所示。通常所指的压入紧固件是通过其杆上的某种凸起与塑料孔形成干涉配合而连接塑料件。自攻螺钉是利用自攻的螺纹连接而不再用攻制螺纹孔。

图 4-35　压入紧固件

螺钉

图 4-36　螺钉

图 4-37　螺栓

4. 铰链连接

塑料铰链可分为单件集成铰链、两件集成铰链和多件组合铰链三种类型，如图 4-38~图 4-40 所示。两件集成铰链先通过模塑成型的方式分别加工两个单独的塑料件，最后通过组装连接。多件组合铰链除加工两个单独的塑料件外，还需要使用附加的零件，如杆或金属等铰链部件。它的优点是可重复开合，集成铰链通常设计在箱内或者靠近内部，因而减小了零件的外形尺寸；缺点是模塑成型的模具精度要求高且模具一般较为复杂，需要丰富的开发经验进行活动铰链的合理设计。

图 4-38　单件集成铰链示意图

图 4-39　两件集成铰链示意图

图 4-40　多件组合铰链示意图

5. 嵌件模塑成型

嵌件模塑成型（图 4-41）指在注射模具内装入预先准备的异型材质嵌件后注入树脂，熔融的材料与嵌件接合固化，制成一体化产品的成型加工方法。其中采用螺纹嵌件是在塑料件中制得螺纹的主要途径，这种方式能提供较自攻螺纹更好的连接强度。嵌件品不仅限于金属，也有布、纸、塑料、玻璃、木材等多种材料。嵌件成型利用了树脂的绝缘性和金属的导电性的组合，制成的产品能满足电气产品的基本要求。模内镶

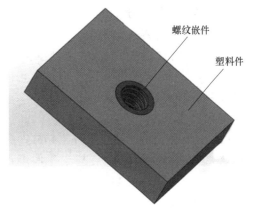

螺纹嵌件

塑料件

图 4-41　嵌件模塑成型件示意图

件注射成型装饰技术即 IMD（In-Mold Decoration），是目前国际流行的表面装饰技术。IMD

主要用于家电产品的装饰及功能控制面板、汽车仪表盘、空调面板、手机外壳、镜片、洗衣机、冰箱。IMD 就是将已印制成型好的装饰片材放入注射模内，然后将树胶注射在成型片材的背面，使树脂与片材接合成一体固化成型的技术。

嵌件模塑成型的主要优点是：树脂的易成型性、弯曲性与金属的刚性、强度及耐热性的相互组合补充可结实地制成复杂精巧的金属塑料一体化产品。

6. 多零件模塑成型

多零件模塑成型也称作双色注塑，是指将两种不同色泽的塑料注入同一模具的成型方法。它能使塑件出现两种不同的颜色，并能使塑件呈现有规则的图案或无规则的云纹状花色，以提高塑件的实用性和美观性。

图 4-42 所示为双色注射成型原理。它有两个料筒，每个料筒的结构和使用均与普通注射成型料筒相同。每个料筒都有各自的通道与喷嘴相通，在喷嘴通路中还装有启闭阀。成型时，熔料在料筒中被熔化后，由启闭阀控制熔料进入喷嘴的先后顺序和排出料的比例，然后由喷嘴处注入型腔，便可得到各种混色效果不同的塑料制品。

图 4-42　双色注射成型原理

7. 模塑螺纹联接

模塑螺纹联接是指通过注射模的设计直接将螺纹在塑料零件上成型，进而实现与其他带有同样牙型、公称直径等参数的螺纹联接。

塑料制品上的螺纹分为外螺纹与内螺纹两种，外螺纹通常采用滑块来脱模，内螺纹则采用绞牙方式脱模。其中外螺纹的结构比较简单，制品成型后在塑料制品上会留下分型线痕迹，若分型线痕迹明显会影响产品外观和螺纹的配合。内螺纹模具又可分为强制脱螺纹结构（非旋转式）和非强制脱螺纹结构（旋转式）。当前模塑螺纹主要用在瓶盖的制作方面，如图 4-43 所示。

图 4-43　应用模塑螺纹技术制作的瓶盖

8. 攻丝螺纹联接

塑料攻丝螺纹联接是指先在塑料件上钻孔，再攻丝以形成螺纹，进而利用该螺纹与其他零件进行联接。该方式和在金属上联接类似。它的优点在于：该工艺对塑料零件的形状没有任何要求，通过精密机械工具可以获得定位精确的孔。

9. 压力配合

压力配合（图 4-44）也称作受力配合、干涉配合及收缩配合，是将装配关系属于过盈配合的轴与孔在一定压力的作用下装配在一起，也可以采用对孔加热以扩大孔的尺寸或者对

轴进行冷却以缩小轴的尺寸来进行两个部件间的装配，装配后两件恢复至同温时而产生过盈配合。它利用被连接塑料件的孔与轴的弹性变形，装配后能传递一定的转矩或轴向力。

10. 卡扣连接

卡扣是用于一个零件与另一零件的嵌入连接或整体闭锁的机构，通常用于塑料件的连接。卡扣通常由具有一定柔韧性的塑料构成。卡扣连接的最大特点是安装、拆卸方便，可以做到免工具拆卸。

一般来说，卡扣由定位件、紧固件组成。定位件的作用是在安装时，引导卡扣顺利、正确、快速地到达安装位置。紧固件的作用是将卡扣锁紧于基体上，并保证使用过程中不脱落。根据使用场合和要求的不同，紧固件又分为可拆卸紧固件和不可拆卸紧固件。可拆卸紧固件（图4-45）通常被设计成当施加一定的分离力后，卡扣会脱开，两个连接件分离。这种卡扣，常用于连接两个需要经常拆开的零件。不可拆卸紧固件需要人为将紧固件偏斜，方能将两个零件拆开，多用于使用过程中不拆开零件的连接固定。

图 4-44　塑料压力配合示意图

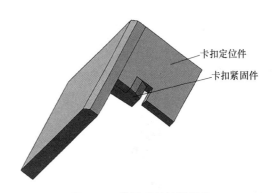

图 4-45　常见可拆卸紧固件

11. 塑料铆焊

铆焊工艺主要用于连接由不同材料制成的零件，例如塑料与金属。一个零件上有铆柱，伸入另一个零件的孔中；然后通过塑料的冷流或熔化，铆柱变形，形成铆钉头，将两个零件机械性锁紧在一起。通过改变焊头的设计，可以获得多种不同的铆钉头。

（1）冷铆焊接　在冷铆焊接中，通过高压使铆柱变形。冷流使铆柱区域产生大的应力，因此仅适用于延展性较好的塑料。

（2）热铆焊接　如图4-46所示，在热铆焊接中，压缩焊头发热，因此在铆柱上形成铆钉头所需压力较小，铆钉头中产生的残余应力也较小。热铆焊接可应用于较冷铆焊接范围广得多的热塑性材料中，包括玻璃填充材料，其接头质量取决于工艺参数的控制，如温度、压力和时间。

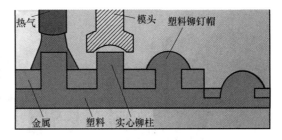

图 4-46　热铆焊接

（3）热气铆焊接　在热气铆焊接中，以过热空气流的方式为铆柱加热，通过铆柱周围的气管传热，然后独立的冷焊头放低，压缩铆柱。

（4）超声波铆焊接　在超声波铆焊接中，利用焊头提供的超声波能量将铆柱熔化。在焊头持续的压力过程中，熔化的铆柱材料流入焊头内的型腔中，形成所需的铆钉头设计样式。

塑料件焊接工艺的焊接原理都是一样的，首先要把焊接的两个塑料件对接面加热到熔化，然后增加焊接面的对接压力，稳定保压一定时间至焊接面固化，即焊接成功。

12. 感应焊接

感应焊接的基本原理是将电磁材料（植入物）预先置于待焊零件界面处，然后对电磁材料施加一个由高频电源（2~10MHz）产生的交变磁场，电磁材料在交变磁场作用下发热，熔化待焊零件表面，在适当压力下将两零件熔合在一起形成持久焊缝。图 4-47 所示为生活中较为常见的感应焊接机。

13. 旋转焊接

旋转摩擦式塑料焊接机一般用来焊接两个圆形热塑性塑料工件。如图 4-48 所示，焊接时，一个工件被固定在底模上，另一个工件在被固定的工件表面进行自转运动。由于有一定的压力作用在两个工件上，工件间摩擦产生的热量可以使两个工件的接触面熔化并形成一个紧固且密闭的结合。其中定位旋熔是在设定时间旋转，瞬间停在设定的位置上，成为永久性的熔合。

施加压力

一个工件旋转

图 4-47　常见的感应焊接机　　　　图 4-48　旋转摩擦式塑料焊接

14. 热板熔接

热板熔接是指将要连接的两块塑料件的边放到恒温器控制的热板上加热直至表面熔化，然后采用较小的压力将软化了的两表面压在一起实现塑料件的连接，如图 4-49 所示。另外，

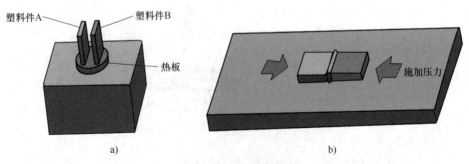

塑料件A　　塑料件B

热板

施加压力

a)　　　　　　　　　　　b)

图 4-49　热板熔接

a）加热树脂　b）塑料件连接

有一种常用的热板热合工艺，首先将需要连接的两个部件叠放在一起，使用电热管等使热合板发热，热合板下降至两部件中的上部件，同时对热合板施加一定的压力，热合板将两部件接触区域熔化然后固化连接在一起。这种工艺主要用于高分子树脂膜材与塑料件的密封连接。

15. 热气体焊接

热气体焊接的方法有三种：点焊、永久焊和挤焊。它们的基本原理一样，是通过电动机所产生的风带走电热丝所产生的热量，得到流动的热空气，使被焊的两个塑料件与焊条加热呈熔融状态而粘合在一起，从而达到焊接的目的。其中点焊用于永久焊接前将各件固定在一起。点焊为对材料进行临时焊接，不需要焊条即可完成，并且需要使用点焊焊嘴。永久焊要使用与焊接的零件材料相同的焊条，焊嘴在焊接区域上以扇形来回迅速移动，直到 V 形槽和焊条软化到能够焊接，通常用热滚筒压在一起，如图 4-50 所示。挤焊是指填充树脂或者以颗粒的形式从漏斗处进给或者以筒上的焊条的形式给出，然后从由电动机

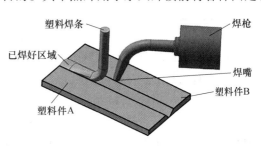

图 4-50　永久性热气体焊接示意图

驱动的单螺杆熔室中挤出，采用电热圈或者热气体进行加热，结合面用连接在挤出机上的热气体预热器进行加热，最后填充树脂和被焊接件熔化而连为一体。

16. 超声波焊接

超声波焊接是通过超声波发生器将 50~60Hz 的电流转换成 15kHz、20kHz、30kHz 或 40kHz 的高频电能，被转换的高频电能通过换能器再次被转换成为同等频率的机械运动，随后机械运动通过一套可以改变振幅的变幅杆装置传递到焊头，焊头将接收到的振动能量传递到待焊接工件的接合部，在该区域，振动能量通过摩擦方式转换成热能，使两个塑料的接触面迅速熔化，加上一定压力后，使其融合成一体，其原理如图 4-51 所示。当超声波停止作用后，让压力持续几秒钟，使其凝固成型，这样就形成一个坚固的分子链，达到焊接的目的，焊接强度接近于原材料强度。超声波不仅可以用来焊接硬质热塑性塑料，还可以加工织物和薄膜。

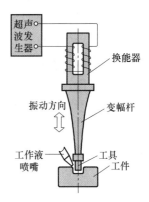

图 4-51　超声波焊接原理示意图

一套超声波焊接系统的主要组件包括超声波发生器、换能器、变幅杆、焊头三联组、模具和机架。

超声波塑料焊接得好坏取决于换能器焊头的振幅、焊头压力及焊接时间三个因素，焊接时间和焊头压力是可以调节的，振幅由换能器和变幅杆决定。

17. 振动焊接

振动焊接中有六个工艺参数，即焊接时间、保压时间、焊接压力、振幅、频率和电压。线性振动摩擦焊接（图 4-52）利用在两个待焊工件接触面所产生的摩擦热能来使塑料熔化。热能来自一定压力下，一个工件在另一个表面以一定的位移或振幅往复的移动。一旦达到预期的焊接温度，振动就会停止，同时仍旧会有一定的压力施加于两个工件上，使刚刚焊接好

的部分冷却、固化，从而形成紧密的结合。

轨道式振动摩擦焊接是一种利用摩擦热能焊接的方法。在进行轨道式振动摩擦焊接时，上部的工件以固定的速度进行轨道运动——向各个方向的圆周运动。运动可以产生热能，使两个塑料件的焊接部分达到熔点。一旦塑料开始熔化，运动就停止，两个工件的焊接部分将凝固并牢牢地连接在一起。

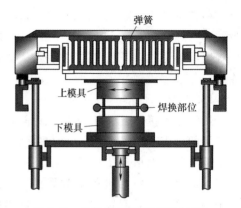

图 4-52　线性振动焊接原理示意图

18. 激光焊接

激光焊接技术是借助激光束产生的热量使塑料接触面熔化，进而将热塑性片材、薄膜或模塑零部件粘接在一起的技术。

激光焊接最早出现在 20 世纪 70 年代，由于费用昂贵，无法和更早的塑料粘接技术相竞争，如振动焊接技术、热板焊接技术。但是从 20 世纪 90 年代中期开始，由于激光焊接技术所需要的设备费用下降，该技术才渐渐受到人们的广泛欢迎。

当被粘接的塑料零部件是非常精密的材料（如电子元件）或要求无菌环境（如医疗器械和食品包装）时，激光焊接技术就能派上很大用场。激光焊接速度快，特别适用于汽车塑料零部件的流水线加工。另外，对于那些很难使用其他焊接方法粘接的复杂的几何体，可以考虑使用激光焊接技术。

激光焊接的优点主要有：焊接设备不需要和被粘接的塑料零部件相接触；速度快；设备自动化程度高，很方便地用于复杂塑料零部件加工；不会出现飞边；焊接牢固；可以得到高精度的焊接件；无振动技术；能产生气密性优异的或者真空密封结构；最小化热损坏和热变形；可以将不同组成或不同颜色的树脂粘接在一起。

19. 热金属丝焊接

热金属丝焊接是使用金属丝在连接的两个塑料件之间传递热量，使塑料件表面熔化，并施加一定的压力而使其连接在一起，又称作电阻焊，其原理如图 4-53 所示。

热金属丝焊接时，金属丝放置在要连接零件中的一个表面上，当电流通过金属丝时，利用它的电阻使金属丝发热，并将热量传递给塑料件。焊接完后金属丝仍留在塑料制品内，而伸出连接处以外的部分在焊接后剪掉。一般会在零件上设计沟槽或其他的定位结构以保证金属丝在合适的位置。

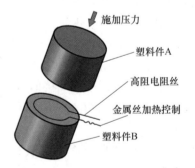

图 4-53　热金属丝焊接原理示意图

4.4.3　表面处理工艺

塑料的表面处理分为着色和表面肌理装饰。一般来说，在塑料成型时可以完成这两项处理，但是为了延长产品的寿命，提高其美观度，一般都会对表面做二次加工，进行各种装饰处理。塑料表面处理分类见表 4-1。

表 4-1　塑料表面处理分类

种　类	效　果	工　艺
表面机械加工	使表面平滑、光亮、美观	磨砂、抛光等
表面镀覆处理	装饰、美化、抗老化、耐腐蚀	涂饰、印刷（丝网、转印、移印）、贴膜、热烫印等
表面装饰处理	使表面耐磨、抗老化、有金属光泽、美观	热喷涂、电镀、离子镀等

1. 塑料表面处理方法

（1）化学药品处理法　该法主要是利用硫酸-重铬酸钾等化学药品水溶液对塑料表面进行处理，从而引入极性基团来增强涂膜对塑料表面的附着力。该法可用于各种塑料制品，但由此会引起三废处理问题。

（2）表面活性剂处理法　该法主要是利用各种阴离子、非离子、两性表面活性剂的水溶液对塑料表面进行处理，除去表面的灰尘和迁移出的各种有机助剂，保证涂膜对塑料的附着。该法污染小，有利于无机物的去除，对有机物的去除效果不如溶剂处理法。

（3）溶剂处理法　该法主要利用三氯乙烷等含氯溶剂对塑料表面进行处理，除去表面的灰尘和迁移出的各种有机助剂，保证涂膜对塑料的附着。该法可采用喷、刷、蒸洗等各种工艺，对有机物的去除效果较好，但容易造成环境污染。

（4）火焰处理法　该法主要利用各种氧化火焰对塑料表面进行处理，从而引入极性基团来增强涂膜对塑料表面的附着力。该法处理简单，但容易处理过度造成制品变形。

（5）等离子处理法　该法主要利用各种方式对塑料表面进行放电处理，从而引入极性基团来增强涂膜对塑料表面的附着力。该法具有处理时间短、效果好的特点，但设备投资较大。

（6）紫外线处理法　该法主要利用紫外线对塑料表面进行照射，在空气中氧气的参与下，使塑料表面引入极性基团或发生活化，从而增强涂膜对塑料表面的附着力。该法处理简单，但对底材的选择性较高。

（7）打磨处理法　该法主要利用轻度喷砂或手工打磨的方式，使塑料表面积增大，以达到增强涂膜附着力的目的。该法是最简单的通用表面处理方式，但由于是干式打磨，所以粉尘污染较大。

2. 塑料表面处理工艺

（1）磨砂　磨砂塑料一般都是指塑料薄膜或片材，在压延成型的时候，本身辊子上是有各种纹路的，通过纹路不同来反映出材料的透明度。图 4-54 所示为经过磨砂处理的手机外壳。

图 4-54　经过磨砂处理的手机外壳

（2）抛光　抛光是指利用机械、化学或电化学的作用，使工件表面粗糙度值降低，以获得光亮、平整表面的加工方法。抛光原理与擦皮鞋原理一样，将液状石蜡、煤油均匀地涂抹在塑料上，待挥发一天，用丝绸在塑料表面来回擦拭，然后再晾晒。图 4-55 所示为经过抛光的手机壳。

（3）印刷　塑胶件印刷是指将所需图案印制在塑胶件表面的一种工艺，可分为网印、移印、烫印、转印、激光雕刻、模内装饰、电镀、咬花等。

1）网印。印版呈网状，印刷时印版上的油墨在刮墨板的挤压下从版面通孔部分漏印至承印物上。通常丝网由尼龙、聚酯、丝绸或金属网制作而成。图 4-56 所示为聚碳酸酯外壳的头盔，图案采用网印而成，效果精致，色泽饱满。

图 4-55　经过抛光的手机壳　　　　　　图 4-56　采用网印的聚碳酸酯外壳的头盔

塑料网印适用于 ABS 塑料、电子产品塑料部件的外观面、塑料标牌、软质或硬质塑料件、仪器面板和彩色涤纶标牌等。

2）移印。先将设计的图案蚀刻在印刷平板上，把蚀刻板涂上油墨，然后通过硅胶头将其中的大部分油墨转印到被印刷物体上。

3）烫印。这是利用压力和热量将压模上的黏合剂熔化，并将已镀到压模上的金属膜转印到塑料件上的方法。此法效果同贴膜法相似，可以美化产品外观、传达产品信息。

4）转印。水转印是利用水压将带彩色图案的转印纸或塑料膜进行高分子水解的一种印刷。热转印是将花纹或图案印刷到耐热性胶纸上，通过加热、加压，将油墨层的花纹图案印到成品材料上的一种技术。

5）激光雕刻。激光雕刻是一种用光学原理进行表面处理的工艺，与网印、移印类似。图 4-57 所示为在产品表面雕刻文字或者图案的激光雕刻制品。

图 4-57　激光雕刻制品

6）模内装饰。模内装饰技术又称免涂装技术采用模内装饰技术的产品，其表面为硬化透明薄膜，中间为印刷图案层，背面为注塑层，油墨在中间，可使产品耐摩擦，防止表面被刮花，并可长期保持颜色鲜明，不易褪色。模内装饰技术主要用在手机及一些电器面板、保护显示屏的透明镜片、汽车仪表盘、洗衣机面板整饰等，并已发展到装饰大型机壳，如汽车的外壳装潢等方面。采用模内装饰技术的产品，不仅装饰效果美观，而且与其他制造方法相比，其使用寿命长，且防尘、防潮性好。

7）电镀。电镀是一种用电化学在工件表面获得金属沉积层的金属覆层工艺。它可以改变

固体材料的外观，改变表面特性，使材料耐腐蚀、耐磨，具有装饰性和电、磁、光学性能。

① 水电镀。一般适用于 ABS、ABS+PC 材料的产品。其主要工艺是将需电镀的产品放入化学电镀液中进行电镀。

② 真空离子镀，又称真空镀膜（图 4-58）。一般适用范围较广，如 ABS、ABS+PC、PC 材料的产品。其工艺流程复杂，环境、设备要求高，单价比水电镀昂贵。真空离子镀的工艺流程是：产品表面清洁、去静电—喷底漆—烘烤底漆—真空镀膜—喷面漆—烘烤面漆—包装。

8）咬花。咬花是用化学药品如浓硫酸等对塑料成型模具内部进行腐蚀，形成蛇纹、蚀纹、犁地等形式的纹路，塑料通过模具成型后，表面形成相应的纹路。与其他工艺的差异是，咬花是对模具的加工，而其他工艺则是直接对半成品加工。咬花制品如图 4-59 所示。

咬花的工艺流程：清洗模具→喷漆（保护作用）→晾干（时间 6~8h）→修割胶带（于咬花处割开）→蚀刻咬花（控制时间及深度）→喷砂（控制光泽度）。

图 4-58　真空镀膜的手机壳

图 4-59　咬花制品

4.5　设计常用塑料

常用塑料有 PE（聚乙烯）、PP（聚丙烯）、PVC（聚氯乙烯）、PET（聚酯）、EPS（发泡聚苯乙烯）、ABS（丙烯腈-丁二烯-苯乙烯共聚物）、PA（尼龙）等。其中 PE 可制作塑料大棚料、工业包装薄膜、乳酸饮料瓶、洗洁精瓶类等；PP 可制作编织袋、打包带、捆扎绳、部分汽车保险杠；PVC 可制作塑料门窗型材、管材等；PET 可制作可乐、雪碧等茶饮料瓶。

4.5.1　聚丙烯

1. 聚丙烯的分类及特点

聚丙烯是由丙烯聚合而制得的一种热塑性树脂，按甲基排列位置分为等规聚丙烯、无规聚丙烯和间规聚丙烯三种。

甲基排列在分子主链同一侧的聚丙烯称为等规聚丙烯，甲基无规律地排列在分子主链两侧的聚丙烯称为无规聚丙烯，甲基交替排列在分子主链两侧的聚丙烯称为间规聚丙烯。一般工业生产的聚丙烯树脂中，等规聚丙烯含量约为 95%，其余为无规或间规聚丙烯。工业产品以等规物为主要成分。聚丙烯也包括丙烯与少量乙烯的共聚物在内，通常为半透明无色固体，无臭无毒。由于聚丙烯结构规整而高度结晶化，故熔点高达 167℃，耐热、耐腐蚀，制

品可用蒸汽消毒是其突出优点，密度小，是最轻的通用塑料；缺点是耐低温冲击性差，较易老化，但可分别通过改性予以克服。

共聚物型的聚丙烯材料有较低的热变形温度（100℃）、低透明度、低光泽度、低刚性，但是有更强的抗冲击强度，聚丙烯的冲击强度随着乙烯含量的增加而增大。聚丙烯的维卡软化温度为150℃。由于结晶度较高，这种材料的表面刚度和抗划痕特性很好。聚丙烯不存在环境应力开裂问题。

聚丙烯的熔体质量流动速率（MFR）通常为1~100。低MFR的聚丙烯材料抗冲击特性较好，但延展强度较低。对于相同MFR的材料，共聚型的抗冲强度比均聚型的要高。聚丙烯的收缩率相当高，一般为1.6%~2.0%。

2. 聚丙烯的性能

（1）物理性能　聚丙烯为无毒、无臭、无味的乳白色高结晶聚合物，密度只有0.9~0.91g/cm³，是目前所有塑料中最轻的品种之一。它对水特别稳定，在水中的吸水率仅为0.01%，相对分子质量为8万~15万。聚丙烯的成型性好，但因收缩率大，所以厚壁制品易凹陷，对一些尺寸精度要求较高的零件，很难达到要求。聚丙烯制品的表面光泽性好。

（2）化学性能　聚丙烯的化学稳定性很好，除能被浓硫酸、浓硝酸侵蚀外，对其他各种化学试剂都比较稳定，但低相对分子质量的脂肪烃、芳香烃和氯化烃等能使聚丙烯软化和溶胀，同时它的化学稳定性随结晶度的增加还会有所提高，所以聚丙烯适合制作各种化工管道和配件，耐蚀效果良好。

4.5.2　玻璃钢

1. 玻璃钢的分类

玻璃钢（FRP）即玻璃纤维增强塑料，一般指用玻璃纤维增强不饱和聚酯、环氧树脂与酚醛树脂基体，以玻璃纤维或其制品作增强材料的增强塑料，其不同于钢化玻璃。根据所使用的树脂品种不同，可分为聚酯玻璃钢、环氧玻璃钢、酚醛玻璃钢。玻璃钢质轻而硬、不导电、性能稳定、机械强度高、回收利用少、耐腐蚀，可以代替钢材制造机器零件和汽车、船舶外壳等。

玻璃钢产品分类如下：

1）玻璃钢罐。其包括玻璃钢储罐、盐酸储罐、硫酸储罐、反应罐、防腐储罐、化工储罐、运输储罐、食品罐和消防罐等。

2）玻璃钢管。其包括玻璃钢管道、玻璃钢夹砂管、玻璃钢风管、玻璃钢电缆管、玻璃钢顶管和玻璃钢工艺管等。

3）塔器。其包括干燥塔、洗涤塔、脱硫塔、酸雾净化塔和交换柱等。

4）卫生间用品。其包括卫生间底盘、卫生间顶板。

除以上产品外，玻璃钢制品还有角钢、线槽、拉挤型材，以及三通、四通、玻璃钢格栅等。

2. 玻璃钢的特点

（1）优点

1）轻质高强。玻璃钢密度为1.5~2.0g/cm³，只有碳素钢的1/4~1/5，但拉伸强度却与之接近，甚至超过碳素钢，而比强度可以与高级合金钢相比。因此，在航空、火箭、宇宙飞行器、高压容器以及其他需要减轻自重的制品中，得到了广泛应用。某些环氧玻璃钢的拉

伸、弯曲和压缩强度均能达到 400MPa 以上。

2）耐腐蚀。玻璃钢是良好的耐蚀材料，对大气、水和一般浓度的酸、碱、盐以及多种油类和溶剂都有较好的抵抗能力，已应用于化工防腐的各个方面，正在取代碳素钢、不锈钢、木材、有色金属等。

3）电性能好。玻璃钢是优良的绝缘材料，可用来制造绝缘体。高频下玻璃钢仍能保持良好的介电性，微波透过性良好，已广泛用于雷达天线罩。

4）热性能良好。玻璃钢热导率低，室温下为 $1.25 \sim 1.67 kJ/(m \cdot h \cdot K)$，只有金属的 $1/1000 \sim 1/100$，是优良的绝热材料。在瞬时超高温情况下，玻璃钢是理想的热防护和耐烧蚀材料，能保护宇宙飞行器在 2000℃ 以上承受高速气流的冲刷。

5）可设计性好

① 可以根据需要，灵活地设计出各种结构产品，来满足使用要求，可以使产品有很好的整体性。

② 可以充分选择材料来满足产品的性能，如可以设计出耐蚀的、耐瞬时高温的、产品某方向上有特别高强度的、介电性好的产品等。

6）工艺性优良

① 可以根据产品的形状、技术要求、用途及数量来灵活地选择成型工艺。

② 工艺简单，可以一次成型，经济效果突出，尤其对形状复杂、不易成型、数量少的产品，更突出了它的工艺优越性。

（2）缺点

1）弹性模量低。玻璃钢的弹性模量比木材大 2 倍，但比钢小 10 倍，因此在产品结构中常感到刚性不足，容易变形，可以做成薄壳结构、夹层结构，也可通过高模量纤维或者做加强肋等形式来弥补。

2）长期耐温性差。一般玻璃钢不能在高温下长期使用，通用聚酯玻璃钢在 50℃ 以上强度就会明显下降，一般只在 100℃ 以下使用；通用环氧玻璃钢在 60℃ 以上强度有明显下降，但可以选择耐高温树脂，所以其长期工作温度在 200~300℃ 是可能的。

3）老化现象。老化现象是塑料的共同缺陷，玻璃钢也不例外，其在紫外线、风沙雨雪、化学介质、机械应力等作用下容易导致性能下降。

4）剪切强度低。层间剪切强度是靠树脂来承担的，所以很低。可以通过选择工艺、使用偶联剂等方法来提高层间黏结力，最主要的是在产品设计时，尽量避免使层间受剪。

4.5.3　亚克力

亚克力，又称 PMMA 或有机玻璃，化学名称为聚甲基丙烯酸甲酯。亚克力是一种开发较早的重要可塑性高分子材料，具有较好的透明性、化学稳定性和耐候性，易染色、易加工、外观优美，在建筑业中有着广泛的应用。亚克力产品通常可以分为浇注板、挤出板和模塑料。

亚克力制品有亚克力板、亚克力塑胶粒、亚克力灯箱、亚克力招牌、亚克力浴缸、亚克力人造大理石、亚克力树脂、亚克力（乳胶）漆、亚克力黏合剂等，种类繁多。

人们常见的亚克力产品是由亚克力粒料、板材或树脂等原材料经各种不同的加工方法，并配合各种不同材质及功能的零配件加以组装而成的。一般亚克力纤维、亚克力棉、亚克力纱、亚克力尼龙等，是指由丙烯酸聚合而成的人造纤维，与亚克力制品并无关联。

1. 亚克力板的特性

1）亚克力板具有水晶般的透明度，透光率在92%以上，光线柔和、视觉清晰，用染料着色的亚克力又有很好的展色效果。

2）亚克力板具有极佳的耐候性、较高的表面硬度和表面光泽度，以及较好的耐高温性能。

3）亚克力板有良好的加工性能，既可采用热成型，也可以用机械加工的方式。

4）透明亚克力板材具有可与玻璃比拟的透光率，但密度只有玻璃的一半。此外，它不像玻璃那么易碎，即使破坏，也不会像玻璃那样形成锋利的碎片。

5）亚克力板的耐磨性与铝材接近，稳定性好，耐多种化学品腐蚀。

6）亚克力板具有良好的适印性和喷涂性，采用适当的印刷和喷涂工艺，可以赋予亚克力制品理想的表面装饰效果。

7）亚克力板不自燃但属于易燃品，不具备自熄性。

2. 亚克力板的种类

亚克力板材的规格种类很多。普通板有透明板、染色透明板、乳白板、彩色板；特种板有卫浴板、云彩板、镜面板、夹布板、中空板、抗冲板、阻燃板、超耐磨板、表面花纹板、磨砂板、珠光板和金属效果板等。

3. 亚克力板的参数

（1）**硬度**　硬度是最能体现浇注亚克力板生产工艺和技术的参数之一，是品质控制中的重要一环。硬度能反映出原料PMMA的纯度、板材耐候性以及耐高温性能等。硬度直接影响板材是否会收缩弯曲变形，加工时表面是否会出现龟裂等情况。硬度也是评判亚克力板品质好坏的硬性指标之一，平均洛氏硬度达8~9HRC。

（2）**厚度（亚克力公差）**　亚克力板材厚度存在亚克力公差，所以控制亚克力公差是品质管理和生产技术的重要体现。亚克力的生产应符合国际标准ISO 7823的规定。

（3）**透明度/白度**　严格的原料配选、先进的配方跟进和现代化的生产工艺制作，确保了板材极佳的透明度和白度。

4.6　设计应用案例分析

4.6.1　体现塑料性能特征的设计案例分析

设计名称：**3D打印未来海洋城市**
地　　点：**比利时**
设 计 者：**文森特·卡勒博**
图　　例：**图4-60**

比利时建筑师文森特·卡勒博设计了惊人的环保型的海洋城市计划。这个未来的

图4-60　3D打印未来海洋城市

建筑方案延伸到海洋 1000m 深处，并计划完全由 3D 打印的塑料废料制成。以一种发光的水母命名这个未来城市。建筑理念为突出目前自然资源日益减少的现状，以及对海洋的需求。这些计划中的"Seascrapers"完全由混合藻类和垃圾制成的材料做成，通过 3D 打印的方式来建造。

设计名称：空中飞行螺旋彩虹办公室
地　　点：中国
图　　例：图 4-61

图 4-61　空中飞行螺旋彩虹办公室

　　中国互联网数据中心设计了一个 20440m² 的空中飞行螺旋彩虹办公室，这个空间包括入口大堂、办公室、会议室、控制室的多媒体服务器陈列室，里面是由塑料球组成的 3D 屏幕交互式视频馆。该项目的目标是把互联网看作是一个信息流穿越空间。

设计名称：趣味免费图书"馆"
地　　点：美国纽约
设 计 者：纽约建筑师协会
图　　例：图 4-62

图 4-62　趣味免费图书"馆"

　　纽约建筑师协会同 Pen World Voices Festival（国际文学节）协会在纽约市中心设立了一个趣味免费图书"馆"，这个鲜黄色的小亭子由一个倒立塑料罐改装而成，并设计成半封闭空间，游客与行人可自由出入，在里面安静地读书、看报或者借阅书籍。此外，小亭子上还有众多探望孔，更是增加了读书的快乐。在快节奏的生活里，能够停下来读本书，该是多么惬意的生活啊！

设计名称：透明的气泡婴儿床
设 计 者：Lana Agiyan
图　　例：图 4-63

图 4-63　透明的气泡婴儿床

　　一张婴儿舒适地依偎在肥皂泡上的图片，让儿童家具设计师 Lana Agiyan 得到了启发，于是设计师设计了这款泡泡婴儿床。她从漂浮在半空中的泡泡上得到灵感，将婴儿床设计成球形，并取用透明的材质，让妈妈们可以从侧面看到酣睡的婴儿的姿势，方便她们调整枕头。婴儿床的构造类似于俄罗斯的不倒翁娃

娃，因此它相当于一个摇篮，这样就多了一个类似于摇床的功能，可以帮助家长们让宝宝躺在云状的柔软床垫上快速进入睡眠。中间有一个用树脂玻璃做成的重心，上面铺上柔软的睡垫，即使婴儿在睡梦中挪动身体，也不会让床发生倾斜甚至摔倒。而且，树脂玻璃重心分层叠放，可以依据婴儿的体重来进行增减。而透明的丙烯酸塑料将会是婴儿床的主体材质，生产时会在其表层涂上一层安全的特殊纳米科技产品。这些纳米粒子具有光催化效果，当暴露在阳光下时，它就会清洁自身的污垢、气味，让宝宝们在一定安全的环境下成长，还有多款颜色可以选择。这款婴儿床专为出生到五个月大的婴儿设计，之后，它还可以当作玩具收纳筐或者摇椅来玩儿，一点也不浪费。

4.6.2 体现塑料工艺特征的设计案例分析

设计名称：Elettroshock 家具
设 计 者：Massimiliano Adami
图　　例：图 4-64

图 4-64　Elettroshock 家具

　　风格别致的 Elettroshock 家具，借用热塑料导电技术制作而成。Massimiliano Adami 在创作过程中尤其注重生产技术的应用以及材料在科技作用下的变化。Elettroshock 方法就是最明显的体现——这种灵感来自于内心对用简单方法将聚乙烯粉末制作成产品的渴望。

设计名称："看不见的边桌"
地　　点：丹麦
设 计 者：John Brauer
图　　例：图 4-65

图 4-65　"看不见的边桌"

　　"看不见的边桌"是丹麦设计师 John Brauer 用 3mm 厚的亚克力制作的，不仅外观效果神奇，其使用效果也很好，它的最大承重有 25kg，使用上没有问题。它有个漂亮的圆桌外观，这种神奇和令人惊讶的现象，犹如魔术般漂浮在眼前，但是却很具实用性。该边桌利用模具一次成型，结构简单，造型优美。

设计名称："纠结沙发"
地　　点：中国
设 计 者：杨明洁
图　　例：图 4-66

图 4-66　"纠结沙发"

2012 年米兰国际家具展上，杨明洁的作品"纠结沙发"参展，其特点是造型简洁＋材料创新，用设计品牌 y-town"纠结"系列中的环保塑料，并通过实验性的尝试赋予其功能和三维形态，造型的虚实、结构的内外、材料的软硬形成有趣的对比。其通透的造型响应了当下的家居设计趋势，沙发的材料细密而有质感。

设计名称：Panton Chair（潘顿椅）
时　　间：1966 年
设计者：Verner Panton
图　　例：图 4-67

图 4-67　潘顿椅

Panton Chair（潘顿椅）是全世界第一把使用玻璃钢（塑料）一次模压成形的 S 形单体悬臂椅，可以说是现代家具史上一次革命性突破。潘顿椅具有强烈的雕塑感，色彩十分鲜艳，从 1966 年至今，仍享有盛誉，被世界上许多博物馆所珍藏。潘顿椅强度高，耐久性好；结构是根据人体曲线设计的，舒适感强；色彩艳丽，表面光滑，质感特佳；质量轻，统一性好。

设计名称：4801 扶手椅
时　　间：1965/2011 年
设计者：Joe Colombo（乔·科伦波）
图　　例：图 4-68

图 4-68　4801 扶手椅

Joe Colombo（乔·科伦波）是在其同代意大利设计师中最具远见的设计师之一，他对于人们基本的居住概念进行过广泛的探索。科伦波十分擅长塑料家具的设计，他特别注意室内的空间弹性因素，认为空间应是弹性与有机的，不能由于室内设计、家具设计使之变得死板而凝固。因此，家具不应是孤立的、死板的产品，而是环境和空间的有机构成之一。科伦波为 Kartell 公司设计的 4801 扶手椅就体现了他的这一设计思想。这位才华横溢的米兰设计师享年仅仅 41 岁。他的事业巅峰阶段是如此的短暂，却为世人留下了一大笔丰厚的遗产。2011 年，意大利 Kartell 公司为纪念科伦波，重新推出了 4801 扶手椅，只是与原版的胶合板不同，新版的 4801 扶手椅是塑料材质的。

设计名称：充气椅（Blow）

时　　间：1967 年

设计者：DDL 工作室

图　　例：图 4-69

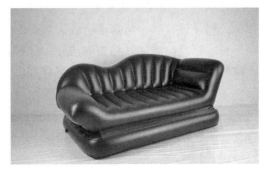

图 4-69　充气椅

　　由 DDL 工作室设计的充气椅，可以说是对具有持久、昂贵等特点的传统工艺提出的一个挑战。无论摆在室内还是室外，这件用价廉的 PVC 塑料做成的充气椅都显得那么有趣。这把椅子并非生活必需品，设计者也没想过要把它做得多么牢固，甚至还附送了配套的修补工具来处理漏气的问题。一直到今天，这种椅子还在不断地被重新生产，并且还衍生出一大批各式各样的复制品。

设计名称：Up 系列座椅

时　　间：1969 年

地　　点：意大利

设计者：Gaetano Pesce（基塔诺·佩瑟）

图　　例：图 4-70

图 4-70　Up 系列座椅

　　为了便于运输，Up 系列座椅都可以被压缩成整个体积的 1/10，一旦把真空包装的封口打开，它就会在你的眼皮底下膨胀成一个很大很舒服的单人沙发。意大利先锋派建筑师 Gaetano Pesce（基塔诺·佩瑟）为意大利 B&B 公司设计了共计 7 个型号的 Up 系列家具，Up5 椅子是其中最著名的一件。他将这种突破了传统制造技术与组装方式的作品称为"变形家具"。模制的聚氨酯软泡沫塑料（即发泡海绵）与弹性的纤维布赋予作品以细腻的质感和软垫家具的舒适度，同时还保留了一种波普艺术的现代感。

设计名称：FLOW 收音机

设计者：Rene Adda

图　　例：图 4-71

　　FLOW 收音机造型于一个透明的塑料外壳之内，其设计灵感来源于极尽简约之美的工业建筑设计。当开启电源后，FLOW 收音机会伴随柔和的亮光，其扬声器及电源控制按钮均是带有优质触感的橡胶。

图 4-71　FLOW 收音机

 思考题

1. 在具体的产品设计实践中，如何适当选择注射成型、挤压成型、吹塑成型、压制成型工艺？

2. 为什么日常生活中所用的塑料产品具有各种颜色？其实现的方法有哪些？

3. 在塑料产品的电镀工艺流程中应注意哪些方面的因素？电镀工艺对产品设计的影响体现在哪些方面？

4. 塑料的制造、使用和最终处理可能对人和环境有什么样的影响？

参 考 文 献

［1］ 齐桂馥. 影响塑料电镀的塑料工艺因素分析［J］. 科技创新与应用，2013（7）：109.

［2］ 夏英，赵建，王志超，等. 创新创业教育背景下的塑料工艺实验教学改革［J］. 广东化工，2016，43（7）：213-214，207.

［3］ 陈林，杜小泽，林俊，等. 导热塑料在换热器中的应用［J］. 塑料，2013，42（6）：28-30，61.

［4］ 陈勇军，李斌，刘岚，等. 阻燃型硬质聚氨酯泡沫塑料研究进展［J］. 塑料科技，2012，40（3）：103-109.

［5］ 杨冰，许颖，王小威，等. 高填充可降解塑料制品的研究及应用进展［J］. 塑料，2014，43（4）：39-42.

第 5 章

金属与工艺

本章提要：家具的材料与结构是实现家具产品的物质基础与条件。根据不同的设计要求选择合适的材料和相应的结构，再采用合适的技术才能使构思中的家具得以实现。金属材料一般是工业应用中的金属或者合金，它质地坚硬、性能稳定、不易发生形变，其材质不透明、富有光泽、具有较好的延展性，是一种很适用于家具中的材料，在家具设计中占有重要的地位。

5.1 金属的分类与结构

5.1.1 金属的分类

金属具有悠久的历史，每个历史阶段所需要的金属种类不尽相同。随着人类历史进程，加工方式渐渐成熟，随着人类需求的转变，金属形式也随之发生改变。

追溯到人类文明历史的开端，青铜器时代的开启标志着金属器具开始出现在人们的生活中。青铜，古称金或吉金，是纯铜与其他化学元素（锡、镍、铅、磷等）的合金，其铜锈呈青绿色，因而得名。青铜器是指以青铜为基本原料制成的器皿、用器等。青铜器以其独特的器形、精美的纹饰、典雅的铭文向人们揭示了先秦时期的铸造工艺、文化水平和历史源流，因此被史学家们称为"一部活生生的史书"。青铜器制品如图5-1所示。中国的古文明悠久而又深远，青铜器则是其缩影与再现。

图 5-1 青铜器制品

铁在金属材料中占有很大的比重，铁制品的发展起源于公元前1400年左右，但由于当时的技术限制，铁并没有得到广泛的应用。

不锈钢材料，顾名思义是不易生锈的钢材。在众多的工业用途中，不锈钢都能提供令人满意的耐蚀性。不锈钢以其漂亮的外观、耐腐蚀的特性、不易损坏的优点，越来越受到人们的喜爱。

合金是指具有相同组元，而成分比例不同的一系列合成金属，是由两种以上的金属或者非金属元素合成的具有金属特性的物质，如各种碳素钢。

金属材料是金属与以金属为主的合金的总称。金属材料种类较多，为了能够准确地将设计产品通过材料表现出来，通常将金属及其合金分成三类。第一类为黑色金属和以铁为基础的合金（钢、铸铁和钛合金），是用途最为广泛的金属；第二类为有色金属，是除了黑色金属之外所有金属和合金的总称；第三类为特殊金属，这类金属是随着社会的进步和需求的提高慢慢演变出来的新的种类。金属材料的分类见表5-1。

表 5-1 金属材料的分类

分类		特点
黑色金属	铁（Fe）	铁元素大约占地壳元素总量的5.5%
	钢（碳的质量分数为0.04%~2%）	全世界金属总产量中钢铁占99.5%
有色金属	轻有色金属	轻有色金属是指密度在4.5kg/m³以下的有色金属，包括铝（Al）、镁（Mg）钠（Na）、钾（K）、钙（Ca）、锶（Sr）和钡（Ba）；特点是密度小、化学活性大，与氧、硫、碳和卤素的化合物都相当稳定
	重有色金属	重有色金属是指密度在4.5kg/m³以上的有色金属，包括铜（Cu）、镍（Ni）铅（Pb）、锌（Zn）、锡（Sn）等；在国民经济各部门中，每种重有色金属根据其特性都有特殊的应用范围和用途

（续）

分类		特　点
有色金属	贵有色金属	贵有色金属,包括金(Au)、银(Ag)、铂(Pt)等元素,它们在地壳中含量少,开采和提取比较困难;特点是密度大、熔点高、化学性质稳定,能抵抗酸、碱的腐蚀,价格都很昂贵
	半金属	一般指硅(Si)、硒(Se)、碲(Te)、砷(As)、硼(B)等,此类金属的物理性能介于金属与非金属之间,如砷是非金属,但能传热导电
	稀有金属	通常是指那些在自然界中含量少,分布稀散或难以从原料中提取的金属,如钨(W)、钛(Ti)等
特殊金属		非晶态金属、高强高模铝锂合金、形状记忆合金、减振合金、超塑合金、储氢合金、超导合金等

1. 碳素钢

说起钢铁材料,人们就会想到铁道、钻井、油罐车、摩天大楼等,碳素钢就是它们所使用材料中的一种。碳素钢具有许多优良特性,如机械强度高、坚韧、易成形、廉价。常见的碳素钢管如图5-2所示。

（1）性能　碳素钢是铁和碳的合金,其主要性能见表5-2。低碳钢中,碳含量最少,其质量分数低于0.25%。低碳钢相对柔软,易碾成金属板、工字形截面或杆材（用来加固水泥）,在所有建筑金属材料中最便宜。中碳钢（碳的质量分数为0.25%~0.6%）被冷浸

图 5-2　常见的碳素钢管

时会变硬,这种性质可控制中碳钢的很多特性,淬透性可衡量厚截面硬化的程度。普通碳钢淬硬性比较弱,可填充其他合金元素来提高淬硬性。高碳钢（碳的质量分数大于0.6%）硬度极高,适合用作切割工具、錾子、电缆和钢琴丝。钢中碳含量更高时（一般碳的质量分数为2.5%~4%）就成为铸铁,易于铸造,但很多性能不如钢好。低碳钢与铸铁拉伸时力与变形的曲线如图5-3所示。

表 5-2　碳素钢主要性能

密度/(g/cm³)	7.8~7.9	抗拉强度/MPa	250~1755
弹性模量/GPa	200~216	比热容/[J/(kg·K)]	440~520
伸长率(%)	4~47	热导率/[W/(m·K)]	45~55
维氏硬度 HV	120~650	热胀系数/(10⁻⁶/K)	10~14

（2）用途　低碳钢的用途极为广泛,如可用于水泥加固、建筑型钢、屋顶薄板、车身面板、开罐器和压制板材产品等;中碳钢常用于建筑和工程中,如车轴、齿轮、轴承、曲轴等;高碳钢主要用于切割工具、高性能轴承、曲轴、弹簧、刀具、冰斧和溜冰鞋等。

（3）环境影响　以每单位重量计算,碳素钢的生产能耗相对低,大约是聚合物的一半,但每单位体积耗能则多达2倍。碳素钢易再循环利用,再循环耗能并不多。

2. 低合金钢

纯钢,硬度比较小,添加碳并适当地热处理,便可使钢变得像玻璃一样硬且脆,还可变得像锅炉钢板一样坚韧、有延展性。热处理是指将钢加热到大约800℃使碳分解,然后淬火

图 5-3 拉伸时力与变形曲线

a) 低碳钢拉伸曲线 b) 铸铁拉伸曲线

（常放入冷水中快速冷却），再回火处理，即重新加热到较低的温度，并保温一段时间。淬火使钢变得又硬又脆，回火又可使其韧性慢慢恢复，但硬度降低。通过控制回火时间和温度可以控制钢的不同性能。尽管碳的质量分数只有1%的钢性能很优异，但是在开始淬火时冷却速度必须快，碳素钢要求每秒降温超过200℃。通常将工件表面转变成马氏体合金难度不大，但由于热向外扩散，内部冷却更慢，所以如果工件太厚，就会存在内部冷却慢的问题。采用合金化处理可以克服这个难点，通过添加少量锰（Mn）、镍（Ni）、钼（Mo）或铬（Cr）元素，并且降低临界冷却速度，可使厚截面的材料变硬，然后回火，这样得到的钢就称为低合金钢，具有一定的淬硬性。图5-4所示为低合金钢条。

图 5-4 低合金钢条

（1）性能 低合金钢可进行热处理，因此常用于要求硬度和机械强度高的钢的加工，特别是大型型钢的加工。与碳素钢相比，低合金钢在高温下具有更好的耐磨性、坚韧性和更高的机械强度，其主要性能见表5-3。碳的质量分数为0.30%~0.37%的合金钢适用于生产机械强度适中但坚韧性较大的产品；碳的质量分数为0.40%~0.42%的合金钢适用于生产机械强度更高和韧性良好的产品；碳的质量分数为0.45%~0.50%的合金钢适用于生产硬度和机械强度高、韧性中等的产品；碳的质量分数为0.50%~0.62%的合金钢适用于生产硬度高的产品（如弹簧和工具等）；碳的质量分数为1%的合金钢适用于生产硬度高、耐磨损的产品，如滚珠轴承和滚筒等。

表 5-3 低合金钢主要性能

密度/（g/cm³）	7.8~7.9	抗拉强度/MPa	245~2255
弹性模量/GPa	201~217	比热容/[J/（kg·K）]	410~530
伸长率（%）	3~38	热导率/[W/（m·K）]	34~55
维氏硬度 HV	140~700	热胀系数/（10⁻⁶/K）	10.5~13.5

（2）用途 低合金钢可用于生产弹簧、工具、滚珠轴承、滚筒、机轴、齿轮、连杆等。

（3）环境影响 生产低合金钢耗能较少，且易再循环，再循环后可被广泛使用。

3. 铝合金

铝是地壳中储量最多的一种元素，约占地壳总重量的 8.2%。为了满足工业迅速发展的需要，铝及铝合金则是我国优先发展的重要有色金属。铝合金产品如图 5-5 所示。

图 5-5　铝合金产品

（1）性能　铝合金质轻，能制成机械强度高的产品，易于加工。纯铝制品具有优异的导电和导热性能，价格相对较低。铝是一种活性金属，研碎可能发生爆炸。在大块的铝表面可产生 Al_2O_3 薄膜，能防止水和各种酸的腐蚀（强碱除外）。铝合金不适合作滑动面，易磨损，机械强度高的铝合金疲劳强度低。铝合金的主要性能见表 5-4。

（2）用途　铝合金广泛应用于航空航天工程、汽车工程等领域，也可制造家用压铸件底盘、电子产品、建筑壁板、容器和包装铝箔、饮料罐、电和热导体等。

（3）环境影响　铝矿丰富多产。要提炼铝需要消耗能量，但在低能量消耗下便可循环利用。

表 5-4　铝合金主要性能

密度/(g/cm³)	2.63~2.85	抗拉强度/MPa	30~510
弹性模量/GPa	68~88.5	比热容/[J/(kg·K)]	857~990
伸长率/(%)	1~44	热导率/[W/(m·K)]	76~235
维氏硬度 HV	20~150	热胀系数/(10⁻⁶/K)	16~24

4. 镁合金

镁的密度大约是铝的 2/3，镁、铝、钛是航空航天领域的主要结构材料。镁合金相机机身如图 5-6 所示。

图 5-6　镁合金相机机身

（1）性能　随着电子产品、质轻交通工具（如车轮、舱内金属零件）等对各项性能要求的不断提高，设计人员比以前更加关注镁金属。镁有很多优良的性能，如密度和切削阻力小，导热性比钢好，导电性仅次于铜和铝。镁金属产品在家庭或办公室等良好的环境中经久耐用，但遇到盐水和酸会受到严重腐蚀。镁易燃烧的特性，只有在制成粉末或非常薄的片状时才会表现出来。镁合金可以用来制成形状特别的产品，一些镁合金适于挤压成形，通常这种金属可采用焊接法和黏合剂进行连接。焊接时大多数镁合金需使用钨极氩弧焊或惰性气体保护焊进行焊接。镁合金的主要性能见表 5-5。

表 5-5　镁合金主要性能

密度/(g/cm³)	1.73~1.95	抗拉强度/MPa	65~435
弹性模量/GPa	40~47	比热容/[J/(kg·K)]	950~1060
伸长率/(%)	1.5~20	热导率/[W/(m·K)]	50~156
维氏硬度 HV	35~135	热胀系数/(10⁻⁶/K)	24.6~30

（2）用途　镁合金广泛用于航空航天、汽车制造、体育用品、核燃料罐、加工工具、家用电子产品、办公设备等产品。

（3）环境影响　提取镁需要消耗较多的能量，几乎是铝的两倍。但其可再循环利用，且循环利用时所消耗的能量只有提取时的1/5。

5. 钛合金

钛具有很多优异的性能，用途越来越广泛。钛熔点高（1660℃）、质轻，虽然是活性金属，但表面会形成一层氧化薄膜保护其不受大多数化学药品的腐蚀。钛合金能在温度高达500℃的条件下进行加工，飞机涡轮机的压力叶片就是由钛合金制成的。钛合金工具戒指如图5-7所示。

（1）性能　钛合金价格高，要求真空处理以阻止氧气进入，遇氧易碎。但是钛合金性能优异，机械强

图5-7　钛合金工具戒指

度高、质轻、耐腐蚀，以至于纯钛可植入人体修复骨折。更常见的是，钛、铝和钒生成的材料能够锻造，抗蠕变性好。钛合金的导热和导电性差，热胀系数低，延展性能有限，焊接比较困难，但扩散接合比较容易。钛推进了小型电子产品的生产，在产品设计中的重要性越来越大。尽管钛合金价格高，但是钛机械强度高、密度低，使得它已成为塑料良好的替代品。钛合金的主要性能见表5-6。

表5-6　钛合金主要性能

密度/（g/cm³)	4.36~4.84	抗拉强度/MPa	172~1245
弹性模量/GPa	90~137	比热容/[J/(kg·K)]	510~650
伸长率（%）	1~40	热导率/[W/(m·K)]	3.8~20.7
维氏硬度 HV	60~380	热胀系数/（10^{-6}/K)	7.9~11

（2）用途　钛合金广泛用于飞机涡轮机叶片、航空航天、化学工程、热交换器、生物工程、医学、导弹燃料油桶、压缩机、阀体、外科手术移植、船用五金、模塑设备、手机和计算机的铸件等。

（3）环境影响　从矿石中提取钛金属会消耗很多能量；若没有被氧化，可以再循环利用。

6. 镍合金

镍具有良好的延展性、耐蚀性且其硬度高，属银色金属，易冲压成形（如滚压或锻造）。镍相较于其他金属有两种特殊性能：一是与钢合铸会稳定面心立方结构，使不锈钢有延展性和耐蚀性（镍的最大用途）；二是镍在高温下机械强度高，合金化处理时机械强度会进一步提高，是用来制造飞机喷射发动机的主要材料。这些合金性能很好，因此被称为"超合金"。

（1）性能　纯镍具有良好的导电性、导热性、耐蚀性，且机械强度高。镍及镍合金用于航海领域的热交换，镍铁合金磁导系数高（适用于制造电子屏蔽和电磁线圈），其膨胀系数小（用于玻璃与金属的接头）。镍-铬-铁合金具有较大的电阻率，用于制作工业炉和烤箱的加热器件；镍结合铜的双金属片用于热固体和安全装置的执行器；镍-钛-铝合金在高温下具有高的机械强度，良好的坚韧性和耐气体腐蚀性。镍合金的主要性能见表5-7。

表5-7　镍合金主要性能

密度/（g/cm³)	7.65~9.3	抗拉强度/MPa	70~2100
弹性模量/GPa	125~245	比热容/[J/(kg·K)]	365~565
伸长率（%）	0.3~70	热导率/[W/(m·K)]	8~91
维氏硬度 HV	75~600	热胀系数/（10^{-6}/K)	0.5~16.5

（2）用途　镍合金广泛用于制造叶片、磁盘、涡轮机和喷气发动机燃烧室、双金属片、热电偶、弹簧、食品加工设备、加热电线、防腐蚀电镀、铸币等。图 5-8 所示为镍合金高压承插焊截止阀。

（3）环境影响　镍的化学性质较活泼，但比铁稳定。室温时镍在空气中难氧化，不易与浓硝酸反应。镍也是最常见的致敏性金属，约有 20% 的人对镍离子过敏。

7. 锌合金

锌耐酸、耐碱，且易成形。锌合金铸造性好、熔点低、流动性好，是压铸的首选材料；模制相对简单，可精确复制各种零件。锌合金制品如图 5-9 所示。

图 5-8　镍合金高压承插焊截止阀

图 5-9　锌合金制品

（1）性能　金属锌本身廉价，可用于镀锌钢，能够有效提高钢的耐蚀性。压铸锌合金机械强度高，可用来生产大多数消费品，也是注塑模具的金属代替品。除压铸铜合金外，与其他压铸合金相比，压铸锌合金的机械强度最高，可以压铸形状复杂、薄壁的精密压铸零件。变形锌合金可以用来制成带状物、片状物、锌箔、电线和锻造或挤压坯料。锌合金的主要性能见表 5-8。

表 5-8　锌合金主要性能

密度/（g/cm³）	5.5~7.2	抗拉强度/MPa	50~450
弹性模量/GPa	60~110	比热容/[J/（kg·K）]	380~535
伸长率（%）	1~90	热导率/[W/（m·K）]	95~135
维氏硬度 HV	30~160	热胀系数/（10^{-6}/K）	14~40

（2）用途　锌合金广泛用于屋顶、水槽、手电筒反射镜、果酱罐盖、射频屏蔽、垫圈、照相制版板块、把手、齿轮、汽车零件、厨房台面、保护性电镀等。

（3）环境影响　锌蒸气有毒，其他形式的锌无毒。大量锌可再循环利用（不能用作镀层）。

5.1.2　金属的结构

金属材料的特性是由它的内部结构决定的。用适当放大倍数的显微镜观察金属材料表面，可以观察到金属材料的结构，如图 5-10a 所示。如果增加放大倍数继续观察，就可以看到所有原子或离子在空间均匀排列，原子或离子在空间里的排列秩序称为晶格。

在晶格中带正电的离子相互接触（图 5-10b），在电子环绕的情况下，离子就带负电。

电子来自原子外层，它们与原子核的联系很弱。自由电子聚集在离子周围，称为金属结合。自由电子容易运动，这就是金属可以导电的原因。

1. 晶格的结构类型

金属有不同的晶格结构，离子一般按照立方或六角形的秩序排列，具体分为三种：体心立方晶格、面心立方晶格、密排六方晶格，如图 5-11 所示。

体心立方晶格的排列秩序是，八个离子占据立方体的八个顶点，第九个离子占据立方体的中心。具有体心立方晶格的金属有 911℃ 以下的铁以及钒、钨和铬。

面心立方晶格的排列秩序是，八个离子占据

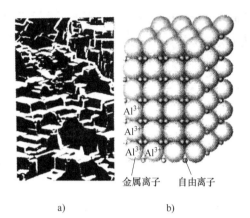

图 5-10 金属材料的结构
a）铝的组织放大 1000 倍 b）铝晶体

立方体的八个顶点，立方体每个侧面的中心各有一个离子。具有面心立方晶格的金属有 911℃ 以上的铁以及铝、铜和银。

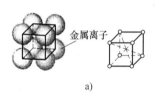

图 5-11 晶格的结构类型
a）体心立方晶格 b）面心立方晶格 c）密排六方晶格

密排六方晶格的排列秩序是，六棱柱的每个顶点都有一个离子，上下底面中心各有一个离子，另外，在三棱柱面中心还各有一个离子。镁、钛和锡具有密排六方晶格。晶格类型与冷成形性的关系见表 5-9。

表 5-9 晶格类型与冷成形性的关系

晶格类型	冷成形性	晶格类型	冷成形性
体心立方晶格	很好	密排六方晶格	不好
面心立方晶格	好		

2. 金属组织的形成过程

熔化的金属在冷却的过程中会形成特定的组织（图 5-12a）。液态金属的离子自由运动，在冷却过程中，当温度低于熔点时，离子就停留在确定的位置（图 5-12b），同时产生大量的晶核，随着温度的降低，晶粒不断长大（图 5-12c），直到彼此互相碰撞。这些长大的晶体成为晶粒，晶粒之间的边界称为晶界（图 5-12d）。

晶粒的大小取决于冷却速度。冷却速度很慢就会产生粗晶粒（图 5-13a），少量的晶核有时间和空间长成大晶粒。在快速冷却的过程中，则会产生大量的晶核和细晶粒（图 5-13b）。具有细晶粒的材料强度高，韧性和可锻性好。

各种不同材料的晶粒形状也不相同，纯铁的晶粒是圆球形的，它的强度不高，但可锻性

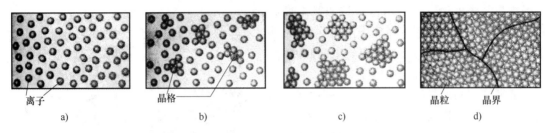

图 5-12　金属组织的形成过程
a）金属熔化：离子运动，无秩序　b）离子位置固定，产生结晶
c）晶粒长大　d）完全凝固

好，而且韧性比较好。淬硬刚具有针状组织，硬且脆。

　　在晶粒形成过程中会产生组织缺陷。如果一个晶格位没有离子占领，就留下一个空穴。如果一层离子发生错排现象，则称为位错。如果一种纯金属中有一个外来电子，同样也是组织缺陷，如图 5-14 所示。

　　组织缺陷的作用是使晶格扭曲，材料性能相对于纯金属发生改变，强度提高而可锻性降低。观察一种熔化的金属再凝固，可以看到，它的温度变化并不是连续的。对于纯铜，冷却到 1084℃ 就不再连续下降，而是保持在这个温度一段时间以后再继续下降。

图 5-13　晶粒大小
a）粗晶粒　b）细晶粒

这个温度是铜的结晶温度，当全部结晶过程结束后，温度继续下降，如图 5-15 所示。

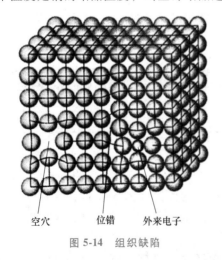

图 5-14　组织缺陷

空穴　位错　外来电子

图 5-15　铜的冷却过程

　　工程中除使用纯金属外，为了得到某种特殊的性能，还使用合金。例如，需要高强度的材料或使材料的熔点降低时可使用合金。使用合金后，材料的可锻性降低。

　　在合金由熔化状态冷却的过程中，各种材料可以按照不同方式相互混合。混合后，可生

成混合晶体或晶体的混合物。

当合金元素以固态均匀混合形成共晶时，就称为混合晶体。混合晶体分为两类：掺入混合晶体（图 5-16a）和交换混合晶体（图 5-16b）。

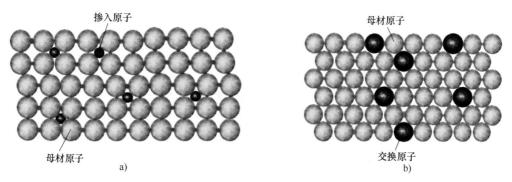

图 5-16　混合晶体
a）掺入混合晶体　b）交换混合晶体

当加入合金元素的原子明显小于母材原子时，就产生掺入混合晶体。合金元素的原子插入母材原子之间的空隙，原有的晶格结构没有发生变化。

当加入合金元素的原子与母材原子大小相近时，就产生交换混合晶体。加入元素的原子替代母材原子的位置。

生成混合晶体的合金的凝固过程不同于纯金属，没有确定的凝固温度，而是在一定的温度范围内凝固。从开始凝固到结束凝固的温度取决于合金的成分。由各种不同成分合金的冷却曲线可以作出合金相图（图 5-17）。从合金相图可以读出任意一种合金成分的凝固过程或熔化过程的起点和终点。

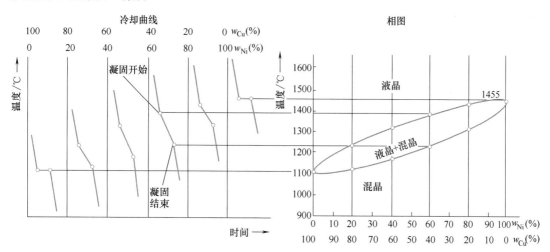

图 5-17　冷却曲线和混合晶体的相图

3. 晶体混合

晶体混合是指每一种元素各自生成一种晶体（图 5-18）。各种晶体在凝固过程中互相混合，而且互相阻碍对方结晶的过程，使得凝固温度下降。剩余液体中的混合比例不断变化。

由不同比例合金的冷却曲线可以作出晶体混合组织的相图，如图 5-19 所示。相图上部

的 V 形线是液相线，液相线以上只有液态合金。水平位置的固相线以下只有固态合金，两条线之间是凝固温度范围。

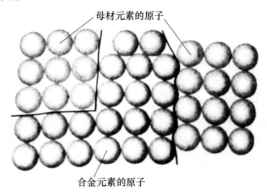

图 5-18　晶体混合组织

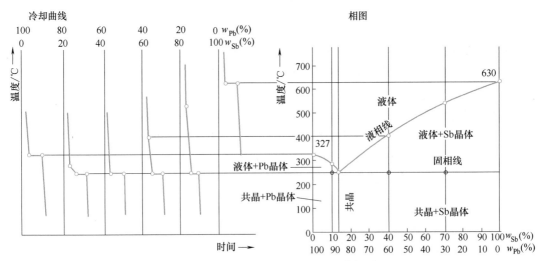

图 5-19　冷却曲线和晶体混合组织的相图

在一定的混合比例下，液态的合金可以像纯金属那样在一定的临界点凝固，这一临界点称为共晶点。共晶的凝固温度低于构成该合金的两种纯金属的凝固温度，同时也低于由这两种金属按照其他比例组成的合金的凝固温度。因为共晶合金容易熔化，使得其铸造性好，而且它的结晶粒细，力学性能也较好。重要的共晶合金有以下两种：

1）软焊料 S-Sn60Pb40，用于镀锡和电子工业。

2）压铸铝 G-A1Si12，用于薄壁抗振铸件（电机壳）。

两种合金的熔点都明显低于其组分中任何一种纯金属的熔点。具有混晶组织的合金的特性不同于具有晶体混合组织的合金，其特性见表 5-10。

表 5-10　合金的特性

合　　金	特　　性	举　　例
具有混晶组织	成形性差 韧性好 可锻性好 可加工性不好 耐蚀性好	铜-镍合金 铜-锌合金

（续）

合　金	特　性	举　例
具有晶体混合组织	成形性好 可锻性不好 可加工性好	锡-铅钎料 银钎料 铸铝 铸铁

5.2　金属的性能特征

5.2.1　物理性能

金属的物理性能是指金属在重力、电磁场、热力（温度）等物理因素作用下，其所表现出的性能或固有的属性，包括密度、熔点、导热性、导电性、热膨胀性和磁性等。

1. 密度

密度是指材料单位体积的质量，常用符号 ρ 表示。在体积相同的情况下，金属的密度越大，质量越大。材料的抗拉强度与密度之比称为比强度；弹性模量与密度之比称为比模量。有些情况下，比模量和比强度是材料的重要性能指标。

2. 熔点

熔点是指材料的熔化温度。纯金属都有固定的熔点，即熔化过程在恒定的温度下进行，而合金的熔化过程则是在一个温度范围内进行的。金属进行成形加工和热处理时必须考虑熔点的影响。

一般把熔点高的金属称为难熔金属（W、Mo 等），常用来生产在火箭、导弹、燃气轮机等方面应用的高温零件；熔点低的金属称为易熔金属（Sn、Pb 等），常用来制造印刷铅字、熔丝和防火安全阀等零件。

在常温下，除汞是液体以外，其余金属都是固体。除金、铜、铋等少数金属具有特殊的颜色外，大多数金属呈银白色。金属都是不透明的，整块金属具有金属光泽，但当金属处于粉末状态时，常显示不同的颜色。不同金属的密度、硬度、熔点等差别很大。图 5-20 所示

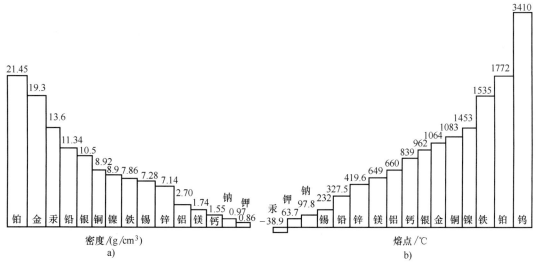

图 5-20　几种常见金属的密度和熔点

为几种常见金属的密度和熔点。

3. 导热性

金属传导热量的能力称为导热性。

金属导热能力的大小常用热导率（也称为导热系数）表示。金属材料的热导率越大，说明其导热性越好。一般来说，金属纯度越高，其导热能力越强。合金的导热能力比纯金属差。金属的导热能力以银为最好，铜、铝次之。

4. 导电性

金属能够传导电流的性能称为导电性。金属导电性的好坏，常用电阻率表示。取长 1m、截面面积为 $1m^2$ 的物体，在一定温度下所具有的电阻称为电阻率，单位是 $\Omega \cdot m$。电阻率越小，导电性就越好。导电性和导热性一样，是随合金化学成分的复杂化而降低的，因而纯金属的导电性比合金好。

图 5-21 几种金属的导热性（空白柱体）和导电性（有斜纹柱体）的比较

图 5-21 所示为几种金属的导热性和导电性的比较，金属一般都是电和热的良导体。其中银和铜的导热、导电性能最好。铝的导电性也很好，铜和铝常被用作输电线。

5. 热膨胀性

金属材料随着温度变化而膨胀、收缩的特性称为热膨胀性。一般来说，金属受热时膨胀，体积增大，冷却时收缩，体积缩小。热膨胀性的大小用线胀系数和体胀系数来表示。

6. 磁性

金属材料在磁场中被磁化而呈现磁性强弱的性能称为磁性。根据在磁场中受到磁化程度的不同，金属材料可分为：铁磁性材料，在外加磁场中，能强烈地被磁化到很大程度，如铁、镍、钴等；顺磁性材料，在外加磁场中呈现十分微弱的磁性，如锰、铬、钼等；抗磁性材料，能够抗拒或减弱外加磁场磁化作用的金属，如铜、金、银、铅、锌等。

大多数金属有很好的延性和展性，可以被抽成丝或压成薄片，还可以锻造、冲压、轧制成各种不同的形状。不同金属的延性和展性不同，其中以金的延性和展性最好，最薄的金箔厚度只有 1cm 的 1/500000。少数金属的延性和展性很差，如锑、铋、锰等，在受到敲打时，这些金属就会破碎成小块。

5.2.2 化学性能

金属的化学性能是指金属在室温或高温时抵抗各种化学介质作用所表现出来的性能，包括耐蚀性、抗氧化性和化学稳定性等。

1. 耐蚀性

金属材料抵抗周围介质腐蚀破坏作用的能力，称为耐蚀性。由材料的成分、组织形态等决定。

2. 抗氧化性

金属材料在高温时抵抗氧化性气氛腐蚀作用的能力，称为抗氧化性。

3. 化学稳定性

化学稳定性是金属材料的耐蚀性与抗氧化性的总称。金属材料在高温下的化学稳定性称为热稳定性。

5.3 金属的表面特性

5.3.1 表面色彩

金属中的自由电子能吸收并辐射出大部分投射到金属表面的光能，所以纯净的金属表面能反光，有良好的反射能力，不透明，肌理细密并且呈现各种颜色，表现出坚硬、富丽的质感效果。部分金属的颜色见表 5-11。

表 5-11 部分金属的颜色

金 属	颜 色	金 属	颜 色
铜	玫瑰红	锡镍合金	淡玫瑰红
金、黄铜	金黄色	铅	苍灰
银、铝、镁、锡	银白色	钛	暗灰
锌	浅灰	镍	略带黄的银白色
铁	灰白色	铬	微带蓝的银白色

金属中大多数色彩可以通过一些表面处理技术进行加工，如化学着色、电解着色、阳极氧化着色、镀覆着色等方法，如图 5-22 所示，可以得到丰富多彩的金属颜色。

5.3.2 表面纹理

在金属外观件表面制作一些不同形状、不同形式的纹路，对金属外观件表面起装饰和美化的作用。

金属纹理有很多种，如拉丝纹、太阳纹（也称 CD 纹）、喷砂纹、压印纹等，且各种纹理也有更多细分种类。拉丝纹有直纹、乱纹、螺旋纹等，如图 5-23 所示；喷砂纹有粗细之分；压印纹可以是规则的几何图案，也可以是一些符号之类的图案。

5.3.3 表面质感

图 5-22 不同颜色的金属

金属材料的感觉特性又称为金属材料的质感，是由金属的物理性能、力学性能等固有特性派生而来的，指的是金属材料作用于人的认知，由金属自身性质和表面处理工艺两大因素决定。金属材料的质感是由金属的触觉质感和视觉质感形成的，如粗犷与细腻、粗糙与光滑、温暖与寒冷、华丽与朴素、混重与单

a) b) c)

图 5-23　拉丝纹

a）直纹　b）乱纹　c）螺旋纹

薄、沉重与轻巧、坚硬与柔软，以及粗俗与典雅等基本感觉特征。其中触觉质感是人们通过手、皮肤等部位与金属直接接触而感知的表面特性；视觉质感特指用眼睛捕捉的材料表面特性，是材料被视觉感受后经大脑综合处理产生的一种感觉和印象。金属自身具有持久的光泽表面，具有延展性，抛光后表面效果独特，具有一定原始的金属纹理和色泽，其光泽没有冷艳之感，较为柔和。铝合金（图 5-24）表面光泽十分细腻，总是给人以华贵和优雅的视觉体验，更以其明亮和轻薄的质感表现出轻盈的优良特性，而其刚劲挺拔的强劲特性也展露无遗，给人以刚柔并济的华丽感；不锈钢（图 5-25）体现出挺拔刚劲、深沉稳重的感觉，给人以耐磨、刚硬、理性等联想。

图 5-24　铝合金

图 5-25　不锈钢

5.4　金属的工艺特性

在现代化工业生产中，除了掌握金属材料的性能、表现及应用形式外，还需要了解金属材料的成形工艺等知识。

金属材料的性能一般分为工艺性能和使用性能两类。所谓工艺性能是指机械零件在加工制造过程中，金属材料在所定的冷、热加工条件下表现出来的性能。金属材料工艺性能的好

坏，决定了它在制造过程中加工成形的适应能力。由于加工条件不同，要求的工艺性能也就不同，如铸造性、焊接性、可锻性、热处理性、切削加工性等。所谓使用性能是指机械零件在使用条件下，金属材料表现出来的性能，包括力学性能、物理性能、化学性能等。金属材料使用性能的好坏，决定了它的使用范围与使用寿命。在机械制造业中，一般机械零件都是在常温、常压和非常强烈的腐蚀性介质中使用的，且在使用过程中各机械零件都将承受不同载荷的作用。金属材料在载荷作用下抵抗破坏的性能，称为力学性能。金属材料的力学性能是零件设计和选材时的主要依据。外加载荷性质不同（如拉伸、压缩、扭转、冲击、循环载荷等），对金属材料要求的力学性能也将不同。常用的力学性能包括强度、塑性、硬度、冲击韧度、多次冲击抗力和疲劳极限等。

5.4.1 成形加工工艺

1. 铸造加工

（1）铸造加工的原理及工艺特点　铸造工艺是金属生成零件的主要方式之一，所谓铸造就是将熔融态金属浇入铸型后，冷却凝固成为具有一定形状铸件的工艺方法。与其他工艺方法相比，铸造成形生产成本低，工艺灵活性大，适应性强，适合生产不同材料、形状和重量的铸件，并适于批量生产。但它的缺点是公差较大，容易产生内部缺陷。

铸造在机械制造中有相当重要的地位。按重量计算，在机床、内燃机、重型机器中，铸件占50%～70%；在汽车中占20%～30%。铸造成形按照铸造类型、所用材料及浇注方式分为砂型铸造、熔模铸造、金属型铸造、压力铸造和离心铸造等。铸造工艺如图5-26所示。

（2）砂型铸造　砂型铸造也称为翻砂，是用砂粒制造铸型进行铸造的方法。表5-12列出了砂型铸造的属性。砂型铸造适应性强，几乎不受铸件形状、尺寸、重量及金属种类的限制，工艺设备简单、成本低，为铸造业广泛使用。

图5-26　铸造工艺

表5-12　砂型铸造属性

重量范围/kg	0.3～1000	容许公差/mm	1～3
最小厚度/mm	5	表面粗糙度/μm	12～25
形状复杂程度	中/高		

图5-27所示为砂型铸造的流程，主要的工序有：制造模样、制造砂铸型（即砂型）、浇注金属液、落砂、清理等。砂型铸造适用于非常复杂的形状，如汽车发动机体。

1）生产工艺。砂型铸造可以制造形状非常复杂的制品，但表面粗糙，表面花纹差；特别适合铸造改变截面厚度的复杂制品，还可以制作浮凸饰、浮雕、空心面和嵌件等。消失模铸造不会留下模线缝，降低了表面处理要求。

2）特性。在原理上，任何非反应性和耐热性差的合金（熔点低于1800℃）都能进行砂型铸造，是制造铝合金、铜合金、铸铁和钢的常规方法。铅、锌、锡都能够用于干砂

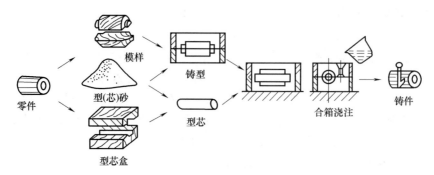

图 5-27　砂型铸造的流程

铸造。

3）经济成本。人工砂型铸造加工和生产成本低，适合小批量生产；机器砂型铸造成本高但能够制造非常复杂的产品。

4）产品种类。砂型铸造可以制造机床框架和床身、机体和气缸盖、传动箱、齿轮毛坯、曲柄轴、活塞杆等产品。

5）环境影响。在很多情况下，模型材料能够重复利用。

（3）特种铸造　人们在砂型铸造的基础上，通过改变铸型的材料、浇注方法、液态金属充填铸型的形式或铸件凝固的条件等，又创造了许多其他的铸造方法。通常把这些有别于砂型铸造的其他铸造方法统称为特种铸造。特种铸造生产过程易于实现机械化、自动化，一般适用于大批量生值产。其生产的铸件尺寸精度较高，表面粗糙度值低，但它的适应性差。

1）熔模铸造。熔模铸造也称为失蜡铸造，为精密铸造方法之一，是常用的铸造方法，表 5-13 列出了熔模铸造的属性。熔模铸造是用蜡制作所要铸成器物的模子，然后在蜡模上涂以泥浆，这就是泥模。泥模晾干后，再焙烧成陶模。一经焙烧，蜡模全部熔化流失，只剩陶模。由于蜡模熔化流失，可以制造各种形状复杂的铸件，如勾画轮廓，制作浮雕、浮凸饰、凹部等，也可制造中空铸件。

表 5-13　熔模铸造属性

重量范围/kg	0.001~20	容许公差/mm	0.1~0.4
最小厚度/mm	1	表面粗糙度/μm	1.6~3.2
形状复杂程度	中/高		

图 5-28 所示为熔模铸造流程。此法能够铸造任何形状复杂的铸件。

① 生产工艺。熔模铸造用途极为广泛，铸件形状灵活多样，可以很好地复制小尺寸的三维零件。

② 特性。熔模铸造是用来把高熔点的金属制造成各种形状铸件的方法之一，也可以用来加工低熔点的金属。传统熔模铸造常用来铸造金、银、铜和铅等。现在最重要的工程应用是采用镍、钴和铁及合金铸造涡轮叶片。

③ 经济成本。熔模铸造既可小批量生产也可大批量生产，小批量生产是人工加工，安装和刀具加工成本低，但消耗劳力。大批量生产是机器加工，安装成本高，但质量控制和加工速度均高，使用叠模可提高加工速度。

④ 产品种类。熔模铸造可生产珠宝类、假牙、雕像、装饰物、耐高温燃气轮机及类似

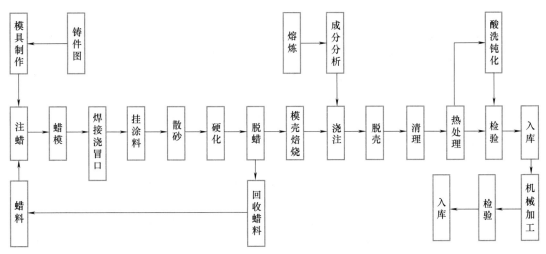

图 5-28　熔模铸造流程

设备等。

⑤ 环境影响。铸造的熔融金属通常有危害，但有常规的铸造程序，目前模具材料不能再循环利用。

2）金属型铸造。用金属材料制作铸型进行铸造的方法又称为永久型铸造或硬型铸造。铸型常用铸铁、铸钢等材料制成，可反复使用，直至耗损。金属型铸造所得铸件的表面光洁程度和尺寸精度均优于砂型铸件，且铸件的组织结构致密，力学性能较高。金属型铸造适用于中小型有色金属（如铝、铜、镁及其合金等）铸件和铸铁件的生产。

3）压力铸造。压力铸造（简称压铸）是在压铸机上，用压射活塞以较高的压力和速度将金属液压射到型腔中，并在压力作用下使金属液迅速凝固成铸件的铸造方法，属于精密铸造方法，其属性见表 5-14。压铸件尺寸精确，表面光洁，组织致密，生成率高。压铸适合生产小型、薄壁的复杂铸件，并能使铸件表面获得清晰的花纹、图案及文字等。

表 5-14　压铸属性

重量范围/kg	0.05~20	容许公差/mm	0.15~0.5
最小厚度/mm	1	表面粗糙度/μm	0.5~1.6
形状复杂程度	中/高		

① 生产工艺。压铸适用于制造壁薄、表面光滑的零件，但产品性能会有些缺陷，因过猛填模和快速的生产周期会导致零件产生收缩和多孔。压铸可生产形状复杂的制品，但需要精心铸造的活动芯会增加铸造成本。

② 特性。压铸广泛应用于锌、铝、镁、铜及其合金铸件的生产，常分为热压室压铸和冷压室压铸。冷压室压铸是把加热金属放在一个单独的容器内，然后进入冷室机进行压铸；热压室压铸是把熔融金属热压射到热室机进行压铸，因接触时间过长，热压室压铸只限于制造锌合金。

③ 经济成本。压铸成本高，适合于大批量生产。铝与铁的相容性小，压铸零件数量限于大约 100000 件；镁与铁相容性好，压铸零件数量不受限制。硬件铸造的设备成本较低，但由于熔融金属要求流动性更好，所以需持续加热并浇进模具，降低了生产率，故成本往往

较高。

④ 产品种类。压铸可生产滑轮和驱动器、电机座和电机箱、开关设备外壳、小型设备和电动工具的外壳、汽化器和配电盘的外壳、变速器和离合器的外壳等。

⑤ 环境影响。铝、锌和镁废品均能循环再利用，压铸不会对环境不利。

4）离心铸造。离心铸造是将液态金属浇入沿竖直轴或水平轴旋转的铸型内壁，经冷却凝固成铸件的铸造方法。离心铸造的铸件组织致密、力学性能好，可减少气孔、夹渣等缺陷。离心铸造常用于制造各种金属的管型或空心圆筒形铸件，也可制造其他形状的铸件。

（4）铸造方法的选择 各种铸造方法都有其优缺点，不能认为某种方法最为完善。每一个铸件，在铸造之前，都必须根据其具体条件选择铸造方法。选择铸造方法时，不仅要从生产批量，铸造合金的种类，铸件的质量、形状、尺寸精度及表面粗糙度要求等铸件本身的因素考虑，而且还要综合考虑后续加工的成本和生产现场条件等因素，有时采用特种铸造方法生产的铸件成本比砂型铸造要高，但由于节省了大量的切削加工设备和工时，提高了铸造合金的利用率，节约了金属材料，提高了生产率，往往使零件的总成本反而比砂型铸件低。尽管砂型铸造有许多缺点，但其适应性最强，且设备比较简单。因而，砂型铸造仍然是当前生产中最常采用的铸造方法。特种铸造仅在一定条件下才能显示其优越性。不同铸造方法的比较见表 5-15。

表 5-15 不同铸造方法的比较

比较项目	砂型铸造	熔模铸造	金属型铸造
使用的金属材料	各种铸造合金	以碳钢、合金为主	各种铸造合金，但以有色金属为主
使用铸件的大小	不受控制	一般小于 25kg	中、小铸件，铸钢件可至数吨
使用铸件的最小壁厚	铝合金>3mm；铸铁为 3~4mm；铸钢>5mm	通常为 0.7mm 孔 $\phi1.5~\phi2mm$	铝合金和铸铁为 1~4mm；铸钢>5mm
铸件的表面粗糙度最大允许值/μm	12.5	12.5	12.5
铸件尺寸公差/mm	100±1.5	100±0.3	100±0.4
铸件的结晶组织	晶粒粗大	晶粒粗大	晶粒细
生产率（一般机械化程度）	低、中	中	中
小批量生产时的适应性	最好	良	良
大批量生产时的适应性	良	良	良
模型或铸型制造成本	最低	较高	中等
铸件的切削加工量	最大	较小	较大
金属利用率	较差	较差	较好
切削加工费用	中等	较小	较小
设备费用	较高（机器造型）	较高	较低
应用举例	各类铸件	刀具，动力机械叶片，汽车、拖拉机零件，测量仪器，电信设备，计算机零件等	发动机零件，飞机、汽车、拖拉机零件，电器、农业机械零件，民用器皿

2. 塑性加工

金属塑性加工能够使产品的功能性与美观性达到高度协调统一，以其生产率高、质量好、重量轻及成本低等优点在产品生产中占有重要地位。

金属塑性加工件在产品中得到了广泛的运用，如在汽车、飞机等产品中，金属塑性加工件的比例达到 65%以上，在产品外观造型上发挥了巨大作用，得到产品设计师的重视。

（1）金属塑性加工原理及特点　金属塑性加工是指在外力作用下，金属坯料发生塑性变形，从而获得具有一定形状、尺寸和力学性能的毛坯或零件的加工方法。

采用塑性加工，在成形的同时，能够改善材料的组织结构和性能，产品可直接制取或便于加工，无切削，金属损耗小，适于专业化大规模生产。塑性加工要求金属材料必须具有良好的塑性，低、中碳钢及大多数有色金属的塑性较好，都可进行塑性成形加工，而铸铁、铸造铝合金等脆性材料，塑性很差，不宜进行塑性成形。

采用金属塑性成形不仅能得到强度高、性能好的产品，而且多数成形过程具有生产率高、材料消耗少等优点，使其在各行业中成为不可缺少的材料成形方法。

（2）金属塑性加工方法及分类　金属塑性成形方法有轧制、挤压、拉拔、自由锻造、模型锻造、板料冲压等。随着生产技术的发展，综合性的金属塑性加工应用越来越广泛。

通常，轧制、挤压、拉拔主要是用来生产各类型材、板材、管材、线材等工业上作为二次加工的原（材）料，也可用来直接生产毛坯或零件，如热轧钻头、齿轮、齿圈、冷轧丝杠、叶片的挤压等。机械制造业中常采用锻造（自由锻造和模型锻造）来生产高强性、高韧性的机械零件毛坯，如重要的轴类、齿轮、连杆类、枪炮管等。板料冲压则广泛用于汽车、船舶、电器、仪表、标准件、日用品等工业生产中。

（3）金属塑性加工过程

1）锻造。锻造是金属塑性加工方法之一。锻造是利用手锤、锻锤或压力设备上的模具对加热的金属坯料施力，使金属材料在不分离条件下产生塑性变形，以获得形状、尺寸和性能符合要求的零件。为了使金属材料在高塑性下成形，通常锻造是在热态下进行的，因此锻造也称为热锻。锻造按成形是否用模具通常分为自由锻造和模型锻造，按加工方法分为手工锻造和机械锻造。

2）轧制。轧制是金属塑性加工工艺之一。它利用两个旋转轧辊的压力使金属坯料通过一个特定空间产生塑性变形，以获得所要求的截面形状并同时改变其组织性能。通过轧制可将钢坯加工成不同截面形状的原材料，如圆钢、方钢、角钢、T形钢、工字钢、槽钢、Z形钢、钢轨等。按轧制方式分为横轧、纵轧和斜轧；按轧制温度分为热轧和冷轧。热轧是将材料加热到再结晶温度以上进行轧制，热轧变形抗力小，变形量大，生产率高，适合轧制较大断面尺寸、塑性较差或变形量较大的材料。冷轧则是在室温下对材料进行轧制。与热轧相比，冷轧产品尺寸精确、表面光滑、机械强度高。冷轧变形抗力大、变形量小，适合轧制塑性好、尺寸小的线材、薄板材等。

3）挤压。挤压是一种生产率高的新加工工艺，是将金属放入挤压筒内，用强大的压力使坯料从模孔中挤出，从而获得符合模孔截面的坯料或零件的加工方法。常用的挤压方法有正挤压、反挤压、复合挤压和径向挤压。

挤压件尺寸精细、表面光滑，常具有薄壁、深孔、异形截面等复杂形状，一般不需要切削加工，节约了大量金属材料和加工工时。此外，由于挤压过程中的加工硬化作用，零件的

强度、硬度、抗疲劳性能都有显著提高，有利于改善金属的塑性。

适合于挤压加工的材料主要有低碳钢、有色金属及其合金。通过挤压可以得到多种截面形状的型材或零件。

4）拉拔。拉拔是金属塑性加工方法之一。它是利用拉力使大截面的金属坯料强行穿过一定形状的模孔，以获得所需断面形状和尺寸的小截面毛坯或制品的工艺过程。拉拔生产主要用来制造各种细线材、薄壁管及各种特殊几何形状的型材。拉拔产品尺寸精细、表面光洁并具有一定的力学性能。低碳钢及多数有色金属及合金都可拉拔成形，多用来生产管材、棒材、线材和异型材等。

5）冲压。冲压是金属塑性加工方法之一，也称为板料冲压。它是在压力作用下利用模具使金属板料分离或产生塑性变形，以获得所需工件的工艺方法。按冲压加工温度分为热冲压和冷冲压，热冲压适合变形抗力高、塑性较差的板料加工；冷冲压则在室温下进行，是薄板常用的冲压方法。冷冲压可以制出形状复杂、重量较轻而刚度好的薄壁件，其表面质量好，尺寸精度满足一般互换性要求，而不必再经切削加工。由于冷变形后会产生加工硬化，冲压件的强度会和刚度会有所提高。由于薄壁冲压件的刚度略低，对一些形状、位置精度要求较高的零件，冲压件的应用则受到限制。

按冲压的加工功能可分为冲裁加工和成形加工。冲裁加工又称为分离加工，包括冲孔、落料、修边、剪裁等。成形加工是使材料发生塑性变形，包括弯曲、拉深、卷边等。冲裁和成形加工在同一模具中完成的，则称为复合加工。

冲压加工生产率高，成品合格率与材料利用率均高，产品尺寸均匀一致，表面光滑，可实现机械化、自动化，适合大批量生产，成本低，广泛应用于航空、汽车、仪器仪表、电器等工业部门和生活日用品的生产。

3. 切削加工

（1）金属切削加工的原理及分类　切削加工又称为冷加工，是利用切削刀具在切削机床上（或用手工）将金属工件的多余加工量切去，以达到规定的形状、尺寸和表面质量的工艺过程。切削加工按加工方式分为车削、铣削、刨削、镗削及钳工等，是常见的金属加工方法。

1）钳工。钳工是利用各种手工工具对金属进行切削加工。基本的加工方法有划线、錾切、锯割、钻孔、攻螺纹、套扣和刮研等。

钳工操作大部分是用手工完成的，因此，生产率低，劳动强度大。为了减轻工人的体力劳动，提高生产率，钳工中某些工作已逐渐被机械加工所代替。但由于钳工工具简单、加工灵活方便，可以完成目前用机械加工所不能完成的一些工作。例如，精度量具、样板、夹具和模具等制造中的一些钳工活；零部件需通过钳工装配成机器；损坏的机器需要钳工修配，恢复其性能。因此，钳工在工业产品制造中仍起着重要的作用。

2）机械加工。机械加工（简称机加工）是通过人操纵机床对工件进行切削加工，其主要方法有车、钻、铣、刨、磨和齿轮加工等。在现代机械制造中，一般都要进行切削加工。随着精密铸造和精密锻造的发展，锻件、铸件的精度和表面质量大为提高，应用范围不断扩大。但是，作为零件制造的最终手段，为使零件的表面得到更高的精度和更光洁的表面，切削加工仍是不可缺少的方法。因此，切削加工在金属材料加工中占有相当重要的地位。

（2）金属切削加工件的设计要求

1）加工件的结构应方便加工，并符合下述要求：

① 加工件装夹到夹具上才能进行机械加工，因此其结构应便于装夹。

② 尽量减少工件的安装次数，这样既能够减少装卸工件所需要的辅助时间，又可减小安装误差。

③ 被加工件表面尽量设计在同一平面上，同时斜度相同，可使工件在工作台上调整的次数减少。

④ 结构应设计为采用标准工具加工，可减少刀具种类。

⑤ 加工内表面时，刀具的形状和尺寸受到限制，对刀和测量等操作都比较困难，不仅影响生产率的提高，同时又增加了辅助时间，质量较难保证。因此，应尽量避免内表面加工，设计时尽量将表面的加工改为外表面加工。

⑥ 造型件上需要加工的部件，常常需设计出退刀槽、越程槽和让刀孔等结构，以便加工时进刀和退刀。

2）被加工件的形状必须避免钻头单边进行工作，应使切刀不受冲击，使铣刀有足够多的刀齿同时进行铣削等，这样有助于提高刀具的刚性和寿命。

3）尽可能减少加工表面数量和缩小加工表面面积。

4）为减少切削加工量，在满足使用要求的情况下，尽量选择使用型材。

金属材料是否易于被刀具切削的性能，称为切削加工性。切削加工性良好的金属对使用的刀具磨损量小，切削用量大，加工表面也比较光滑。金属材料的切削加工性与金属材料的硬度、韧性、导热性等许多因素有关。硬度高的材料固然难以切削，但韧性高的材料切削加工性也不好。铸铁、黄铜、铝合金等切削加工性良好，而纯铜、不锈钢的切削加工性则较差。

通过切削加工，能得到不同肌理产生的特有质感效果。例如，车削棒料外圆可形成熠熠生辉的光亮表面；经端面铣削过的平面可产生一定轨迹的螺旋形光环；用刨床刨削平面可形成规整的条状肌理；铲刮平面可产生斜纹花、鱼鳞花、半月花等斑驳闪光。

4. 粉末冶金

粉末冶金是以金属粉末或金属化合物粉末为原料，经混合、成型和烧结，获得所需形状和性能的材料或制品的工艺方法（图 5-29），其主要工序为：

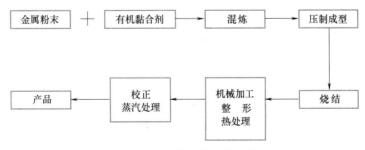

图 5-29 粉末冶金工艺方法

1）粉末原料的制取和准备。

2）将粉末加工成所需形状的坯料。

3）将坯料在低于主要组元熔点下的温度进行烧结，使之获得最终的性能。

常用的金属粉末有铁、铜、镍、钴、钨、钼、铬和钛等粉末；合金粉末有镍青铜、铝合金、钛合金、高温合金、低合金钢和不锈钢等。粉末冶金法能生产用传统的熔炼或加工方法所不能或难以制得的制品，特别适合生产特殊性能或高性能的特殊材料，如高熔点金属、高纯度金属、硬质合金、不互熔金属、多孔性金属等，是一种"节能、省材和生产高效"的新技术，是现代冶金工业的重要生产方法。

5.4.2　连接加工工艺

1. 焊接加工

（1）金属焊接加工原理及特点　焊接加工是充分利用金属材料在高温作用下易熔化的特性，使金属与金属发生相互连接的一种工艺，是金属加工的一种辅助手段。焊接是用来形成永久连接的工艺方法。

在焊接广泛应用之前，金属结构件的连接靠铆接。与铆接相比，焊接加工具有非常灵活的特点：它能以小拼大，焊件不仅强度与刚度好，且重量轻；还可进行异种材料的焊接，材料利用率高；工序简单、工艺准备和生产周期短；一般不需重型与专用设备；产品的改型较方便。因此，焊接在现代化工业生产中具有十分重要的作用，广泛应用于机械制造中的毛坯生产和制造各种金属结构件，如高炉炉壳、建筑构件、锅炉与压力容器、汽车车身、桥梁等。此外，焊接还用于零件的修复焊补等。

材料的化学成分是影响材料焊接性的最基本因素。材料的化学成分不同，其焊接性也不同。如碳钢的碳含量越高，焊接接头的淬硬倾向越大，也就越易产生裂纹，表明碳钢的焊接性随着碳含量的增加而变差。通常，低碳钢有良好的焊接性，高碳钢、高合金钢、铸铁和铝合金的焊接性较差。

同一种金属材料，采用不同的焊接方法，焊接性也不同。例如，铝或铝合金的焊接，采用气焊工艺，焊接质量总是不理想，在氩弧焊问世以后，铝及铝合金的焊接便可较容易地获得优质接头。而等离子弧焊、电子束焊、激光焊等新工艺的出现，使钨、钼、钽、铌、锆等难熔金属材料及其合金的焊接成为可能。

（2）金属焊接加工方法分类　金属焊接按其过程特点可分为三大类：熔焊、压焊和钎焊。

1）熔焊。熔焊是指焊接过程中，将焊接接头加热至熔化状态，使它们在液态下相互熔合，从而冷却凝固在一起的焊接方法。熔焊的实质是金属的熔化与结晶，类似于小型铸造过程。焊接时填充金属的目的，是使焊接接头符合规定的标准尺寸和外形，渗入有益元素使焊缝具有足够的强度等。熔焊的能量可以来自电能、化学能和机械能。熔焊由于加热方式及熔炼方式的区别，有以下几种主要类型：

① 气焊。使气体混合物燃烧形成高温火焰，用以熔化焊件接头及焊条。最常用的气体是氧与乙炔的混合物。这种方法所用的设备较为简单，加热区宽，但焊接后焊件的变形大，并且操作费用较高，因而逐渐被电弧焊所代替。

② 电弧焊。电弧焊是应用最广泛的焊接方法。电弧焊的主要特征为：形成稳定的电弧、填充材料的供应以及对熔化金属的保护和屏蔽。通常，电弧可通过两种方法产生。第一种，电弧发生在一个可消耗的焊条和金属材料之间，焊条在焊接过程中逐渐熔化，由此提供必需的填充材料而将结合部位填满。第二种，电弧发生在工件材料和一个非消耗性的钨极之间，

钨极的熔点比电弧温度要高，填充材料必须另行提供。

根据电弧的作用、电极的类型、电流的种类、熔化的保护方法等，电弧焊可分为焊条电弧焊、埋弧焊、气体保护焊、等离子弧焊等。其中，应用最广泛的是焊条电弧焊。

③ 电渣焊。电渣焊是利用电流通过熔渣所产生的电阻热来熔化金属。这种热源范围较电弧大，每一根焊丝都可以单独成一个回路，增加焊丝数目，可以一次焊接很厚的焊件。

④ 真空电子束焊。真空电子束焊是一种特殊的焊接方法，用来焊接尖端技术方面的高熔点及活泼金属的小零件。它的特点是将焊件放在高真空容器内，容器内装有电子枪，利用高速电子束打击焊件将焊件熔化而进行焊接。这种方法可以获得高品质的焊件。

2）压焊。压焊是指在加热或不加热状态下对组合焊件施加一定的压力，使其产生塑性变形或熔化，并通过再结晶和扩散等作用，使两个分离表面的原子形成金属键而连接的焊接方法。压焊连接的实质，是通过金属待焊部位的塑性变形，挤碎或挤掉结合面的氧化物及其他杂质，使得到的纯净的金属面紧密接触，界面间原子间距达到正常引力数值而牢固结合。压焊过程中加热的目的是增加原子的动能，以提高金属待焊部位的塑性和降低顶锻力；有时使界面金属层产生微熔或熔化，利于除去污物，或是利于熔化结晶，以保证焊接质量。压焊的压力来自于机械能，热源可以是电阻热或摩擦热。

3）钎焊。钎焊是在被焊金属结合面的空隙之中放置熔点低于被焊金属的钎料，钎料与被焊件有良好的润湿性，焊接时加热熔融钎料（加热温度低于焊件熔点，高于钎料熔点），利用液态钎料润湿母材，填充焊接接头间隙并与母材相互扩散、凝固而将两部分金属连接成整体的焊接方法。

（3）金属焊接结构的设计　造型设计人员在设计焊接结构时，首先要考虑所选金属材料的焊接性，注意结构的合理设计及施焊中遇到的问题。

设计焊接件时应注意以下几点：

1）所设计的焊缝便于施焊，有足够的施焊空间，便于焊条和焊把的伸入；仰焊缝应尽量避免，或者使设计的焊缝适合埋弧。

2）在小空间位置施焊，尤其是在封闭空间内操作，不仅不方便，而且对工人健康不利，应尽量避免。例如，容器应尽可能开单面 V 形或 U 形坡口，使大量的焊接工作在容器以外进行，把容器内焊接工作量减到最小限度。

3）焊接部位的选择应有利于减少焊接应力与变形，尽可能避开承受大应力或应力集中的位置。应避开加工表面，以防止破坏加工表面的精度和表面质量。

4）截面大、刚度大的结构进行焊接时，焊件变形的自由度小，容易产生较大的焊接应力或应力集中，增加出现裂纹的倾向，影响结构的使用性能，降低金属材料的焊接性。

5.4.3　表面处理工艺

金属材料表面处理与装饰技术一般具有双重作用和功效。金属材料或制品的表面受到水分、日光、盐雾、霉菌和其他腐蚀性介质等的侵蚀作用后，会引起金属材料或制品失光、变色、粉化和开裂，从而遭受损坏。因而表面处理及装饰的功效，一方面是保护产品，即保护材质表面所具有的光泽、色彩和肌理等而呈现出的外观美，并延长产品的使用寿命，有效地利用材料资源；另一方面起到美化、装饰产品的作用，使产品表面有更丰富的色彩、光泽变化，更有节奏感和时代特征，从而有利于提高产品的商品价值和竞争力。

金属材料的表面处理和装饰技术所涉及的技术问题和工艺问题十分广泛，并与多种学科相关，作为产品造型设计师只有了解这些表面处理与装饰技术的特点，才能正确合理地进行运用。

1. 金属材料的表面前处理

在对金属材料或制品进行表面处理之前，应有前处理或预处理工序，以使金属材料或制品的表面达到可以进行表面处理的状态。金属制品表面的前处理工艺和方法很多，其中主要包括金属表面的机械处理、化学处理和电化学处理等。

机械处理是通过切削、研磨、喷砂等方式清理制品表面的锈蚀及氧化皮等，使表面平滑或具有凹凸质感；化学处理的作用主要是清理制品表面的油污、锈蚀及氧化皮等；电化学处理则主要用于强化化学除油和侵蚀的过程，有时也可用于弱侵蚀时活化金属制品的表面状态。

2. 金属材料的表面装饰技术

金属材料的表面装饰又称为金属材料的表面被覆处理。表面被覆处理层是一种皮膜。例如，镀层和涂层覆盖制品表面的处理过程，就是比较重要的表面装饰方法。

按照金属表面被覆装饰材料和方法不同，可分为镀层被覆装饰（电镀、化学镀、真空蒸发沉积镀和气相镀等）、以涂装为主的有机涂层被覆装饰和以陶瓷为主的搪瓷和景泰蓝等被覆装饰；按照被覆层透明程度不同，可分为透明表面被覆和不透明表面被覆等。无论制品表面采用何种装饰技术，都是为了达到保护和美化制品表面的目的，有时还可使制品表面产生特殊功能。金属材料表面装饰技术是保护和美化产品外观的手段，主要分为表面着色工艺和肌理工艺。

（1）金属表面着色工艺 金属表面着色工艺是采用化学、电解、物理、机械、热处理等方法，使金属表面形成各种色泽的膜层、镀层或涂层。

1）化学着色。在特定的溶液中，通过金属表面与溶液发生化学反应，在金属表面生成带色的基体金属化合物膜层的方法。

2）电解着色。在特定的溶液中，通过电解处理方法，使金属表面发生反应而生成带色膜层。

3）阳极氧化染色。在特定的溶液中，以化学或电解的方法对金属进行处理，生成能吸附染料的膜层，在染料作用下着色，或使金属与染料微粒共析形成复合带色镀层。图5-30所示为利用阳极氧化染色的螺母。染色的特征是利用各种天然或合成染料来着色，金属表面呈现染料的色彩。染色的色彩艳丽，色域宽广，但目前应用范围较窄，只限于铝、锌、镍等几种金属。

4）镀覆着色。采用电镀、化学镀、真空蒸发沉积镀和气相镀等方法，在金属表面沉积金属、金属氧化物或合金等，形成均匀膜层。

5）涂覆着色。采用浸涂、刷涂、喷涂等方法，在金属表面涂覆有机涂层。

6）珐琅着色。图5-31所示为珐琅着色的怀表，其方法是在金属表面覆盖玻璃质材料，经高温烧制形成膜层。

7）热处理着色。利用加热的方法，使金属表面形成带色氧化膜。

8）传统着色技术。其包括做假锈、汞齐镀、热浸镀锡、鎏金、鎏银以及亮斑等。

（2）金属表面肌理工艺 金属表面肌理工艺是通过锻打、抛光、镶嵌、蚀刻等工艺在金属表面制作出肌理效果。

图 5-30 阳极氧化染色的螺母

图 5-31 珐琅着色的怀表

1）锻打。使用不同形状的锤头在金属表面进行锻打，从而形成不同形状的点状肌理，层层叠叠，十分具有装饰性，如图 5-32 所示。

图 5-32 锻打而成的金属表面

2）抛光。利用机械或手工以研磨材料将金属表面磨光的方法。表面抛光又分磨光、镜面、丝光、喷砂等。根据表面效果的不同，使用的工具和方法也不尽相同。喷砂和抛光处理的圆管和水龙头如图 5-33、图 5-34 所示。

3）镶嵌。在金属表面刻画出阴纹，嵌入金银丝或金银片等质地较软的金属材料，然后打磨平整，呈现纤巧华美的装饰效果。图 5-35 所示为宋代铜错金银瑞兽镇纸，瑞兽躯干挺拔有力，尾部分岔卷曲垂落，周身以错银技法装饰条状几何纹，金斑银丝在铜色衬托下更显古朴华丽，厚重美观。

图 5-33　喷砂处理的圆管

图 5-34　抛光处理的水龙头

4）蚀刻。蚀刻钢板画如图 5-36 所示，表面蚀刻是使用化学酸进行腐蚀而得到的一种斑驳、沧桑的装饰效果。其具体方法是先在金属表面涂上一层沥青，接着按设计好的纹饰图案在沥青面上进行刻画，将需腐蚀部分的金属露出，然后进行腐蚀。腐蚀可以视作品的大小，选择浸入化学酸溶液腐蚀和喷刷溶液腐蚀。一般来说，小型作品选择浸入式腐蚀。化学酸具有极强的腐蚀性，在进行腐蚀操作时一定要注意安全保护。

图 5-35　宋代铜错金银瑞兽镇纸

图 5-36　蚀刻钢板画

5.5　设计常用金属材料

设计中常用的金属材料包括不锈钢、铝合金和铜合金等，由于其分别具有不同的优良特性，因此得到了广泛的应用。由于铝合金前已述及，此处仅对不锈钢和铜合金做简单介绍。

5.5.1　不锈钢

普通碳钢易生锈，常温下易破碎，合铸熔合可以使普通碳钢转化成一种既不易生锈也不易破碎的材料，即不锈钢。大多数不锈钢在多数普通环境中耐腐蚀，低温时仍易延展，图 5-37 所示为不锈钢家具。

不锈钢具有很多优良的特性，如机械强度高、耐腐蚀、用途广，因此价格较高。经济型设计常使用超薄滚压不锈钢，其剖面简单、隐蔽焊接，消除了返工抛光；不同等级的不锈钢可供各类加工（例如，需要机械加工的就有易切削类），使用旋转、磨光或喷砂法进行表面抛光。

大多数不锈钢不易弯曲、拉伸和切割，需要缓慢的切割速度和特殊的切割工具，可以制成薄板、带状、金属板、金属条、金属线、管材，易于焊接，焊接时必须选用等效合金填充料来保持耐蚀性。不锈钢的主要性能见表5-16。

图 5-37　不锈钢家具

表 5-16　不锈钢主要性能

密度/(g/cm³)	7.4~8.1	抗拉强度/MPa	170~2090
弹性模量/GPa	189~210	比热容/[J/(kg·K)]	400~530
伸长率(%)	0.5~70	热导率/[W/(m·K)]	11~29
维氏硬度 HV	130~600	热胀系数/(10⁻⁶/K)	9~20

5.5.2　铜合金

铜的形式多种多样，有纯铜、铜锌合金（即黄铜）、铜锡合金（即青铜）、铜镍合金、铜铍合金等。图5-38所示为铜材料制作的台灯。

铜及铜合金易铸造，易制成卷形物、板料、条形物、金属丝或其他形状的材料；耐腐蚀，在洁净空气中会形成颜色漂亮的碳酸铜（铜绿）和黑色的硫化铜。铜绿是浓郁而温暖的褐色，深受雕刻家的喜爱。纯铜具有优异的导电性和导热性，易于制作和连接，还有耐蚀性和高的机械强度。在需要导热性高的地方，则使用无氧高导电性铜（简称OFHC），煅烧时柔软易延展，冷却时变得越来越硬的同时延展性降低。合金化处理后的黄铜和青铜机械强度提高，最常见的有"弹壳黄铜"（用于乐器、五金器具，也包括军火）、"铜锌合金"（用于制造弹簧和螺钉），还有"蒙氏铜锌合金"（用于建筑材料和冷凝器管）。"弹壳黄铜"中锌的质量

图 5-38　新古典水晶铜台灯

分数为30%，延展性最好，用于拉长制成各种电线；青铜熔化成为特殊的液体，可用于铸造成各种复杂的产品。

铜及铜合金极易再循环利用，在许多国家再循环使用率达到90%。

铜、黄铜、青铜的主要性能见表5-17。

表 5-17　铜、黄铜、青铜的主要性能

主要性能	铜	黄铜	青铜
密度/(g/cm³)	8.93~8.94	7.8~8.8	8.5~9
弹性模量/GPa	121~133	90~120	70~120
伸长率(%)	4~50	5~55	2~60

（续）

主要性能	铜	黄铜	青铜
维氏硬度 HV	44～180	50～300	60～240
抗拉强度/MPa	45～330	70～500	65～700
比热容/[J/(kg·K)]	372～388	372～383	382～385
热导率/[W/(m·K)]	147～30	110～20	50～90
热胀系数/(10⁻⁶/K)	16.8～17.9	16.5～20.7	16.5～19

5.6　设计应用案例分析

　　以金属管材、板材或棒材等作为主架构，配以木材、人造板、玻璃、石材等制造的家具和完全由金属材料制作的铁艺家具，统称为金属家具。金属家具可以很好地营造家庭中不同房间所需要的不同氛围，使家居风格更具多元化和更富有现代气息。金属家具极具个性风采，色彩丰富、门类品种多样，具有折叠功能，颇具美学价值，货品物美价廉。

　　这一节主要探讨金属材料在设计中的影响，包括表面的涂料、强度和延展性等，金属材料通过表面处理可以营造出多种多样的环境氛围。金属本身性能较强，可从多方面展现自身的特性。

5.6.1　体现金属性能特征的设计案例分析

设计名称：云龙椅
时　　间：2011 年
地　　点：中国
设 计 者：温浩
图　　例：图 5-39

图 5-39　云龙椅

　　本设计源自中国传统家具"圈椅"的当代化设计，曾获 2011 年中国上海国际家具展览会中国家具设计奖金奖。它运用"非传统"的材料与工艺，如相当古老的青铜，形成一种新的中国当代家具设计语言。这是集现代技术、手工工艺、传统材质的典范之作，是具有清晰的中国当代家具特征和精神的椅子。

设计名称：夫子椅
时　　间：2011 年
地　　点：中国
设 计 者：温浩
图　　例：图 5-40

图 5-40　夫子椅

本设计源自中国传统家具"官帽椅",具有清晰的中国当代文化特征和审美特性。这款椅子设计灵感来源于古代夫子的形象,它蕴含了传统元素美和新世纪的现代美,它的主要创新在于采用古代人的大袖子衣服元素所形成的椅子弯曲的外框,使古代人形象的元素、椅子的功能、现代人对美的追求很好地融合,给人一种亲切、怀旧,却又创新、时尚的感觉。

设计名称:玫瑰椅
时　　间:2009 年
地　　点:中国
设 计 者:朱小杰
图　　例:图 5-41

图 5-41　玫瑰椅

玫瑰椅是几百年前中国很经典的一把椅子,在明朝就极为流行,即便在现代的中国文人生活圈内也深受喜爱。由于其常常与书案搭配,因此也称文椅。设计师尊重了玫瑰椅的原创意境与外形,但却采用了混凝土的原理,让钢筋串在极细的原木圆柱中,而不是水泥里,以建筑金属结构的方式让其稳定扎实。牛皮坐垫用手工的方式被明线固定在深色的原木框中。浓郁的古典传统中,让金属的脚圈与钢丝穿插其中,透出极和谐的现代感。

设计名称:达摩-鞍椅
时　　间:2011 年
地　　点:中国
设 计 者:刘奕彤
图　　例:图 5-42

图 5-42　达摩-鞍椅

这是一种很少见的设计,初看以为只是一款现代风格的吧椅,其实设计师关注的是"新东方智慧"的范畴,诉求的是一种贯穿文化之间的"故事性"交织,不是简单的"中国元素"罗列。达摩-鞍椅的设计灵感来自达摩的禅宗意境,又与意大利 DUCATI 900 相互穿越,彰显的是韧性和速度感。设计师选择这样的语汇,试图让每个人都能从自己的角度产生思索与共鸣,把"属于中国的智慧"这一价值观视为终极目标。该椅属于金属框架结构,鞍部设计了一个小角度倾斜,使人坐姿保持一个直线上升的良好态势,在鞍的顶部覆盖着舒适的聚氨酯发泡层,力求舒适的坐感。

设计名称：Orloff 桌子

图　　例：图 5-43

Orloff 桌子整体用金属制作，表面呈现出波光粼粼的效果，泛着银光，闪耀动人，其交叉的桌脚十分优雅。

图 5-43　Orloff 桌子

5.6.2　体现金属工艺特征的设计案例分析

设计名称：国家体育场"鸟巢"

设 计 者：雅克·赫尔佐格、皮埃尔·
　　　　　德梅隆、李兴钢

地　　点：北京

图　　例：图 5-44

雅克·赫尔佐格和皮埃尔·德梅隆是瑞士富有远见的建筑师、实用主义理论家和讲师。他们与众不同的设计方案赋

图 5-44　国家体育场"鸟巢"

予建筑物以无限的想象空间和精湛的艺术表现力。赫尔佐格和德梅隆的成功之处就是，他们基于简明而系统的研究，利用尖端的科技手段转变原材料和建筑物表面的视觉效果，从而精确地、富有创造性而又经济灵活地将幻想色彩融入当代建筑学领域中。

所有这些富有创意的设计成果无疑给予了赫尔佐格和德梅隆参加世界建筑竞赛的优先权，同时也为他们后来设计出被誉为"当代中国最令人瞩目的标志"的国家体育场铺平了道路。

拥有壮观构造的，犹如树枝编织成的巨型鸟巢般的国家体育场，可以容纳 10 万名观众。在强调视觉冲击力的同时，他们深入了解中国的历史、资源和技术背景。场馆的设计重视实用性、灵活性和人文奥运精神。这座完美的国家体育场无疑使 2008 年的奥运主办国赢得了国际声誉。对赫尔佐格和德梅隆来说，无止境的建筑艺术就是无穷尽的视觉冲击。

"鸟巢"国家体育场坐落在奥林匹克公园中心区一片缓缓隆起的基座上。和缓的基座平衡了体育场巨大的体量，充分展示了其独特的弧形外观。体育场的外观与结构是一体化的，结构构件相互支承，汇聚成网格状——就如同一个由相互交叉的树枝编织而成的巨大鸟巢。

在满足奥运会体育场所有功能和技术要求的同时，设计并没有因循技术至上主义和突出大跨度结构与数码屏幕的思路。国家体育场的空间效果新颖激进，同时又简洁、质朴、直接，从而为 2008 年奥运会创造了独特的、具有历史意义的地标性建筑。

设计名称：**56 Leonard**
设 计 者：雅克·赫尔佐格、皮埃尔·德梅隆
地　　点：曼哈顿
图　　例：图 5-45

图 5-45　56 Leonard

　　此作品体现了生动和堆叠感，这栋半透明玻璃摩天大楼犹如错落堆栈的水晶盒。它采用的是从中心的承重墙（Core）向四面伸出单侧支承楼板的结构，以便住户能够从具有高度隐私感的阳台上向高处眺望。赫尔佐格、德梅隆设计时解释说："我们要让每户都朝向天空一层层地堆叠起来。"要实现这种独具特色的外观，在工程方面就会伴有很大的困难。由于各层楼板的大小及位置不同，导致钢筋及建筑模板的配置也变得十分复杂。

设计名称：安联体育场（Allianz Arena）
设 计 者：雅克·赫尔佐格
地　　点：慕尼黑
图　　例：图 5-46、图 5-47

图 5-46　安联体育场内部

　　从远处看，安联体育场像一艘巨大的橡皮艇，白色椭圆体之外包裹着许多气囊样的结构，既显得现代感十足，同时也给人强烈的视觉冲击。它不同寻常的表面由 2874 个菱形膜结构构成，膜结构具有自我清洁、防火、防水以及隔热性能。每个膜结构都可以在夜间被照成红、蓝、白三色，分别对应拜仁、慕尼黑 1860 以及德国国家队的队服颜色。慕尼黑人非常喜欢这个体育场，并亲切地将其称为"安全带"。

　　安联体育场无论从经营、销售、宣传等众多方面来说，都是最具现代化标准的时尚建筑之一。白天，用透光气囊扎起来的巨大圆形遮阳幕密封得如一个白色的救生圈。晚上，这个救生圈变成了晶莹剔透的红宝石或蓝宝石，若隐若现。体育场的顶棚和外表采用的材料与众不同，它具有清洁、防火、隔热、防冻的功能，让场内一直保持 350Pa 的大气压力。每个装饰面板在灯光的照射下都呈现出白色、蓝色或者红色。34° 的斜角，三层看台设计，即使身处最高层看台也能够提供同样棒的视觉效果。整个体育场的建造过程用了 $120000m^3$ 的混凝土和 20000t 的钢材。由此使其产生了魔幻般的三色变化。

图 5-47　安联体育场外观

设计名称：无锡惠山区体育中心
设 计 者：天津市建筑设计院
图　　例：图 5-48

图 5-48　无锡惠山区体育中心

　　无锡惠山区体育中心像一个外表光滑且高科技的容器，视觉上是一个大型透明轻盈的空间体悬浮在平整的深色混凝土构筑物上，被一个大型的玻璃与金属组成的气泡般的外壳所包覆着。屋顶与立面融为一体，金属椭圆状剖面的壳是建筑最重要的特色。金属与玻璃交相辉映，如微风过后波光粼粼的湖面。作为城市的重要地标，建筑仿佛是座灯塔，从建筑内部向外望去，整个城市展现在屏幕上。

　　该设计把整个建筑连成一体，体育馆和游泳馆分置两侧，由位于中轴线的大楼梯联结。各功能体之间安排着公共空间，公共空间以其宽敞、通透、不受限制的景观等内部效果，给人留下极好的印象。该建筑两端开放，中间是敞开的入口，像隧道般的空间，不仅为建筑物的使用者提供聚会场所，而且联系着各机能体的其他空间。

设计名称：天津博物馆

设 计 者：川口卫

图　　例：图 5-49、图 5-50

图 5-49　天津博物馆模型图

天津博物馆主体为钢筋混凝土框架-剪力墙钢撑结构，屋盖为钢网壳。建筑主体地上3层，局部地下1层，总高度为32m，是一座大型历史艺术类综合性博物馆，更是一座艺术殿堂和承续天津地方历史的主要场所。

该设计以独特的白天鹅展翅造型配以圆形天鹅湖，线条简洁、流畅、生动、美观。壳面和幕墙曲面光滑、浑圆，与地面自然连接，整体装修以白色为统一基调，外形由镀瓷铝板壳面和幕墙构成，建筑造型独特。镀瓷铝板、室内清水混凝土、HRB400 新三级钢、弦支网架结构、消防水炮系统等新材料、新技术的使用在天津乃至全国尚属首次，使工程设计上升到一个新阶段。

图 5-50　天津博物馆

设计名称：伦敦国王十字车站

图　　例：图 5-51

图 5-51　伦敦国王十字车站

伦敦国王十字车站是为 2012 年伦敦奥运会由国王的十字站进行改建而成的，半圆形的天花结构，形成目前最大的单跨钢结构，恢复了原来的三层砌体砖墙的内部空间，夜间站内在灯光照射下呈现鲜艳的色彩。250m 长的火车棚有 22m 的拱形屋顶，横跨 65m，包括 8 个平台，一个新的玻璃行人天桥提供从夹层进入列车的通道。

设计名称：北京南站
图　　例：图 5-52

图 5-52　北京南站

北京南站作为中国高速铁路和客运专线上的新一代铁路客站在 2008 年建成，这标志着代表新型的快速交通运输形式的铁路客站在我国出现。自然光线的利用和自然通风在新型车站的设计中有着重要的意义，特别是在如此庞大的屋顶下。中央隆起部分为具有太阳能发电功能的采光带，两侧分两级跌落的组合对称形式的屋面，在满足了功能要求的同时，也赋予了车站特殊的寓意。另外，在结构上的考虑就是对钢结构体系的尝试运用，找到了一种能够满足大跨度要求，最贴切地表现出建筑的形式，直接反映铁路客站独特空间效果的解决方案。两翼的雨棚屋面采用了悬垂梁的体系，适应了屋面自然悬垂的曲线效果。

设计名称：Miss Lacy 座椅
设 计 者：菲利浦·斯塔克
时　　间：2007 年
地　　点：意大利
图　　例：图 5-53

图 5-53　Miss Lacy 座椅

Miss Lacy 座椅是由法国建筑师菲利浦·斯塔克（Philippe Starck）于 2007 年为意大利 Driade 公司设计的，并且在 2007 年米兰家具展中展出。该设计是一款镜面抛光不锈钢小型座椅，其座身上的镂空植物花纹就好像巴洛克时代的蕾丝一样繁琐美丽。

从古代蜡膜制造中获得的技术，Miss Lacy 座椅所展现的和诠释的是将巴洛克式的蕾丝转换成环抱式的造型，以巧妙的镂空式的闪耀如镜子般不锈钢为特征。它独一无二的特征堪比珍贵的珠宝，其价值远不止是一件功能性的作品。

设计名称：KOI 茶几
设计品牌：BRABBU
地　　点：美国
图　　例：图 5-54、图 5-55

图 5-54　KOI 茶几

美学元素从来都没有实质的规限，只要在视觉效果上有出色的表现，便能成为一种点缀的素材，就犹如锦鲤色彩斑斓的表鳞，同样为设计师带来灵感，将其应用在茶几设计上。

来自美国的家具品牌 BRABBU，虽然只成立了一年多的时间，然而凭着对设计的热忱与材质选择的独到，他们已经将产品出口到不同的国家。其中一款让人留下深刻印象的，便是一张名为 KOI 的茶几。此茶几从锦鲤之中得到设计灵感，运用其甚有观感装潢效能的鱼鳞纹理，设计出一款直径 80cm 的小茶

图 5-55　KOI 茶几的放置

几，并采用精心打磨的黄铜作为物料，还 KOI 一份金光闪耀的辉煌，而且设计师将部分鱼鳞留空，借此令单一物料制成的产品也能带出一种自然对比，就犹如锦鲤一样，没有对比便会少了一份吸引力。

最后，为 KOI 铺上了一面大理石或玻璃面材作为桌面，令 KOI 能在不同的室内设计之下，展示出一种亲和力。

设计名称：**年轮金属家具**
设 计 者：Sharon Sides
图　　例：**图 5-56、图 5-57**

Sharon Sides 用酸蚀刻的方法在自己的设计上刻出树干年轮的图案，将树的外观和纹理与金属家具相结合。其设计的家具表现出了大自然的历史与美。

图 5-56　年轮金属椅子

图 5-57　年轮金属凳子

设计名称：充气金属

设 计 者：奥斯卡·泽塔

图　　例：图 5-58、图 5-59

图 5-58　充气金属凳

　　奥斯卡·泽塔发明了 FiDU 金属充气法。这项技术通过充气，把二维的金属片变成了三维的立体产品。由此，改写了金属制品在人们脑海中的印象，令人眼前一亮。

　　一旦有气体注入，金属片就立刻从扁平的二维状态塑造成饱满的三维产品。作为第一件面市的家具，三条腿的 Plopp 凳子就是两片边缘焊接在一起的金属，一鼓作气后，变成了可以负荷 10 倍于金属片本身的实用产品。设计界对这样的创举不失时机地给予了充分认可，2008 年的红点设计奖随后授予了 Plopp。

图 5-59　充气金属家具

设计名称：无缝金属家具

设 计 者：Paul Cocksedge

图　　例：图 5-60、图 5-61

图 5-60　无缝金属家具

　　伦敦设计师 Paul Cocksedge 在设计的过程中不断创新，他在将各个金属元件连接在一起的时候，利用的是液氮而不是焊接技术，可以说他已消除了人们对焊接的需求。

为了创造这一系列名为"Freeze"的家具，Cocksedge 利用液氮将各部分金属元件连接在了一起。Cocksedge 一直在研究液氮连接技术，刚开始他只是将红铜桌腿埋在雪地里放了一晚上，接着将它们插到铝合金桌面上预先钻好的孔里。由于金属被冷冻后会收缩，红铜桌腿插入桌面上的孔里之后，随着慢慢变暖，体积扩张则紧贴孔口，不会留下难看的焊接痕迹。

图 5-61　无缝金属面

Cocksedge 表示液氮连接技术只是为了实现让材料的使用变得简单，将人类对它们的干预降至最低。人们能利用自然的力量，让材料以一种前所未有的方式发挥出它们的特性。

Cocksedge 利用这种技术创造出了一张有 12 个同心圆的金属面。他还在碳素钢面上钻了 1000 多个孔，在这些孔里填满了被冻起来的不锈钢圆片，接着他在上面浇水以便让这些碳钢生锈，创造出一种独特的表面，像是在双曲面上均匀平铺圆圈的图案，看上去像是受到了数学的启发。

设计名称：四方椅

图　　例：图 5-62

电镀金黄色的金属表面让四方椅闪耀动人，外形与传统的玫瑰椅相似，而椅子上蓝色的软垫上印着蓝色玫瑰，传统与现代的结合也让这款椅子别出心裁。

图 5-62　四方椅

设计名称：Silence 桌子

图　　例：图 5-63

同样是两种坚硬冰冷的材质，黄铜色的金属脚搭配白色的大理石桌面，让这款桌子显得高贵大气。

图 5-63　Silence 桌子

设计名称：Origami 灯

图　　例：图 5-64

这款几何切面的灯原是金属材质，掩覆在红色的表漆之下。立体感的切面仿佛一个科技感十足的雕像。

图 5-64　Origami 灯

设计名称：Helios 吊灯

图　　例：图 5-65

由圆形和线条组成的立体吊灯，灯泡就在同心圆的中心，像是一个行星系，简约的线条也让这款吊灯更有设计感。

图 5-65　Helios 吊灯

思考题

1. 金属材料的应用有几千年的历史，请列举几个具有代表性的金属制品，并谈谈自己对它的看法（可从金属制品的外观、实用性等方面进行分析）。

2. 不锈钢的应用在厨具和餐具中非常广泛，为什么一般不使用其他的金属材料？试着分析原因（从材料的基本性能、用具的使用环境等方面去分析）。

3. 有些汽车的轮毂是由低碳钢冲压而成的，有些则是用铝合金铸造的，试分析是依据什么原理采用的这两种方式。

4. 设计中常用的金属材料有哪些？其主要特点是什么？列举几个生活中的范例加以说明。

5. 简述金属常用的成形加工方法以及各自的特点。

参 考 文 献

［1］　潘文芳. 基于钢管材料的现代金属家具创新设计［J］. 家具与室内装饰，2016（8）：39-41.

［2］　赵光熙. 话说金属家具［J］. 金属世界，1998（4）：4-5.

［3］　鲁群霞，郭琼. 金属家具的"软设计"策略研究［J］. 家具与室内装饰，2016（6）：18-19.

［4］　姚喆. 基于金属渐进成型技术的家具造型研究［J］. 科技信息，2010（12）：166.

［5］　张颖泉，吴智慧. 基于扎根理论-结构建模的民国金属家具设计阶层特征［J］. 南京林业大学学报（自然科学版），2017，41（3）：162-170.

［6］　陈惠华. 金属家具中的构成艺术［J］. 美术教育研究，2016（3）：78-79.

第 6 章

玻璃与工艺

本章提要： 玻璃是非晶无机非金属材料，一般由多种无机矿物（如石英砂、硼砂、硼酸、重晶石、碳酸钡、石灰石、长石、纯碱等）为主要原料，另外加入少量辅助原料制成。它的主要成分为二氧化硅和其他氧化物。普通玻璃的化学组成有 Na_2SiO_3、$CaSiO_3$、SiO_2 或 $Na_2O \cdot CaO \cdot 6SiO_2$ 等硅酸盐复盐，是一种无规则结构的非晶态固体。玻璃广泛应用于建筑物，能够隔风透光，属于混合物。另有混入了某些金属的氧化物或者盐类而显现出颜色的有色玻璃和通过物理或者化学的方法制得的钢化玻璃等。有时把一些透明的塑料（如聚甲基丙烯酸甲酯）称作有机玻璃。本章全面概括了玻璃的性能（化学性能、物理性能、表面特性）与工艺特性，并对玻璃的设计应用案例进行了分析。

6.1 玻璃的分类与结构

玻璃一般分为平板玻璃和特殊玻璃两大类。根据不同的分类标准又可将平板玻璃和特殊玻璃细分为不同的种类。

6.1.1 玻璃的分类

1. 平板玻璃的分类和成型方法

平板玻璃是指其厚度远远小于其长度和宽度、上下表面平行的板状玻璃制品（图6-1），其产量和用途在各种玻璃制品中占有很重要的地位，并具有以下特性：

1）具有良好的透视、透光性能（厚度为3mm和5mm的无色透明平板玻璃的可见光透射比分别为88%和86%），对太阳光中近红外热射线的透过率较高，能够有效阻挡可见光及室内墙顶地面和家具、织物反射产生的远红外长波热射线，可产生明显的"暖房效应"。但无色透明平板玻璃对太阳光中紫外线的透过率较低。

图6-1 平板玻璃

2）具有隔声和一定的保温性能，其抗拉强度远小于抗压强度，是典型的脆性材料。

3）具有较高的化学稳定性，通常情况下，对酸、碱、盐及化学试剂及气体有较强的抵抗能力。但长期遭受侵蚀介质的作用也会导致质变和破坏，如玻璃的风化和发霉都会导致外观的破坏和透光能力的降低。

4）稳性较差，急冷急热情况下易发生爆裂。

（1）平板玻璃的分类 平板玻璃主要分为三种：浮法玻璃、压延玻璃、平拉法平板玻璃。

1）浮法玻璃。浮法玻璃，因在制成平板玻璃过程中有一种熔融玻璃液漂浮在熔融锡液表面而得名。此法生产的平板玻璃由于无须克服玻璃本身的重力，玻璃原板板面宽度加大，拉引速度提高，产量和生产规模增大。它通过过渡辊道的拉引，把玻璃带拉出锡槽，送入退火窑，经退火、切裁、检验、包装，得到浮法平板玻璃产品，如图6-2所示。

浮法玻璃的生产工艺流程是：原料备制→混合配料→熔窑熔制→锡槽成型→退火窑退火→冷却切割→瓣边

图6-2 浮法玻璃的生产

分片→切裁取片→产品检验→包装入库。

与其他成型方法相比，浮法的优点是：效率很高，且波筋、厚度均匀，上下表面平整，互相平行；生产线的规模不受成型方法的限制，单位产品的能耗低，成品利用率高；易于科学化管理和实现全线机械化、自动化生产，劳动生产率高；连续作业周期可长达几年，有利于稳定地生产；可为在线生产一些新品种提供适合的条件，如电浮法反射膜玻璃、退火时喷涂膜玻璃、冷端表面处理等。

浮法玻璃的特点是：

① 成型温度比较高。玻璃液由流槽流入锡槽温度为 1120~1150℃。

② 成型速度快。4mm 厚的玻璃拉制速度为 1200~1400m/h，12mm 厚的玻璃拉制速度为 420m/h 以上。

③ 由于玻璃液表面张力、锡液表面张力和玻璃锡液表面张力共同作用的结果，锡液上的玻璃液摊平、伸展、自动抛光，从而得到光洁平整、不产生光学畸变的表面，波筋很轻微，当光入射角 ≥60°时，波筋 ≤30°。

普通平板玻璃与浮法玻璃的区别是：

① 普通平板玻璃与浮法玻璃在生产工艺、品质上有所不同。普通平板玻璃是用石英砂岩粉、硅砂、钾化石、纯碱、芒硝等原料，按一定比例配制，经熔窑高温熔融，通过垂直引上法或平拉法、压延法生产出来的透明无色的平板玻璃。普通平板玻璃按外观质量分为合格品、一等品和优等品三类，按公称厚度分为 2mm、3mm、4mm、5mm、6mm、8mm、10mm、12mm、15mm、19mm、22mm、25mm 共 12 种规格（参见《平板玻璃》GB 11614—2009）。浮法玻璃是用海砂、石英砂岩粉、纯碱、白云石等原料，按一定比例配制，经熔窑高温熔融，玻璃液从池窑连续流至并浮在金属液面上，摊成厚度均匀平整、经火抛光的玻璃带，冷却硬化后脱离金属液，再经退火切割而成的透明无色平板玻璃。玻璃表面特别平整光滑，厚度非常均匀，光学畸变很小。浮法玻璃按外观质量分为优等品、一级品、合格品三类，按公称厚度分为 3mm、4mm、5mm、6mm、8mm、10mm、12mm、15mm、19mm 九种规格。

② 外观等级不同。普通平板玻璃外观质量等级是根据波筋、气泡、划伤、砂粒、疙瘩、线道等缺陷多少而判定的；浮法玻璃外观质量等级是根据光学变形、气泡、夹杂物、划伤、线道、雾斑等缺陷多少来判定的。

③ 颜色、透明度不同。普通平板玻璃呈翠绿色，易碎，透明度不高，雨淋、暴晒下易老化变形；浮法玻璃呈透明暗绿色，表面平滑无波纹，透视性佳，具有一定的韧性。

2）压延玻璃。压延法是采用一根或一对水冷金属辊将玻璃液辊压、展延成玻璃带，通常分为连续、半连续和间隙压延三种方式。

压延工艺流程如下：将熔融玻璃液从池窑溢流槽溢出，连续流入压延机，通过一对水冷压辊的间隙，辊压成一定厚度和宽度的玻璃带，再送去退火。在制造夹丝、夹网玻璃时，为了使所用的夹丝、夹网在玻璃正中间，磨光时丝、网不致暴露，有些工厂还采用二次压延法进行生产。压延法在成型前玻璃液温度为 1200~1250℃，温度比较高，而压辊出口处玻璃液温度仅为 850~950℃，由此可见，成型时玻璃液经压延而迅速冷却。

压延法成型设备和操作比较简单，厚度范围容易调节。

压延法的制板速度虽然不及浮法，但比拉制法快。采用压延法生产压花和夹丝玻璃的速度为 220~250m/h，波形玻璃稍低一些，但也能达到 150（大波形玻璃）~180m/h（小波形

玻璃），所以要求玻璃硬化速度要快一些。压延玻璃如图6-3所示。

3）平拉法平板玻璃。平拉法是将玻璃带从成型池的自由液面连续向上拉引，上升到一定高度时，利用转向辊转为水平方向拉引，随即送入退火窑进行退火和冷却。

平拉法的工艺流程如下：配料→熔制→成型→冷却→切裁→取片→包装。

平拉玻璃熔窑的熔化量为 20 ~ 260t/d，可以一窑多线，玻璃板厚度为 0.8 ~ 12mm，板宽为 2.5 ~ 4m；其最大的特点是可以长期稳定生产厚度在 3mm 以下的薄玻璃，产品除用于建筑、橱窗、暖房外，也可用于仪表、电子等。

图 6-3 压延玻璃

平拉法的生产特点是：

① 拉引速度比有槽垂直引上法快，生产率高。

② 能生产厚度为 0.5mm 的薄玻璃，最宽可达到 4m 左右。

③ 玻璃表面不会产生波筋，但下表面和转向辊接触处会出现麻点。

（2）平板玻璃的成型方法

1）传统成型法。平板玻璃的传统成型方法有手工成型和机械成型两种。

2）手工成型法。主要有吹泡法、冕法、吹筒法等。这些方法由于生产率低、玻璃表面质量差，已逐步被淘汰，只有在生产艺术玻璃时采用。

3）机械成型法。主要有压延法、有槽垂直引上法、对辊（也称旭法）法、无槽垂直引上法、平拉法和浮法等。压延法是将熔窑中的玻璃液经压延辊辊压成型、退火而制成，主要用于制造夹丝（网）玻璃和压花玻璃。有槽垂直引上法、对辊法、无槽垂直引上法等工艺基本相似，是使玻璃液分别通过槽子砖或辊子，或采用引砖固定板根，靠引上机的石棉辊子将玻璃带向上拉引，经退火、冷却、连续地生产平板玻璃。平拉法是将玻璃垂直引上后，借助转向辊使玻璃带转为水平方向。这些方法在 20 世纪 60 年代以前是通用的平板玻璃生产工艺。

2. 特殊玻璃的分类

为满足人们在生产生活中的不同需求，人们对普通平板玻璃进行深加工处理得到了特殊玻璃，其分类主要有以下几种：

（1）钢化玻璃　钢化玻璃是一种预应力玻璃，为提高玻璃的强度，通常使用化学或物理的方法，在玻璃表面形成压应力，玻璃承受外力时首先抵消表层应力，从而提高了承载能力，增强了玻璃的抗风压性、寒暑性、冲击性等。建筑上用的钢化玻璃如图6-4所示。

钢化玻璃的加工工艺为：首先将普通退火玻璃切割成要求的尺寸，然后加热到接近软化点的600℃左右，再进行快速均匀的冷却（通常 5~6mm 的玻璃在 600℃ 的高温下加热 240s 左右，降温 150s 左右；8~10mm 的玻璃在 600℃ 的高温下加热 500s 左右，降温 300s 左右）。

钢化处理后玻璃表面形成均匀的压应力，内部则形成张应力，使玻璃的抗弯和抗冲击强度得以提高，其强度约是普通退火玻璃的 4 倍以上。已处理好的钢化玻璃，不能再做任何切割、磨削等加工，否则就会因破坏均匀压应力平衡而"粉身碎骨"。

图 6-4　建筑上使用的钢化玻璃

钢化玻璃具有如下特性：

1）安全性。当玻璃受外力破坏时，碎片会变成类似蜂窝状的钝角碎小颗粒，不会对人体造成严重的伤害。

2）高强度。同等厚度的钢化玻璃抗冲击强度是普通玻璃的 3~5 倍，抗弯强度是普通玻璃的 3~5 倍。

3）热稳定性。钢化玻璃具有良好的热稳定性，能承受的温差是普通玻璃的 3 倍，可承受 300℃的温差变化。

但是钢化玻璃也有其不足之处：

1）钢化后的玻璃不能再进行切割和加工，只能在钢化前将玻璃加工成需要的形状，再进行钢化处理。

2）钢化玻璃强度虽然比普通玻璃大，但是钢化玻璃存在自爆的可能性，而普通玻璃不存在。

3）钢化玻璃的表面会存在凹凸不平的现象（风斑），有轻微的厚度变薄。变薄的原因是玻璃在热熔软化后，再经过强风力使其快速冷却，玻璃内部晶体间隙变小，压力变大，所以玻璃在钢化后比在钢化前要薄。一般情况下，厚度为 4~6mm 的玻璃在钢化后会薄 0.2~0.8mm；厚度为 8~20mm 的玻璃在钢化后会薄 0.9~1.8mm。具体减薄程度取决于设备。

4）经过钢化炉（物理钢化）处理的建筑用的平板玻璃，一般都会有一定的变形，变形程度由设备与技术人员采用的工艺决定。这在一定程度上影响了装饰效果（特殊需要除外）。

（2）磨砂玻璃　磨砂玻璃又称毛玻璃、暗玻璃，是将普通平板玻璃经机械喷砂、手工研磨或氢氟酸溶蚀等加工后，将表面处理成均匀磨砂的玻璃，一般厚度在 9mm 以下，以 5mm、6mm 厚度居多。

磨砂玻璃表面粗糙，光线会产生漫反射，透光而不透视，它可以使室内光线柔和不刺目。磨砂玻璃主要用于需要隐蔽的浴室、卫生间、办公室的门窗及隔断，使用时应将毛面向窗外。办公室用磨砂玻璃如图 6-5 所示。

磨砂玻璃的优点：

1）营造氛围。磨砂玻璃因为表面粗糙，能透光而不能透视，可以使室内光线柔和而不刺眼，可用在需要营造柔和氛围的地方，比如餐厅等。

2）保护隐私。磨砂玻璃因为不是透明的，所以外面的人就观察不到室内的情况，可以用于需要隐蔽的浴室等部位的窗玻璃，可以更好地保护隐私，也可用于玻璃顶棚等。

3）安全性能好。磨砂玻璃属于安全玻璃的一种。当玻璃受到外部猛烈撞击时，它不会

碎裂，而是依附在玻璃之间的膜上。因此，相对于其他的玻璃隔断来说，磨砂玻璃隔断有着更好的安全性能。

4）隔音性能好。磨砂玻璃是一种隔音玻璃，因此，相对于其他的玻璃隔断来说，磨砂玻璃隔断有着更好的隔音性能。

（3）喷砂玻璃 喷砂玻璃是将水混合金刚砂，用高压喷射在玻璃表面，并对其表面进行打磨得到的一种玻璃。喷砂玻璃的性能基本与磨砂玻璃相似，不同之处为改磨砂为喷砂，多应用于室内隔断、装

图 6-5　办公室用磨砂玻璃

饰、屏风、浴室、家具、门窗等处。喷砂玻璃分为全喷砂、条纹喷砂、计算机图案喷砂。

喷砂玻璃用高科技工艺使平面玻璃的表面造成侵蚀，从而形成半透明的雾面效果，营造一种朦胧的美感。在居室的装修中，主要用在表现界定区域却互不封闭的地方，如在餐厅与客厅之间，可用喷砂玻璃制成一道精美的屏风。

（4）压花玻璃 压花玻璃是采用压延法制造的一种平板玻璃，又称花纹玻璃或滚花玻璃。其有花纹的一面，是用气溶胶法对玻璃表面进行喷涂处理得到的，经气溶胶喷涂处理的压花玻璃，不但颜色多样、立体感十足，强度也可提高 50%~60%。压花玻璃的制造方法有两种：单辊法和双辊法。单辊法是将玻璃液浇注到压延成型台上，台面或轧辊刻有花纹，轧辊在玻璃液面碾压，制成的压花玻璃再送入退火窑；双辊法是将玻璃液通过水冷的一对轧辊，随辊子转动向前拉引至退火窑，一般下辊表面有凹凸花纹，上辊是抛光辊。

压花玻璃的理化性能基本与普通透明平板玻璃相同，具有透光不透明、光线柔和、保护隐私及装饰的特点。压花玻璃适用于建筑的室内间隔、卫生间门窗及需要阻断视线的各种场合。常见的压花玻璃如图 6-6 所示。

压花玻璃又可分为普通压花玻璃、真空镀膜压花玻璃和彩色膜压花玻璃等。

1）普通压花玻璃的表面（一面或两面）压有深浅不同的各种花纹图案，由于表面凹凸不平，所以当光线通过时即产生漫射，因此从玻璃的一面看另一面的物体时，物像就模糊不清，造成透光不透明的效果。另外，压花玻璃由于表面具有各种花纹图案，所以它具有良好的艺术装饰

图 6-6　常见的压花玻璃

效果。

2）真空镀膜压花玻璃是经真空镀膜加工而成的。采用此方法加工制成的压花玻璃，给人一种素雅、美观、清新的感觉。花纹的立体感较强，并具有一定的反光性能，是一种良好的内部装饰材料。

3）彩色膜压花玻璃是采用有机金属化合物和无机金属化合物进行热喷涂而成的。彩色膜的色泽、坚固性、稳定性均较其他方法优越。这种玻璃具有较好的热反射能力，花纹图案的立体感比一般的压花玻璃更强，给人一种富丽堂皇与华贵的艺术享受。配置一定灯光，彩色膜压花玻璃的装饰效果更佳，是各种公共设施如宾馆、饭店、餐厅、酒吧、浴池、游泳池、卫生间等内部装饰和分隔的良好材料，也可以用来加工屏风、台灯等工艺品和日用品。

压花玻璃具有透视性，因距离、花纹不同而异。按透视性压花玻璃可分为以下几种：

1）几乎透明可见的。像透明玻璃板那样，完全透过看得见，适于不需要遮挡的地方。

2）稍有透明可见的。多少看见些无妨碍，适用于有部分想遮挡的地方。

3）几乎遮挡看不见的。用于尽量想遮挡的地方。

4）完全遮挡看不见的。适用于有必要完全想遮挡的地方。

（5）夹丝玻璃　夹丝玻璃是将金属丝或金属网嵌于玻璃板内而制成的玻璃。由于玻璃内有金属丝或网，整体性有很大提高，具有一定的安全性，主要体现在破坏时仍保持整体性，如受撞击时只会形成辐射状裂纹而不至于坠下伤人。夹丝玻璃多用于高层建筑和振荡性强的厂房，还可用于天窗、屋顶、室内隔断和其他易造成碎片伤人的场合。此外，由于夹丝玻璃不易被洞穿，用于门窗玻璃也有一定的防盗作用。但该玻璃的缺点是透视性不好，因内部有丝网存在，对视觉效果有一定干扰，此外玻璃边部裸露的金属丝易被腐蚀。夹丝玻璃还可作为二级门窗防火材料使用。普通玻璃在火灾发生时易受热破裂而碎落，造成空气流动和火灾蔓延。夹丝玻璃在火灾中虽然会炸裂，但由于有金属丝或网的支撑而不会崩落洞穿，可在一定程度上保持整体性，防止了空气的流动，对火灾蔓延有较好的阻隔作用。常见的夹丝玻璃如图 6-7 所示。

夹丝玻璃的特性：

1）防火性。夹丝玻璃即使被打碎，线或网也能支住碎片，很难崩落和破碎。即使火焰穿破的时候，也可遮挡火焰和火粉末的侵入，有防止从开口处扩散延烧的效果。

2）安全性。夹丝玻璃能防止碎片飞散，即使遇到地震、暴风、冲击等使玻璃破碎时，碎片也很难飞散，不易造成碎片飞散伤人。

3）防盗性。普通玻璃很容易被打碎，而夹丝玻璃则不然。即使夹丝玻璃破碎了，仍有金属丝网在起作用。夹丝玻璃的这种防盗性，给人们心理上带来了安全感。

图 6-7　常见的夹丝玻璃

（6）中空玻璃　中空玻璃是一种良好的隔热、隔声、美观适用并可降低建筑物自重的新型建筑材料，它是将两片（或三片）玻璃，使用高强度、高气密性复合黏合剂，将玻璃片与内含干燥剂的铝合金框架粘结，制成的高效

能隔声、隔热玻璃。中空玻璃的性能优于普通双层玻璃，其主要材料是玻璃、铝间隔条、弯角栓、丁基橡胶、聚硫胶、干燥剂。中空玻璃多用于需要采暖、空调、防止噪声或结露以及需要无直射阳光和特殊光的建筑物上，如住宅、饭店、宾馆、办公楼、学校、医院、商店等室内场合，也可用于火车、汽车、轮船、冷冻柜的门窗等处。

中空玻璃的特点：

1）较大的节能效果。由于有一层特殊的金属丝或网，遮蔽系数可达到 0.22 ~ 0.49，使室内空调（冷气）负载减轻。其传热系数为 1.4 ~ 2.8W/(m² · K)，比普通玻璃好。对减轻室内暖气负荷，同样发挥很大作用。

2）改善室内环境。高性能中空玻璃可以拦截由太阳辐射到室内的部分能量，可防止因辐射热引起的不舒适感和减轻夕照阳光引起的目眩。

3）丰富的色调和艺术性。高性能中空玻璃有多种色彩，可以根据需要选用不同的颜色，以达到更理想的艺术效果。

中空玻璃中间会封入干燥的空气，因此根据温度、气压的变化，内部空气压力也随之变化，但玻璃面上只产生很小的变形。另外，制造时可能产生微小翘曲，施工过程中也可能形成畸变。所以，有时对反射也相应地有些变化，应予以重视，选用颜色不同，反射也不尽相同。常见的中空玻璃如图 6-8 所示。

（7）夹层玻璃　夹层玻璃是在两片或多片玻璃之间夹了一层或多层有机聚合物中间膜，经过特殊的高温预压（或抽真空）及高温高压工艺处理后，使玻璃和中间膜永久粘合为一体的复合玻璃产品。当受到破坏时，碎片仍黏附在胶层上，避免了碎片飞溅对人体的伤害。夹层玻璃多用于有安全要求的装修项目。常见的夹层玻璃如图 6-9 所示，其中间膜有 PVB、SGP、EVA、PU 等；此外，还有一些比较特殊的，如彩色中间膜夹层玻璃、SGX 类印刷中间膜夹层玻璃、XIR 类 LOW-E 中间膜夹层玻璃等；内嵌装饰件（金属网、金属板等）夹层玻璃、内嵌 PET 材料夹层玻璃等装饰及功能性夹层玻璃。

图 6-8　常见的中空玻璃

图 6-9　常见的夹层玻璃

夹层玻璃的材料特性：

1）玻璃即使碎裂，碎片也会被粘在薄膜上，破碎的玻璃表面仍保持整洁光滑。这就有效防止了碎片扎伤和穿透坠落事件的发生，确保了人身安全，多用于汽车玻璃上。

2）夹层玻璃有极好的抗振入侵能力。中间膜能抵御锤子、劈柴刀等凶器的连续攻击，还能在相当长的时间内抵御子弹穿透，其安全防范程度极高。

3）普通玻璃一撞就碎，具有典型的破碎状况，产生许多长条形的锐口碎片。夹丝玻璃

破碎时,镜齿形碎片包围着洞口,且在穿透点四周留有较多玻璃碎片,金属丝断裂长短不一。

(8) 防弹玻璃 防弹玻璃是由玻璃(或有机玻璃)和优质工程塑料经特殊加工得到的一种复合型材料,如聚碳酸酯纤维层夹在普通玻璃层之中。防弹玻璃实际上是夹层玻璃的一种,只是构成的玻璃多采用强度较高的钢化玻璃,而且夹层的数量也相对较多。防弹玻璃多用于银行或者豪宅等对安全性要求非常高的装修工程之中。

防弹玻璃具有普通玻璃的外观和传送光的能力,对小型武器的射击有一定的保护作用。防弹玻璃实际上是由透明胶合材料将多片玻璃或高强度有机板材粘接在一起制成的。一般有以下三层结构:

1) 承力层。该层首先承受冲击而破裂,一般采用厚度大、强度高的玻璃,能破坏弹头或改变弹头形状,使其失去继续前进的能力。

2) 过渡层。一般采用有机胶合材料,黏结力强、耐光性好,能吸收部分冲击能,改变子弹的前进方向。在夹层玻璃中夹一层非常结实而透明的化学薄膜,不仅能有效地防止枪弹射击,而且还具有抗浪涌冲击、抗爆、抗震和撞击后也不出现裂纹等性能。

3) 安全防护层。这一层采用高强度玻璃或高强透明有机材料,有较好的弹性和韧性,能吸收绝大部分冲击能,并保证子弹不能穿过此层。防弹玻璃最重要的性能指标就是防弹能力。子弹射入防弹玻璃后的情况如图 6-10 所示。

(9) 热弯玻璃 热弯玻璃是为了满足现代建筑的高品质需求,由优质玻璃加热使之弯曲软化,在模具中成型,再经退火制成的曲面玻璃。其样式美观,线条流畅,突破了平板玻璃的单一性,使用上更加灵活多样。热弯玻璃适用于鱼缸、餐台、阳台、手机柜台、化妆品柜台、热弯电视柜、门、窗、顶棚、幕墙等不同场合。

热弯玻璃一般在电炉中进行加工。连续热弯炉一般有 5~6 个室,11~13 个工位,大约几十分钟就可以出一块成品。间歇式热弯炉一般只有一个室,升温成型、退火均在一个室内完成,加工周期需数小时以至十几或二十几个小时,适合制作小批量特大型热弯玻璃。热弯玻璃样式美观,线条流畅,在一些高级装修中出现的频率越来越高。常见热弯玻璃制品如图 6-11 所示。

图 6-10 防弹玻璃

图 6-11 常见热弯玻璃制品

热弯玻璃的特点：

1）美观性。曲面形状中间无连接驳口，线条优美，达到整体和谐的意境。

2）特异性。可根据要求做成各种不规则弯曲面。

（10）玻璃砖　玻璃砖是用透明或彩色玻璃料压制成的块状、空心盒状、体形较大的玻璃制品，其主要有玻璃空心砖、玻璃实心砖等。多数情况下，玻璃砖并不作为饰面材料使用，而是作为结构材料，如墙体、屏风、隔断等类似功能使用。玻璃砖的制作工艺基本和平板玻璃一样，不同的是成型方法，多用于装饰性项目或者有保温要求的透光造型之中。

玻璃砖有两种生产方法，即熔接法和胶接法。

1）熔接法生产工艺流程如下：原料混合→熔化→剪料→压制半坯→熔接→退火→检验→喷漆→包装。

2）胶接法生产工艺流程如下：

将两块凹形半块玻璃砖坯的侧壁嵌入截面为 H 形的热塑性塑料环形件的槽内，借助密封材料，在温度和挤压的作用下使型件表面软化，进而将两个凹形半块玻璃砖坯牢固地粘接在一起，形成整体空心玻璃砖。与熔接法相比，胶接法产品成本低、尺寸准确，但强度远远低于熔接法的产品。

玻璃砖具有良好的耐火和防火性能。玻璃砖浴室能引光，节约电能，如图 6-12 所示，其保温性和隔声性良好。由于每一块玻璃砖都是部分中空的，能够隔绝外部的热量、火焰和噪声。

（11）玻璃纸　玻璃纸也称玻璃膜，有多种颜色和花色。玻璃纸是一种以棉浆、木浆等天然纤维为原料，用胶黏法制成的薄膜。根据纸膜的性能不同，有不同的性能。绝大部分起隔热、防红外线、防紫外线、防爆等作用。因为空气、油、细菌和水都不易透过玻璃纸，且其分子链存在着一种奇妙的微透气性，可以让商品像鸡蛋透过蛋皮上的微孔一样进行呼吸，因而对商品的保鲜和保存活性十分有利。此外，玻璃纸具有防潮、不透水、不透气、可热封的特点；不产生静电，不自吸灰尘；因用天然纤维制成，在垃圾中能吸水而被分解，不至于造成环境污染；它

图 6-12　浴室用玻璃砖

不耐火却耐热，可在 190℃的高温下不变形，可在食品包装中与食品一起进行高温消毒。

玻璃纸广泛应用于商品的内衬纸和装饰性包装用纸。它的透明性使人对内装商品一目了然，又具有防潮、不透水、不透气、可热封等性能，对商品起到良好的保护作用。包装用玻璃纸如图 6-13 所示。

（12）LED 光电玻璃　LED 光电玻璃是一种新型环保节能产品，是 LED 和玻璃的结合体，既有玻璃的通透性，又有 LED 的亮度，主要用于室内外装饰和广告。LED 光电玻璃具有以下特点：

1）透明。透光率达 98%以上，大规模运用不影响采光效果。

2）安全。受到撞击或冲击损害时，产品有裂纹出现，但不会发生破碎，避免对周围人或物体的损伤；承重力强，具有良好的负重效果。

3）防火。LED 光电玻璃本身具有防火效果。

4）保温隔热。阻隔多余的阳光热量，增加舒适度；耐候性能优异，稳定性佳。

5）防紫外线。可以阻挡 99% 的紫外线。

图 6-13　包装用玻璃纸

6）隔声。产品具有良好的隔声效果。

7）照明、亮化。LED 光电玻璃色彩丰富。

8）产品的透明性高、节约能耗。由于采用节能 LED 灯，使用时电耗低。

9）易于设计。软件可与 LED 光电玻璃产品集成，实现个性化控制。产品上的图像文字可以静态呈现，或通过控制器的编程产生多种效果，并可在动、静态间转换，实现玻璃产品效果变化数字化控制。视频 LED 玻璃通过电路结构优化，把展示功能提升到电子数码空间，实现用户个性化控制。

10）应用范围较广。LED 发光设备与玻璃结合后的 LED 光电玻璃，在玻璃表面看不到线路，通透的颜色无碍展现建筑物的外观美感，可用于玻璃幕墙、廊道等建筑物外围护和大尺寸显示应用。

（13）调光玻璃　调光玻璃是一款将液晶膜复合进两层玻璃中间，经高温高压胶合后一体成型的具有夹层结构的新型特种光电玻璃产品。其本质呈透明状，断电时呈现白色磨砂状不透明，不透明状态下，可以作为背投幕。使用者通过控制电流的通断与否控制玻璃的透明与不透明状态。调光玻璃本身不仅具有一切安全玻璃的特性，同时又具备控制玻璃透明与否的隐私保护功能。其主要用于商务、住宅、医疗机构、博物馆、展馆、商场及银行等地方，覆盖行政办公、公共服务、商业娱乐、家居生活、广告传媒、展览展示、影像、公共安全等诸多领域。调光玻璃在家居中的应用如图 6-14 所示。

调光玻璃有以下几种加工生产方法：

1）一步真空成型法。其设备结构简单，但真正能制作调光玻璃的设备寥寥无几，其加工工艺看似简单，但在实际操作过程中对温度控制精度的要求很高，可能会出现气泡、开胶、雾度大等现象。由于调光玻璃生产成本较高，容不得超过 1% 的加工废品率，所以非标企业以及技术能力达不到精准控制的企业，一般不敢用此法生产调光玻璃。但采用此方法做出的调光玻璃成品使用寿命长，性能相对稳定。

2）高压釜加工成型法。高压釜加工的

图 6-14　调光玻璃

前道工艺实际类似一步真空成型法，后期才用高压釜高压高温成型。高压釜加工可有效避免气泡、开胶等现象。但缺点也是显而易见的，由于高压釜成型的玻璃承受的压力是一步真空成型法的 2 倍，而调光玻璃的主要夹层材料导电薄膜会因收缩率大造成的导电镀层断裂或电阻率加大，使调光玻璃成品的性能和使用寿命大大缩短。高压釜成型法用于调光玻璃的设备必须专用，精准适合调光玻璃的特性，但目前国内极少有厂家是专用，大部分是和常规夹层玻璃混用，高压釜频繁的参数调整既无法保证调光玻璃的参数要求，也容易损坏设备。

3）水浴法。此法是将密封的夹具浸入 100℃ 的水槽中，是各种加工工艺中温度最准确和均匀的，但夹具的制造难度非常大。

调光玻璃具有如下性能：

1）隐私保护功能。智能调光玻璃的最大功用是隐私保护功能，可以随时控制玻璃的透明或不透明状态。

2）投影功能。智能调光玻璃是一款非常优秀的投影硬屏，在光线适宜的环境下，如果选用高流明投影机，投影成像效果非常清晰出众（建议选用背投成像方式）。

3）具备安全玻璃的优点。破裂后防止碎片飞溅，抗打击强度好。

4）环保特性。调光玻璃中间的调光膜及胶片可以隔热、阻隔 99% 以上的紫外线及 98% 以上的红外线。屏蔽部分红外线可减少热辐射及传递；屏蔽紫外线，可保护室内的陈设不因紫外辐照而出现褪色、老化等情况，保护人员不受紫外线直射而引起的疾病。

5）隔声特性。调光玻璃中间的调光膜及胶片有声音阻尼作用，可部分阻隔噪声。

（14）节能玻璃　节能玻璃包括吸热玻璃、热发射玻璃、低辐射玻璃等。节能玻璃主要具备两个节能特性：保温性和隔热性。

1）保温性。玻璃的保温性（K 值）要达到与当地墙体相匹配的水平。对于我国大部分地区，按现行规定，建筑物墙体的 K 值应小于 $1W/(m^2 \cdot K)$。因此，玻璃窗的 K 值也要小于 $1W/(m^2 \cdot K)$ 才能"堵住"建筑物"开口部"的能耗漏洞。

2）隔热性。玻璃的隔热性（遮阳系数）要与建筑物所在地阳光辐照特点相适应。不同用途的建筑物对玻璃隔热的要求是不同的。对于人们居住和工作的住宅及公共建筑物，理想的玻璃应该使大部分可见光透过，如在北京，最好冬天红外线多透入室内，而夏天则少透入室内，这样就可以达到节能的目的。

6.1.2　玻璃的结构

玻璃按主要成分分为氧化物玻璃和非氧化物玻璃。非氧化物玻璃品种和数量很少，主要有硫系玻璃和卤化物玻璃。硫系玻璃的阴离子多为硫、硒、碲等，可阻挡短波长光线而通过黄、红光，以及近、远红外光，其电阻低，具有开关与记忆特性。卤化物玻璃的折射率低，色散低，多用作光学玻璃。

氧化物玻璃又分为硅酸盐玻璃、硼酸盐玻璃、磷酸盐玻璃等。硅酸盐玻璃指基本成分为 SiO_2 的玻璃，其品种多，用途广。通常按玻璃中 SiO_2 以及碱金属、碱土金属氧化物的不同含量，又分为以下几种：

（1）石英玻璃　石英玻璃是二氧化硅单一成分的非晶态材料，其微观结构是一种由二氧化硅四面结构体结构单元组成的单纯网络，由于 Si—O 化学键能很大，结构很紧密，所以石英玻璃具有独特的性能，尤其透明石英玻璃的光学性能非常优异，在紫外到红外辐射的连

续波长范围都有优良的透射比。石英玻璃采用高纯度的硅砂作为原料，传统的制作方法是熔融-淬灭方法（将材料加热到熔化温度，然后快速冷却到玻璃的固态相）；制作超高纯度和紫外透射比的透明玻璃时，需将硅汽化、氧化成二氧化硅并加热溶解。

石英玻璃可用于制作半导体、电光源器、半导通信装置、激光器、光学仪器、实验室仪器、电学设备、医疗设备和耐高温耐腐蚀的化学仪器等，应用十分广泛；高纯石英玻璃也可制作光导纤维。随着半导体技术的发展，石英玻璃被广泛地用于半导体生产的各项工序中。例如，直拉法把多晶转化成单晶硅；清洗时用的清洗槽；扩散时用的扩散管；离子注入时用的钟罩等。石英玻璃制品如图 6-15 和图 6-16 所示。

图 6-15　石英玻璃制成的容量瓶　　　　图 6-16　石英玻璃制成的试管

（2）高硅氧玻璃　高硅氧玻璃的主要成分为 SiO_2，质量分数为 95% ~ 98%，含少量 B_2O_3 和 Na_2O，其性质与石英玻璃相似。

高硅氧玻璃的性能特点如下：

1）软化点接近 1600℃，可长期在 900℃ 的环境下使用，瞬间可以耐数千摄氏度的气流。

2）在有机酸和无机酸（氢氟酸、磷酸和盐酸除外）中，甚至在高温下以及弱碱中，能保持良好的性能。

3）对热冲击和超高辐射有较高的稳定性，在高温和高湿条件下绝缘性能优良，与高温胶具有良好的黏结性能。

4）耐湿、耐日光辐射并且抗振，可用于各种密封材料，其制品结构牢固，在许多高温条件下保持柔软性。

5）结构及性能稳定，对人体没有危害，可代替陶瓷纤维和石棉纤维（高温下发生晶相转变）。

6）防火温度高，在汽油中燃烧不氧化、不变色，强度高，不会造成二次污染。

7）具有良好的耐磨性与绝缘性能，大多数情况下价格具有竞争优势。

8）其骨架可以适当得以控制，制作各种膜件，用于液体过滤、气体分离或作为催化剂或酶的载体。

高硅氧玻璃的应用如图 6-17 和图 6-18 所示。

（3）钠钙玻璃　钠钙玻璃主要由 SiO_2、CaO 和 Na_2O 等组成，其中以 SiO_2 含量为主。CaO 在玻璃中的主要作用是增加玻璃的化学稳定性和机械强度，但含量较高时，会使玻璃的

图 6-17　高硅氧玻璃膜件

图 6-18　高硅氧玻璃片

结晶倾向增大，使玻璃发脆。一般玻璃中 CaO 的含量不超过 12.5%（质量分数），通常通过方解石、石灰石、白垩、沉淀碳酸钙等原料引入。钠钙玻璃成本低廉，易成型，适宜大规模生产，其产量占实用玻璃的 90%，可生产玻璃罐、平板玻璃、器皿、灯泡等。

（4）铅硅酸盐玻璃　铅硅酸盐玻璃的主要成分为 SiO_2 和 PbO，具有独特的高折射率和高体积电阻，与金属有良好的浸润性，可用于制造灯泡、真空管芯柱、晶质玻璃器皿、火石光学玻璃等。含有大量 PbO 的铅硅酸盐玻璃能阻挡 X 射线和 γ 射线。

（5）铝硅酸盐玻璃　铝硅酸盐玻璃以 SiO_2 和 Al_2O_3 为主要成分，软化变形温度高，用于制作放电灯泡、高温玻璃温度计、化学燃烧管和玻璃纤维等。

（6）硼硅酸盐玻璃　硼硅酸盐玻璃的主要成分为 SiO_2、B_2O_3 和 Al_2O_3，其中 Al_2O_3 的质量分数可达 20% 以上。铝离子的配位数取决于 R_2O（碱金属氧化物）的含量。铝硅酸盐玻璃具有较好的化学稳定性、电绝缘性、机械强度，较低的热胀系数，高温黏度大，熔制温度高。铝硅酸盐玻璃热胀系数低，耐水性好，随温度的降低玻璃熔体的黏度急剧增大，适宜用喷射形成玻璃纤维。与其他玻璃相比，硼硅酸盐软化点非常高（约 900℃），适于制造无碱玻璃纤维、化工玻璃管道、水表玻璃等，还可以制造烹饪器具、实验室仪器、金属焊封玻璃等。硼酸盐玻璃中的 B_2O_3 成分，使其熔融温度低，可耐钠蒸气腐蚀。含稀土元素的硼酸盐玻璃折射率高、色散低，是一种新型光学玻璃。

6.2　玻璃的性能特征

6.2.1　物理性能

玻璃的物理性能主要从其密度、力学性质、热物理性质、光学性能等方面分析。

（1）表观密度　玻璃的表观密度与其化学成分有关，变化很大且随温度升高而减小。在常温下普通硅酸盐玻璃的表观密度大约是 2500kg/m^3。

（2）力学性质　玻璃的力学性质取决于化学组成、制品形状、表面性质和加工方法，主要指标是抗拉强度和脆性指标。玻璃的抗拉强度较弱，抗压强度较强，一般玻璃的抗拉强度为 30~60MPa。普通玻璃的脆性指标（弹性模量与抗拉强度之比）为 1300~1500。脆性指标越大，说明脆性越大。玻璃的硬度较高，比一般金属硬，不能用普通刀具进行切割。

根据玻璃的硬度可以选择磨料、磨具和其他的加工方法。

（3）热物理性质

1）玻璃的导热性很差，在常温时其热导率仅为铜的1/400，但随着温度的升高将逐渐增大。另外，它还受玻璃的颜色和化学组成的影响。

2）玻璃的热膨胀性取决于化学组成及其纯度，纯度越高热胀系数越小。

3）玻璃的热稳定性取决于玻璃在温度剧变时抵抗破裂的能力。玻璃的热胀系数越小，其热稳定性越高。玻璃制品越厚、体积越大，热稳定性越差。因此，须用热处理方法提高制品的热稳定性。

（4）光学性能　玻璃既能透过光线，又能反射光线和吸收光线，玻璃反射光能与投射光能之比称为反射系数。反射系数的大小取决于反射面的光滑程度、折射率、投射光线入射角的大小、玻璃表面是否镀膜及膜层的种类等因素。

玻璃吸收光能与投射光能之比称为吸收系数；透射光能与投射光能之比称为透射系数。反射系数、透射系数和吸收系数之和为100%。普通3mm厚的窗玻璃在太阳光垂直投射的情况下，反射系数为7%，吸收系数为8%，透射系数为85%。

将透过3mm厚标准透明玻璃的太阳辐射能量计为1.0，其他玻璃在同样的条件下透过太阳辐射能的相对值称为遮蔽系数。遮蔽系数越小，说明通过玻璃进入室内的太阳辐射能越少，冷房效果越好，光线越柔和。

（5）电学性能　常温下玻璃是电的不良导体。当温度升高时，玻璃的导电性迅速提高，熔融状态时变为良导体。

6.2.2　化学性能

玻璃的化学性能很稳定，其耐酸腐蚀性较好，而耐碱腐蚀性较差。玻璃长期受大气和雨水的侵蚀，会在表面产生磨损，失去表面光泽。尤其一些光学玻璃仪器易受到周围介质的作用，破坏玻璃的透光性，使用和保存时应加以注意。

石英玻璃具有极低的热胀系数、高的耐温性、极好的化学稳定性、优良的电绝缘性、低而稳定的超声延迟性能、最佳的透紫外光谱性能以及透可见光及近红外光谱性能，并有着高于普通玻璃的力学性能。因此，它是近代尖端技术中空间技术、原子能工业、国防装备、自动化系统，以及半导体、冶金、化工、电光源、通信、轻工、建材等工业中不可缺少的优良材料之一。

6.3　玻璃的表面特性

玻璃生产过程中，其表面特性具有十分重要的意义，从普通的平板玻璃到具有各种涂层的玻璃，总体上可将表面处理工艺归纳为三大类型。

1）玻璃光滑面或散光面是通过表面处理以控制玻璃表面的凹凸形成的。例如，器皿玻璃的化学蚀刻、灯泡的毛蚀以及玻璃的化学抛光。

2）改变玻璃表面的薄层组成，以得到新的性能。例如，表面着色以及用SO_2、SO_3处理玻璃表面，以增加玻璃的化学稳定性。

3）在玻璃表面上用其他物质形成薄层而得到新的性能，即表面涂层。例如，镜子的镀

银、表面导电玻璃、憎水玻璃、光学玻璃表面的涂膜等。

6.3.1　表面色彩

玻璃表面的色彩是在高温下用着色离子的金属、熔盐、盐类的糊状膏涂覆在玻璃表面，通过使着色离子与玻璃中的离子进行交换，扩散到玻璃表层中从而使玻璃表面着色；有些金属离子还需要还原为原子，原子集聚成胶体而着色。以氯化银（$AgCl$）为例，其离子交换过程是：Na^+硅酸盐玻璃$+AgCl \rightarrow Ag^+$硅酸盐玻璃$+NaCl$，扩散到玻璃表层的银离子本来是无色的，但易被玻璃中含有的氧化亚铁（FeO）或三氧化二砷（As_2O_3）还原为银原子：$Ag_2O+2FeO=Fe_2O_3+2Ag$，$2Ag_2O+As_2O_3=As_2O_5+4Ag$。如玻璃中缺乏亚铁、亚砷、亚锑等离子时，可在高温下用氢气还原或在银盐糊中加Sb_2O_3等作为还原剂，使其易于还原。

Ag^+还原为Ag原子，同时发生再结晶，结晶的原子互相接触集聚为胶态微粒形成色基，因而呈现黄色。铜离子交换的原理与此相同，只是比Ag^+更难以渗入玻璃内部，同时Cu^{2+}也不如Ag^+易于还原，所以离子交换后必须在强还原气氛中还原煅烧。如果Ag^+和Cu^{2+}同时存在，银可以从铜中接收电子，只需在中性气氛中一次烤色就呈现棕红色，广泛用于玻璃仪器的刻度。用铊离子进行扩散着色可以得到灰至黑色。

表面着色工艺的优点是设备简单、操作易掌握，着色以后的玻璃透明且表面平滑光洁；其缺点是生产率低，对玻璃均一性很敏感。彩色玻璃如图6-19所示。

6.3.2　表面纹理

玻璃的表面纹理主要通过表面蚀刻、化学抛光和蒙砂等工艺达成效果。玻璃表面蚀刻、化学抛光和蒙砂都是利用酸对玻璃表面的化学侵蚀作用而实现的。不同的是表面蚀刻是酸对玻璃局部表面进行侵蚀，玻璃表面呈现一定的花纹图案，可以是光滑透明的，也可以是半透明的毛面；化学抛光是整个玻璃受到侵蚀后，得到光滑而透明的玻璃表面；而蒙砂则使玻璃成为半透明的毛面。

图6-19　彩色玻璃

1. 表面蚀刻

1）玻璃的表面蚀刻是用氢氟酸溶掉玻璃表层的硅氧化物，根据残留盐类溶解度的不同，得到有光泽的表面或无光泽的毛面，如图6-20所示。干燥的氟化氢气体与玻璃不发生反应，在氟化氢溶于水形成酸溶液时，钠钙玻璃与氢氟酸作用如下

$$Na_2O \cdot CaO \cdot 6SiO_2+28HF=2NaF+CaF_2+6SiF_4+14H_2O$$

SiF_4在一般条件下呈气态，但在氢氟酸溶液中来不及挥发，而与HF反应生成络合硅氟酸

$$3SiF_4+3H_2O=H_2SiO_3+2H_2SiF_6$$

$$SiF_4+2HF=H_2SiF_6$$

氟硅酸与硅酸盐水解产生的氢氧化物相互作用，得到氟硅酸盐。

2）玻璃与氢氟酸作用后生成盐类的溶解度各不相同。氢氟酸盐中，碱金属（钠和钾）

的盐易溶于水，而氟化钙、氟化钡、氟化铅不溶于水。在氟硅酸盐中，钠、钾、钡和铅盐在水中溶解度都很小，而其他盐类则易于溶解。蚀刻后的玻璃表面性质取决于氢氟酸与玻璃作用后所生成的盐类的性质、溶解度的大小、结晶的大小以及是否容易从玻璃表面清除。如生成的盐类溶解度小，且以结晶状态保留在玻璃表面不易清除，遮盖玻璃表面，阻碍氢氟酸溶液与玻璃接触反应，则玻璃表面受到的侵蚀不均匀，得到粗糙无光泽的表面。如反应物不断被清除，则腐蚀作用很均匀，得到平滑而有光泽的表面。玻璃表

图 6-20　玻璃表面蚀刻

面蚀刻过程中产生的结晶大小对玻璃光泽度有一定影响，结晶大的，产生光线漫射，表面无光泽。

3）影响蚀刻表面的主要因素

① 玻璃的化学组成。含碱或碱土金属氧化物很少的玻璃不适于毛面蚀刻。如玻璃中含氧化铅较多时，则常常会形成细粒的毛面；含氧化钡时，则呈粗粒的毛面；含有氧化锌、氧化钙或氧化铝时，则呈中等粒状的毛面。

② 蚀刻液的组成。蚀刻液中如含有能溶解反应生成盐类的成分，如硫酸等，即可得到有光泽的表面。因此，可以根据表面光泽度的要求来选择蚀刻液的配方。蚀刻液或蚀刻膏的选用要根据生产需要来确定。蚀刻液可由 HF 加入 NH_4 与水组成。蚀刻膏由氟化铵、盐酸、水并加入淀粉或粉状冰晶石粉配成。不论何种类型的蚀刻都是选择性地按设计的花纹图案进行侵蚀，可以在不需要腐蚀的地方涂上保护漆或石蜡，使部分玻璃表面免于侵蚀；也可以在需要的地方涂蚀刻膏，以达到蚀刻的目的。

2. 化学抛光

化学抛光的原理与表面蚀刻一样，是利用氢氟酸破坏玻璃表面原有的硅氧膜，生成一层新的硅氧膜，使玻璃得到很高的光洁度与透光度。化学抛光比机械抛光效率高，而且节约了大量动力。化学侵蚀和化学侵蚀与机械的研磨相结合是化学抛光的两种方法。前者大多数应用于玻璃器皿，后者大多数应用于平板玻璃。玻璃表面的抛光如图 6-21 所示。

采用化学侵蚀法进行抛光时，除了用氢氟酸外，还要加入能使侵蚀生成物（硅氟化物）溶解的添加物。一般采用硫酸，因硫酸的酸性强，同时沸点高，不容易挥发，室温下比较稳定，通常将硫酸加入氢氟酸中，配成抛光液。另外，由于氢氟酸易挥发，侵蚀性强，需在密闭条件下进行抛光，同时对废气、废水必须进行处理。

图 6-21　玻璃表面的抛光

影响化学抛光的因素有以下几种：

1）玻璃的成分。铅晶质玻璃最易于抛光，钠钙玻璃则抛光速度较慢，效果较差。

2）氢氟酸与硫酸的比例。根据玻璃成分来调整氢氟酸与硫酸的比例。苏联实际生产中，铅晶质玻璃抛光酸液配方为：6%～10.5%的氢氟酸（氢氟酸含量40%或60%）和58%～65%的硫酸（硫酸含量92%～96%）；工厂常用的钠钙玻璃抛光液中，水、氢氟酸和硫酸体积比为1：（1.62～2）：（2.66～3），硫酸的浓度为10.65～11.22mol/L，氢氟酸的浓度为6.11～6.4mol/L。

6.3.3 表面质感

材料的质感是通过产品表面特征给人以视觉和触觉的感受以及心理联想及象征意义。完美的功能与形态固然重要，对材料的选用也应当科学合理，充分发挥材料的特性与美感也不容忽视，材料的选择影响着产品设计的最终视觉效果。产品作为一种符号的象征，承载着传达信息的功能，材料与质感作为构成产品设计的基材与表现，必须充分体现材质所带来的认知体验与感受。

玻璃的表面质感处理方式主要有：

1）金刚石锯切割。利用金刚石锯对玻璃的表面进行锯切，从而得到不同的表面纹理。金刚石锯为边缘镶嵌人造金刚石颗粒的圆形锯，能切割玻璃棒及很薄的切片。

2）超硬钻孔。适用于3～15mm厚玻璃穿孔，可使用超硬质的三角钻、二刃钻和麻花钻。切削液用水、清油、松节油等。

3）研磨穿孔。采用ϕ1mm以下的金属丝制成钻头，研磨时，为冷却工具，需从切口处充分注入研磨液。

4）超声波钻孔。用振幅为20～50μm、频率为16～30Hz的超声波振动工具钻孔，同时在工具与玻璃间加入研磨液。超声波钻孔通过磨料不断地锤击玻璃，使加工区的玻璃粉碎成很细的微粒，加工量小，加工变形很小，表面质量好，效率高。

5）高压射流切割与钻孔。其原理是水通过高压泵、增压器、水力分配器后压力达到750～1000MPa，经喷嘴射出超声速水流，速度可达500～1500m/s，从而用于切割和钻孔。喷嘴中可加入磨料微粒（15μm），磨料材质为石榴石、石英砂等。切割复杂形状的玻璃时，先用普通切割工具，将玻璃切割出粗略外形，然后用掺有磨料的高压射流沿复杂形状的轮廓线切割，其切割效率为传统方法的9～10倍。

高压射流切割与钻孔具有如下特点：

① 加工时无应力，切割时玻璃不变形，不会产生残余应力。

② 切割缝隙极小，切口整齐，无毛边，加工余量小，玻璃损耗较小。

③ 可将玻璃切割成任意形状或在玻璃上钻任意形状的孔。

④ 加工时无粉尘，与传统方法相比碎屑可减少93%～95%。

⑤ 加工时温度低，切割温度为60～90℃，玻璃制品不会造成热应力和破坏。

⑥ 可用计算机控制，实现自动化。

6）激光切割与钻孔。激光切割与钻孔采用CO_2激光器和Nd：YAG激光器，二者均能发射波长为10.6μm的红外线，易被玻璃吸收。激光切割与钻孔的原理是：激光器发射的射线通过聚焦，形成直径很小的激光束，照射到玻璃表面使玻璃表面微小区域产生很大的温差

（温度梯度），出现局部热应力超过允许值，从而产生裂纹，达到切割和钻孔的目的。

激光切割适用于液晶显示器基片、生物和医药用玻璃、汽车玻璃、建筑玻璃、家具玻璃及超薄玻璃的切割，切割后不需要掰断，切口断面整齐，没有碎屑，表面没有冷却液黏附，不需要洗涤干燥。

7）新型抛光技术。包括离子束抛光和等离子体辅助抛光。离子束抛光是在真空（1.33Pa）条件下，使用高频或放电方法，使惰性气体原子成为离子，再用 $20 \sim 25kV$ 的电压加速，然后使离子碰撞位于真空度为 $1.33 \times 10^{-3} Pa$ 的真空室内的玻璃工件，将能量直接传递给工件材料原子，使其逸出表面被去除。等离子体辅助抛光是利用化学反应来去除表面材料而实现抛光的方法。其原理是：利用特定气体，制成活性等离子体，当活性等离子体与工件表面作用，发生化学反应，生成易挥发气体，从而将工件表面的材料去除。

8）玻璃激光刻花。玻璃激光刻花一般选用 CO_2YAG 激光器，输出波长 $10.6\mu m$，有利于玻璃吸收。激光刻花的特点是：①刻花时间短，生产率高，比普通机械刻花效率高得多；②由于激光的方向性、单色性，可聚得一定波长的高能量激光束，从而可精确地进行微区加工；③激光刻花无机械接触，无工具材料消耗，不影响玻璃的性质；④激光器加工速度极快，玻璃制品不变形；⑤激光刻花可实现自动控制。

9）玻璃表面防霉处理。首先，酸性气体处理。用 SO_2、SO_3、Cl_2、HCl 等处理，脱碱能使玻璃抗风化能力增强，常用 SO_2、SO_3。但是用 SO_2 等气体处理，方法虽简单、操作方便，但会对设备造成严重腐蚀，污染环境。其次，用金属氧化物蒸气处理。氧化物蒸气与玻璃表面间金属氧化物反应，实现脱碱。常用的金属氧化物有 $AlCl_3$、$SiCl_4$ 等。最后，用金属盐类处理。处理流程是：用金属盐类对玻璃表面进行处理，控制玻璃碱金属离子扩散，完成防霉处理。常用的金属盐类有 $ZnCl_2$、$CaCl_2$、$BaCl_2$、$SnCl_2$ 和 $ZnSO_4$。

10）玻璃表面化学蚀刻、细线蚀刻工艺。化学蚀刻是利用化学侵蚀的方法使玻璃表面形成各种花纹图案或商标，如图 6-22 所示。细线蚀刻是在玻璃制品表面用化学蚀刻方法形成细线条的条纹图案或波形图案。细线蚀刻采用 HF 与硫酸分别计量后混合，用来酸蚀，蜂醋和石蜡分别计量后混合，加热熔化用来涂保护层。细线蚀刻的工艺流程是：玻璃制品→清洁处理→预热→涂保护层→刻画→修整→酸蚀→吸取附着酸（用冷水）→洗去保护层（用热水）→成品。

11）玻璃表面氢氟酸处理增强。其原理是：通过酸的侵蚀，使裂纹曲率半径增加，裂纹尖端变钝，减少应力集中，强度增强。其工艺流程是：玻璃→清洗→干燥→酸洗（氢氟酸→计量/硫酸→计量→混合）→水洗→干燥→检验。

12）低温型离子交换。其原理是：将玻璃放入硝酸钾熔盐（$400 \sim 460℃$）中几十分钟到十几小时，玻璃中的 Na^+ 和熔盐中的 K^+ 发生交换，K^+ 代替 Ha^+，使表面塞满、膨胀，产生压应力，使玻璃增强。

13）光学玻璃研磨抛光。对抛光粉的

图 6-22　玻璃表面的化学蚀刻

要求是：①抛光粉颗粒的结晶组织应有一定晶格形态和缺陷，晶粒破碎时应成尖角碎片；②抛光粉纯度要高，不应含有机械杂质；③粒度大小均匀一致；④有合适的硬度；⑤应具有良好的分散性和吸附性。

14）光学玻璃热压成型。其优点是：①省工，热压成型可代替块料毛坯加工中的整平、滚圆开球等过程，提高功效；②省料，热压成型用料与零件形状无关，取决于零件体积的大小，比切削加工省料；③适合大批量生产。其缺点是：①需耐热，高精度压模设备的模具成本高；②毛坯表面冷缩成型，表面存在缺陷；③大的零件不能有效控制光学常数变化。

15）玻璃铣磨加工。其特点是铣磨生产率高、劳动强度低、加工质量稳定、操作易掌握，有利于实现自动化。

6.4 玻璃的工艺特性

6.4.1 成型加工工艺

玻璃的加工工艺流程主要包括：①原料预加工，将块状原料（石英砂、纯碱、石灰石、长石等）粉碎，将潮湿原料干燥，将含铁原料进行除铁处理，以保证玻璃质量；②配合料制备；③熔制，玻璃配合料在池窑或坩埚窑内进行高温（1550~1600℃）加热，使之形成均匀、无气泡，并符合成型要求的液态玻璃；④成型，将液态玻璃加工成所要求形状的制品，如平板、各种器皿等；⑤热处理，通过退火、淬火等工艺，消除或产生玻璃内部的应力、分相或晶化，以及改变玻璃的结构状态。

玻璃的成型是熔融玻璃转变为固有几何形状的过程。玻璃成型的方法有很多，主要有压制法、吹制法、拉制法、压延法、浇注法、浮法成型等，如图 6-23 所示。

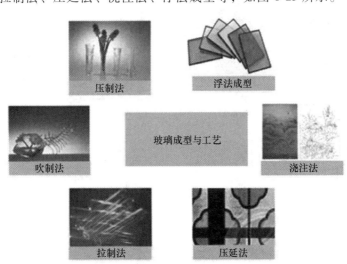

图 6-23　玻璃成型与工艺

（1）压制法　压制法是将熔制好的玻璃注入模型，放上模环，将冲头压入，在冲头与模环和模型之间形成制品的方法，如图 6-24 所示。

此方法的优点是形状精确、工艺简单、生产能力强。其缺点是制品内腔不能向下扩大，

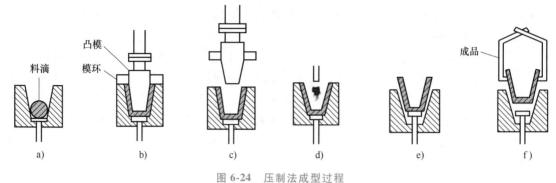

图 6-24　压制法成型过程

a）料滴进模　b）施压　c）凸模、模环抬起　d）冷却　e）顶起　f）取出

否则冲头无法取出，内腔侧壁不能有凸凹；不能生产薄壁和内腔在垂直方向较长的制品；制品表面不光滑，常有斑点和模缝。该方法主要用于实心和空心的玻璃制品的生产，如玻璃砖、水杯、花瓶、餐具等。

（2）吹制法　吹制法是采用吹管或者吹气头将熔制好的玻璃液在模型中吹制成制品的方法，主要包括人工吹制法和机械吹制法。其工艺特点是制品表面光滑，尺寸较精确，但效率低，主要用于生产批量小的高级器皿、艺术玻璃等。

1）人工吹制法的工艺流程如图 6-25 所示。

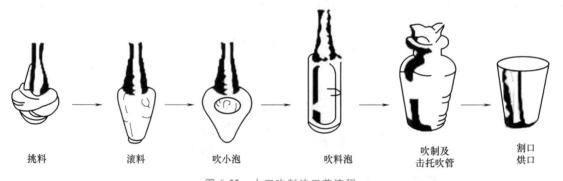

挑料　　　　　滚料　　　　　吹小泡　　　　　吹料泡　　　　吹制及　　　割口
　　　　　　　　　　　　　　　　　　　　　　　　　　击托吹管　　　烘口

图 6-25　人工吹制法工艺流程

2）机械吹制法的工艺流程如图 6-26 所示。

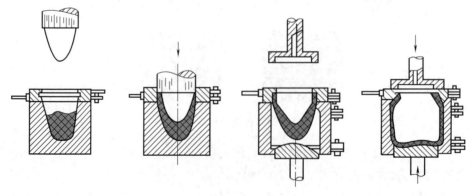

图 6-26　机械吹制法工艺流程

（3）拉制法　拉制法是将熔制好的玻璃注入模型，经过冷却器，采用机械的手段拉制成制品的方法。其主要用于生产玻璃管、棒、平板玻璃、玻璃纤维等。拉制法工艺流程如图 6-27 所示。

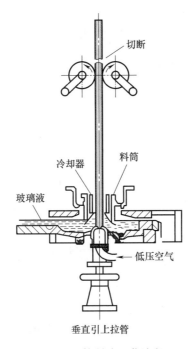

图 6-27　拉制法工艺流程

（4）压延法　压延法是将熔制好的玻璃液在辊间或者辊板间压延成玻璃制品的方法。其主要用于生产厚平板玻璃、刻花玻璃、夹丝玻璃等。压延法工艺流程如图 6-28 所示。

图 6-28　压延法工艺流程

a）连续压延　b）夹丝压延

（5）浇注法　浇注法是将熔制好的玻璃液注入模具中，经退火冷却，加工得到制品的方法。其工艺特点是设备要求低，产品限制小，适合制作大型制品，但制品尺寸精度较差。浇注法主要应用在艺术雕刻、建筑装饰品、大直径玻璃管、反应锅的生产。

（6）浮法成型　浮法成型是指熔窑熔融的玻璃液在流入锡槽后在熔融金属锡液的表面上成型成平板玻璃的方法。浮法成型工艺流程如图 6-29 所示。

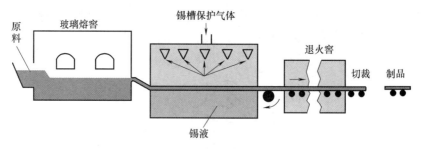

图 6-29　浮法成型工艺流程

浮法成型的步骤为：第一步，将所需原材料（主要是硅砂、硅石粉、钙石粉、纯碱、芒硝）按比例进行配合；第二步，将混合料经两台斜毯式投料机推入熔窑，熔化成玻璃液；第三步，经澄清均化、冷却后使玻璃液流入锡槽成型；第四步，玻璃液在锡液面上自行摊平、展开，再经机械拉引挡边和接边机的控制，形成所需要的玻璃带，然后被拉引出锡槽，经过渡辊台，进入退火窑，为避免锡液氧化，锡槽内空间充满氮氢保护气体；第五步，进入退火窑的玻璃带，严格按照制订的退火温度曲线进行退火，使玻璃的残余应力控制在要求范围内，出退火窑的玻璃带随即进入冷端；第六步，玻璃带在冷端经过切割掰断、加速分离、掰边、纵掰纵分后，通过斜坡道，经吹风清扫，然后进入分片线，人工取片，装箱包装，堆垛成品由叉车送入成品库。其工艺特点：均匀性好，透明度强；表面光滑，平面度好；光学性能较强。浮法成型平板玻璃主要用于建筑行业，尤其是民用建筑行业。

6.4.2　连接加工工艺

1. 玻璃与玻璃之间进行粘接

（1）夹层玻璃　夹层玻璃是在两片或多个平板玻璃之间粘夹柔韧的中间透明膜。玻璃间有强聚乙烯化合物，受地震、振动、载荷和强风荷重时不会使碎片散开和落下。夹层玻璃常用于高层建筑的门、窗、天窗和鱼缸等，还可作为航空用的安全玻璃。

（2）带玻璃肋的墙面　玻璃幕墙的一种，施工简单，安装快捷。肋的方向有三种：双肋布置、单肋布置和通肋布置。现在很多建筑的墙面全部采用玻璃，立面豪华，安装快捷。例如，北京三里屯的"苹果"专卖店，是一个玻璃的房子，其立面就采用这种带玻璃肋的墙面，是为了解决大片玻璃的稳定性问题，相当于墙体中的壁柱。玻璃面及加肋玻璃要求是整块的，玻璃尺寸较大，运输、安装、保管均要格外小心。当它在 4.5m 以上的高度安装时，必须在吊顶内设有悬挂吊架。

2. 玻璃之间采用结构构件进行连接

（1）带钢构件的全玻璃幕墙　其特点是把玻璃的重量通过钢构件传递给后面的钢架。

（2）点支式玻璃幕墙　这是近年来新出现的一种支承方式。它由玻璃、固定螺栓及钢爪、支承结构组成。

3. 通过刚性材料连接

（1）玻璃墙面　选用普通平板玻璃及其他特制玻璃，如磨砂玻璃、彩色玻璃等做的墙面。玻璃墙面的构造是先立肋，让其纵横成网格形，其间距根据玻璃尺寸而定，然后将玻璃

固定在上面。

（2）玻璃砖隔墙 玻璃砖也叫玻璃半透花砖，是较新颖的装饰材料。玻璃砖可以用于墙面砌筑，也可直接作为砌筑材料砌隔墙；除可自然采光外，还具有良好的隔热、隔声和装饰功能。它的砌筑采用上下层对缝的方式，自下而上砌筑。上下层之间可以用木垫块，木垫块的底面涂少许万能胶，然后铺浆砌筑。采用水泥砂浆时，按白水泥∶细砂=1∶1调制或按白水泥∶107胶=100∶7调制。

（3）玻璃砖采光顶 玻璃砖用于采光顶时，光线经过折射和反射后会比较柔和。另外，玻璃砖是中空的，对于保温、隔热都有较好的效果。玻璃砖在采光顶上呈拱形拼装。

4. 玻璃与金属的连接

（1）在金属框中安装玻璃 在金属框中放置橡胶垫或涂玻璃胶，然后将玻璃装入，最后安装封边压条。玻璃栏板与不锈钢管或全铜管的连接有两种方式：第一种是在金属管下部开槽，将厚玻璃插入槽内；第二种是在管子下部安装卡槽，使厚玻璃卡在槽中。

（2）门窗定位安装 在玻璃与金属上下横挡内的两侧空隙处，两边同时插入小木条并且轻轻敲入其中，然后再往缝隙内注入玻璃胶。

（3）玻璃栏板与金属扶手的连接 用玻璃胶直接将厚玻璃粘接在管子下部。

6.4.3 表面处理工艺

表面处理是在基体材料表面人工形成一层与基体的机械、物理和化学性能不同的表层。表面处理的目的是满足产品的耐蚀性、耐磨性、装饰或其他特种功能要求，能有效提高工件表面的硬度、耐磨性和外观色彩等。玻璃的表面处理工艺主要有以下几种：

1. 制瓶涂层

（1）热涂 热涂在制瓶成型后及退火处理前进行。成型后的玻璃在缓慢冷却至500~600℃时，将金属涂覆剂（如氧化锡、氧化钛、氯化锡等）喷涂在容器表面，形成一定厚度的保护膜，表面强度可增强约30%，可使瓶经得起长期的水冲、水洗、冷涂。

（2）冷涂 冷涂是在玻璃退火之后，将单硬脂酸盐、聚乙烯、油酸、硅烷、硅酮或其他聚合物乳液喷成雾状，附着在具有一定温度的玻璃表面上（瓶温依喷涂材料而定，为21~80℃），形成具有耐磨性和润滑性的保护层。

（3）起霜 起霜是在玻璃瓶冷却过程中喷涂四氯化碳，或在退火炉中通入二氧化硫，二者均可在瓶的表面与碱性氧化物反应，使玻璃表面的钠离子析出而形成芒硝微粒（即浊白粉状的Na_2SO_4），用水冲除后，由于碱性降低而使表面的化学稳定性增强。

（4）表面有机硅涂层处理 玻璃表面使用有机硅蒸发涂层或用有机硅浸渍，都可形成有机聚硅氧烷憎水膜和聚合。硅氧膜（SiO_2），通过公用的硅氧键与玻璃表面连接起来。经热处理后，有机基团会挥发而剩下硅氧膜可填充于裂纹中，所具有的憎水性可避免活性介质在裂纹中的扩散而使表面裂纹愈合（俗称异相愈合），不仅玻璃强度和化学稳定性有较大提高，还使玻璃具有特殊的光学性能和抗冲击性能。常用的有机硅溶液有甲基氟硅烷、二甲基二氯硅烷、二苯基二氟硅烷和苯基三氯硅烷等。

2. 物理强化（钢化）

物理强化（钢化）又称风冷强化，目的是提高玻璃罐的机械强度和热稳定性。物理强化处理方法如下：瓶罐由制瓶机脱模后，立即送入马弗式钢化炉内均匀加热到接近玻璃的软

化温度（但不能达到软化温度），然后转入钢化室，用多孔喷嘴的风栅向瓶罐的内外壁上喷射冷空气，快速冷却瓶罐，或用液体作冷却介质对瓶罐进行突然冷却，造成制品表面因突然收缩而形成的压应力层，制品内部的冷却因滞后于表面为张应力层，当这两种应力分布合理时，玻璃瓶罐耐内压强度可以成倍提高。喷射瓶身的空气压力一般为 15~21kPa，喷射瓶底的空气压力一般为 6~7kPa。

3. 化学强化（钢化）

对玻璃表面进行离子交换处理又称化学强化，常用的方法有熔盐法和喷涂法。

（1）熔盐法　以溶质中半径大的离子交换玻璃中半径小的离子或以溶质中半径小的离子置换玻璃中半径大的离子，使玻璃表面产生压应力，可使耐内压强度提高，经处理后制品的硬度高、耐磨损，制品的强度不会因长时间使用而降低。

（2）喷涂法　喷涂法化学钢化具有增强效果好、生产及使用安全、生产率高和生产成本低等优点，从综合评价的角度上分析，不失为目前一种比较理想的增强工艺。为了提高喷涂法化学钢化的增强效果和与工艺特性适应，经研究应选择比较理想的基础玻璃化学组成，基础玻璃化学组成不同，喷涂液、喷涂液添加剂配方也应做相应的调整。喷涂法化学钢化的每一个工艺环节，都将对其最终的增强效果产生重要的影响，因此，必须把握好两个阶段的工艺参数：第一阶段，固相试剂层的形成必须控制好喷雾温度、溶液浓度、喷雾时间、喷雾液滴大小，固相试剂层的厚度、密度等参数；第二阶段，热处理（离子的扩散和交换）必须控制好温度。该法可使玻璃容器强度达到原始值的 2 倍左右，增强制品在运输和机械灌装过程中的损耗则降为原值的 1/3 左右，经喷涂法化学钢化的玻璃制品具有很好的光泽度和商品外观。

4. 表面酸处理

表面酸处理可以消除玻璃表面较大数量的微裂纹或使微裂纹的宽度与深度变小，减少应力集中。处理方法通常是将玻璃制品置于低浓度的氢氟酸中浸蚀一定时间。为使浸蚀效果更好，也可在氢氟酸中加入适量的硫酸或磷酸。当浸蚀深度在 100μm 时，可使制品机械冲击强度提高 50%~100%，再结合物理钢化，可使玻璃强度提高得更为显著。

5. 聚酯涂层

用浸液、流延和静电等方法在瓶的外表面涂上 0.2~0.3mm 厚的树脂（环氧树脂、聚氨酯、聚氯乙烯或聚苯乙烯等）或合成橡胶涂层，涂层可为一层或多层，涂后加热硬化。这种方法简单、价廉，但涂层寿命较短。

6.5　设计应用案例分析

6.5.1　体现玻璃性能特征的设计案例分析

设 计 名 称：包豪斯校舍
地　　　点：德国德绍
设 计 者：瓦尔特·格罗皮乌斯
图　　　例：图 6-30

　　包豪斯的建筑设计强调实用功能，充分利用现代建材、结构，表现简洁、通透的特点，用不对称的造型来寻求整个构图的平衡与灵活性，用非常经济的手段表现出严肃的几何图形。格罗皮乌斯在他设计的包豪斯校舍（图6-30）的实验工厂中更充分地运用了玻璃幕墙。这座四层厂房，二、三、四层有三面是全玻璃幕墙，成为后来多层和高层建筑采用全玻璃幕墙的先声。

a)　　　　　　　　　　　　　　　　　　b)

c)

图 6-30　包豪斯校舍

　　在设计理论上，包豪斯提出了三个基本观点：①艺术与技术的新统一；②设计的目的是人而不是产品；③设计必须遵循自然与客观的法则来进行。这些观点对于工业设计的发展起到了积极的作用，使现代设计逐步由理想主义走向现实主义，即用理性的、科学的思想来代替艺术上的自我表现和浪漫主义。

　　包豪斯的设计文化还具有隐含的内容，这在格罗皮乌斯和与他观点一致的建筑师的设计中得以显现——建筑中大面积的玻璃幕墙和白墙的透明性所包含的理想诉求。

设计名称：国家大剧院
地　　点：中国北京
设 计 者：保罗·安德鲁
图　　例：图 6-31

　　国家大剧院由法国建筑师保罗·安德鲁主持设计，设计方为法国巴黎机场公司，是亚洲最大的剧院综合体，如图 6-31 所示。国家大剧院造型新颖、前卫，构思独特，是传统与现代、浪漫与现实的结合。

a)

b)

c)

图 6-31　国家大剧院

国家大剧院外部为钢结构壳体，呈半椭球形，平面投影东西方向长轴长度为212.20m，南北方向短轴长度为143.64m，建筑物高度为46.285m，比人民大会堂略低3.32m，基础最深部分达到−32.5m，有10层楼那么高。国家大剧院壳体由18000多块钛金属板拼接而成，面积超过30000m²，18000多块钛金属板中，只有4块形状完全一样。钛金属板经过特殊氧化处理，其表面金属光泽极具质感，且15年不变颜色。中部为渐开式玻璃幕墙，由1200多块超白玻璃巧妙拼接而成。椭球壳体外环绕人工湖，湖面面积达3.55万m²，各种通道和入口都设在水面下。行人需从一条80m长的水下通道进入演出大厅。

设计名称：**卢浮宫玻璃金字塔**
地　　点：**法国巴黎**
设 计 者：**贝聿铭**
图　　例：**图6-32**

卢浮宫正面地上的玻璃金字塔建筑由华人建筑大师贝聿铭设计，卢浮宫主入口——卢浮宫玻璃金字塔（图6-32），是世界现代建筑中的经典之作，是来到巴黎旅游的人们必看的一个景点，更是建筑设计专业人士必修的实地学习的课程。

a)

b)

图6-32　卢浮宫玻璃金字塔

卢浮宫玻璃金字塔塔高21m，底宽30m，四个侧面由673块菱形玻璃拼组而成，总平面面积约2000m²。塔身总重量为200t，其中玻璃净重105t，装嵌玻璃和支撑塔体的金属支架

重95t。它很好地解决了卢浮宫入口的人流问题、卢浮宫古老建筑间的关系问题、采光问题、老建筑保护和新建筑有机融合等问题。它是现代建筑艺术风格的代表作，是运用现代科学技术的独特尝试，是建筑以人为本设计的经典之作。

设计名称：玻璃房屋
地　　点：意大利
设 计 者：Ennio Arosio
图　　例：图 6-33

图 6-33　玻璃房屋

设计师 Ennio Arosio 为意大利 Santambrogio 公司设计的这款玻璃房屋采用蓝色透明玻璃建成，不仅墙壁和屋顶采用玻璃建造，里面所有的家具（床、桌子等）也完全采用玻璃做成，是一座名副其实的玻璃房，如图 6-33 所示。房子的采光极佳，但问题是从外面看里面一览无遗，隐私问题值得思考。

设计名称：玻璃椅
地　　点：意大利
设 计 者：Cini Boeri
图　　例：图 6-34

图 6-34　玻璃椅

图 6-34 所示的玻璃椅可以说是对玻璃材料的可能性和深藏的潜力做出研究的成果。这把创意椅子制作于 1986 年，是由水晶玻璃制作而成的，其过程

是把一块 12mm 厚的水晶玻璃板进行切割，然后软化弯曲，打孔制出一道 25cm 长的缝隙，最后就形成了图 6-34 所示的这把透明亮丽的水晶玻璃椅。设计师一直都站在人的立场去想象家具的制作，他认为家具在与人的关系中，不只是实体物件，而是梦想、愿望等可能性的总和。玻璃椅所采用的材料，表现出的那种透明感，就像处于黑与白之间一样，鲜明或平淡，但它也只是一把椅子，一把让人去使用、欣赏的创意椅子。由于椅子的空间大小有限，所以只能供一个人使用。另外，这把玻璃椅使用时应远离火源，避免热量过高而发生不必要的危险。

设计名称：Sigmy 边几
地　　点：意大利
设 计 者：Laura Aquili
图　　例：图 6-35

　　图 6-35 所示的边几为一次成型得到的作品，其线条流畅、视觉感强。其中，玻璃充满着矛盾的特质：坚固易碎、人工自然、古老新颖，整个设计都超越了传统的木质边几和金属边几，同时利用几何力学点增加其稳定性，放在客厅里会让整个客厅更有空间感。

图 6-35　Sigmy 边几

设计名称：Dama 侧桌
地　　点：意大利
设 计 者：Makio Hasuike
图　　例：图 6-36

　　图 6-36 所示的侧桌为一次成形得到的作品，其造型简洁、独特，利用了三角力学原理让其稳定性更好，且节省空间。它的腿部设计曲线圆润，可作梳妆台、玄关台等。

图 6-36　Dama 侧桌

设计名称：等边（Isom）玻璃桌
地　　点：德国
设 计 者：Sebastian Scherer
图　　例：图 6-37

　　德国设计师 Sebastian Scherer 设计了一系列名为"等边（Isom）"的六边形玻璃桌，如图 6-37 所示。这些桌子完全用厚 10mm 的玻璃做成，颜色有蓝、灰、绿、青铜四种，

每张桌子的桌面为一个六边形，通过三块长方形玻璃板支撑。从上往下看时，这些桌子给人一种立方体的错觉，当把多张桌子拼到一起的时候，层叠的效果让桌子的立体感更强。

a)

b)

c)

d)

图 6-37　等边（Isom）玻璃桌

设计名称："青山"玻璃桌

地　　点：法国

设 计 者：Noé Duchaufour-Lawrance

图　　例：图 6-38

图 6-38　"青山"玻璃桌

法国设计师 Noé Duchaufour-Lawrance 为法国奢侈家具品牌 Ligne Roset 设计了一款"青山"玻璃桌，桌面由三块圆形玻璃叠加而成，每块玻璃下面有一块长方形玻璃作为桌腿，如图 6-38 所示。该玻璃桌采用退火玻璃制造，通过胶水粘在一起。青色的玻璃，加上层层叠加的圆形桌面，的确让人联想到连绵青山。

设计名称："深海"家具
地　　点：意大利
设 计 者：Nendo 工作室
图　　例：图 6-39

图 6-39　"深海"家具

Nendo 工作室的作品通常来自一个简单的概念，他们为意大利传统玻璃制造商 Glass Italia 设计的家具系列以"深海"（DeepSea）命名，包括一个边桌和一个书架，如图 6-39 所示。通过玻璃的叠加，颜色产生深浅渐变，营造出类似海洋的深度感，将传统的玻璃工艺以现代而抽象的方式呈现出来。

设计名称：Hal/La Chance 玻璃吊灯
地　　点：法国
设 计 者：Studio La Chance
图　　例：图 6-40

2013 年米兰家具展中展出的 Hal/La Chance 玻璃吊灯如图 6-40 所示。此玻璃吊灯透明度好、照度高；耐高温性能优异，且形状各异。

a)

b)

图 6-40　Hal/La Chance 玻璃吊灯

设计名称：Still & Sparkling
地　　点：意大利
设 计 者：Nendo 工作室
图　　例：图 6-41

　　"Still & Sparkling" 是 Nendo 与玻璃制造商 Lasvit 合作，在米兰家具展期间推出的概念产品，Lasvit 因在玻璃吹制方面的专业技术而著称。本套设计的每个概念都需要以不同方式描绘玻璃材质的独特性，如图 6-41 所示。

a)

b)

c)

d)

图 6-41　Still & Sparkling

设计名称：水波桌子

地　　点：德国

设计者：Fredrik Skatar

图　　例：图 6-42

　　工作在德国柏林的瑞典建筑师兼艺术家 Fredrik Skatar 设计了一组水波桌子，桌面用透明的有机玻璃雕刻而成，看上去仿佛是一滴水滴入水面，泛起层层波纹，如图 6-42 所示。桌子的框架和四条腿用铝材和 ABS 塑料做成，桌子表面仿佛是被冻住的水波。透过桌面看物体，物体仿佛在水面之下。

图 6-42　水波桌子

6.5.2　体现玻璃工艺特征的设计案例分析

设计名称：Toikka 水鸟系列
地　　点：芬兰
设 计 者：Oiva Toikka
图　　例：图 6-43

图 6-43　Toikka 水鸟系列

　　以著名的 Toikka 水鸟系列（图 6-43）为例，尖尖的嘴巴，浑圆的身体，没有细节却将各种鸟类的憨态刻画得生动传神。北欧现代设计的简约与东方古老气韵的写意奇妙地结合在 Oiva Toikka 教授这一伟大作品中。这种纵贯东西的艺术表现力使得 Toikka 水鸟系列在过去的 40 年内畅销不衰，这一系列共拥有 400 多种鸟类造型。值得一提的是，每一只水鸟都是由工匠单独用嘴吹制出来的，也就是说，每一个购买者都拥有独一无二的艺术玻璃作品。百余年来，为 Iittala 服务的设计师将近 30 位，他们丰富的想象力与超越时代的大胆创意让 Iittala 既拥有多个长销的经典系列，又创新不止。如 Aino Aalto 系列水波纹玻璃杯，最早生产于 1932 年，如今依然散发着经典的魅力；而于 2012 年夏季推出的蜻蜓系列，蓝色基调和蜻蜓、花卉等元素示描绘出当时最新鲜的故事。

设计名称：Vincent Breed 系列作品

地　　点：法国

设 计 者：Vincent Breed

图　　例：图 6-44

　　法国当代玻璃雕塑艺术家 Vincent Breed 的作品不单纯是满足功能性需求的单一个体，更上升为一件空间艺术品。他的大多数作品是由多件镀银吹制玻璃集合而成的，外表光滑如镜，让观众在观赏时产生与作品沟通的效果，用他的话来说，设计的灵魂就是在讲述一些故事。Vincent Breed 系列作品如图 6-44 所示。

图 6-44　Vincent Breed 系列作品

设计名称：Niyoko Ikuta 设计系列

地　　点：日本

设 计 者：Niyoko Ikuta

图　　例：图 6-45

　　日本艺术家 Niyoko Ikuta 自 1980 年开始钻研玻璃产品的制作，她利用压膜工艺制作出螺旋状的造型来表达内心抽象的心情。Niyoko Ikuta 设计系列如图 6-45 所示。

a)　　　　　　　　　　b)

c)　　　　　　　　　　d)

图 6-45　Niyoko Ikuta 设计系列

思考题

1. 浮法玻璃相对于普通玻璃有哪些优势？

2. 生产原料中的碎玻璃有什么作用？加入的碎玻璃有什么要求？

3. 玻璃发霉的原因及处理的方法有哪些？

4. 为什么有些安装好的夹层玻璃会产生裂纹？如何防止裂纹产生？

5. 单层玻璃与中空玻璃相比，其能量损失分别为多少？

参 考 文 献

［1］ 刘文亚，张秋梅. 装饰玻璃在居家室内设计中的应用 ［J］. 大众文艺，2013（19）：90-91.

［2］ 徐美君. 世界玻璃的分类与用途（连载一）［J］. 玻璃，2008（7）：43-49.

［3］ 彭寿. 新型玻璃的应用与发展方向 ［J］. 中国建材，2014（2）：66-71.

［4］ 郭小燕. 现代玻璃艺术的平面造型语言研究 ［D］. 北京：清华大学，2005.

［5］ 张仲凤，周先雁. 玻璃纤维增强胶合木的力学性能试验研究 ［J］. 建筑结构，2012，42（7）：139-141.

第 **7** 章

石材与工艺

　　本章提要：本章主要介绍的是石材及其工艺，石材作为一种高档建筑装饰材料广泛用于室内装饰、幕墙装饰和公共设施建设等。目前，市场上常见的石材主要分为天然石和人造石两大类。天然石按物理化学特性又分为大理石和花岗岩两种，按形成原因的不同分为火成岩、变质岩和沉积岩。人造石按加工工序分为水磨石和合成石。人造石为人工制成，没有天然石价值高，但随着科技的不断发展和进步，人造石的产品种类也日益增多，质量和美观程度已经不逊色于天然石。石材因其工艺性能良好，方便加工等特性，已成为建筑、装饰、道路、桥梁建设工程中的重要原料。

7.1 石材的分类与结构

7.1.1 石材的分类与基本规格

1. 分类

根据形成原因的不同，天然石可分为以下三种：

（1）火成岩 火成岩是地球中地幔软流体侵入地壳形成的坚硬岩石。根据侵入位置的不同，可分为形成于地壳之中的侵入岩和溢出地壳的喷出岩；根据其矿物和化学成分的不同，火成岩又可分为超基性岩、基性岩、中性岩、酸性岩、碱性岩和碳酸岩等。

（2）变质岩 变质岩是地壳中的岩石，由于地壳运动产生的挤压或者地球深部的岩浆、气液的作用，原有岩石产生了物理和化学成分的改变（称为变质作用），从而形成的岩石。变质岩是由火成岩或沉积岩演变而来的，在地质变动中，火成岩和沉积岩经历了极端的高温和巨大的压力后，石材的结构和化学性质被改变，从而形成了变质岩。

（3）沉积岩 沉积岩是岩石腐蚀和风化的岩石颗粒，经大气、水流带动到一定地点沉积下来，受到高压作用，逐渐形成的岩石。自然界中的风、雨、冰接触于岩石产生物理磨损，而雨、雪、冰作用于岩石上发生一定的化学作用，风化和侵蚀使岩石变成较小的颗粒。

2. 规格

常用大理石板的尺寸规格见表7-1。

表7-1 常用大理石板的尺寸规格 　（单位：mm）

幅面尺寸（宽×长）	厚度
1800×2600	20
1800×2600	30
1800×2600	50

常用花岗岩板的尺寸规格见表7-2。

表7-2 常用花岗岩板的尺寸规格 　（单位：mm）

幅面尺寸（宽×长）	厚度
2400×600	20
2400×600	30
2400×600	50

常用人造石板的尺寸规格见表7-3。

表7-3 常用人造石板的尺寸规格 　（单位：mm）

幅面尺寸（宽×长）	厚度
1800×2600	20
1800×2600	30
1800×2600	50

7.1.2 石材的结构

　　石材的结构主要是指组成石材的矿物结晶程度、颗粒大小、颗粒形态及组成矿物间的相互关系（图 7-1）。一般结晶程度好的石材，形成的晶面为晶体内部面网密度较大的面，在这类面上化学反应一般速度较慢。因此，由自形、半自形的矿物组成的石材，腐蚀速度一般较慢；其他形成矿物组成的石材，腐蚀速度较快。颗粒的大小对于腐蚀速度的影响主要表现为粒度越粗，颗粒的总表面积越小，腐蚀液接触的界面则越小，腐蚀速度越慢。此外，粒度越大，腐蚀的效果、保真度越差，因此颗粒的形状通过影响其表面积的大小，从而影响腐蚀速度。

图 7-1　石材结构图

7.2　石材的性能特征

　　石材的性能主要包括物理性能和化学性能。

7.2.1　物理性能

1. 耐火性

每种石材的耐火能力不同，有些石材在高温作用下，会发生化学分解。

（1）石膏　温度高于 107℃ 时分解。

（2）石灰石、大理石　温度高于 910℃ 时分解。

（3）花岗岩　在 600℃ 时会因组成矿物质受热不均而裂开。

2. 膨胀及收缩

石材若受热后再冷却，其收缩不能恢复至原来的体积，会保留一部分成为永久性膨胀。

3. 耐冻性

由于石材内部含有水分，当温度到达 -20℃ 时，石材会发生冻结，其孔隙内的水分会膨胀，从而导致孔隙体积比原有体积大 1/10，岩石若不能抵抗此种膨胀所产生的力，便会出现破坏现象。但一般若吸水率小于 0.5%，则不必考虑其耐冻性。

4. 耐久性

由于石材具有良好的耐久性，所以用石材建造的结构物都具有永久保留的可能性。古代人早已认识到石材这一特性，因此许多重要的建筑物及纪念性构筑物都是使用石材建造的。

5. 抗压强度

石材的抗压强度会因矿物成分、结晶粗细、胶结物质的均匀性、荷重面积、荷重作用与解理所成角度等的不同而不同。当其他条件相同时，通常结晶颗粒细小而彼此粘结在一起的致密材料，强度更高。致密的火山岩在干燥状态与水分饱和状态，抗压强度并无差异，这说明其吸水率极低；但属多孔性或怕水的胶结岩，其干燥与潮湿之后的强度则有显著差别。

7.2.2 化学性能

1. 耐酸碱性

耐酸碱性是指装饰石材（包括天然石材和人造石材）暴露在空气中，与酸性、碱性气体或溶液接触后，遭受腐蚀破坏程度的大小。若石材接触酸、碱时间长，接触溶液浓度高，但破坏程度小，则表示耐酸碱性好；否则表明其耐酸碱性差或不耐酸碱。石材的耐酸碱性可以用耐酸碱度来衡量。大理石主要含 CaO、MgO，故耐酸性能差，一般不适合作室外装饰用；花岗岩因含大量 SiO_2 及其他硅酸盐成分，故耐酸性能好，且 SiO_2 含量越高耐酸性越好，适合用于室内外各种场所的饰面。其他如板岩、石灰石、洞石、人造石等也应根据其成分的不同而确定使用范围并做好相应的护理工作。

2. 化学成分

人造石是人为制成的，故其化学成分可控，且各成分可以通过检测确定。通过识别石材（包括天然石材和人造石材）的物化性能指标和化学成分指标可以判断某种石材的基本特性。表 7-4 分别列出了大理石、花岗岩、板岩的主要化学成分。现实生活和生产中，当无法利用专业的检测手段确定石材基本成分时，也可利用酸等做简单的测试，如将盐酸滴在石材表面，观察其反应：若滴酸液后，石材表面起泡，则说明含有钙质。一般钙质人造石可列为大理石类，反之可列为非钙质的花岗岩类。

表 7-4　常用石材的主要化学成分

常用石材	主要化学成分
大理石	CaO、MgO、SiO_2、Al_2O_3
花岗石	SiO_2、Al_2O_3、CaO
板岩	SiO_2、Al_2O_3

7.3　石材的表面特性

石材的表面特性包括表面色彩、表面纹理和表面质感。石材的表面色彩丰富，表面纹理多样，表面质感层次不同。

7.3.1　表面色彩

石材的颜色是由岩石中各种矿物对不同波长的可见光选择性地吸收和反射，综合呈现在石材表面上的结果（图 7-2）。颜色的形成是由内部组成矿物的种类及所含有的比例决定的。

石材内部矿物的颜色主要有浅色与深色两类，浅色矿物有石英、长石、似长石等，深色矿物通常含有铁、镁，如云母、辉石、角闪石等。其中以长石的品种对花岗岩石材颜色的影响最大，一般斜长石使石材呈现白色、灰色、灰白色；正长石使石材呈现各种深浅不同、美丽鲜艳的红色。石英多数为无色或白色，有时也带黄、紫等颜色。石材整体的颜色也不同，云母含量较高的石材，颜色会偏黑色或暗蓝色。石材产地不同，其矿物含量不同，石材的色彩也不同。石材由于其内部各种矿物含量不同，呈现出丰富的色彩。白色石材中有洁白如玉的，如白水晶、汉白玉、雪花白等；绿色石材中有碧绿如翡翠的绿玉石、白玉翡翠等；红色

石材中有红如朝霞落日的芙蓉红、晚霞红等。对石材的颜色喜好，因人、民族、国家、年代的不同而不同，没有绝对的衡量标准。但就多年的石材使用情况而言，橙色、黄色、绿色、咖啡色深受人们的喜爱，历经多年而不衰。

图 7-2　不同种类的石材颜色不同

7.3.2　表面纹理

　　花岗岩表面经过抛光后呈现出均匀的晶粒结构，白色或灰色系列（芝麻白、芝麻灰等）呈现出黑、白、灰的点状纹理（图 7-3）；黑色系列（黑金砂）在黑色的表面上有金色和白色的颗粒；还有的花岗岩呈现出鱼鳞状、针状等纹理。大理石与花岗岩的纹理截然不同，大理石的纹理多数呈现云状、絮状、网状或水纹状。石板的切割方向也会影响大理石的花纹：大花白和大花黑这两种石材，横切会出现山水纹，纵切会出现网纹，斜切会出现絮状纹。大理石的纹理有的自然、有规律，但有的却较为杂乱，给人一种凌乱美；特别是大面积使用时应注意纹理方向的一致性，施工人员挑选纹理方向一致的大理石进行铺装时，叫作追纹。纹理是天然石材固有的艺术形态，石材在经过切割、抛光后所呈现出来的纹理可构成一幅幅天然的艺术画卷。如何去发现、去利用、去发挥这些天然纹理的艺术特性是关系到室内环境艺术效果成功与失败的关键环节。

图 7-3　不同种类的石材纹理不同

7.3.3　表面质感

　　天然石材的质感不仅表现在抛光后的纹理和色彩上面，还有许多特殊的工艺可以使天然

石材的表面产生奇特的质感效果（图7-4），不同的表面加工工艺处理的饰面石材具有不同的用途和艺术效果。了解其加工工艺有利于更加充分合理地使用石材，最大限度地发挥其艺术装饰的作用。大理石、花岗岩类的岩石通过不同的加工工艺方法可制取不同凹凸程度的表面。石材表面质感主要有极粗糙的粗质面、平整而光滑的细质面，还有光泽映人的光质镜面。不同质感的表面各自有不同的装饰艺术魅力，使得石材装饰艺术效果更加丰富和完美。石材制品表面质地的质感较难通过理想科学的方式划分。根据质感构成，只能在相对使用范围内分为光质类和麻质类，它们又可各自细分为粗级质感、中级质感和细级质感三种形式。

加工成粗级质感的饰面石材常用在室外大面积、大空间建筑装饰工程和室内的特定装饰部位。在平面、半立体、立体凹凸构图中是看着有形、摸着有体的，表面呈现鲜明对比形式和变化形式，并显露出形态和肌理美，让人感受到性格粗放、朴实的结构。表面粗糙的石材往往粗犷、稳重、安定、有力，带给人们回归大自然气氛的艺术效果。中级质感的石材表面介于粗、细级别质感之间，表面丰富、性格中庸、温和、软弱，风度不一，耐人寻味。而细级质感的石材，多用在室内和重点装饰部位。其带给人的感觉细腻、柔美、精致、高贵、富丽洁净，表面轻松、欢快、高雅华丽、敞亮宽阔、亮而生辉。

图7-4　不同种类的石材质感不同

7.4　石材的工艺特性

石材的工艺特性主要包括成型加工、连接加工、表面处理工艺。

7.4.1　成型加工工艺

1. 开料

石材从矿山开采下来的荒料要进行再加工，第一道工序就是开料。开料是将荒料切割成适合进行精确加工的体块。一般来讲，开料都会留出一定的余量，而且余量必须合适，余量过大则浪费材料、加工机具和加工时间；余量过小则可能不安全。按照传统手工艺，一般来讲加工标准板材或者标准条石，以留出5%~10%的余量为宜。针对现代工艺，以留出1%~3%的余量为宜，切割出来的面基本就是成品表面，稍加磨削就可进行后期加工。

2. 砂锯

大理石硬度较低，切割大理石板可以使用普通砂锯（图7-5），也可以使用金刚石绳锯。而花岗岩的加工则困难得多，主要原因在于设备的加工速度不够快，且加工成本高。花岗岩的成分与大理石不同，高硬度特性一直是制约花岗岩砂锯生产率的主要因素，花岗岩砂锯落

锯速度始终没有较大突破。采用钢带锯条和钢砂磨料切削加工方式的砂锯，落锯速度一直保持在 2~5cm/h。在加工刀具和加工理论没有出现革命性的突破之前，每次装车荒料的体积以及提高荒料的满车装载率（装车荒料体积与砂锯最大加工荒料体积之比）为提高其生产率的唯一途径。

3. 磨料水射流切割加工技术

磨料水射流切割加工技术（图 7-6）是现代较为先进的切割加工方法。由于该技术具有较多优点，且使用操作简单，从而得到了较快的发展和应用。

<div style="text-align:center">图 7-5　用普通砂锯锯切　　　　图 7-6　磨料水射流切割加工</div>

4. 数控加工

当今石材加工企业广泛采用数控技术，以提高加工能力和水平，加强对动态多变市场的适应和竞争力。近年来，随着建筑装修业和石材加工业的发展，用于高档宾馆、广场和家庭的石材台面板的形状越来越复杂，尺寸精度要求越来越高。因此，大力发展以数控技术为核心的石材加工技术已成为我国石材加工企业提高产品质量、增加企业竞争力的重要手段。

7.4.2　连接加工工艺

1. 湿贴法

石材的连接工艺主要用在幕墙上，石材幕墙加工技术最开始应用的是湿贴法。此方法基于几千年来的传统工艺，使用水泥砂浆将石板粘贴到结构墙面上。湿贴法简单易行，成本低廉，但也有较多缺陷，最大的问题是其安全性差。湿贴法施工的石材幕墙耐久度较低，使用寿命往往不到 10 年。湿贴法的原理在于粘合，由粘接力学可知，粘接层自身的强度与两个粘接面的粘合度是决定整体强度的主要因素。在湿贴法施工工艺中，水泥砂浆粘合层强度较低，耐压强度一般仅为 5~10MPa，其抗拉强度更低。水泥砂浆在长期受到竖直拉力后强度退化，易剥落。水泥砂浆自身存在很多孔隙，其抵抗冻融循环的能力较差，低于普通黏土砖。建筑围护结构可能长期存在结露现象，如果在露水的长期作用下，其自身松散结构容易破坏，并且结合面层的强度也不高，其主要的原因在于结合面层的形状不规则。建筑结构层施工所形成的表面存在 1~3cm 的起伏，此程度的不规则表面对于建筑整体视觉效果来说可

以接受，但是对于石材粘合来讲存在一定限制。不平整的粘合层会造成粘合面受力不均，与设计的受力情况不匹配。绝大部分石材在安装时都应该对粘贴面进行相应处理，使其粗糙的表面更容易粘合。但是，此处理方法往往达不到设计要求，则造成粘合面不稳定。

2. 干挂法

石材幕墙干挂法是 20 世纪 70 年代发明的技术。此方式的核心理念是将石材作为纯粹的装饰体系与结构体系相独立，用预埋件、钢骨架、连接部件固定标准尺寸的石材。这样，整个施工流程都是通过标准的工件和标准的工艺组成的，以引入机械加工的精度体系。这种思路是玻璃幕墙工艺的延伸，已成为当代最主流的石材立面安装方式。石材幕墙用作外墙时一般选用花岗岩板。

干挂法的工艺操作流程为：施工准备→检查验收石材板块→将板块按顺序堆放→初安装→加固→验收。为了达到特定的外墙效果，可以加工不规则形状的石材进行安装。例如 L 形石材、U 形石材等，由于消除了转角处的接合面，使其结合得异常整齐。

石材干挂幕墙技术经过 30 余年的发展，产生了多种形式。其主要的类型有：

（1）针销式和蝴蝶片式　针销式和蝴蝶片式石材干挂系统，上下板块之间采用针销（或蝴蝶片）连接，结构简单，加工方便，如图 7-7 所示。但石材上下板块间相互关联，移动或更换一块石材板块必须牵动周围的板块，不具备独立更换功能，对于石材的维护十分不利；石材受力点集中在针销（或蝴蝶片）处，受力面积较小，安全性较差，安装过程中，石材槽口需灌注云石胶固定，不适用于冬季严寒地区施工；受石材固定方式（计算模型）的影响，适用于大规格石材板块幕墙。

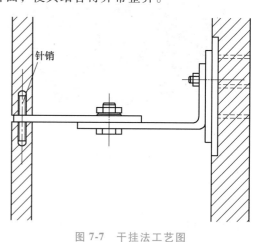

图 7-7　干挂法工艺图

（2）背栓式　在每一块板的背面固定，板与板之间没有联系，因而不会产生因相互连接而造成的不可确定性应力积累和应力集中，受力简单，正常使用状态下能充分利用板材的抗弯强度，是真正意义的独立承级。其材质轻便，经过高压静电粉末喷涂，具有耐腐蚀、耐高温、耐老化等特点，能通过静力计算得到精确的承载能力，从而控制其破坏状态。当主体结构产生较大的位移或温差较大时，会在板材内部产生附加应力，特别适合于高层建筑，呈现出柔性结构连接的设计意图。但其缺点是对石材钻孔设备要求高，成本相对较高，抗震性能较差。

（3）单元式石材幕墙体系　采用铝合金龙骨制作，一个横向分格及一个楼层高度为基本的幕墙单元。三种常见的石材幕墙单元截面如图 7-8 所示。其在车间加工组装成一个完整的板块后，直接运往工地安装。因为该体系大部分工作在工厂进行，所以加工和组装质量能得到保证，通过统筹安排施工计划，可大大缩短施工周期。

图 7-8　三种常见的石材幕墙单元截面

7.4.3　表面处理工艺

1. 石雕工艺

石雕主要方法有以下几种：

1）手工雕刻，即用凿、锤、钎等手工工具雕刻制品。

2）半机械化加工雕刻，即部分用手工，部分用机械化雕刻制品。

3）全自动数控机械加工雕刻。

4）喷砂雕刻，即使用喷砂雕刻机进行雕刻。

5）化学腐蚀雕刻，即利用化学腐蚀液与石材之间进行的化学反应来雕刻石材，有凸雕（浮雕）和凹雕两种。

2. 石刻工艺

传统的石刻工艺通常使用堑子、喷砂器、煤气燃烧器等工具。但这些工具在使用中暴露出以下不足：堑子是一种最传统的工具，人工操作，费力费时；喷砂器只能在特定表面加工；煤气燃烧器加热时间长，费用高。20 世纪 90 年代出现的微波加热石刻技术，充分利用了微波加热破裂作用的原理，其操作过程是在高频感应的微波加热下，石材表面边移动边加热，然后对其表面洒冷水进行雕刻作业。由于这种技术是以微波作为加热源，可以控制石材表面的加热状态，进行多样化雕刻，不同材质、不同面积的石材均适用，且雕刻稳定性好，雕刻质量高。

平面石刻制品常用的物理加工方式有两种：一是仿形加工（图 7-9）；二是数控加工。仿形加工一般是控制触头与模型直接接触，触头沿着模型上的轮廓运动时，模具与触头同步运动，将模型上的轮廓复制到工件上。对于比较精细的雕刻制品的复杂型面则难以通过此方法加工，且仿形加工设备需要制作与加工对象一致或成比例的模型，模型的制作和管理较复杂。数控技术在雕刻制品加工设备上的应用，出现了雕刻设备的自动化控制与加工，经过计算机扫描的方式输入制品信息，只需制作模型即可方便快捷地进行雕刻制品的加工。

图 7-9　仿形加工石刻制品

图 7-10　石材抛光机

3. 抛光工艺

装饰石材的美观除反映在产品颜色上外，还反映在产品的光泽度上，产品的抛光是极为

重要的环节。抛光材料主要为氧化铬（Cr_2O_3）、白刚玉、氧化铝（Al_2O_3）、草酸（$C_2H_2O_4$）。抛光磨石一般有两种：树脂抛光块和树脂抛光盘。将抛光磨石放在需加工的产品上，机械设备（图7-10）快速运转以通过干抛光、湿抛光来达到抛光效果，产品表面会出现反射光，即通常所说的光泽度。抛光的原理主要为微粒研磨原理和物理化学原理。

（1）微粒研磨原理　当磨料颗粒由粗磨到精磨、抛光时，磨料在石材表面磨削的痕迹由粗到细再到无肉眼能看出的痕迹，表面便光滑、平整、细腻，当深度达110μm时，加工面出现镜面光泽。微粒研磨由以下几道工序组成：

1）粗磨。要求磨具吃刀量深，切削效率高，切削纹路粗。粗磨后的表面较为粗糙，要清除产品在前道工序中留有的锯片痕迹，并将产品的平面、分型面磨削到位。

2）半细磨。将粗磨痕迹清除，形成新的较细的纹路，产品加工面平整、顺滑。

3）细磨。细磨后的产品花纹、颗粒、颜色已清楚地显示出来，平面细腻、光滑，开始有微弱的光泽度。

4）精磨。加工后的产品，肉眼难以察觉其痕迹，表面越来越光滑。

5）抛光。表面明亮如镜，有一定的镜面光泽度。

（2）物理化学原理　抛光有两个工序，即干抛光与湿抛光。抛光磨石在"干"与"湿"两种不同的条件下使石材产品发生物理化学作用。干抛光是通过提升石材表面温度使水分蒸发，从而使抛光磨石浓度增大，起到强化效果，达到理想的光泽度要求。湿抛光是当抛光片在石材外表面上抛光到稍微烫手时，向板面加适量水，起到降温作用，但不可以持续加水或一次性加很多水，因为水的润滑作用会使石材抛光达不到理想状态。也不能全部使用干抛光，过高的温度会烧坏石材板面，严重情况下还会使板面出现裂纹。一般而言，产品经过精磨后，基本能满足一定的光泽度要求，而有些石材精磨后还达不到光泽度要求，这种产品则经过干抛光与湿抛光的过程后，其光泽度会逐步提高，最终达到理想效果。

4. 天然石材着色工艺

随着建筑的发展，人们对建筑色泽的要求也越来越高。但天然石材色泽种类较少，不能完全满足人们对建筑装饰的要求。为改善和增添天然石材的色泽，20世纪90年代以来，各界对石材着色技术进行了大量试验与研究。天然石材着色技术的成功开发，使得人们能够按照设计方案来选择所需的色彩，从而在一定程度上拓展了天然石材的应用范围。

天然石材着色方法一般是在溶剂中溶解有机染料或无机颜料，通过减压、常压、加压、高温或加热浸泡以及喷涂或刷涂方式，使着色溶液渗透到石材的孔隙中；有些有机溶剂和表面活性剂的存在会有利于着色溶液的渗透。在刷涂时，为使着色溶液快而均匀地铺展在石材表面上，在着色溶液中加入一定量粒度为35~70mm的二氧化硅粉末，以避免形成液珠。经着色溶液浸泡、刷涂或喷涂过的石材，在溶剂挥发之后，需用水、稀硫酸铜或稀氯化钙溶液冲洗，再研磨、抛光，以达到所希望的色泽，一般着色深度为2~5mm。

天然石材着色技术从显色本质上大体可分为两大类：显色体是有机染料或颜料；显色体是无机金属氧化物。

有机方法按其工艺原理可分为两种：一种是先将着色剂（一般为各种有机染料）渗入石材微孔隙内部，然后再固色或封闭；另一种是将着色剂与未聚合的树脂单体溶液一同渗入石材微孔隙内部，然后使其聚合固化。有机方法所形成的石材色泽鲜艳、多样，缺点是经着色的石材耐候性较差，无法在室外长期使用。

　　无机方法按其工艺原理可分为两种：一种是先将无机金属氧化物着色剂配成流体，如糊状、溶液状，经过施加较强的外压或者发生局部化学反应使其渗入石材中，这类方法渗透深度十分有限，一般只作表层的着色用；另一种是将无机金属氧化物溶于强酸变成溶液或者直接采用金属盐溶液催化剂等，将其先渗入石材内部，然后使其发生氧化反应形成有色的金属氧化物。尽管金属氧化物的颜色不够丰富和鲜艳，但它与天然彩色石材的颜色十分相似，有较好的耐候性，可以在室外长期使用。石材着色对比如图 7-11 所示。

图 7-11　石材着色对比

7.5　设计应用案例分析

7.5.1　体现石材性能特征的设计案例分析

设计名称：Khopoli House
地　　点：印度
设　计　者：SPASM Design Architects
图　　例：图 7-12、图 7-13

图 7-12　**Khopoli House** 外面

图 7-13　Khopoli House 内部

Khopoli House 混凝土住宅位于印度孟买马哈拉施特拉邦（Maharashtra），由当地建筑设计公司 SPASM Design Architects 设计。建筑师称，他们将场地中原有元素（如水、沙、水泥、玄武岩颗粒等）提炼出来建造了这座建筑，还原出一个不断随着场地元素生长的建筑物。

马哈拉施特拉邦地区气候变化多端：夏季温度较高，季风季节暴雨又是常客，所以经过千年风雨洗礼的自然石材与混凝土是适应这些气候特点的关键所在。石材以各种形式和质感出现在建筑中，或抛光或磨砂，或是原始状态，在深灰色的基调下，赋予建筑一种特殊的冷静与神秘。Khopoli House 坐落在一个满是岩石的山坡上，SPASM Design Architects 以当地盛产的黑色调玄武岩为材料，在石材内掺入混凝土，建造出了这座与环境完全相融合的建筑。

设计名称：特内里费岛会议中心
图　　例：图 7-14、图 7-15
特内里费岛会议中心用坚硬的石材勾勒出柔美的波浪曲线，两种截然相反的美感的碰撞，使人震撼。石材的颜色温暖，中间一大块白色的曲面石材像是条巨龙似的盘旋在建筑上，设计非常巧妙。

图 7-14 特内里费岛会议中心外部

图 7-15 会议中心细节

设计名称：Patient Hotel
地　　点：哥本哈根
设 计 者：丹麦公司 3XN
图　　例：图 7-16

图 7-16　Patient Hotel

Patient Hotel 由丹麦公司 3XN 设计，在建筑的外层呈一定角度的石材表面创造了锯齿形的线条。基于哥本哈根的设计，3XN 公司为城市的医院增添了此 7400m^2 的建筑，取代了被决定拆除的过时的设施，并且为医院新的 North Wing 治疗中心让路。

该建筑物包括两个 V 形区域，彼此堆叠在一起形成倒置的编排。设计者在金属表面之间的间隙创建了不规则图案，当从不同的角度观看时，图案也发生着变化。Patient Hotel 既可以为自给自足的病人提供住宿，也能为正在进行长期治疗或者刚从医院的诊治环境中暂停治疗的病人提供住宿。

形式和材料的选择也在配合院区周边的美感。当地的 Jura 石材用于建筑的整个外墙，也被用到新的 North Wing 建筑。呈一定角度的外部幕墙创造了建筑物表面的锯齿轮廓，既有助于增加外部的观赏性，也有助于为室内空间遮阳。在病人住宿间的楼层，外层幕墙将一间间阳台分离开来，使所有的阳台都面朝着相邻的公园。

设计名称：**巴黎圣母院**

时　　间：**1160~1330 年**

地　　点：**法国巴黎**

设 计 者：**尚·德·谢耶（Jean de Chelles）　皮耶·德·蒙特厄依（Pierre de Montreuil）**

　　　　　尚·哈维（Jean Ravy）　　　　维优雷·勒·杜克（Viollet-le-Duc）

图　　例：**图 7-17~图 7-19**

图 7-17　巴黎圣母院顶部

图 7-18　巴黎圣母院外部

图 7-19　巴黎圣母院正面

　　巴黎圣母院位于法国巴黎市中心的西堤岛上，是一座著名的哥特式风格建筑。它矗立在塞纳河畔，位于整个巴黎城的中心，是古老巴黎的象征。它于 1160 年开始建造，1330 年建成，总共历时 170 年。

　　巴黎圣母院整体采用石材，具有高耸挺拔、辉煌壮丽的特点，整个建筑庄严和谐，是哥

特式建筑的典型代表。建筑的外立面有尖形拱门、尖肋拱顶、飞扶壁、束柱等，给人以神秘、崇高的感觉。巴黎圣母院的正立面有三扇雕刻的大门，大门洞的上方是"国王廊"，国王廊上面的中央有一个玫瑰花形的大圆窗，其直径约 10m，是巴黎圣母院的象征。玫瑰花形的大圆窗的上面是精致优雅的拱廊。

设计名称：新法院
地　　点：埃斯特雷拉地区的门户古维亚
设 计 者：Barbosa 和 Guimaraes Ar-chitects
图　　例：图 7-20

图 7-20　新法院

　　该建筑采用了白色混凝土组成，同时表达出紧凑与挖掘的姿态。天井中设置了一个大楼梯，大堂纵向穿越建筑，与北花园建立了紧密的空间联系氛围。中部做出新的公共广场，底部的花岗岩石材与周围环境协调，整个底层由四个大柱子架起，保证了广场之间以及南北方向的贯通。

设计名称：Marmoreal
地　　点：英国
设 计 者：Max Lamb
图　　例：图 7-21 ~ 图 7-23

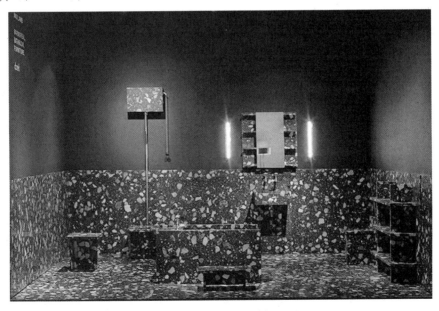

图 7-21　用大理石装修的卫生间

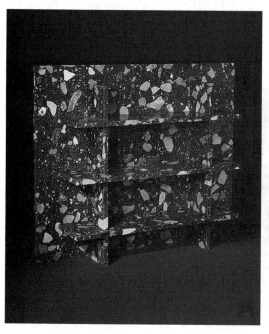
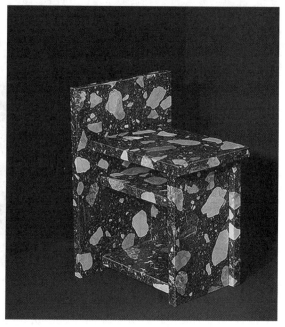

图 7-22　大理石装修卫生洁具（一）　　　　图 7-23　大理石装修卫生洁具（二）

　　英国设计师 Max Lamb 在 2015 年迈阿密设计展上，挑战卫生洁具的大规模标准化，并通过 Marmoreal 大理石系列作品激发人们对浴室习惯的反思。大理石适用于内部和外部建筑表面，如此大型预制的大理石水磨石提供了具有巨大视觉价值的原始材料语言。它以建筑和雕塑的方式巧妙地平衡了 15 世纪的传统工艺与现代工程石材的新技术。

设计名称：石桌
设计者：Lex Pott
图　　例：图 7-24

　　设计师 Lex Pott 的作品名为石桌，贯彻了"自然不规则"的思想。他并未将石材打磨成"公园里的普通石桌椅"，而是将石材多余部分剔除，只呈现出台面与桌腿两大结构，同时保留了岩石原本的轮廓造型。

图 7-24　石桌

设计名称：*石凳*

设 计 者：Max Lamb

图 例：图 7-25、图 7-26

图 7-25 石凳

图 7-26 石凳细节

该作品是使用德拉瓦青石（Delaware Bluestone）切制而成的。英国年轻设计师 Max Lamb 以探索及重新梳理这种既古老又非传统的材料，表现它们的天然品质并重新赋予物品功能为设计理念，重型技术在其作品中的应用及综合设计、艺术和手工艺是其非常鲜明的一个特点。

设计名称：*石材家具系列*

地 点：意大利

设 计 者：James Irvine、Konstantin Grcic、Jasper Morrison

图 例：图 7-27~图 7-29

图 7-27 圆形石桌

图 7-28 方形石桌

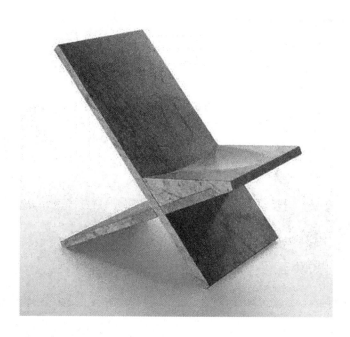

图 7-29　石凳

室内设计师 James Irvine、Konstantin Grcic 和 Jasper Morrison 为意大利石材公司 Marsotto 设计的一套石材家具，都是由数控切割经手工拼装完成的。

设计名称：Earthquake 9.5 系列
设　计　者：Patricia Urquiola
图　　　例：图 7-30、图 7-31

图 7-30　Earthquake 9.5 系列（一）

图 7-31　Earthquake 9.5 系列（二）

西班牙设计师 Patricia Urquiola 设计了一组由石材边角料制成的家居装饰，在米兰设计周展出。其作品继承了 Patricia 一贯的绚丽风格，各色大理石、玻璃、树脂与木材的拼接，流淌出浓浓的民族美感。

7.5.2　体现石材工艺特征的设计案例分析

设计名称：冰塔座椅

设 计 者：Zaha Hadid

图　　例：图 7-32～图 7-35

图 7-32　冰塔座椅（一）

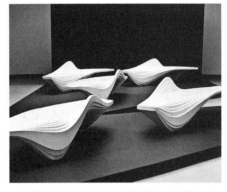

图 7-33　冰塔座椅（二）

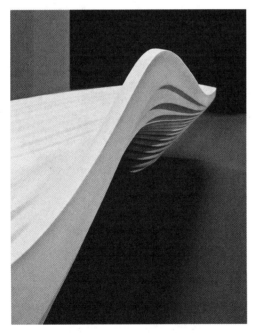

图 7-34　冰塔座椅（三）

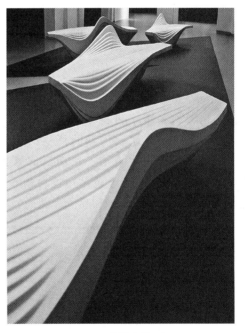

图 7-35　冰塔座椅（四）

　　为了 2013 年米兰设计周，建筑师 Zaha Hadid 与品牌 Lab23 共同设计开发了一系列城市雕塑座椅。座椅设计灵感来源于冰层交叉裂缝，其流线型的外观层次分明，似散开又聚拢，给人以无限遐想。座椅与地面相连的部分是两条连续的曲线，同时也起到支撑作用。设计师选用树脂石英材料，是一种耐用的工程石材来制作座椅，让这种填料水晶折射光线，创造出闪烁的质感。该座椅将环保材料与城市家具以及动态设计联系到了一起。

设计名称：*石灰石系列*
地　　点：*世界各地采石场*
设　计　者：Max Lamb
图　　例：图 7-36

图 7-36　石灰石系列作品

　　石灰石系列是一项持续不断的项目，将世界各地采石场的各种石材与传统的石材砌石技术和现代金刚石锯片切割设备相结合。其中 Ladycross 砂岩椅子是在 Ladycross 采石场完成的，另一个名为 Goonvean 的花岗岩椅子是在圣奥斯特尔康沃尔郡的 Goonvean Clay 采石场完成的。根据每个采石场的可用设施，并结合原始的手工工具和技术来进行雕刻，有的采石场由于是独立存在的，也没有电子设备等，只能用锤子和凿子等手工工具进行雕刻。

设计名称：China Granite Project
地　　点：中国
设　计　者：Johnson Trading Gallery
图　　例：图 7-37

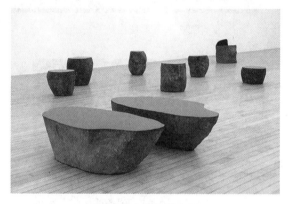

图 7-37　花岗岩家具

　　花岗岩的名字来自拉丁语 "granum"，意为颗粒，是由岩浆凝固期间产生的高度压实的晶粒形成的火成岩。花岗岩的颜色可以从白色、粉红色、蓝色和绿色到黑色变化。设计师收集了翡翠绿和喷黑黑花岗岩的巨石，以完成其中国花岗岩系列作品。

设计名称：Ladycross 砂岩椅
地　　点：英国
设　计　者：Max Lamb
图　　例：图 7-38

图 7-38　Ladycross 砂岩椅

　　Ladycross 砂岩椅是用一把锤子和凿子从砂岩块雕刻出来的椅子。石头来自英国诺森伯兰的 Slaley 的 Ladycross 采石场。这是设计师 Max Lamb 第一次进行石雕设计的作品。

完成作品的第一步是选择石头，根据石块的自然特征（尺寸、形状和纹理）进行不同的设计。原始石块的形状影响着椅子的最终形式，甚至可能决定椅子的最后形式。设计师只把雕刻刀用在绝对必要的地方，每块石头会根据其形状进行不同的设计。比如 Ladycross 砂岩椅，设计师只在椅子的顶部雕刻了一小部分，以创建座椅和背面，而大部分工作是在雕刻椅子的底面，所以这个过程大部分是看不到的。每种类型的石头都具有独特的纹理和力量，需要不同的锤凿技术，但是对于任何一种类型的石头来说，雕刻过程都需要非常耐心和仔细。

设计名称：异形茶几
地　　点：意大利
设 计 者：CASAMANIA
图　　例：图 7-39

图 7-39　异形茶几

CASAMANIA 的设计以其大胆的用色、别致而干净流畅的造型著称，可以为任何空间带来视觉上的和谐。产品的工艺成为公司有辨识度、独特的标记。异形大理石茶几，其薄桌面与细桌腿，使石材也展现出轻巧的感觉。

设计名称：霍克斯伯里砂岩系列
地　　点：悉尼
设 计 者：Max Lamb
图　　例：图 7-40

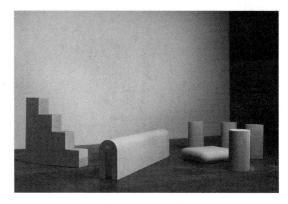

图 7-40　霍克斯伯里砂岩系列

霍克斯伯里砂岩系列包括一张桌子、四个凳子和长椅，每一块都采用数控金刚石线切割，原料来自澳大利亚新南威尔士州 Gosford 采石场。Max Lamb 选择了具有独特的黄色带状砂岩和纯白色砂岩作为原料，这些原料产于悉尼湾地区。设计师曾在悉尼进行了一个月的开发和生产，重点是利用当地砂岩制造家具。

设计名称：边桌
地　　点：意大利
设 计 者：POLTRONA FRAU
图　　例：图 7-41

图 7-41　边桌

POLTRONA FRAU 家具不是造型抢眼的新宠，而是优雅低调的"古董"，经过世代的留传，铭刻了家族的历史和美好的回忆。近百年来，其坚持使用皮革及纯天然材质，坚持只选择用顶级皮革配以全手工制作流程，而且坚持只在意大利的工厂里制作，POLTRONA FRAU 被誉为"意大利家具行业风向标"，其作品具有极高的收藏价值，在意大利人心里其不只是家具，它表现的是一种隽永及无可取代的价值。这款由整块大理石组成的小边桌线条优美流畅，实用且美观。

设计名称："重量"烛台
地　　点：丹麦
设 计 者：丹麦设计工作室 KiBiSi
图　　例：图 7-42、图 7-43

宝丽石是一种由不饱和树脂、丙烯酸酯、氢氧化铝粉及颜料等成分经真空浇注高温聚合而成的一种高级实心装饰材料，兼具了木材的可塑性和石材的坚韧性，表里实心一体，结构致密，具有环保无毒、耐热防火等特点，被广泛应用于厨房饰面板、家居和商业建筑的各类台面和墙体装饰上。

丹麦设计工作室 KiBiSi 用宝丽石设计了一系列名为"重量"的烛台，底座为宝丽石，看上去像是用水泥浇筑而成，蜡烛和烛台通过铸铁环相连。烛台分粗细两套，每套里面包括一个树枝形烛台和一个独立的烛台，工业风十足。

图 7-42　烛台（一）

图 7-43　烛台（二）

思考题

1. 石材的分类有哪些？
2. 石材主要应用在哪里？

3. 石材的性能特征有哪些?

4. 石材的成型工艺、连接工艺有哪些?

5. 列举一些有名的石材应用案例。

参 考 文 献

[1] 潘木林. 云浮现代石材工艺的发展前景 [J]. 石材, 2013 (11): 43-49.

[2] 晏辉. 石材加工新设备及新工艺介绍 [J]. 石材, 2015 (9): 37-40.

[3] 邹涵博. 建筑石材工艺研究 [D]. 北京: 清华大学, 2017.

[4] 理查德·威利兹. 1001 个创意石材艺术. [M]. 南昌: 江西美术出版社, 2013.

[5] 赵民. 石材数控加工技术 [M]. 沈阳: 辽宁科学技术出版社, 2013.

第 8 章

陶瓷与工艺

本章提要： 陶瓷，分为陶和瓷。古人早在新石器时代就发明了陶器。用陶土烧制的器皿叫作陶器，用瓷土烧制的器皿叫作瓷器。陶瓷则是陶器、炻器和瓷器的总称。凡是用陶土和瓷土这两种不同性质的黏土为原料，经过配料、成型、干燥、焙烧等工艺流程制成的器物都可以叫作陶瓷。陶瓷这一古老的人造材料，以其优异的物理化学性能，自始至终伴随着人类社会的发展、生产力水平的进步并随着产品设计理念的发展而不断发展，已成为现代工程材料的重要支柱之一。本章全面概括了陶瓷的性能（化学性能、物理性能、表面特性）与工艺特性，并对陶瓷的设计应用案例进行分析。

陶瓷材料是人类生活和生产中不可缺少的一种重要材料，在材料大家族中陶瓷是人类最早利用的非天然材料，从发明至今已有数千年的历史。就其传统工艺含义来说，陶瓷是指将黏土一类的物料经过成型及高温处理变成有用的多晶体材料。

早在公元前 5000～公元前 3000 年的新石器时代，我国就有了红色、灰色或黑色的彩陶。夏代出现了含杂质较少的黏土烧制的白陶器，其胎质坚硬、细腻，标志着制陶业的新发展；商代中期已创造出原始瓷器，其原材料中的氧化铁含量比陶器少，坯体的烧成温度也比较高，瓷坯具有更好的强度、透明度和白度，并可在原始瓷器表面施加薄釉层；东汉时期出现了瓷器；到了隋唐五代，瓷器的使用已很普遍，制品以青瓷为主，远销南亚、东南亚、中东以及埃及、日本等地，其中以唐代的唐三彩（图 8-1）最为著名；宋代已有柴窑、汝窑、官窑、哥窑、定窑五大名窑，所制瓷器远销欧洲；到了明代江西景德镇开始成为瓷业中心，并有专门为王室烧制瓷器的瓷厂；清代在乾隆以后，陶瓷生产逐渐低落，制品质量也逐渐下降；新中国成立以后，伴随着改革开放的春风，陶瓷工业又开始有了新的发展，恢复了失传已久的传统名瓷如龙泉青瓷以及名贵色釉如钧红、天青、郎窑红等的生产。工业陶瓷如高压电瓷、建筑卫生陶瓷、化工陶瓷及某些特种陶瓷也有了较大的发展。

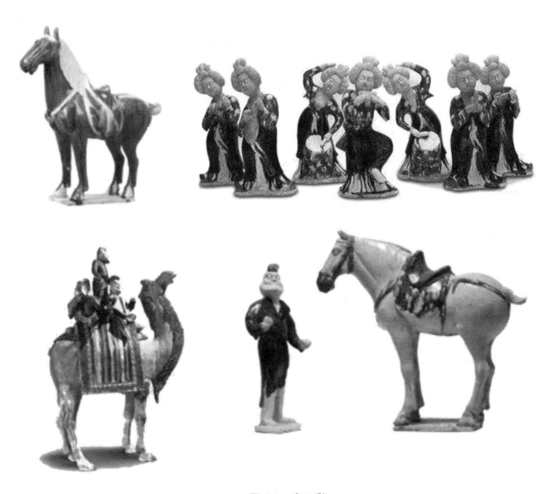

图 8-1　唐三彩

8.1 陶瓷的分类与结构

随着历史的发展与时代的进步，陶瓷的品种越来越多。它们不再单纯使用黏土、长石、石英等传统陶瓷原料，而是添加其他特殊原料，甚至扩大到非硅酸盐、非氧化物的范围，与此同时，也出现了制作陶瓷的许多新的工艺。

8.1.1 陶瓷的分类

随着科技水平的发展提高，陶瓷的概念已大大扩展，陶瓷的性能也有了重大的突破，其应用已经渗透到各个领域。可以从不同角度将陶瓷进行分类，如图 8-2 所示。

图 8-2 陶瓷分类

按照成分、性能和用途不同，陶瓷可分为普通陶瓷和特种陶瓷两大类。虽然它们都是经过高温烧结而成的无机非金属材料，但其在所用原料、成型方法、烧结制度和加工要求等方面却有着很大的区别。普通陶瓷是以黏土、长石、石英等天然矿物为主要原料，而特种陶瓷的主要原料已经不是传统的黏土、硅酸盐材料，而采用了碳化物、氮化物、硼化物等人工精制合成原料。普通陶瓷与特种陶瓷的主要区别见表 8-1。

表 8-1 普通陶瓷与特种陶瓷的主要区别

区别	普通陶瓷	特种陶瓷
原料	天然矿物原料	人工精制合成原料(氧化物和非氧化物两大类)
成型	注浆、可塑成型为主	注浆、压制、热压注、注射、轧膜、流延等静压成型为主
烧结	温度一般在 1350℃ 以下,炉窑烧制	常需 1600℃ 左右高温烧结,功能陶瓷需要精确控制烧结温度。突破炉窑烧制的界限,采用真空烧制、热压烧制的新方式
加工	一般不进行加工	可进行切割、打孔、研磨和抛光处理等加工
性能	以外观效果为主	以内在质量为主,常具有耐温、耐磨、耐腐蚀和各种敏感特性
用途	炊餐具、陈设	主要用于宇航、能源、冶金、交通、电子、家电等行业

1. 普通陶瓷

普通陶瓷采用天然原料如长石、黏土和石英等烧结而成，是典型的硅酸盐材料，主要组成元素是硅、铝、氧。普通陶瓷原材料来源丰富，生产成本低，工艺成熟。

（1）日用陶瓷　日用陶瓷是指人们日常生活中使用的陶瓷器皿，可以是陶器、瓷器和炻器。

1）陶器。陶器（图8-3）一般由黏土烧制而成，坯体为有色和无色两种，表面常施透明或不透明低温釉，烧制温度较低，一般不超过1000℃，通常有一定的吸水率，断面粗糙无光泽，结构不致密，不透光，敲击之声粗哑沉浊，具有亲切、朴实、耐久的特点，但极具永恒而不易落伍的艺术特性。

陶瓷按其坯体细密性、均匀性及粗糙程度，又有粗陶和精陶之分；按是否施釉又有施釉和不施釉之分。

2）瓷器。瓷器是以瓷土作原料，通常表面施高温釉，须经1200℃以上的高温烧制，其坯体致密、细腻，基本上不吸水，有一定的透光性，断面呈石状或贝壳状，白色、质地坚硬，轻轻敲打有金属般清脆的声音。瓷器主要用于制作日用器皿、美术瓷、装饰瓷等。

3）炻器。炻器（图8-4）是介于陶器和瓷器之间的一类产品，也称半瓷。炻器和瓷器的主要区别是：炻器坯体通常较厚，大多有颜色，且无半透光性，有吸水性（吸水率<2%），轻轻敲打有浑浊的声音。

图8-3　陶器（彩陶）

图8-4　炻器（紫砂壶）

（2）建筑陶瓷　建筑陶瓷装饰性强，具有良好的耐久性和耐蚀性，其花色品种及规格繁多，主要用作建筑物内、外墙和室内、外地面的装饰。建筑陶瓷主要为各种陶瓷饰面砖制品。

陶瓷饰面砖是以黏土和长石为主要原料，经特定烧制工艺制成的。饰面砖可以用作建筑的内、外墙及地面的装饰，施工时可据饰面砖的不同种类用水泥浆、水泥砂浆或合成树脂等胶黏剂进行粘贴。在建筑与环境艺术装饰材料的设计运用中，陶瓷饰面砖是一种非常重要的装饰材料，以其鲜艳的色彩、丰富的图案装饰效果，加之易于清洗、防火、抗水、耐磨、坚固、耐腐蚀和维修费用低等优点，应用日渐广泛，除用于卫生间、厨房等家庭装修外，广泛应用于办公、旅馆、医院等公共建筑的环境设计中。现代建筑装修工程中应用的陶瓷饰面砖按用途分为外墙砖、内墙砖、地砖、广场砖等；按功能分为地砖、墙砖及腰线砖等；按工艺分为通体砖、抛光砖、玻化砖、釉面砖、陶瓷锦砖等。

1）通体砖。通体砖（图8-5）表面不上釉，而且正面和反面的材质和色泽一致，因此

得名。通体砖是一种耐磨砖，有很好的防滑性和耐磨性。一般所说的"防滑地砖"，大部分都是通体砖。现在还有渗花通体砖等品种，但相对来说，通体砖花色比不上釉面砖。由于室内设计倾向于素色设计，因此通体砖也越来越成为一种时尚，被广泛应用于厅堂、过道等装修项目的地面，且这种砖价位适中，颇受消费者喜爱。

2）抛光砖和玻化砖。抛光砖（图8-6）是将通体砖坯体的表面经过打磨成光亮表面的砖种。抛光砖属于通体砖的一种衍生产品。相对于通体砖来说，抛光砖表面光洁、坚硬耐磨，但容易脏。

玻化砖是一种强化的抛光砖，采用高温烧制，制作要求更高。其质地比抛光砖更硬、更耐磨，但价格也更高。

图8-5 通体砖

图8-6 抛光砖

抛光砖和玻化砖表面光亮、美观，耐磨性高，但是存在色泽单一、易脏、不防滑和易渗入有色液体等缺点。这两种砖尺寸一般都比较大，主要用于客厅、门庭等地方，很少用于卫生间和厨房等多水的地方。

3）釉面砖。釉面砖（图8-7）是表面经过烧釉处理的砖，是装修中最常见的砖种。根据光泽的不同分为亮光釉面砖和哑光釉面砖；根据原材料的不同可分为陶质釉面砖和瓷质釉面砖。陶质釉面砖即由陶土烧制而成，吸水率较高，强度相对较低，主要特征是背面为红色；瓷质釉面砖由瓷土烧制而成，吸水率较低，一般强度相对较高，主要特征是背面为灰白色。

4）陶瓷锦砖。陶瓷锦砖（图8-8）俗称马赛克，小巧玲珑、色彩斑斓，表面也分无釉和施釉两种，边长不大于50mm，厚度为3~4.5mm。陶瓷锦砖有正方

图8-7 釉面砖

形、长方形、三角形和六角形，可以拼成各种图案。为了便于施工，在出厂前按设计好的各种图案将陶瓷锦砖粘贴于牛皮纸上，一般由数十块小块的锦砖组成一个大砖，故陶瓷锦砖又有"皮纸砖"的俗称。陶瓷锦砖质地坚硬，具有耐酸碱、耐磨、吸水率小、易清洗和永不褪色等特点，广泛用于游泳池、卫生间、厨房、浴室等经常需清洗的墙面和地面，也可以用于外墙面的装饰。

5）卫生陶瓷。卫生陶瓷（图8-9）是指用于卫生设施上的带釉陶瓷制品，包括洗面器、浴缸、便器、淋浴器、水槽等卫浴产品。该类产品表面坚硬，具有良好的耐污性和耐蚀性，

易于保持清洁，主要用于卫生间、厨房、实验室等处的卫生设施。

卫生陶瓷洁具用品主要采用注浆成型来生产。生产产品的类型及规模不同，相应的注浆成型工艺也各不相同。通常采用的注浆法是石膏模注浆成型，即将泥料倒入石膏模具中，石膏模吸收泥料中的水分，在模具内壁形成一定厚度的泥料坯体后，倒出多余的泥料，打开模具就可获得所需坯体。而大型的卫生洁具则采用压力注浆成型工艺，其方法是通过抽吸把泥浆注入模具，泥料中的水在压力下会很自然地从模具中渗出，从模具中取出坯体，在快干机中干燥，喷釉后进行烧结。烧结时要考虑到坯体的收缩现象。

图8-8 陶瓷锦砖

图8-9 卫生陶瓷

6）园林陶瓷。园林陶瓷（图8-10）有中式、西式琉璃制品及花盆等。该类制品具有良好的耐久性和艺术性，并有多种形状、颜色及规格，特别是中式琉璃的瓦件、脊件、饰件配套齐全，常用作园林式建筑的装饰。

图8-10 园林陶瓷

2. 特种陶瓷

特种陶瓷是采用高纯度人工合成的原料，利用精密控制工艺成型烧结制成，一般具有某些特殊性能，以适应各种需要。根据其主要成分，有氧化物陶瓷、氮化物陶瓷、碳化物陶瓷、金属陶瓷等。特种陶瓷具有特殊的力、光、声、电、磁、热等性能。

根据用途不同，特种陶瓷材料可分为结构陶瓷、工具陶瓷、功能陶瓷等。

（1）结构陶瓷 同金属材料相比，陶瓷的最大优点是具有优异的高温力学性能、耐化学腐蚀性、耐高温氧化性、耐磨损、密度小（约为金属的1/3），因而在许多场合逐渐取代昂贵的超高合金钢或被引用到金属材料无法胜任的场合，如发动机气缸套、轴瓦、密封圈、陶瓷切削刀具等。结构陶瓷可分为三大类：氧化物陶瓷、非氧化物陶瓷和玻璃陶瓷。

1）氧化物陶瓷。氧化物陶瓷主要包括氧化铝陶瓷、氧化锆陶瓷（图8-11）、莫来石陶瓷和钛酸铝陶瓷。氧化物陶瓷最突出的优点是不存在氧化问题，原料价格低廉，生产工艺简单。

图8-11 氧化锆陶瓷

氧化铝陶瓷主要组成物为 Al_2O_3，一般来说其含量（质量分数）大于 45%，具有各种优良的性能：耐高温，一般可在 1600℃ 长期使用；耐腐蚀；强度高，其强度为普通陶瓷的 2~3 倍，高者可达 5~6 倍。但其缺点是脆性大，不能接受突然的环境温度变化。氧化铝陶瓷用途极为广泛，可用作坩埚、发动机火花塞、高温耐火材料、热电偶套管、密封环等，也可用作刀具和模具。

氧化锆陶瓷具有优异的室温力学性能，硬度高，耐化学腐蚀。其主要缺点是在 1000℃ 以上高温蠕变速率高，力学性能显著降低。氧化锆陶瓷主要用于陶瓷切削刀具、陶瓷磨料球、高温炉管、密封圈和玻璃熔化池内衬等。

钛酸铝陶瓷体内存在广泛的微裂纹，具有极低的热胀系数和热导率。它的主要缺点是强度低，无法单独作为受力元件，所以一般用它加工内衬作保温、耐热冲击元件，并已在陶瓷发动机上得到运用。

2）非氧化物陶瓷。非氧化物陶瓷主要包括氮化硅陶瓷（图 8-12）和碳化硅陶瓷等。与氧化物陶瓷不同，非氧化物陶瓷原子间主要是以共价键结合在一起，具有较高的硬度、模量、蠕变抗力，并且能把这些性能的大部分保持到高温，这是氧化物陶瓷无法比拟的。这些含硅的非氧化物陶瓷还具有极佳的高温耐蚀性和抗氧化性，因此一直是陶瓷发动机的最重要材料，目前已经取代了许多超高合金钢部件。现有最佳超高合金钢的使用温度低于 1100℃，而发动机燃料燃烧的温度在

图 8-12　氮化硅陶瓷

1300℃ 以上，因而普遍采用高压水强制制冷。而非氧化物陶瓷代替超高合金钢后，燃烧温度可提高到 1400℃ 以上，并且不需要水冷系统，这在能源利用和环保方面具有重要意义。

氮化硅陶瓷的主要组成物是 Si_3N_4，这是一种高强度、高硬度、耐磨、耐腐蚀、耐高温并能自润滑的高温陶瓷，线胀系数在陶瓷中最小，使用温度高达 1400℃，具有极好的耐蚀性，除氢氟酸外，能耐其他各种酸以及碱的腐蚀，并具有优良的电绝缘性和耐辐射性。氮化硅陶瓷可用于在腐蚀介质中使用的密封环、热电偶套管，也可用作金属切削刀具、高温轴承等。

碳化硅陶瓷（图 8-13）主要组成物是 SiC，这是一种高强度、高硬度的耐高温陶瓷，在 1200~1400℃ 使用仍能保持高的抗弯强度。碳化硅陶瓷还具有良好的导热性、抗氧化性、导电性和高的冲击韧度，是良好的高温结构材料，可用于火箭尾喷管喷嘴、热电偶套管、炉管等在高温下工作的部件。利用碳化硅陶瓷的导热性可制作高温下的热交换器材料；利用它的高硬度和耐磨性可制作砂轮、磨料等。

非氧化物陶瓷也广泛应用于陶瓷切削刀具。

图 8-13　碳化硅陶瓷

与氧化物陶瓷相比，其成本较高，但高温韧性、强度、硬度、蠕变抗力优异得多，并且刀具寿命长，允许切削速度高，因而在刀具市场日益占有重要的地位。它的应用领域还包括轻质无润滑陶瓷轴承、密封件、窑具和磨球等。

3）玻璃陶瓷。玻璃和陶瓷的主要区别在于结晶度，玻璃是非晶态材料，而陶瓷是多晶材料。玻璃在远低于熔点的温度下存在明显的软化，而陶瓷的软化温度与熔点很接近，因而陶瓷的力学性能和使用温度要比玻璃高得多。玻璃的突出特点是可在玻璃软化温度和熔点之间进行各种成型，工艺简单而且成本低。玻璃陶瓷兼具玻璃的工艺性能和陶瓷的力学性能，它利用玻璃成型技术制造产品，然后经高温结晶化处理获得陶瓷。工业玻璃陶瓷体系有镁-铝-硅酸盐、锂-镁-铝-硅酸盐和钙-镁-铝-硅酸盐系列，它们常被用来制造高温和热冲击产品，如炊具。此外它们作为建筑装饰材料正得到越来越广泛的应用，如地板、装饰玻璃。

六方氮化硼陶瓷主要成分为 BN，晶体结构为六方晶系。六方氮化硼的结构和性能与石墨相似，故有"白石墨"之称，其硬度较低，可以进行切削加工，具有自润滑性，可制成自润滑高温轴承、玻璃成型模具等。

4）硬质合金。硬质合金的主要成分为碳化物和黏结剂，碳化物主要有 WC、TiC、TaC、NbC、VC 等，黏结剂主要为钴（Co）。硬质合金与工具钢相比，硬度高（高达 87~91HRA），热硬性好（在 1000℃左右耐磨性优良），用作刀具时，切削速度比高速工具钢高4~7 倍。寿命提高 5~8 倍。其缺点是硬度太高、性脆，很难被机械加工，因此常制成刀片并镶焊在刀杆上使用。硬质合金主要用于机械加工刀具；各种模具，包括拉伸模、拉拔模、冷镦模；矿山工具，地质和石油开采用各种钻头等。

5）金刚石。金刚石有天然金刚石和合成金刚石。天然金刚石（钻石）为名贵的装饰品，而合成金刚石在工业上有广泛的应用。金刚石是自然界最硬的材料，还具备极高的弹性模量；金刚石的热导率是已知材料中最高的；金刚石的绝缘性能很好。金刚石可用作钻头、刀具、磨具、拉丝模、修整工具；金刚石工具进行超精密加工，可达到镜面光洁度。但金刚石刀具的热稳定性差，与铁族元素的亲和力大，故不能用于加工铁、镍基合金，而主要加工非铁金属和非金属，广泛用于陶瓷、玻璃、石料、混凝土、宝石、玛瑙等的加工。

（2）功能陶瓷 功能陶瓷是指具有特殊声、光、电、磁、热等物理化学性能的陶瓷材料。功能陶瓷因其原料、制备方法的多样具有不同的功用，形成不同种类。按照其化学组成可分为氧化物陶瓷和非氧化物陶瓷。

氧化物陶瓷是用高纯的天然原料经化学方法处理后制成的，在集成电路基板和封装等电子领域应用最多的是氧化铝陶瓷，其次是氧化锆陶瓷、氧化镁陶瓷、氧化铍陶瓷、氧化钍陶瓷、氧化铀陶瓷等。它们的烧结性能好，但热强性（蠕变抗力）较差。

非氧化物陶瓷是用少量的天然原料或无机物人工合成的，其中多数能克服以往多种陶瓷固有的脆性，成为可以超越金属的具有许多特殊功能的新材料，主要有碳化硅陶瓷、氮化硅陶瓷、碳化锆陶瓷、硼化物陶瓷等。这些陶瓷具有良好的特性，如耐高温、强度高、抗氧化、耐腐蚀等。

功能陶瓷的应用范围广，适用场合多，按材料的功能可以把其分为电光陶瓷、生物陶瓷、磁性陶瓷、压电陶瓷、半导体陶瓷等。

1）电光陶瓷。电光陶瓷是指具有电光效应的陶瓷。它是根据透明铁电陶瓷在相变过程中折射率随电场而变化，即所谓电控双折射效应原理而发展的材料。这种陶瓷可用于光调制

器、光开关、光存储、光阀等。

2）生物陶瓷。随着社会的发展和科学的进步，出现了许多特殊性能的陶瓷，这促进了新兴工业的诞生，各种临床需要也对科学技术提出了新的要求，推动了生物材料工业和市场的迅速发展。金属和聚合物是最早用于临床的生物材料，它们具有力学强度高、便于加工等优点。但是，因金属离子析出，聚合物降解为单体，会导致慢性感染或整体反应，发生排斥、炎症，甚至致癌；除纯钛之外，它们与骨组织之间的结合不牢固，系纤维性包膜，有一定活性度，从而会使结合界面损坏。而陶瓷植入体内不被排斥，具有优良的生物相容性和化学稳定性，不会被体液腐蚀，自身也不老化。图 8-14 所示的陶瓷是用于制造人体"骨骼-肌肉"系统，以修复或替换人体器官或组织的一种陶瓷材料。为了使植入材料的物理化学稳定性质与被替代的组织相匹配，生物陶瓷中的复合材料应运而生，且发展迅速。生物陶瓷主要是用于人体硬组织修复和重建的陶瓷材料，与传统的陶瓷材料不

图 8-14　羟基磷灰石生物陶瓷

同，它不单指多晶体，而且包括单晶体、非晶体生物玻璃和微晶玻璃，涂层材料，梯度材料，无机材料与金属、无机材料与无机材料、无机材料与有机材料或生物材料的复合材料。它不是药物，但它可作为药物的缓释载体；它们的生物相容性和磁性或放射性，能有效地治疗肿瘤。在临床上已用于髋、膝关节，人造牙根、牙槽脊增高和加固，颌面重建，心脏瓣膜，中耳听骨等。

3）磁性陶瓷。磁性陶瓷指在磁场中能被强烈磁化的陶瓷材料，又称铁氧体。铁氧体是铁和其他金属的复合氧化物。根据铁氧体的性质和用途，可将其分为软磁、硬磁、磁泡、磁光及热敏等铁氧体。由于它的电阻率高、涡流损失小、介质损耗低，广泛应用于高频和微波领域，如磁心、磁头、电子仪表控制器件等。

4）压电陶瓷。压电陶瓷（图 8-15）是一种具有压电性能的陶瓷材料，它是由若干种不同的氧化物，如氧化铝、氧化钡、氧化锆、氧化钛、氧化铌、氧化钠等，按照比例配合，经过成型、高温固相反应、烧结，最后合成制造出来的。它具有一种奇异的压电效应特性，即当受到微小外力作用时，能把机械能转变成电能，当加上交变电压时，又会把电能转变成机械能，因此其用途十分广

图 8-15　压电陶瓷

泛。例如，压电陶瓷在交变电压的作用下，能够产生或接受声波、次声波和超声波，可做成水下雷达、鱼群探测器等；用它制成小巧玲珑、灵敏度极高的压电陀螺仪，可以控制导弹的飞行，只要导弹发生偏移，就会把扭力传递给压电陀螺仪，压电陀螺仪就会输出电流，使导弹按正确轨道飞行。

压电陶瓷能把力转换成电能而放电，所以可用于高压燃引爆。例如，在反坦克炮弹上装一个小小的压电陶瓷元件，当炮弹射中坦克的瞬间，压电陶瓷受压起火，使炸药爆炸而摧毁

坦克；电子打火机也是用同样的方法使打火机内的压电陶瓷起火花，引燃可燃气体。在工业上，压电陶瓷可用来制造调频滤波器、闪光灯触发器、压电变压器、压电步进电动机、电焊换能器、地震预报器等。在医疗上，压电陶瓷也可以用来制造盲人助视器、人造心脏起搏器、数字显示脉搏计、血压计等，还可以用来诊断人体内某些病变。在运动产品领域，压电陶瓷也有其"用武之地"，某公司就采用压电技术制造了极为灵巧的"晶片系统"系列网球拍。当球撞击球拍时，可以将机械能转化为电能，可有效主动消除有害振动。

5）半导体陶瓷。半导体陶瓷是指导电性介于导体和绝缘体之间的陶瓷材料。各种半导体的电阻会分别随环境的温度、湿度、气氛、光线强弱和施加电压等的变化而改变几十到几百万倍，它们分别被叫作热敏、湿敏、气敏、光敏和电压敏陶瓷。利用这些陶瓷可以制造各种各样的电子器件为人类服务。

① 正温度系数热敏电阻材料（PTC）。正温度系数热敏电阻材料的电阻和温度的关系是：在低于居里温度时呈现低阻抗，高于居里温度时则呈现高阻抗，电阻变化在居里温度附近以陡变的方式实现，组织变化的幅度高达 100~105 倍。利用 PTC 陶瓷既发热又控温的特性，可以用来制造许多家用电热电器，如暖风机、卷发器、暖脚器、手炉等。近几年，人们将半导体陶瓷材料涂覆在玻璃、陶瓷、搪瓷等器皿上，通电发热用来制造电热壶、电火锅、电热水器等。与用电热丝作发热体的同类电热器相比，这类膜状发热体具有加热面积大、温度均匀、加热快速、安全无明火和能节电 20%~30% 等优点，因此 PTC 陶瓷的应用领域十分广阔。

② 负温度系数电阻器材料（NTC）。除了正温度系数热敏电阻材料热敏电阻器外，另一类半导体热敏陶瓷就是负温度系数热敏陶瓷电阻器，它的电阻数值随温度升高而几乎呈线性降低，这类材料由锰、铜、铁、钴等金属的复杂氧化物组成。NTC 热敏电阻器易于控制、随温度变化大、精度高、价格低，多应用在民用电器、汽车、通信设备上。

③ 湿敏陶瓷。湿敏陶瓷由金属氧化物组成，如氧化铝、氧化锆等。湿敏的原理是基于半导体氧化物吸附水分后改变了表面导电性或电容性。湿敏陶瓷传感器在电子、食品、纺织工业及各种空调设备、集成电路内非破坏性湿度检测等场合应用十分广泛，如图 8-16 所示，其结构如图 8-17 所示。

图 8-16　湿敏陶瓷传感器

图 8-17　湿敏陶瓷传感器结构

④ 电压敏感陶瓷。电压敏感陶瓷简称压敏陶瓷，也是一类应用极为广泛的敏感材料。利用材料的电流-电压非线性特性，可用于制造电压敏感器件，它的阻值不是恒定值，而是

随电压增高到一定值时下降，所以也称为变阻器。这一特性特别适用于电子电路、电力系统及家电产品中的过压保护，发展前景很好。

8.1.2　陶瓷的结构

（1）晶相　晶相是指陶瓷的晶体结构，如图 8-18 所示，是陶瓷的主要组成相。陶瓷是多相多晶体材料，其物理化学性能主要取决于主晶相。例如，刚玉瓷之所以具有强度高、耐高温、耐腐蚀、电性能好等优良性能，主要是其主晶相（α-Al_2O_3、刚玉型）的晶体结构紧密、离子键结合强大。陶瓷的显微结构如图 8-19 所示。

图 8-18　陶瓷的晶体结构

图 8-19　陶瓷的显微结构

（2）玻璃相　玻璃相是一种非晶态的低熔点固体相。它的作用主要是将分散的晶相黏结在一起，降低烧成温度，抑制晶体长大以及充填气体空隙。但是，玻璃相的力学强度比晶相低，热稳定性差，在较低的温度下就开始软化，而且往往带有一些金属离子而降低陶瓷的绝缘性能。工业陶瓷要控制玻璃相的含量。

（3）气相　气相是指陶瓷组织结构中的气孔。陶瓷中往往存在许多气体，体积占 5%～10%，主要是由于原材料和工艺方面的原因造成的。较大的气孔往往是裂纹形成的原因，会降低陶瓷的力学性能。另外，陶瓷的介电损耗也随之增大并造成介电强度下降，因而应尽量降低其气孔率。但在某些情况下，如用作保温的陶瓷制品和化工用的过滤陶瓷，则需要有控制地增加气孔量。

8.2　陶瓷的性能特征

大多数陶瓷硬度高、弹性模量大、脆性大，几乎没有塑性，抗拉强度低，抗压强度高。陶瓷的熔点高，热硬度高，膨胀系数和热导率小，温度剧烈变化时会开裂，化学稳定性高，抗氧化，耐腐蚀。大多数陶瓷是电绝缘材料，功能陶瓷具有光、电、磁、声等特殊性能。

8.2.1　表面性能

陶瓷的表面性能、表面粗糙度和曲度不仅与原料的细度有很大的关系，而且还与工艺方法有重要的关系，因此，表面粗糙度是对表面微观结构的度量标准，而曲度是对平直度偏差的度量标准。总而言之，陶瓷原料细度越小，其表面就越光滑。

8.2.2　物理性能

结合键和晶体结构决定了陶瓷具有很高的抗压强度和硬度，而抗拉强度低，抗剪强度则

更低。此外，脆性也是陶瓷材料的一大缺陷，几乎没有塑性，在静态负荷下，虽然抗压强度很高，但稍微受外力冲击便会发生脆裂。陶瓷材料基本不具有抗断裂性能，抗冲击强度远远低于抗压强度，致使其应用尤其作为结构材料使用时有所局限。为了改善陶瓷的脆性问题，可以从几方面入手：首先是预防在陶瓷中，特别是表面上产生缺陷；其次是避免在陶瓷表面造成压力；最后是消除陶瓷表面的微裂纹。

8.2.3 热性能

陶瓷的熔点高、高温强度好、抗蠕变能力强、热硬度高，是很有前途的高温材料。用陶瓷材料制造的发动机体积小，热效率高。许多陶瓷材料高温下不氧化、抗熔融金属的侵蚀性强，可用来制作坩埚等。但陶瓷的膨胀系数和热导率小，承受温度快速变化的能力差，在温度剧变时会开裂。由于陶瓷中的气孔对传热不利，陶瓷多为较好的绝热材料，具有很好的耐火性或不可燃烧性，是很好的耐火材料。但陶瓷的热稳定性很低，比金属低得多，这是陶瓷的另一个主要缺点。

8.2.4 化学性能

陶瓷的化学性能是指陶瓷材料耐酸碱侵蚀和在环境中耐大气腐蚀的能力，即陶瓷材料的化学稳定性。陶瓷材料的化学稳定性很高，有良好的抗氧化能力，能抵抗强腐蚀介质和高温的共同作用。陶瓷对酸、碱、盐等腐蚀性很强的介质均有较强的耐蚀能力，与许多金属的熔体也不发生作用，所以也是很好的坩埚材料。有的陶瓷在人体内无特殊反应，可作人造器官（称生物陶瓷）。

8.2.5 导电性

陶瓷的导电性变化范围很广，大部分陶瓷可作为绝缘材料，有的可作半导体材料，还可以作压电材料、热电材料和磁性材料等。随着科学技术的发展，已经出现了具有各种电性能的陶瓷，如压电陶瓷、磁性陶瓷、透明铁电陶瓷等，它们作为功能材料为陶瓷的应用开拓了广阔的天地。

8.2.6 光学性能

陶瓷具有以下光学性能：

1）陶瓷材料对白色光的反射能力称为陶瓷的白度。普通日用瓷的白度一般要求在60%～70%，高白瓷的白度要求大于80%。

2）陶瓷允许可见光透过的程度称为陶瓷的透光度。透光度与陶瓷材料的组成、结构、气孔率、厚度等因素有关。

3）陶瓷的表面对可见光的反射能力称为陶瓷的光泽度。一些陶瓷表面常施釉进行装饰，其釉面平整光滑、无针孔等缺陷时，光泽度就高。

8.2.7 气孔率与吸水率

气孔率是指陶瓷制品中全部孔隙的体积与该制品总体积之比，用百分数表示。气孔率的大小是衡量陶瓷质量和工艺制度是否合理的重要指标。

吸水率反映了陶瓷制品是否烧结和烧结后的致密程度。

总之，陶瓷材料具有优良的理化性能和极好的耐高温、耐腐蚀性能，而且其原料来源广泛，用作高温结构材料和功能材料，具有极重要的应用前景。

8.3 陶瓷的工艺特性

8.3.1 成型加工工艺

陶瓷是用天然或人工合成的粉状化合物，经过成型和高温烧结，由金属和非金属元素的无机化合物构成的多晶固体材料。由于不同区域自然环境的差异使得生产陶瓷的原料成分不尽相同，所以生产出的陶瓷制品各具特色，不论是典型北欧斯堪的纳维亚地区的陶瓷还是中国江西景德镇的陶瓷，尽管外形风格上有所差异，但在生产工艺上还是具有相同之处的。

陶瓷的生产工艺流程主要分为三部分（图 8-20）：首先要选择陶瓷黏土的成分，粉粒状的原材料可以进行干拌或湿拌，即原料的配制；其次对黏土进行成型；最后的工艺则是干燥、烘烧或烧结。同多数材料一样，陶瓷也可以进行小量、中量或者大批量的生产。

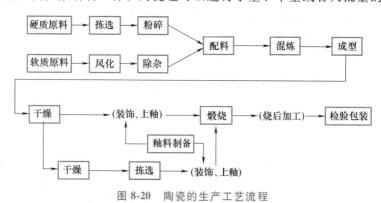

图 8-20　陶瓷的生产工艺流程

1. 原料配制

原料在一定程度上决定着工艺条件的选择、工艺流程和产品的质量。陶瓷生产的最基本原料是石英、长石、黏土以及其他一些化工原料。这些原料一般都要经过加工制备才能进入"配合"阶段。如果是不够纯净的原料，需挑拣、淘洗；硬质原料还需经过破碎、轮碾、球磨（图 8-21），以改善原料的质量与性能，使之符合成型操作和满足制品质量的要求。

图 8-21　陶瓷原材料研磨的三种方式

从工艺角度看，陶瓷原料（图8-22）基本可以分为两类：一类为可塑性原料，主要是指黏土类天然矿物，包括高岭土、多水高岭土及作为增塑剂的膨润土等，它们在坯料中起塑化和黏结作用，赋予坯料以塑性与注浆成型性能，保证干坯强度及烧后的各种使用性能，如机械强度、热稳定性和化学稳定性等，这一类原料是使坯料成型得以进行的基础，也是黏土质陶瓷的成瓷基础；另一类是无可塑性原料，其中石英属于瘠性原料，可降低坯料的黏性，烧成时部分石英溶解在长石玻璃中，调整液相黏度，防止高温变形，冷却后在瓷坯中起骨架作用，防止坯体收缩时开裂变形，长石则属于熔剂原料，高温下熔融后可以溶解一部分石英及高岭土分解产物，对熔融后的高黏度玻璃可起到高温胶结作用，增加制品的密实性和强度。

图8-22 陶瓷原料

根据瓷制品来源、原材料的配方、品种、性能和成型方法的要求等因素，选择不同的坯料制备工艺流程，一般包括煅烧、粉碎、除铁、筛分、称量、混合、搅拌、泥浆脱水、炼泥与陈腐等工艺。制备时，要求坯料中各组成成分充分混合均匀，颗粒细度应达到规定的技术要求，并且尽可能无气泡，以免影响坯料的成型与制品的强度。

2. 坯料成型

在陶瓷制品的生产过程中，成型是造就制品形体的手段。用户对陶瓷制品的性能和质量要求各异，这就使陶瓷制品的形状、大小、厚薄等不一，因此，造就陶瓷制品形体的手段是多种的，即成型方法是多种的。陶瓷制品的成型方法可以按照坯料的含水量（或含调和剂量）、成型压力的施加方式等多种途径进行分类。目前，以根据坯料含水量（或含调和剂量）进行分类最为常见，主要分为：

1）可塑成型，坯料含水量（或含调和剂量）≤26%。

2）注浆成型，坯料含水量（或含调和剂量）≤38%。

3）压制成型，坯料含水量（或含调和剂量）≤3%。

其中，以前两类最为普遍。

（1）可塑成型 可塑成型又称塑性料团成型。坯料中加入一定量的水分或塑化剂，使坯料成为具有良好塑性的料团。利用泥料的可塑性通过手工或机械成型，将泥料塑造成各种形状坯体的工艺过程，称为可塑成型。此法主要适用于生产具有回转中心的圆形产品。可塑成型又分为拉坯成型、旋坯成型、挤压成型、车坯成型、雕塑成型、印坯成型等。

1）拉坯成型。拉坯成型也称为手工拉坯成型，是古老的手工成型方法，是在拉坯机（图8-23）上进行操作的，不用模具，由操作

图8-23 拉坯机

者手工控制成型,多用于制作碗、盆、瓶、罐之类的圆形器皿。拉坯时要求坯料的屈服值不太高,延伸变形量要大,即坯泥既有"挺劲",又能自由延展。拉坯成型如图 8-24 所示。

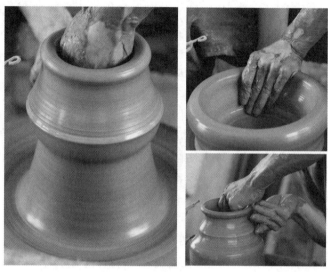

图 8-24　拉坯成型

2)旋坯成型。旋坯成型(图 8-25)是将泥料攒入旋坯机上旋转着的模具中,通过型刀的挤压力和刮削作用将坯泥成型于模型工作面上。阴模旋坯成型主要用来制作型腔较深的制品,如杯子等;阳模旋坯成型主要用来制作扁平的制品,如盘碟等。

3)挤压成型。挤压成型一般是将真空炼制的泥料放入挤压机的挤压筒内,在挤压筒的一头对泥料施加压力,另一头装有挤嘴即成型模具,通过更换挤嘴能挤出各种形状的坯体,从而达到要求的形状。挤压成型法对泥料要求较高:粉料要求较细,溶剂、增塑剂、胶黏剂等用量应适当,泥料混合均匀。挤压成型适用于加工各种断面形状规则的棒材和各种管状产品。黏土坯的挤压成型如图 8-26 所示。

图 8-25　旋坯成型

a)阴模旋坯成型　b)阳模旋坯成型

图 8-26　黏土坯的挤压成型

4）车坯成型。车坯成型使用挤压出的圆柱形泥段作为坯料，在卧式或立式车床上加工成型。车坯成型常用于加工形状较为复杂的圆形制品，特别是大型的圆形制品。

5）雕塑成型。雕塑是靠手工用简单的工具制作，通过刻、划、镂、雕、堆塑等各种技法进行制作，产生造型姿态独特的陶瓷产品，一般用于制作人物、鸟兽、花卉、景物等艺术陈设瓷。其生产率很低，但手工艺性较高，有独特的艺术鉴赏价值。

6）印坯成型。印坯成型是以手工将可塑性软泥在模型中翻印成型或印出花纹，结合黏结法，将印成的几件局部半成品粘到一起，组成一个完整的坯体。印坯有时也作为附件与其他成型方法做出的主体配合使用。它最大的优点是可以不需要投入设备，但是要解决好坯裂、变形等常见技术问题。

（2）注浆成型　注浆成型又叫浆料成型，是陶瓷成型中的一种基本方法，其成型工艺简单。注浆成型适用于形状复杂、不规则、薄壁、体积大且尺寸要求不严格的陶瓷制品。注浆成型又分为空心注浆成型和实心注浆成型两种基本方法。注浆成型原理如图8-27所示。注浆成型流程如图8-28所示。

图 8-27　注浆成型原理图

a）制作石膏模具　b）注浆　c）待水分被吸收，形成一定壁厚，倒出泥浆　d）干燥　e）脱模、取件

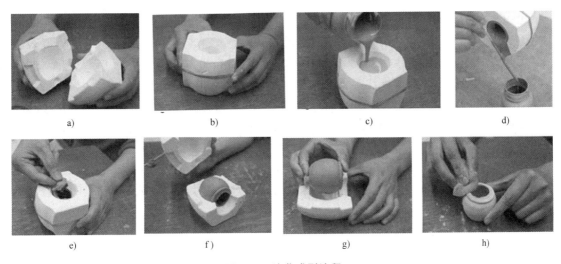

图 8-28　注浆成型流程

1）空心注浆成型。空心注浆成型是将制备好的坯料泥浆注入石膏模具内，由于石膏模具的吸水性，泥浆在模具内壁上形成一均匀的泥层，经过一定时间后，当泥层厚度达到所需

尺寸时，将多余的泥浆倒出，坯料形状便在模具内固定下来，如图 8-29 所示。留在模具内的泥层继续脱水、收缩，并与模具脱离，出模后即得空心注件。坯体外形由模具工作面决定，坯体的厚度则取决于料浆在模具中的停留时间。

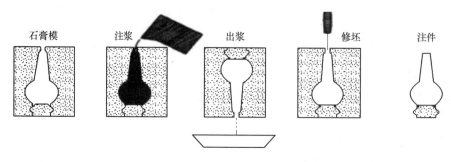

图 8-29　空心注浆成型原理图

2）实心注浆成型。实心注浆成型是将泥料浆注入模具后，泥料浆中的水分同时被模型的两个工作面吸收，坯体在两模之间形成，没有多余料浆排出，如图 8-30 所示。坯体的外形与厚度由两模工作面构成的型腔决定。当坯体较厚时，靠近工作面处坯层较致密，远离工作面的中心部分较稀松，坯体结构的均匀程度会受到一定影响。

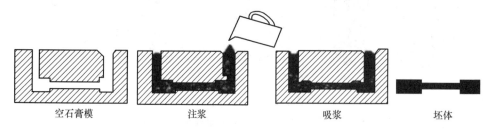

图 8-30　实心注浆成型原理图

由于传统的实心注浆与空心注浆存在着一些不足之处，如操作工艺繁多、生产率低、坯体不够致密、制品易存在缺陷等，因此对传统的注浆方法须进一步改进，以便提高劳动效率和产品的成品率，这便产生了强化注浆。强化注浆主要有压力注浆、真空注浆、离心注浆、热浆注浆、电泳注浆、成组浇注等。下面对压力注浆、真空注浆、离心注浆以及成组浇注进行简单介绍。

① 压力注浆。当注件较大或壁厚时，注浆时间长，当石膏模吸水能力不足时，就不易干涸，有时倒浆后，注件内壁仍然很潮湿，注件容易损坏。为了加速水分扩散，加快吸浆速度，提高注件致密度，缩短注浆时间，并避免大型或异型注件发生缺料现象，必须在压力下将泥浆注入石膏模。一般加压方法是将注浆斗提高，加大注浆压力，或用压缩空气将泥浆压入模型。

② 真空注浆。泥浆中一般都含有少量空气，这些空气会影响注件的致密度和制品的性能。对质量要求高的制品来说，需要通过真空处理来排除泥浆中所含的空气，有时也可将石膏模置于真空室内浇注。真空注浆可大大缩短坯体的形成时间，提高工作效率，同时，也可以提高坯体致密度和强度。

③ 离心注浆。采用离心注浆主要是为了去除泥浆中的空气，提高注件致密度。离心注

浆是在模型处于旋转的情况下进浆的，料浆受离心力的作用紧靠模壁形成致密的坯体，料浆中的气泡由于较轻，在模型旋转时破裂排出，可大大提高产品的成品率。

④ 成组浇注。成组浇注就是由一个连通的进浆通道来进浆，再分别注入各个模型中，这样可以有效提高生产率。

（3）压制成型

1）干压成型。干压成型是将含有一定水分和添加剂的粉料在金属模具中用较高的压力压制成型。与注浆成型、可塑成型相比，压制成型由于坯料采用粉料、水分和胶黏剂的量较少，所以压成后坯体的强度较大，变形小，不经干燥可以直接焙烧，烧结后收缩小，并且制品尺寸精确度高，易于实现机械化和自动化，生产率高。但干压成型的模具磨损大，对制品的体积和尺寸有一定的限制。

2）等静压成型。近年来发展了一种新的压制成型工艺——等静压成型。等静压成型又叫静水压成型，它是利用液体介质的不可压缩并能均匀传递压力的特性而得到的一种成型方法。等静压成型是将陶瓷粉料装入塑料或橡胶做成的模具内，震实、密封后放入高压容器内，然后利用液体加压成型。

等静压成型的优点在于坯体受压均匀、致密度高、烧成收缩和变形小，压力容易调整，对模具无严格要求，适应多种制品的生产，具有较好的应用前景。但也要注意到其缺点所在，如设备比较复杂，操作繁琐，生产率低等。

3. 干燥

成型后坯体（生坯）一般都含有较高的水分，易发生变形和损坏，难以满足下一工序的要求，因此成型后的坯体要进行干燥处理。干燥处理有利于提高坯体对釉料的附着力，还可以缩短烧结周期、降低燃料消耗。由于水分的失去，生坯在干燥后可能产生收缩变形，甚至开裂。对于生坯的干燥，必须根据不同的成型方法所致坯体的干燥收缩特点，确定正确的干燥方法和相应的干燥程度。按干燥是否进行控制可分为自然干燥（图 8-31）和人工干燥。由

图 8-31　自然干燥

于人工干燥是人为控制干燥过程，所以又称为强制干燥。

常用的干燥方法有对流干燥、电热干燥、高频干燥、微波干燥、红外干燥、真空干燥、综合干燥等。生产中常根据生坯不同干燥阶段的特点，将几种干燥方法结合使用，从而达到事半功倍的效果。

（1）对流干燥　对流干燥的特点是利用气体作为干燥介质，以一定的速度吹拂坯体表面，使坯体得以干燥。

（2）电热干燥　是将工频交变电流直接通过被干燥坯体内部进行内热式干燥的一种方法。

（3）高频干燥　以高频或相应频率的电磁波辐射使坯体内水分子产生弛张式极化，转化为干燥的热能而进行干燥。

（4）微波干燥　以微波辐射使坯体内水分子运动加剧，转化为热能进行干燥。

（5）红外干燥　红外辐射使坯体内水分子的键长和键角振动，偶极矩反复变化，转化为热能干燥坯体。

（6）真空干燥　是一种在真空（负压）下干燥坯体的方法。坯体不需要升温，但利用抽气设备产生一定的负压，因此系统需要密闭，难以连续生产。

（7）综合干燥　其特点是综合利用两种以上的干燥方法，充分发挥它们各自的特长，优势互补，往往可以得到更理想的干燥效果。

4. 施釉

施釉是在陶瓷坯体表面覆以釉质材料。釉是陶瓷表面那层晶莹通透的"玻璃"层，是陶瓷的霓衣云裳。釉不仅是陶瓷表面漂亮的装饰层，也是陶瓷坯体的保护层，它不仅能大大提高制品的外观效果，还能改善表面性能，提高其力学强度和热稳定性。对陶瓷制品进行着色、析晶、乳浊等，能掩盖坯体的不良颜色和缺陷。施釉的表面平滑、光亮、无吸湿性、不透气，同时在釉下进行图案装饰时，釉还能保护画面，防止彩画中有毒元素渗出。

图 8-32　各种釉料

釉的种类很多，按照釉料（图 8-32）的成分可以分为石灰釉、长石釉、铅釉、无铅釉、硼釉食盐釉等；按照烧成的温度可分为高温釉、低温釉；按照烧成后的表面特征可分为透明釉、乳浊釉、有色釉、无色釉、裂纹釉、有光釉、哑光釉、结晶釉、窑变釉等。

釉面质量的好坏直接影响陶瓷产品的性能和质量，尤其是具有艺术价值的陶瓷产品，釉面质量更具有决定性的影响。当然，大多数的特种陶瓷不需要施釉，可跳过此道工序，直接进行烧结。

施釉的技巧其实包括了"选用什么釉"以及"用哪种方法施釉"两个问题。不同的釉，不仅颜色各有区别，还有厚与薄、透明和乳油、有光和吸光之分。相同造型的陶艺，如果施用的釉不同，所产生的效果也完全不同。釉料的选择要考虑釉料和坯体泥料的收缩性、烧成温度等。同时，采用不同的施釉方法也很关键，不同的施釉方法，可使釉面呈现匀净、光洁的效果，也可使釉面富于变化和流动感。

通常采用的施釉方法有荡釉、浸釉、喷釉（图 8-33）、浇釉（图 8-34）、刷釉等。

图 8-33　喷釉

图 8-34　浇釉

5. 烧结

烧结也称烧成，是坯体瓷化的工艺过程，也是陶瓷制品工艺中最重要的一道工序。经成型、干燥和施釉后的半成品，必须再经高温焙烧，坯体在高温下发生一系列物理化学变化，使原来由矿物原料组成的生坯，达到完全致密程度的瓷化状态，成为具有一定性能的陶瓷制品。

一件完美的瓷器烧制成功与窑的形状、装瓷匣钵入窑后的摆放位置、烧成温度的高低、窑内火焰燃烧的化学变量等都有极大关系。不同时期、不同瓷质的瓷器烧成温度是有差异的，其平均烧成温度在 1100~1300℃。烧结可以在煤窑、油窑、电炉、煤气炉等高温窑炉中完成。陶瓷的烧结过程大致可分为低温蒸发（<300℃）、氧化分解和晶型转化（300~950℃）、玻化成瓷和保温（>950℃）、冷却定型四个阶段，如图 8-35 所示。

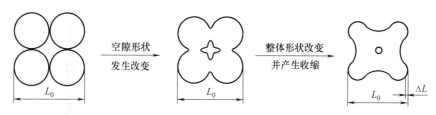

图 8-35　陶瓷的烧结过程

6. 后续加工

陶瓷制品在烧结后即硬化定型，具有很高的硬度，一般不易加工。对某些尺寸精度要求较高的制件，烧结后可进行精密加工，使之符合表面粗糙度、形状、尺寸等精度要求，如磨削加工、研磨与抛光、超声波加工、电加工或激光加工，甚至切削加工等。

8.3.2　连接加工工艺

1. 粘接

粘接过程是指用一定稠度的粘接泥浆将各自成型好的生坯部件粘接在一起。粘接是制造壶、杯及有些小口花瓶、坛等日用瓷和艺术瓷、卫生瓷等不能用一体成型的坯体所必须经过的工序。一般是将零件坯体粘于主要坯体上。

（1）粘接方法　粘接方法包括干法粘接和湿法粘接两种。

1）干法粘接。坯体含水率在 3% 以下进行的粘接称干法粘接。这种粘接方法对操作工人技术要求较高，但粘接件不易变形。

2）湿法粘接。坯体含水率在 15%～19% 进行的粘接称湿法粘接。这种粘接方法操作简单，粘接牢固不易开裂，粘接率较高，但容易变形。

（2）粘接步骤

1）粘接面处理。对粘接件进行处理，使粘接面的弧度吻合良好。

2）刷水。在坯体粘接点（面）刷水，使坯体粘接点（面）的含水率与粘接泥的含水率接近，能够减少粘接开裂。

3）涂粘接泥。一般是在零件坯体的粘接面涂或蘸适量的粘接泥。

4）粘接。将涂有粘接泥的零件坯体与主件坯体粘接。

5）刷余浆。用毛笔等工具刷去粘接点附近多余的粘接泥。

（3）粘接工艺要点

1）各部件的软硬程度（含水率）。在粘接时，各部件的软硬程度并不强求一致，但是含水率尽量接近。一般来说，零件坯件应比主体坯件稍硬一些，以防止变形，但也不能相差太大，否则会因含水量不同而收缩不一致引起裂坯缺陷。实践证明，两者之间水分含量相差不应超过 2%~3%。

2）粘接处理。对于大件坯件粘接可采用麻面粘接。所谓麻面粘接是指两触面用锯齿状刀子划成锯齿状，这样可以增加接触面积，使粘接口更牢固。麻面粘接的麻面程度可根据坯体含水率而定，如坯体含水率低，则麻面程度可深一些；如含水率高，则麻面程度可浅一些。对于大型卫生瓷有两种不同的操作方法：一种是在两个粘接件含水率适当的情况下，先将两者粘接处划成麻面；另一种情况是坯体含水率较低，划成麻面后可用刷子蘸水刷一遍，直接用稠泥浆进行粘接。这两种操作如能掌握恰当，可以得到同样的效果。

（4）粘接泥浆　粘接泥浆一般和坯体的组成一致，这样才不会由于两者膨胀系数不一致而导致裂纹产生；同时，还要控制好泥浆的黏度和流动性，一般流动性要好，相对密度调节至 2.0 以上，这样的泥浆粘接后才不会开裂。为了粘接牢固，也可在粘接泥浆中加入一定的黏结剂（糊精、甲基纤维素等），也可以在泥浆中加入 30% 左右的釉料或其他熔剂，使其在高温下与坯体牢固结合。

8.3.3　表面处理工艺

陶瓷装饰是用工艺技术和装饰材料美化日用陶瓷制品的重要手段。它对提高制品的外观质量、丰富人们的日常生活起着积极有效的作用。

陶瓷装饰可对坯体或坯体表面进行加工，也能对釉本身或在釉面上和釉下进行联合装饰，具体方法很多，各有其艺术特点与风格。按装饰技法不同，可归纳成以下几种：

1）雕塑：刻花、剔花、堆花、镂空、浮雕、塑造。

2）化妆土装饰。

3）色釉：单色釉、复色釉、变色釉、窑变花釉。

4）晶化釉：结晶釉、砂金釉、液-液分相晶化釉。

5）釉上彩：古彩、粉彩、新彩、广彩、印彩、刷彩、喷彩、贴花。

6）釉下彩和釉中彩：贴花、印彩、彩绘。

7）贵金属装饰：亮金、磨光金、腐蚀金。

8）其他装饰方法：光泽彩、碎纹釉、无光釉、流动釉、斗彩、照相装潢。

1. 坯胎装饰

1）化妆土装饰（图 8-36），是指用上好的瓷土加工调和成泥浆，施于质地较粗糙或颜色较深的瓷器坯体表面，是起瓷器美化作用的一种装饰方式。化妆土的颜色有灰色、浅灰色、白色等。施用化妆土可使粗糙的坯体表面变得平滑、平整，坯体较深的颜色得以覆盖，釉层外观显得美观、光洁、柔和、滋润。

2）划花，是在半干的器物坯体表面以竹、木、铁杆等工具浅划出线状花纹，然后施釉或直接入窑焙烧。划花手法灵活，线条

图 8-36　化妆土装饰

自然、纤巧，整体感强。

3）刻花，是在尚未干透的器物坯体表面以铁刀等工具刻制出花纹，然后施釉或直接入窑焙烧。刻花的刀法分为"单刀侧入法"和"双入正刀法"，前者刀锋一侧深，一侧浅，截面倾斜；后者刀锋两侧垂直，刻花线条有宽有窄，转折变化多样，兼有线和面的艺术效果，整体感强。

4）贴花，又称"模印贴花""塑贴花"，是将模印或捏塑的各种人物、动物、花卉、铺首等纹样的泥片，用泥浆粘贴在已成型的器物坯体表面，然后施釉入窑焙烧。贴花纹样生动、逼真，具有较强的立体感。这种技法出现在中国汉代并流行于三国两晋南北朝至唐代，如唐代长沙窑瓷器。

5）印花（图8-37、图8-38），是将有花纹的陶瓷质料的印具，在尚未干的器物坯体上印出花纹，或用有纹样的模子制坯，直接在坯体上留下花纹，然后入窑或施釉入窑烧制。

图8-37　工具印法一　　　　　　　　　　　　图8-38　工具印法二

6）剔花（图8-39），是在器物表面施釉或施化妆土，并刻划出花纹，然后将花纹部分或纹样以外的釉层或化妆土剔去，露出胎体，施化妆土的部分罩以透明釉。器物烧成后，釉色、化妆色与胎体形成对比，花纹具有线浮雕感，装饰效果颇佳。剔花技法始于北宋磁州窑，陆续被其他一些窑场采用。

7）镂空，也叫"镂雕""透雕"（图8-40）。在器物坯体未干时，将装饰花纹雕通，然后直接或施釉入窑烧制，镂空的纹样一般较为简单，多为三角形、圆孔形、四边形等几何形图案。

8）彩绘，即用毛笔蘸各种颜料，在陶瓷器上绘制纹饰。彩绘出现于新石器时代，在中国汉、唐时期有了较大的发展，明、清时期最为盛行。彩陶上的彩绘是用颜料在坯体或涂饰陶衣的坯体上绘画花纹，入窑一次烧成。彩绘陶则是在烧成的陶器上绘画。彩绘瓷器有釉下彩绘和釉上彩绘之分。釉下彩绘是用颜料在坯体上绘画花纹，然后施釉入窑经高温烧成；釉上彩绘一般是以颜料在施釉后高温烧过的器物釉面上绘画，然后再入窑以600~900℃的低温烘烧。彩绘纹饰主要有人物纹、动物纹、花卉纹、山水纹、诗文纹、故事纹等，使瓷器更加绚丽多彩，惹人喜爱。

9）塑造，是将以手捏或模制的立体人物、动物、亭阙等密集而又有规律地粘贴在器物坯体上，然后直接或施釉入窑烧制。

图 8-39　剔花饰法

图 8-40　镂空饰法

2. 上釉

上釉是将装饰完毕的坯胎表面上覆盖一层釉料，如图 8-41 和图 8-42 所示。上釉的目的是在陶瓷坯体的表面上覆以适当厚度的硅酸质材料，并且在熔融后与坯体能密实地结合，这种类似玻璃质的保护层称为釉。釉的主要作用是：

1）可增强坯体的强度。

2）防止多孔性坯体内装液体的渗透。

3）增加坯体表面的平滑性，易于清理。

图 8-41　釉下彩青花

图 8-42　釉上彩珐琅彩

4）具有装饰性，可增加陶瓷的美观性。

5）具有对酸碱的耐蚀性。

当然对于陶瓷设计艺术来说，釉赋予作品"色调"及"质感"，是其艺术性的重要因素。

3. 膜金属化处理

膜金属化处理能让陶瓷和金属两种材料结合起来，并能充分利用它们各自的物理特性。导电线路、电阻器和电容器放在陶瓷基片上形成电路，可应用在那些不能使用标准玻璃纤维印制电路板的产品上。与其他常规玻璃纤维印制电路板不同，陶瓷基片使用的是添加材料，而不是把材料蚀刻掉。

在氧化铝或铝的氮化物上印刷涂层，加热后可形成永久的物理连接，也可以加入后续的

涂层形成独立的电路。这种工艺可以让设计师去开发陶瓷和电子结合的产品，如高压、高阻值的专用电阻网络及芯片电阻。这种产品的应用范围极其广泛，一般消费品到军事装备都在其列。

8.4　设计应用案例分析

8.4.1　体现陶瓷性能特征的设计案例分析

设计名称：松林雷之助的茶碗作品
设 计 者：松林雷之助
地　　点：日本
图　　例：图 8-43 ~ 图 8-47

朝日烧的窑炉"玄窑"，是登窑中并设穴窑的大型窑炉，一次可以烧制 1000 ~ 2000 个陶器。由于生产时会产生黑烟已被禁止。朝日烧是日本的第一间烙有独家印记的工坊，历代有他们的专属印章来区分作品。大英博物馆、维多利亚与艾伯特博物馆都收藏了松林雷之助的茶碗作品。

图 8-43　茶碗

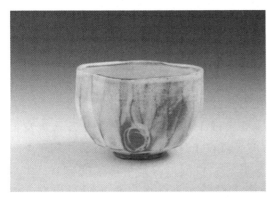

图 8-44　朝日烧茶碗（一）

图 8-45　朝日烧茶碗（二）

朝日烧以烧制抹茶、煎茶茶碗（图 8-43）和茶具最为知名，朝日烧的茶器造型古朴、拙中见巧，尤以"御木"（图 8-44）、"鹿背"（图 8-45）、"蟠师"（图 8-46）、"窑变"（图 8-47）四类享誉全国。

图 8-46　朝日烧茶碗（三）

图 8-47　朝日烧茶碗（四）

设计名称：陶瓷削皮器

图　　例：图 8-48、图 8-49

图 8-48　陶瓷削皮器

图 8-49　黄油切刀

这是一组陶瓷削皮器（图 8-48）的设计，主要由两个产品组成，一个是瓜果削皮器和一个黄油切刀（图 8-49）。这件设计作品最大的亮点在于其陶瓷制成的刀刃，陶瓷不仅重量比金属更轻，不沾污，容易清洁，而且不易腐蚀。再配上其独特的工学设计——黄油切刀、瓜果削皮器的弯曲设计，更加符合人体工程学，使得这款产品的实用性大大增强。

设计名称：Cibola 垂灯
时　　间：2007 年
设 计 者：Dominic Bromley
图　　例：图 8-50

图 8-50　Cibola 垂灯

每盏 Cibola 垂灯都是由两块陶瓷片组成的，圆形纹样装饰，其灵感来自洋葱，反光之时能产生月食之美。它将陶瓷的质感与光影效果结合，营造了别样的氛围。

设计名称：Shoal（鱼群）灯
时　　间：2007 年
设 计 者：Dominic Bromley
图　　例：图 8-51

图 8-51　鱼群灯

Shoal（鱼群）灯的设计灵感来自于深海鱼群，其直径 2m，中间有 6 根发光管，所有的鱼形都是由陶瓷烧成的。陶瓷所反射和折射出的光线仿佛让人置身于波光粼粼的海洋之中。

设计名称：陶瓷台灯
图　　例：图 8-52

图 8-52　陶瓷台灯

这盏台灯由三种主要材料组成，底座的铁让人感到稳定和可信任，手臂部分的木材带来温暖的感觉，而灯罩部分的陶瓷，能与光线在感官上相连。

设计名称：陶瓷人榨汁机
地　　点：英格兰
图　　例：图 8-53

图 8-53　陶瓷人榨汁机

这款陶瓷人榨汁机由英格兰的乔治手工制作，全部采用了纯洁的白色陶瓷材料，以反映作品的洁净。他的设计富有想象力和幽默感，榨汁的部分被塑造成了人形，转一转这个陶瓷小人就有果汁喝了。

设计名称："Polar Molar" 牙签架
设 计 者：KCLO
图　　例：图 8-54

图 8-54　"Polar Molar" 牙签架

由设计师 KCLO 设计的 "Polar Molar" 牙签架，是采用注浆成型、由两部分粘合而成的内空的坯体，再经上釉制成的陶制桌上牙签架。"Polar" 表示 "地极" 的含义，它同时又有 "棍子" 的意思，这里可以引申为 "牙签"。而 "Molar" 这个词则代表了牙齿。设计师 KCLO 说："之所以这样设计是因为使用者拿牙签时都乐意从中间，也是最卫生的部位取牙签。" "Polar Molar" 牙签架其中一个功能就是可以把它放置在餐桌上，在餐后或者是在乏味的宴席中引起用餐者的兴趣和话题。"Polar Molar" 牙签架所采用的陶制材料在烧结过程中比瓷器变形小，适合空心造型，通常烘烧温度低于 1200℃，成本低。

设计名称：海绵花瓶
地　　点：荷兰
设 计 者：马赛尔·万德里
图　　例：图 8-55、图 8-56

由荷兰设计师马赛尔·万德里设计的海绵花瓶，是将海绵浸入陶浆，使陶浆完全浸透海绵，在海绵坯体上捅出一个洞，把陶土制成的管状的插花容器放入孔中，然后放入窑炉中烧

制。海绵在高温下化为灰烬，只剩下酷似海绵的陶瓷海绵胎体，即得到体现现代创意的产品，充分体现了设计师对陶瓷工艺的了解和对陶瓷成型技术的前卫性探讨。

图 8-55　海绵花瓶

a)

b)

图 8-56　海绵花瓶细节

设计名称：陶瓷花插椅
设 计 者：萨地·扬德拉·帕克黑尔
图　　例：图 8-57

a)

b)

图 8-57　陶瓷花插椅

由著名设计师萨地·扬德拉·帕克黑尔设计的一系列别具匠心的家居产品，给设计领域带来了全新的视觉语言。陶瓷花插椅分为前后两部分，分别进行拉坯制作。烘烧后用胶把两部分粘接在一起。他将大批量生产的工业造型和古老的拉坯工艺结合在一起，创造出了大批的家具制品。

设计名称："白化"拼板玩具灯

设 计 者：KCLO

图　　例：图 8-58

图 8-58　"白化"拼板玩具灯

　　"白化"拼板玩具灯是由一块块独立的拼板组成的油灯，这就是其名称的由来。每个拼板本身就是一盏灯，是由白色瓷质材料制成的。这种瓷质材料含有玻璃的成分，是一种具有玻璃状的陶瓷，具有极佳的抗热冲击能力，硬度极高，独特的白色外表，状似玻璃，防水，这使得产品能够存放液体，每一块拼板中可以盛放 40mL 的燃料，拼连起来的油灯像一块巨大的拼图。在不使用它的时候，每块拼板可以朝上叠起来，可以节省出很多宝贵的空间。

设计名称：Zero 陶瓷餐刀

设 计 者：Seymour Powell

图　　例：图 8-59

图 8-59　Zero 陶瓷餐刀

　　由设计师 Seymour Powell 设计的餐刀（图 8-59），刀刃采用称为"陶瓷钢"的新颖陶瓷材料——氧化锆陶瓷材料精制而成，刀柄采用高质量、防水的工程材料。氧化锆陶瓷材料是材料中强度最高和最具韧性的。这种材料比钢轻，但硬度比钢高 50%，刚性极佳，化学性质不活泼，用于现代厨房，具有普通金属刀无法比拟的优点。陶瓷餐刀硬度高，耐磨性是金属刀的 60 倍；刀刃锋利，能削出如纸一般薄的肉片；材料化学性能稳定，不与食物发生任何反应，可保持食品的原色、原味，尽享美食风味；不生锈，不变色，可耐各种酸、碱有机物的腐蚀，健康环保；刀具表面非常光洁，色泽圆润、洁白，有玉的质感；不沾污，清洁容易；该刀完全无磁性，且为无致密材料，无孔隙。同金属刀具相比，陶瓷餐刀性脆，用它来切割骨头或作为撬棒使用的话易损坏刀具。陶瓷餐刀的工艺是用陶瓷粉末和特殊胶黏剂压制成型，制成刀具的坯体，在 1000℃ 左右的温度下烧制，然后用金刚石砂轮进行打磨，最后再安装刀柄。陶瓷餐刀充分体现了新世纪、新材料的绿色环保概念，是当代高新技术为现代人奉献的又一杰作。

设计名称："银钻"计时陶瓷手表

设 计 者：雷达公司

图　　例：图 8-60

图 8-60　"银钻"计时陶瓷手表

当一般手表制造商还在使用金、铜或钢这些常规材料来制造手表的时候，雷达公司已开始采用创新材料。雷达品牌创立于 1957 年，因其率先使用超前材料制成的独特产品而在业内建立了声誉。雷达公司的目标就是：制造出美观恒久的手表。20 世纪 80 年代，陶瓷首次被作为高性能材料来制作手表。此时的陶瓷已经在很多高科技领域如航天上开始使用。陶瓷技术的发展给雷达公司带来了可实现生产出超坚硬、永不磨损手表的可能。

超精细氧化锆或碳化钛粉可用于手表的生产。氧化锆是一种较为常用的高性能陶瓷原料，压制成型后，在 1450℃ 左右的温度进行烧结，再用钻石砂抛光使其表面更为光亮，更具金属感。这种材料具有极佳的强度和断裂韧度，其坚韧的特性使其更易抵抗破裂，具有超硬、超耐磨性，化学稳定性极佳，耐高温（可至 2400℃），致密，热导率低（是氧化铝的 20%）。氧化锆颗粒较细小，这样使得由它制成的表面涂层更为圆润，可用于制作刀具、活塞、轴承产品，甚至是华丽的首饰制品。

雷达公司用陶瓷浇注技术生产出了更为复杂、精密的"整体陶瓷"系列手表产品。雷达公司将纯度和熔点极高的有色氧化物与陶瓷粉进行混合，制出了色彩丰富的高科技陶瓷材料。

设计名称：Phonofone Ⅱ 陶瓷扬声器

设 计 者：Tristan Zimmerman

地　　点：加拿大

图　　例：图 8-61

图 8-61　Phonofone Ⅱ 陶瓷扬声器

Phonofone Ⅱ 是一个留声机风格的 MP3 播放器的扬声器，是专为苹果 iPod 系列播放器而设计的。其在加拿大设计师 Tristan Zimmerman 的重新诠释下，成为结合现代科学技术及怀旧经典的特色产品。该产品不仅只是使用了陶瓷材料，它更延伸了材料的使用空间，带来了全新的实用价值，赋予了全新的美学价值。

Phonofone Ⅱ 陶瓷扬声器的整体结构是由陶瓷组成的。由于陶瓷的硬度能够强化声音的频率，因此是扩大声音的好材料。陶瓷材料的采用改进了扬声器的声学性能，使音色表现得非常圆润、自然、和谐。Phonofone Ⅱ 陶瓷扬声器还具有环保节能的特点，其外观颜色有多种选择，可对陶瓷进行上釉着色，并刻上图案。

8.4.2 体现陶瓷工艺特征的设计案例分析

设计名称：Tonfisk Oma 柠檬榨汁机
设 计 者：苏珊娜·霍卡拉、詹妮·奥佳拉
图　　例：图 8-62、图 8-63

图 8-62　柠檬榨汁机

　　由设计师苏珊娜·霍卡拉（Susanna Hoikka-la）和詹妮·奥佳拉（Jenni Ojala）设计的榨汁机，在清洁方面充分发挥了陶瓷材料的特性，即耐酸碱性强、不易被油污弄脏。Tonfisk Oma 榨汁机造型简单大方，它的深度和中间切边的设计，既操作方便，又不会把柠檬溅到使用者身上，只要把切好的半个柠檬片往碗里一转，就可以从漏嘴中得到清凉的柠檬汁了。

图 8-63　榨汁机细节

设计名称：陶瓷"编织墙"
设 计 者：Gonnette Smits
图　　例：图 8-64

图 8-64　陶瓷"编织墙"

　　Muurbloem 工作室的设计师 Gonnette Smits 在欧洲陶瓷工作中心研制开发出一系列陶瓷墙体材料，使其看上去拥有一种更舒服的触觉感受。这种陶瓷材质，耐高温、耐腐蚀，表面坚硬，该产品不仅仅是一种单一设计理念的实体转化，而是一个产品系列，它能根据不同工程的具体要求而制作出相适应的产品。

设计名称："不烫手"杯子
设 计 者：斯蒂芬
图　　例：图 8-65

图 8-65　"不烫手"杯子

由伦敦设计师斯蒂芬设计的陶瓷杯子,不是采取以往一贯的把手改良,而是采用独特的鳍状结构,即通过在杯子外壁添加凸出的竖条来降低热量的传递,达到隔热的目的。当杯子内壁温度高达 100℃时,杯子外壁的温度也只有 50℃,不会烫手。这只杯子外缘巧妙地设计了棱边,美观、易握、防烫。

设计名称:V602T 陶瓷手机
设 计 者:沃达丰电信
图 　 例:图 8-66

在目前的手机市场上,手机外观材质主要有两类:一类是采用全金属制造,它的好处是质感强,耐磨,不易褪色;另一类为塑料材质,它的优点是轻便。V602T手机外观采用了陶瓷材料制成,其独特的工艺使手机颇具艺术感。

图 8-66　V602T 陶瓷手机

思考题

1. 普通陶瓷与特种陶瓷有哪些相同和不同之处?
2. 陶瓷的分类依据是什么?
3. 陶瓷生产的基本工艺过程包括哪些?
4. 注浆成型的定义及分类是什么?

参 考 文 献

[1] 陈琦. 陶瓷艺术与工艺 [M]. 北京:高等教育出版社,2005.
[2] 马铁成. 陶瓷工艺学 [M]. 北京:中国轻工业出版社,2011.
[3] 关长斌,郭英奎,刘玉成. 陶瓷材料导论 [M]. 哈尔滨:哈尔滨工程大学出版社,2005.
[4] 张玉龙,马建平. 实用陶瓷材料手册 [M]. 北京:化学工业出版社,2006.
[5] 刘维良. 先进陶瓷工艺学 [M]. 武汉:武汉理工大学出版社,2004.

第 **9** 章

复合材料与工艺

本章提要：本章主要介绍复合材料及其性能、工艺和应用。复合材料，顾名思义是由两种或两种以上不同性质的材料，通过物理或化学的方法，在宏观（微观）上组成具有新性能的材料。各种材料在性能上互相取长补短，产生协同效应，使复合材料的综合性能优于原组成材料以满足各种不同的要求。

复合材料的基体材料分为金属和非金属两大类。金属基体材料常用的有铝、镁、铜、钛及其合金。非金属基体材料主要有合成树脂、橡胶、陶瓷、石墨等。增强材料主要有玻璃纤维、碳纤维、硼纤维、芳纶纤维、碳化硅纤维、石棉纤维、晶须、金属丝和硬质细粒等。

9.1 常见复合材料及其性能特征

复合材料包括树脂基复合材料、金属基复合材料、陶瓷基复合材料、纤维增强复合材料、木塑复合材料和竹木复合材料等。随着各种复合材料制备技术的不断发展，复合材料的性能也得到了不断的提高。

9.1.1 树脂基复合材料

树脂基复合材料（图9-1），是由两种或两种以上的独立物理相包含的基体材料（树脂）和增强材料所组成的一种固体产物。通常增强材料包括玻璃纤维、碳纤维、玄武岩纤维或者芳纶等。树脂基复合材料在航空、汽车、海洋工业中有广泛的应用。图9-2所示为用树脂基复合材料做的耐高温涡轮叶片。

图 9-1 树脂基复合材料　　　　　图 9-2 用树脂基复合材料做的耐高温涡轮叶片

树脂基复合材料具有如下特点：①各向异性（短切纤维复合材料等显各向同性）；②不均质（或结构组织质地的不连续性）；③呈黏弹性行为；④纤维（或树脂）体积含量不同，材料的物理性能有差异；⑤影响质量因素多，材料性能多呈分散性。

树脂基复合材料的物理性能主要有热学性质、电学性质、磁学性质、光学性质、摩擦性质等。对于一般的主要利用力学性质的非功能复合材料，要考虑在特定的使用条件下材料对环境的各种物理因素的响应，以及这种响应对复合材料的力学性能和综合使用性能的影响；而对于功能性复合材料，所注重的则是通过多种材料的复合来满足某些物理性能的要求。

树脂基复合材料的物理性能由组分材料的性能及其复合效应所决定。要改善树脂基复合材料的物理性能或对某些功能进行设计时，往往更倾向于应用一种或多种填料。相对而言，可作为填料的物质种类很多，可用来调节树脂基复合材料的各种物理性能。值得注意的是，为了某种理由而在复合体系中引入某一物质时，可能会对其他的性质产生劣化作用，需要针对实际情况对引入物质的性质、含量及其与基体的相互作用进行综合考虑。

树脂基复合材料的成型有许多不同工艺方法，连续纤维增强树脂基复合材料的成型一般与制品的成型同时完成，再辅以少量的切削加工和连接即成成品；随机分布短纤维和颗粒增强塑料可先制成各种形式的预混料，然后进行挤压、模塑成型。成型后的纤维复合材料如图9-3所示。

9.1.2 金属基复合材料

金属基复合材料是以金属及其合金为基体，与一种或几种金属或非金属增强相人工结合成的复合材料。目前，其制备和加工比较困难，成本相对较高，常用在航空航天和军事工业上。现在复合材料生产加工技术已经相对比较成熟，在民用、商用领域均有使用。

金属基复合材料的特点在力学方面为横向强度及剪切强度较高，韧性及疲劳强度等综合力学性能较好，同时还具有导热性、导电性、耐磨性良好，热膨胀系数小、阻尼性好、不吸湿、不老化和无污染等优点。图 9-4 所示为外镀锌内衬不锈钢复合钢管。

图 9-3　成型后的纤维复合材料

图 9-4　外镀锌内衬不锈钢复合钢管

金属基复合材料按增强体的类别，分为纤维增强（包括连续和短切）、晶须增强和颗粒增强复合材料等；按金属或合金基体的不同，金属基复合材料可分为铝基、镁基、铜基、钛基、高温合金基、金属间化合物基以及难熔金属基复合材料等。由于这类复合材料加工温度高、工艺复杂、界面反应控制困难、成本相对较高，应用的成熟程度远不如树脂基复合材料，应用范围较小。

9.1.3 陶瓷基复合材料

陶瓷基复合材料是以陶瓷为基体与各种纤维复合的一类复合材料。图 9-5 所示为陶瓷基复合材料制成的排气混合器。陶瓷基体可为氮化硅、碳化硅等高温结构陶瓷。这些先进陶瓷具有耐高温、高强度和刚度、相对重量较轻、耐腐蚀等优异性能，而其致命的弱点是具有脆性，当处于应力状态时，会产生裂纹，甚至断裂导致材料失效。而采用高强度、高弹性的纤维与基体复合，则是提高陶瓷韧性和可靠性的一个有效的方法。纤维能阻止裂纹的扩展，从而得到有优良韧性的纤维增强陶瓷基复合材料。

陶瓷基复合材料具有优异的耐高温性能，主要用作高温及耐磨制品。其最高使用温度主要取决于基体特征。陶瓷基复合材料已实用化或即将实用化的领域有刀具、滑动构件、发动

图 9-5　陶瓷基复合材料排气混合器

机零件、能源构件等。法国已将长纤维增强碳化硅复合材料应用于制造高速列车的制动件，显示出其优异的摩擦磨损特性，取得了满意的使用效果。

9.1.4 纤维增强复合材料

高分子（塑料、树脂）、金属、陶瓷等材料都可以作为基体，掺入增强体后便成为复合材料。若按纤维增强体的形状分类，复合材料可分为颗粒增强复合材料、夹层增强复合材料和纤维增强复合材料，如图9-6所示。目前发展较快、应用较广的是纤维增强复合材料。若按基体分类，也可分为三类，即树脂基复合材料、金属基复合材料和陶瓷基复合材料。

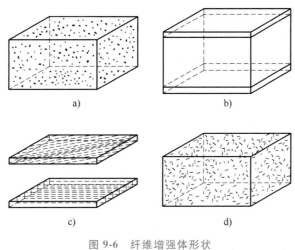

图 9-6 纤维增强体形状

a）颗粒 b）夹层 c）连续纤维 d）短纤维

纤维增强复合材料是由增强纤维材料，如玻璃纤维、碳纤维、芳纶纤维等，与基体材料经过缠绕、模压或拉挤等成型工艺而形成的复合材料。图9-7所示为纤维增强复合材料产品。根据增强材料的不同，常见的纤维增强复合材料分为玻璃纤维增强复合材料、碳纤维增强复合材料以及芳纶纤维增强复合材料。纤维增强复合材料具有如下特点：

1）比强度高，比模量大。

2）材料性能具有可设计性。

3）耐蚀性和耐久性能好。

4）热膨胀系数与混凝土的相近。

这些特点使得纤维增强复合材料能满足现代结构向大跨、高耸、重载、轻质高强以及在恶劣条件下工作发展的需要，同时也能满足现代建筑施工工业化发展的要求，因此被越来越广泛地应用于各种民用建筑、桥梁、公路、海洋、水工结构以及地下结构等领域中。

9.1.5 木塑复合材料

木塑复合材料（图9-8）结合木材和高分子材料的优点，可代替木材，可有效缓解森林资源匮乏、木材供应紧缺的问题，因而被广泛应用于家具、建筑、车辆、船舶、包装、运输、化工、机电等领域，以及其他如农业大棚支架、舢板、水产箱、枪托、舞台用品等。

图 9-7　纤维增强复合材料产品

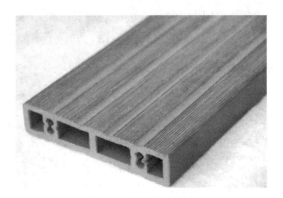

图 9-8　木塑复合材料

木塑复合材料是国内外近年来蓬勃兴起的一类新型复合材料，指利用聚乙烯、聚丙烯和聚氯乙烯等，代替通常的木塑复合材料树脂黏合剂，与超过50%以上的木粉、稻壳、秸秆等废植物纤维混合成新的木质材料，再经挤压、模压、注射成型等塑料加工工艺，生产出的板材或型材。木塑复合材料主要用于建材、家具、物流包装等行业。将塑料和木质粉料按一定比例混合后经热挤压成材称为挤压木塑复合板材。

木塑复合材料的基础为高密度聚乙烯和木质纤维，决定了其自身具有塑料和木材的某些特性。

1）良好的加工性能。木塑复合材料内含塑料和纤维，因此，具有同木材相类似的加工性能，可锯、可钉、可刨，使用木工器具即可完成，且握钉力明显优于其他合成材料。其力学性能优于木质材料，握钉力一般是木材的3倍，是刨花板的5倍。

2）良好的强度性能。木塑复合材料内含塑料，因而具有较好的弹性模量。此外，由于内含纤维并经与塑料充分混合，因而具有与硬木相当的抗压、抗弯曲等物理力学性能，并且其耐用性明显优于普通木质材料，表面硬度高，一般是木材的2~5倍。

3）具有耐水、耐蚀性，使用寿命长。木塑材料及其产品与木材相比，可耐强酸碱、耐水、耐腐蚀，并且不繁殖细菌，不易被虫蛀，不长真菌；使用寿命长，可达50年以上。

4）优良的可调整性能。通过助剂，塑料可以发生聚合、发泡、固化、改性等改变，从而改变木塑材料的密度、强度等特性，还可以达到抗老化、防静电、阻燃等特殊要求。

5）紫外线光稳定性、着色性良好。

6）其最大的优点就是可变废为宝，并可100%回收再生产。可以分解，不会造成"白色污染"，是真正的绿色环保产品。

7）原料来源广泛。生产木塑复合材料的塑料原料主要是高密度聚乙烯或聚丙烯，木质纤维可以是木粉、谷糠或木纤维，另外还需要少量添加剂和其他加工助剂。

8）可以根据需要，制成任意形状和尺寸大小。

9.1.6　竹木复合材料

竹材有很多优良的性能（如强度高、硬度大、韧性好和耐磨等），但也有径级小、出材率低和加工效率低等缺点。竹木复合材料可有效地发挥竹、木各自的优良特性，通过科学的组合形式和胶合工艺，既能降低成本，又能保证产品的内在和外观质量。竹木复合材料的研

究和开发促进了竹材与人工速生林木的优化利用，在一定程度上缓解了木材的供需矛盾。

竹木复合材料是指竹材与木材以相同或不同的结构单元形式进行组合及胶接而成的复合板材或方材，其具有多种形式，如竹木复合胶合板、竹木复合层积材等，分为结构用竹木复合材料和功能性竹木复合材料两大类。其中，结构用竹木复合材料主要作工程结构件使用；而功能性竹木复合材料主要用于装饰和家具制作。图9-9所示为竹木复合材料果篮。

目前，竹木复合材料的组合形式有竹席或竹帘-木单板、竹木复合定向刨花板（图9-10）、竹木复合空心板、竹木复合装饰板等。我国对竹木复合材料研究的内容十分丰富，范围广泛，处于世界领先地位。在日本、印度和泰国等生产商品竹较多的国家，对竹类资源和竹材利用方面的研究异常活跃。在竹木复合材料研究方面，日本京都大学木材研究所的研究人员用柳安木、竹材以及甘蔗渣制造复合纤维板，并对其性能进行了测定。竹木复合材料的热导率较小，人触摸时会感暖；压缩弹性系数和表面粗糙度适宜，有适中的软硬感和粗滑感；有较好的抗冲击性能，做成地板或家具，会使人有安全感；具有的芳香气味有除臭、杀虫和防霉抗菌作用，可以缓解人的精神压力，减轻疲劳；可以通过自身的吸湿和解吸作用对湿度进行调节，以缓和室内空间湿度的变化，保持环境的舒适；此外，竹木复合材料也是一种很好的建筑模板用材。

图 9-9 竹木复合材料果篮

图 9-10 竹木复合定向刨花板

9.2 复合材料典型成型工艺

复合材料成型工艺是复合材料工业发展的基础和条件。随着复合材料应用领域的拓宽，复合材料工业得到迅速发展，一些成型工艺日臻完善，新的成型方法不断涌现，目前聚合物基复合材料的成型方法已有 20 多种，并成功地用于工业生产。

与其他材料加工工艺相比，复合材料成型工艺具有如下特点：

1）材料制造与制品成型同时完成。一般情况下，复合材料的生产过程，也就是制品的成型过程。材料的性能必须根据制品的使用要求进行设计，因此在选择材料、设计配比、确定纤维铺层和成型方法时，都必须满足制品的物理性能和化学性能、结构形状和外观质量要求等。

2）制品成型比较简便。一般热固性复合材料的树脂基体，成型前是流动液体，增强材

料是柔软纤维或织物,因此,用这些材料生产复合材料制品,所需工序及设备要比其他材料简单得多,对于某些制品仅需一套模具便能生产。

9.2.1 接触低压成型工艺

接触低压成型工艺的特点是以手工铺放增强材料,浸渍树脂,或用简单的工具辅助铺放增强材料和树脂。接触低压成型工艺的另一个特点,是成型过程中不需要施加成型压力(接触成型),或者只施加较低的成型压力(接触成型后施加 0.01~0.7MPa 的压力,最大压力不超过 2.0MPa)。

接触低压成型工艺过程,是先将材料在阴模、阳模或对模上制成设计的形状,再通过加热或常温固化,脱模后再经过辅助加工而获得制品。手糊成型、喷射成型、袋压成型、树脂传递模塑成型、热压罐成型和热膨胀模塑成型(低压成型)等都属于接触低压成型。

接触低压成型工艺中,手糊成型工艺是聚合物基复合材料生产中最先发明的,适用范围最广,其他方法都是手糊成型工艺的发展和改进。接触成型工艺最大的优点是设备简单、适应性广、投资少、见效快。但其最大的缺点是生产率低、劳动强度大、产品重复性差等。

1. 原材料

接触低压成型的原材料有增强材料、基体材料和辅助材料等。

(1) 增强材料 接触低压成型工艺对增强材料的要求是:①增强材料易于被树脂浸透;②有足够的形变性,能满足制品复杂形状的成型要求;③气泡容易排出;④能够满足制品使用条件的物理和化学性能要求;⑤价格合理(尽可能便宜),来源丰富。

用于接触低压成型的增强材料有玻璃纤维及其织物、碳纤维及其织物、芳纶纤维及其织物等。

(2) 基体材料 接触低压成型工艺对基体材料的要求是:①在手糊条件下易浸透纤维增强材料,易排除气泡,与纤维黏结力强;②在室温条件下能凝胶、固化,而且要求收缩小,挥发物少;③黏度适宜,一般为 0.2~0.5Pa·s,不能产生流胶现象;④无毒或低毒;⑤价格合理,来源有保证。

生产中常用的基体材料有不饱和聚酯树脂、环氧树脂,有时也用酚醛树脂、双马来酰亚胺树脂、聚酰亚胺树脂等。

几种接触低压成型工艺对树脂的性能要求见表 9-1。

表 9-1 几种接触低压成型工艺对树脂的性能要求

成型方法	对树脂的性能要求
胶衣制作	1)成型时不流淌,易消泡 2)色调均匀,不浮色 3)固化快,不产生皱纹,与铺层树脂黏结性好
手糊成型	1)浸渍性好,易浸透纤维,易排出气泡 2)铺敷后固化快,放热少、收缩小 3)易挥发物少,制品表面不发黏 4)层间黏结性好
喷射成型	1)保证手糊成型的各项要求 2)触变性恢复更早 3)温度对树脂黏度影响小 4)树脂适用期要长,加入促进剂后,黏度不应增大

（续）

成型方法	对树脂的性能要求
袋压成型	1) 浸润性好，易浸透纤维，易排出气泡 2) 固化快，固化放热量要小 3) 不易流胶，层间黏结力强

（3）辅助材料 接触低压成型工艺中的辅助材料，主要是指填料和色料两类，而固化剂、稀释剂、增韧剂等，归属于树脂基体体系。

2. 模具及脱模剂

（1）模具 模具是各种接触低压成型工艺中的主要设备。模具的好坏，直接影响产品的质量和成本，必须精心设计制造。

设计模具时，必须综合考虑以下要求：①满足产品设计的精度要求，模具尺寸精确、表面光滑；②要有足够的强度和刚度；③脱模方便；④有足够的热稳定性；⑤重量轻，材料来源充分及造价低。

接触低压成型模具分为阴模、阳模和对模三种，不论是哪种模具，都可以根据尺寸大小、成型要求，设计成整体或拼装模。

模具材料应满足以下要求：①能够满足制品的尺寸精度、外观质量及使用寿命要求；②要有足够的强度和刚度，保证模具在使用过程中不易变形和损坏；③不受树脂侵蚀，不影响树脂固化；④耐热性好，制品固化和加热固化时，模具不变形；⑤容易制造，容易脱模；⑥能减轻模具重量，方便生产；⑦价格便宜，材料容易获得。能用作手糊成型模具的材料有：木材、金属、石膏、水泥、硬质泡沫塑料及玻璃钢等。

（2）脱模剂 脱模剂应满足以下要求：①不腐蚀模具，不影响树脂固化，对树脂黏结力小于 0.01MPa；②成膜时间短，厚度均匀，表面光滑；③使用安全，无毒害作用；④耐热性好，制品固化和加热固化时模具不变形；⑤操作方便，价格便宜。

接触低压成型工艺的脱模剂主要有薄膜型脱模剂、液体脱模剂和油膏、蜡类脱模剂。

手糊成型（图 9-11）的工艺流程如下：

1) 生产准备。包括场地准备和模具准备。手糊成型工作场地的大小，要根据产品大小和日产量决定，场地要求清洁、干燥、通风良好，空气温度应保持在 15~35℃，后加工整修段，要设有抽风除尘和喷水装置。模具准备工作包括清理、组装及涂脱模剂等。

图 9-11 手糊成型工艺

树脂胶液配制时，要注意两个问题：①防止胶液中混入气泡；②配胶量不能过多，每次配量要保证在树脂凝胶前用完。增强材料的种类和规格，按设计要求选择。

2) 糊制与固化

① 铺层糊制。手工铺层糊制分干法和湿法两种。干法铺层是以预浸布为原料，先将预浸渍好的料（布）按样板裁剪，铺层时加热软化，然后再一层一层地紧贴在模具上，并注意排除层间气泡，使之密实。此法多用于热压罐和袋压成型。湿法铺层是直接在模具上将增

强材料浸胶，一层一层地紧贴在模具上，排出气泡，使之密实。一般手糊工艺多用湿法铺层。湿法铺层糊制又分为胶衣层糊制和结构层糊制。

② 手糊工具。手糊工具对保证产品质量影响很大，一般有羊毛辊、猪鬃辊、螺旋辊及电锯、电钻、打磨抛光机等。

③ 固化。制品固化分硬化和熟化两个阶段。从凝胶到三角化一般要 24h，固化度达 50%~70% 时可以脱模，脱模后在自然环境条件下固化 1~2 周才能使制品具有力学强度，称为熟化，其固化度达 85% 以上。加热可促进熟化过程，对聚酯玻璃钢，在 80℃ 加热 3h，对环氧玻璃钢，后固化温度可控制在 150℃ 以内。加热固化方法有很多，中小型制品可在固化炉内加热固化，大型制品可采用模内加热或红外线加热。

3）脱模和修整。脱模要保证制品不受损伤。脱模方法有如下几种：

① 顶出脱模。在模具上预埋顶出装置，脱模时转动螺杆，将制品顶出。

② 压力脱模。在模具上留有压缩空气或水入口，脱模时将压缩空气或水（0.2MPa）压入模具和制品之间，同时用木槌和橡胶锤敲打，使制品和模具分离。

③ 大型制品（如船）脱模。可借助千斤顶、起重机和硬木楔等工具。

④ 复杂制品脱模。可采用手工脱模方法，先在模具上糊制二三层玻璃钢，待其固化后从模具上剥离，然后再放在模具上继续糊制到设计厚度，固化后很容易从模具上脱离下来。

修整分为两种：一种是尺寸修整；另一种是缺陷修补。采用尺寸修整时，成型后的制品，按设计尺寸切去多余部分。缺陷修补包括穿孔修补，气泡、裂缝修补，破孔补强等。

9.2.2　喷射成型工艺

喷射成型工艺是手糊成型的改进，半机械化程度，如图 9-12 所示。喷射成型工艺在复合材料成型工艺中所占比例较大。

（1）喷射成型工艺原理及优缺点　喷射成型工艺是将混有引发剂和促进剂的两种聚酯分别从喷枪两侧喷出，同时将切断的玻纤粗纱由喷枪中心喷出，使其与树脂均匀混合，沉积到模具上，当沉积到一定的喷射成型工艺厚度时，用辊轮压实，使纤维浸透树脂，排除气泡，固化后形成制品。

喷射成型工艺具有以下优点：

1）用玻纤粗纱代替织物，可降低材料成本。

图 9-12　喷射成型工艺

2）生产率比手糊成型高 2~4 倍。

3）产品整体性好，无接缝，层间剪切强度高，树脂含量高，耐腐蚀、耐渗漏性好。

4）可减少飞边、裁布屑及剩余胶液的消耗。

5）产品尺寸、形状不受限制。

其缺点为：

1）树脂含量高，制品强度低。

2）产品只能做到单面光滑。

3）污染环境，有害工人健康。

喷射成型效率达 15kg/min，故适合于大型船体制造，已广泛用于加工浴盆、机器外罩、整体卫生间、汽车车身构件及大型浮雕制品等。

（2）生产准备

1）场地。喷射成型场地除满足手糊成型要求外，要特别注意环境排风。根据产品尺寸大小，操作间可建成密闭式，以节省能源。

2）材料准备。原材料主要是树脂（主要用不饱和聚酯树脂）和无捻玻纤粗纱。

3）模具准备。准备工作包括清理、组装及涂脱模剂等。

4）喷射成型设备。喷射成型机分为泵式和压力罐式两种。

① 泵式供胶喷射成型机，是将树脂引发剂和促进剂分别由泵输送到静态混合器中，充分混合后再由喷枪喷出，称为枪内混合型。其组成部分为气动控制系统、树脂泵、助剂泵、混合器、喷枪、纤维切割喷射器等。树脂泵和助剂泵由摇臂刚性连接，调节助剂泵在摇臂上的位置，可保证配料比例。在空压机作用下，树脂和助剂在混合器内均匀混合，经喷枪形成雾滴，与切断的纤维连续地喷射到模具表面。这种喷射机只有一个胶液喷枪，结构简单，重量轻，引发剂浪费少，但因为是内混合，所以使用完成后要立即清洗以防止喷射口堵塞。

② 压力罐式供胶喷射机，是将树脂胶液分别装在压力罐中，靠进入罐中的气体压力，使胶液进入喷枪连续喷出。压力罐由两个树脂罐、管道、阀门、喷枪、纤维切割喷射器、小车及支架组成。工作时，接通压缩空气气源，使压缩空气经过气水分离器进入树脂罐、玻纤切割器和喷枪，使树脂和玻璃纤维连续不断地由喷枪喷出，树脂雾化，玻纤分散，混合均匀后沉落到模具上。这种喷射机是树脂在喷枪外混合，故不易堵塞喷枪嘴。

（3）喷射成型工艺控制

1）喷射成型工艺参数选择

① 树脂含量。喷射成型的制品中，树脂含量控制在 60% 左右。

② 喷雾压力。当树脂黏度为 0.2Pa·s，树脂罐压力为 0.05～0.15MPa 时，雾化压力为 0.3～0.55MPa，方能保证组分混合均匀。

③ 喷枪夹角。不同夹角喷出来的树脂混合交距不同，一般选用 20° 夹角，喷枪与模具的距离为 350～400mm。如果改变喷枪与模具的距离，需要改变喷枪夹角，保证各组在靠近模具表面处交集混合，防止胶液飞失。

2）喷射成型注意事项

① 环境温度应控制在 （25±5）℃，温度过高易引起喷枪堵塞，温度过低易出现混合不均匀、固化慢等情况。

② 喷射机系统内不允许有水分存在，否则会影响产品质量。

③ 喷射成型前，模具上先喷一层树脂，然后再喷树脂纤维混合层。

④ 喷射成型前，先调整气压，控制树脂和玻纤含量。

⑤ 喷枪要均匀移动，防止漏喷，不能走弧线，要保证覆盖均匀和厚度均匀。

⑥ 喷完一层后，立即用辊轮压实，要注意棱角和凹凸表面，保证每层压平，排出气泡，防止带起纤维造成毛刺。

⑦ 每层喷完后，要进行检查，合格后再喷下一层。

⑧ 最后一层要喷薄些，使表面光滑。

⑨ 喷射机用完后要立即清洗，防止树脂固化，损坏设备。

9.2.3 树脂传递模塑成型工艺

树脂传递模塑成型简称 RTM（Resin Transfer Molding）。RTM 起始于 20 世纪 50 年代，是从手糊成型工艺改进的一种闭模成型技术，可以生产出两面光滑的制品。在国外属于这一工艺范畴的还有树脂注射工艺和压力注射工艺。RTM 的基本原理是将玻璃纤维增强材料铺放到闭模的型腔内，用压力将树脂胶液注入型腔，浸透玻璃纤维增强材料，然后固化，脱模后形成制品，如图 9-13 所示。树脂传递模塑成型家具如图 9-14 所示。

从目前的研究水平来看，RTM 技术的研究发展方向将包括计算机控制注射机组、增强材料预成型技术、低成本模具、快速树脂固化体系、工艺稳定性和适应性等。

a)

b)

c)

图 9-13　RTM 成型过程

a）合模注射　b）保压　c）螺杆预塑、制品顶出

图 9-14　树脂传递模塑成型家具

1. RTM 技术的特点

1）可以制造两面光滑的制品。

2）成型效率高，适合于中等规模的玻璃钢产品生产（20000 件/年以内）。

3）RTM 为闭模操作，不污染环境，不损害工人健康。

4）增强材料可以在任意方向铺放，容易实现按制品受力状况铺放增强材料。

5）原材料及能源消耗少。

6）建厂投资少，便于生产。

RTM 技术适用范围很广，目前已广泛用于建筑、交通、电信、卫生、航空航天等工业领域。已开发的产品有汽车壳体及部件、娱乐车构件、螺旋桨、8.5m 长的风力发电机叶片、天线罩、机器罩、浴盆、沐浴间、游泳池板、座椅、水箱、电线杆、小型游艇等。

2. RTM 工艺及设备

RTM 工艺全部生产过程分 11 道工序，各工序的操作人员及工具、设备位置固定，模具

由小车运送，依次经过每一道工序，实现流水作业。模具在流水线上的循环时间基本上反映了制品的生产周期，小型制品一般只需十几分钟，大型制品的生产周期可以控制在 1h 以内完成。

RTM 设备主要有树脂压注机和模具。树脂压注机由树脂泵、注射枪组成。树脂泵是一组活塞式往复泵，最上端是一个空气动力泵。当压缩空气驱动空气泵活塞上下运动时，树脂泵将桶中树脂经过流量控制器、过滤器定量地抽入树脂储存器，侧向杠杆使催化剂泵运动，将催化剂定量地抽至储存器。压缩空气充入两个储存器，产生与泵压力相反的缓冲力，保证树脂和催化剂能稳定地流向注射枪头。注射枪口后有一个静态湍流混合器，静态湍流混合器可使树脂和催化剂在无气状态下混合均匀，然后经注射枪口注入模具，混合器后面设计有清洗剂入口，入口与一个压力为 0.28MPa 的溶剂罐相连，当机器使用完后，打开开关，溶剂自动喷出，将注射枪清洗干净。RTM 模具分为玻璃钢模具、玻璃钢表面镀金属模具和金属模具三种。玻璃钢模具容易制造，价格较低，聚酯玻璃钢模具可使用 2000 次，环氧玻璃钢模具可使用 4000 次，表面镀金属的玻璃钢模具可使用 10000 次以上。金属模具在 RTM 工艺中很少使用。

3. RTM 用的原材料

RTM 用的原材料有树脂体系、增强材料和填料。

（1）树脂体系 RTM 用的树脂主要是不饱和聚酯树脂。

（2）增强材料 一般 RTM 的增强材料主要是玻璃纤维，其含量为 25%～45%（质量分数）。常用的增强材料有玻璃纤维连续毡、复合毡及方格布。

（3）填料 填料对 RTM 工艺很重要，它不仅能降低成本、改善性能，而且能在树脂固化放热阶段吸收热量。常用的填料有氢氧化铝、玻璃微珠、碳酸钙、云母等，其用量为 20%～40%（质量分数）。

9.2.4 低压成型工艺

袋压法成型、热压釜法成型、液压釜法成型和热膨胀模塑法成型统称为低压成型工艺。其成型过程是用手工铺叠方式，将增强材料和树脂（含预浸材料）按设计方向和顺序逐层铺放到模具上，达到规定厚度后，经加压、加热、固化、脱模、修整而获得制品。四种方法与手糊成型工艺的区别仅在于加压固化这道工序。因此，它们只是手糊成型工艺的改进，是为了提高制品的密实度和层间黏结强度。

以高强度玻璃纤维、碳纤维、硼纤维、芳纶纤维和环氧树脂为原材料，用低压成型方法制造的高性能复合材料制品，已广泛用于飞机、导弹、卫星和航天飞机，如飞机舱门、整流罩（图 9-15）、机载雷达罩、支架、机翼、尾翼、隔板、壁板及隐形飞机等。

图 9-15 嫦娥二号整流罩

1. 袋压法成型

袋压法成型是将手糊成型的未固化制品通过橡胶袋或其他弹性材料向其施加气体或液体压力，使制品在压力下密实、固化。

袋压法成型的优点是：产品两面光滑；能适应聚酯、环氧树脂和酚醛树脂；产品重量比手糊成型制品大。

袋压法成型分为压力袋法和真空袋法成型两种。压力袋法成型是将手糊成型未固化的制品放入一个橡胶袋，固定好盖板，然后通入压缩空气或蒸汽（0.25～0.5MPa），使制品在热压条件下固化。真空袋法成型是将手糊成型未固化的制品，加盖一层橡胶膜，使制品处于橡胶膜和模具之间，密封周边，抽真空（0.05～0.07MPa），排除制品中的气泡和挥发物。真空袋法成型由于真空压力较小，仅用于聚酯和环氧复合材料制品的湿法成型。

2. 热压釜法和液压釜法成型

热压釜法和液压釜法成型都是在金属容器内，通过压缩气体或液体对未固化的手糊制品加热、加压，使其固化成型的一种工艺。

（1）热压釜法成型　热压釜是一个卧式金属压力容器，将未固化的手糊制品加上密封胶袋，抽真空，然后连同模具用小车推进热压釜内，通入蒸汽（压力为1.5～2.5MPa）并抽真空，对制品加压、加热、排出气泡，使其在热压条件下固化。它综合了压力袋法和真空袋法成型的优点，生产周期短，产品质量高。热压釜法成型能够生产尺寸较大、形状复杂的高质量、高性能复合材料制品。产品尺寸受热压釜限制，目前国内最大的热压釜直径为2.5m，长18m，已开发应用的产品有机翼、尾翼、卫星天线反射器（图9-16）、导弹再入体、机载夹层结构雷达罩（图9-17）等。此法的最大缺点是设备投资大、重量大、结构复杂、费用高等。

（2）液压釜法成型　液压釜是一个密闭的压力容器，体积比热压釜小，直立放置，生产时通入压力热水，对未固化的手糊制品加热、加压，使其固化。液压釜的压力可达到2MPa或更高，温度为80～100℃。用油作载体，温度可达200℃。此法的优点是生产的产品密实、周期短；缺点是设备投资较大。

图9-16　卫星天线反射器

图9-17　机载夹层结构雷达罩

3. 热膨胀模塑法

热膨胀模塑法是用于生产空腹、薄壁高性能复合材料制品的一种工艺。其工作原理是采用不同膨胀系数的模具材料，利用其受热体积膨胀不同产生的挤压力，对制品施加压力。热膨胀模塑法的阳模是膨胀系数大的硅橡胶，阴模是膨胀系数小的金属材料，手糊未固化的制

品放在阳模和阴模之间，加热时由于阳、阴模的膨胀系数不同，产生巨大的变形差异，使制品在热压下固化。

9.2.5 夹层结构制造技术

夹层结构一般是由三层材料制成的复合材料。夹层复合材料的上下面层是高强度、高模量材料，中间层是较厚的轻质材料，玻璃钢夹层结构实际上是复合材料与其他轻质材料的再复合。采用夹层结构是为了提高材料的有效利用率和减轻结构重量，以梁板构件为例，在使用过程中，一要满足强度要求，二要满足刚度的需要。玻璃钢材料（图9-18）的特点是强度高、模量低，用单一的玻璃钢材料制造梁板，当满足强度要求时，挠度往往很大，如果按允许挠度进行设计，则强度大大超过需求范围，造成浪费。因此，只有采用夹层结构形式进行设计，才能合理地解决这一矛盾。这也是夹层结构得以发展的主要原因。

图 9-18 玻璃钢材料

由于玻璃钢夹层结构具有强度高、重量轻、刚度大、耐腐蚀、电绝缘及透微波性好等特性，目前已广泛用于航空工业和宇航工业的飞机、导弹、飞船及样板、屋面板，能大幅度地减轻建筑物的重量和改善使用功能。透明玻璃钢夹层结构板已广泛用于寒冷地区的工业厂房、大型公用建筑及温室的采光屋顶。在造船和交通领域，玻璃钢夹层结构广泛用于玻璃钢潜艇、扫雷艇、游艇中的许多构件。我国设计制造的玻璃钢过街人行桥、公路桥、汽车和火车保温冷藏车等，均采用了玻璃钢夹层结构，满足了重量轻、强度高、刚度大、隔热、保温等多性能要求。在要求透微波的雷达罩中，玻璃钢夹层结构已成为其他材料不能与之相比的专用材料。

1. 夹层结构的种类与特点

根据夹层结构所用的芯材种类和形式不同，玻璃钢夹层结构分为泡沫塑料夹层结构、蜂窝夹层结构、梯形板夹层结构、矩形夹层结构和圆环形夹层结构。

（1）泡沫塑料夹层结构 泡沫塑料夹层结构是采用玻璃钢薄板作面板（蒙皮），泡沫塑料作夹芯层。泡沫塑料夹层结构的最大特点是面板和泡沫塑料夹芯层黏结牢固，可用于受力不大和保温隔热性能要求高的部件，如飞机尾翼、保温通风管道及样板等。

（2）蜂窝夹层结构 蜂窝夹层结构是采用玻璃钢薄板作面板，蜂窝材料（玻璃布蜂窝、纸蜂窝或其他棉布及铝蜂窝等）作夹芯层。玻璃布蜂窝如图9-19所示。蜂窝夹层结构的重量轻、强度高、刚度大，多用作结构尺寸大、强度要求高的结构件，如玻璃钢桥的承重板、球形屋顶结构、雷达罩、反射面、冷藏车地板及箱体结构等。

（3）梯形和矩形夹层结构 这类结构的面板为玻璃

图 9-19 玻璃布蜂窝

钢薄板，夹芯层是玻璃钢梯形板或矩形板。这种夹层结构方向性强，仅适用于高强平板，不宜用于弯曲形状的制品。

（4）圆环形夹层结构　圆环形夹层结构是用玻璃钢薄板作面板，用玻璃钢圆环作夹芯层。这种夹层结构的特点是芯材耗量少，强度比较高，平板受力无方向性，最适宜作采光用的透明玻璃钢夹层结构板材，具有遮挡少、透光率高的特点。

2. 夹层结构的制造

（1）蜂窝夹层结构制造技术

1）蜂窝种类。蜂窝的强度与选用的原材料和蜂窝几何形状有关，根据平面投影几何形状，蜂窝夹芯材料可分为六边形、正方形、菱形、矩形、正弦曲线形和加强带六边形等。在这些蜂窝夹芯材料中，以加强带六边形强度最高，正方形次之。由于正六边形蜂窝制造简单，用料省，强度也较高，故应用最广。

2）原材料。夹层结构的面板和夹芯材料种类很多，如果用铝、钛合金作面板和芯材，则称为金属夹层结构；用玻璃钢薄板、木质胶合板和无机复合材料板作面板，用玻璃钢蜂窝、纸蜂窝（图9-20）及泡沫塑料作夹芯材料，则称为非金属夹层结构。目前，以玻璃钢薄板作面板，以玻璃钢蜂窝和泡沫塑料作芯材的夹层结构应用最广。

图 9-20　纸蜂窝

① 玻璃纤维布（增强材料）。生产玻璃钢夹层结构的玻璃纤维布分为面层布和蜂窝布两种，面层布是经过增强处理的中碱和无碱平纹布，其厚度一般为 0.1~0.2mm。为加强面板和蜂窝之间的黏度和强度，常在两者之间加一层短切玻璃纤维毡。选用含蜡玻璃纤维布作蜂窝材料，可以防止树脂浸透到玻璃纤维布背面，减少蜂窝块层间的黏接，有利于蜂窝成孔拉伸。

② 纸。生产蜂窝夹层结构的纸，要求有良好的树脂浸润性和足够的拉伸强度。

③ 黏合剂（树脂）。制造蜂窝夹层结构用的树脂分面板用树脂、蜂窝用树脂和蜂窝与面板粘接用树脂。根据夹层结构的使用条件，可分别选用环氧树脂、不饱和聚酯树脂、酚醛树脂、有机硅树脂及邻苯二甲酸二丙烯酯等。制造蜂窝胶条时，通常采用环氧树脂、改性酚醛树脂、聚醋酸乙烯酯胶和聚乙烯醇缩丁醛胶等。在这些黏合剂中，环氧树脂黏结强度高，改性酚醛树脂价格低，故应用较多。聚醋酸乙烯酯胶无毒，价格便宜，可以室温固化，但用此胶制造的蜂条不能浸聚酯胶胶液，因为聚酯树脂中的苯乙烯能溶解聚醋酸乙烯，使蜂条开胶、破坏。

3）蜂窝夹芯制造。生产玻璃纤维布夹芯材料时，主要采用胶接拉伸法。其工艺过程是先在制造蜂窝芯材的玻璃纤维布上涂胶条，然后重叠粘接成蜂窝叠块，固化后按需要的蜂窝高度切成蜂窝条，经拉伸预成型后浸胶，固化定型成蜂窝芯材。制造蜂窝夹芯叠块的胶条上

胶法，可以采用手工涂胶，也可以采用机械化涂胶。

4）蜂窝夹层结构（图9-21）制造。玻璃纤维布蜂窝夹层结构制造技术分干法成型和湿法成型两种。

① 干法成型。此法是先将蜂窝夹芯和面板做好，然后再将它们粘接成夹层结构。为了保证芯材和面板牢固粘接，常在面板上铺一层薄毡（浸过胶），铺上蜂窝，加热、加压，使之固化成一体。这种方法制造的夹层结构，芯材和面板的黏结强度可达3MPa以上。干法成

图9-21 蜂窝夹层结构

型的优点主要是产品表面光滑、平整，生产过程中每道工序都能及时检查，产品质量容易保证；缺点是生产周期长。

② 湿法成型。此法是面板和蜂窝夹芯均处于未固化状态，在模具上一次胶接成型。生产时，先在模具上制好上、下面板，然后将蜂窝条浸胶拉开，放到上、下面板之间，加压（0.01~0.08MPa）、固化，脱模后修整成产品。湿法成型的优点是蜂窝和面板间黏结强度高，生产周期短，最适合于球面、壳体等异形结构产品的生产；缺点是产品表面质量差，生产过程较难控制。

（2）泡沫塑料夹层结构制造技术

1）原材料。泡沫塑料夹层结构（图9-22）用的原材料分为面板材料、夹芯材料和黏合剂。

① 面板材料。主要是用玻璃纤维布和树脂制成的薄板，与蜂窝夹层结构面板用的材料相同。

② 黏合剂。面板和夹芯材料的黏合剂，主要取决于泡沫塑料的种类，如聚苯乙烯泡沫塑料，不能用不饱和聚酯树脂粘接。

③ 泡沫夹芯材料。泡沫塑料的种类很多，其分类方法有两种：一种是按树脂基体分，可分

图9-22 泡沫塑料夹层结构

为聚氯乙烯泡沫塑料、聚苯乙烯泡沫塑料、聚乙烯泡沫塑料、聚氨酯泡沫塑料，酚醛、环氧及不饱和聚酯等热固性泡沫塑料等；另一种是按硬度分，可分为硬质、半硬质和软质三种。用泡沫塑料芯材生产夹层结构的最大优点是防寒、绝热、隔声，泡沫塑料具有夹层结构性能好、重量轻、与面板粘接面大、能均匀传递荷载、抗冲击性能好等特点。

2）泡沫塑料制造技术。生产泡沫塑料的发泡方法较多，有机械发泡法、惰性气体混溶减压发泡法、低沸点液体蒸发发泡法、化学发泡剂发泡法和原料化学反应发泡法等。

① 机械发泡法。利用强烈机械搅拌，将气体混入聚合物溶液、乳液或悬浮液中，形成泡沫体，然后经固化而获得泡沫塑料。

② 惰性气体混溶减压发泡法。利用惰性气体（如氮气、二氧化碳等）无色、无臭、难与其他化学元素化合的原理，在高压下压入聚合物中，经升温、减压使气体膨胀发泡。

③ 低沸点液体蒸发发泡法。将低沸点液体压入聚合物中，然后加热聚合物，当聚合物软化、液体达到沸点时，借助液体汽化产生的蒸气压力，使聚合物发泡成泡沫体。

④ 化学发泡剂发泡法。借助发泡剂在热作用下分解产生的气体，使聚合物体积膨胀，形成泡沫塑料。

⑤ 原料化学反应发泡法。此法是利用能发泡的原料组分，相互反应放出二氧化碳或氮气等，使聚合物膨胀发泡成泡沫体。

3）泡沫塑料夹层结构制造。其方法有预制粘接法、整体浇注成型法和连续机械成型法三种。

① 预制粘接法。将面板和泡沫塑料芯材分别制造，然后再将它们粘接成整体。预制粘接法的优点是适用各种泡沫塑料，工艺简单，不需要复杂机械设备等。其缺点是生产率低，质量不易保证。

② 整体浇注成型法。先预制好夹层结构的外壳，然后将混合均匀的泡沫料浆浇入壳体内，经过发泡成型和固化处理，使泡沫胀满腔体，并和壳体粘接成一个整体结构。

③ 连续机械成型法。此法适用于生产泡沫塑料夹层结构板材。

9.2.6　模压成型工艺

模压成型工艺是复合材料生产中最古老而又富有无限活力的一种成型方法。它是将一定量的预混料或预浸料加入金属对模内，经加热、加压固化成型的方法。

模压成型工艺的优点是：生产率高，便于实现专业化和自动化生产；产品尺寸精度高，重复性好；表面光洁，无须二次修饰；能一次成型结构复杂的制品；可以批量生产，价格相对低廉。模压成型水箱如图 9-23 所示。

模压成型的不足之处在于模具制造复杂，投资较大，加上受压机限制，只适合于批量生产中小型复合材料制品。随着金属加工技术、压机制造水平及合成树脂工艺性能的不断改进和发展，压机吨位和台面尺寸不断增大，模压料的成型温度和压力也相对降低，使得模压成型制品的尺寸逐步向大型化发展，目前已能生产大型汽车部件、浴盆、整体卫生间组件等。模压汽车配件如图 9-24 所示。

图 9-23　模压成型水箱　　　　　　　　图 9-24　模压汽车配件

模压成型工艺按增强材料物态和模压料品种可分为如下几种：

1）纤维料模压法。此法是将经预混或预浸的纤维状模压料投入到金属模具内，在一定的温度和压力下成型复合材料制品。该方法简便易行，用途广泛。根据操作上的不同，可分为预混料模压法和预浸料模压法。

2）碎布料模压法。将浸过树脂胶液的玻璃纤维布或其他织物，如麻布、有机纤维布、石棉布或棉布等的边角料切成碎块，然后在金属模具中加温、加压成型为复合材料制品。

3）织物模压法。将预先织成所需形状的二维或三维织物浸渍树脂胶液，然后放入金属模具中加热加压成型为复合材料制品。

4）层压模压法。将预浸过树脂胶液的玻璃纤维布或其他织物，裁剪成所需的形状，然后在金属模具中经加温或加压成型复合材料制品。

5）缠绕模压法。将预浸过树脂胶液的连续纤维或布（带），通过专用缠绕机提供一定的张力和温度，缠在芯模上，再放入模具中加温加压成型为复合材料制品。

6）片状塑料（SMC）模压法。将SMC片材按制品尺寸、形状、厚度等要求裁剪下料，然后将多层片材叠合后放入金属模具中加热加压成型为复合材料制品。

7）预成型坯料模压法。先将短切纤维制成品形状和尺寸相似的预成型坯料放入金属模具中，然后向模具中注入配制好的黏合剂（树脂混合物），在一定的温度和压力下成型。

模压料的品种有很多，可以是预浸物料、预混物料，也可以是坯料。当前所用的模压料品种主要有：预浸胶布（图9-25）、纤维预混料、BMC、DMC、HMC、SMC、XMC、TMC 及 ZMC 等品种。

图9-25 预浸胶布

1. 原材料

1）对合成树脂的复合材料模压制品所用的模压料要求如下：

① 对增强材料有良好的浸润性能，以便在合成树脂和增强材料界面上形成良好的黏结。

② 有适当的黏度和良好的流动性，在压制条件下能够和增强材料一道均匀地充满整个型腔。

③ 在压制条件下具有适宜的固化速度，并且固化过程中不产生副产物或副产物少，体积收缩率小。

④ 能够满足模压制品特定的性能要求。

按以上的选材要求，常用的合成树脂有：不饱和聚酯树脂、环氧树脂、酚醛树脂、乙烯基树脂、呋喃树脂、有机硅树脂、聚丁二烯树脂、烯丙基酯、三聚氰胺树脂、聚酰亚胺树脂等。为使模压制品达到特定的性能指标，在选定树脂品种和牌号后，还应选择相应的辅助材料、填料和颜料。图9-26所示为合成树脂瓦。

图9-26 合成树脂瓦

2）常用的增强材料主要有玻璃纤维开刀丝、无捻粗纱、有捻粗纱、连续玻璃纤维束、玻璃纤维布、玻璃纤维毡等，也有少量特种制品选用石棉毡、石棉织物（布）和石棉纸以及高硅氧纤维、碳纤维、有机纤维（如芳纶纤维、尼龙纤维等）和天然纤维（如亚麻布、棉布、煮炼布、不煮炼布等）等品种。有时也采用两种或两种以上纤维混杂料作为增强

材料。

3）辅助材料一般包括固化剂（引发剂）、促进剂、稀释剂、表面处理剂、低收缩添加剂、脱模剂、着色剂（颜料）和填料等。

2. 模压料的制备

以玻璃纤维（或玻璃纤维布）浸渍树脂制成的模压料为例，其生产工艺可分为预混法和预浸法两种。

（1）预混法　先将玻璃纤维切割成 30~50mm 的短切纤维，经蓬松后在捏合机中与树脂胶液充分捏合至树脂完全浸润玻璃纤维，再经烘干（晾干）至适当黏度即可。其特点是纤维松散无定向，生产量大，用此法生产的模压料比体积大，流动性好，但在制备过程中纤维强度损失较大。

（2）预浸法　纤维预浸法是将整束连续玻璃纤维（或布）经过浸胶、烘干、切短而成。其特点是纤维呈束状，比较紧密，制备模压料的过程中纤维强度损失较小，但模压料的流动性及料束之间的相容性稍差。

SMC（Sheet Molding Compound，SMC）是用不饱和聚酯树脂、增稠剂、引发剂、交联剂、低收缩添加剂、填料、内脱模剂和着色剂等混合成树脂糊浸渍短切纤维粗纱或玻璃纤维毡，并在两面用聚乙烯或聚丙烯薄膜包覆起来形成的片状模压料，是目前国际上应用最广泛的成型材料之一，如图 9-27 所示。SMC 作为一种发展迅猛的新型模压料，具有许多特点：重现性好，不受操作者和外界条件的影响；操作处理方便；操作环境清洁、卫生，改善了劳动条件；流动性好，可成型异形制品；模压工艺对温度和压力要求不高，可变范围大，可大幅度降低设备和模具费用；纤维长度为 40~50mm，质量均匀性好，适于压制截面变化不大的大型薄壁制品；所得的制品表面粗糙度高，采用低收缩添加剂后，表面质量更为理想；生产率高，成型周期短，易于实现全自动机械化操作，生产成本相对较低。SMC 作为一种新型材料，具有广泛的用途，图 9-28 所示为雷克萨斯汽车的 SMC 挡泥板。

图 9-27　片状模压料

图 9-28　雷克萨斯汽车的 SMC 挡泥板

1）SMC 的原材料。SMC 的原材料由合成树脂、增强材料和辅助材料组成。

① 合成树脂。合成树脂为不饱和聚酯树脂，不同的不饱和聚酯树脂对树脂糊的增稠效果、工艺特性以及制品性能、收缩率、表面状态均有直接的影响。SMC 对不饱和聚酯树脂有以下要求：黏度低，对玻璃纤维浸润性能好；与增稠剂具有足够的反应性，满足增稠要求；固化迅速，生产周期短，效率高；固化物有足够的热态强度，便于制品的热脱模；固化物有足够的韧性，制品发生某些变形时不开裂；有较低的收缩率。

② 增强材料。增强材料为短切玻璃纤维粗纱（图9-29）或原丝。在不饱和聚酯树脂模塑料中，用于 SMC 的增强材料目前只有短切玻璃纤维毡，而用于预混料的增强材料比较多，有短切玻璃纤维、石棉纤维、麻和其他各种有机纤维。

③ 辅助材料。辅助材料包括固化剂（引发剂）、表面处理剂、增稠剂、低收缩添加剂、脱模剂、着色剂、填料和交联剂。

2）SMC 的制备工艺。SMC 制备的工艺流程主要包括树脂糊制备、上糊操作、纤维切割沉降及浸渍、压实等过程。

① 树脂糊（图9-30）的制备及上糊操作。有两种方法，即间歇法和连续法。采用间歇法时，先将不饱和聚酯树脂和苯乙烯倒入配料釜中，搅拌均匀；然后将引发剂倒入配料釜中，与树脂和苯乙烯混匀；在搅拌作用下加入增稠剂和脱模剂；在低速搅拌下加入填料和低收缩添加剂；直到配方所列各组分分散为止，停止搅拌，静置待用。连续法是将 SMC 配方中的树脂糊分为两部分，即增稠剂、脱模剂、部分填料和苯乙烯为一部分，其余组分为另一部分，分别计量、混匀后，送入 SMC 机组上设置的相应储料容器内，在需要时由管路计量泵计量后进入静态混合器，混合均匀后输送到 SMC 机组的上糊区，再涂布到聚乙烯薄膜上。

图 9-29　短切玻璃纤维粗纱

图 9-30　树脂糊

② 纤维切割沉降及浸渍和压实。经过涂布树脂糊的上承载薄膜，在机组的牵引下进入短切玻璃纤维沉降室，将切割好的短切玻璃纤维均匀沉降在树脂糊上，达到要求的沉降量后，随传动装置离开沉降室，并和涂布有树脂糊的上承载薄膜相叠合，然后进入一系列错落排列的辊阵中，在张力和辊的作用下，下载薄膜与上承载薄膜将树脂糊和短切玻璃纤维紧紧压在一起，经过多次反复使短切玻璃纤维浸渍树脂，赶走其中的气泡，形成密实而均匀的连续 SMC 片料。

9.2.7　层压及卷管成型工艺

1. 层压成型工艺

层压成型是将预浸胶布按照产品形状和尺寸进行剪裁、叠加后，放入两个抛光的金属模具之间，加温加压成型复合材料制品的生产工艺。它是复合材料成型工艺中发展较早，也较成熟的一种成型方法。该工艺主要用于生产电绝缘板和印制电路板材。现在，印制电路板材（图9-31）已广泛应用于各类收音机、电视机、电话机、移动电话机、计算机产品和各类控制电路等所有需要平面集成电路的产品中。

层压成型工艺主要用于生产各种规格的复合材料板材，具有机械化、自动化程度高，产

品质量稳定等特点，但一次性投资较大，适用于批量生产，并且只能生产板材，且规格受到设备的限制。

层压成型工艺过程大致包括预浸胶布制备、胶布裁剪叠合、热压、冷却、脱模、加工、后处理等工序。

2. 卷管成型工艺

卷管成型工艺是用预浸胶布在卷管机上热卷成型的一种复合材料制品成型方法。其原理是借助卷管机上的热辊将胶布软化，使胶布上的树脂熔融，在一定的张力作用下，辊筒在运转过程中借助辊筒与芯模之间的摩擦力，将胶布连续卷到芯管上，直到要求的厚度；然后经冷辊冷却定型，从卷管机上取下送入固化炉中固化；管材固化后，脱去芯模，即得复合材料卷管，如图9-32所示。

图 9-31　印制电路板　　　　　　　　图 9-32　复合材料管卷

卷管成型按其上布方法的不同，可分为手工上布法和连续机械法两种。上布的基本过程是：首先清理各辊筒，然后将热辊加热到设定温度，调整好胶布张力，在压辊不施加压力的情况下，将引头布先在涂有脱模剂的管芯模上缠约1圈，然后放下压辊将引头布贴在热辊上，同时将胶布拉上盖贴在引头布的加热部分，与引头布相搭接。引头布的长度为800~1200mm，视管径而定，引头布与胶布的搭接长度一般为150~250mm。在卷制厚壁管材时，可在卷制正常运行后将芯模的旋转速度适当加快，在接近设计壁厚时再减慢转速。当达到设计厚度时，切断胶布，然后在保持压辊压力的情况下，继续使芯模旋转1~2圈，最后提升压辊，测量管坯外径，合格后从卷管机上取出，送入固化炉中固化成型。

9.2.8　缠绕成型工艺

1. 缠绕成型工艺的定义及分类

缠绕成型工艺是将浸过树脂胶液的连续纤维（或布带、预浸纱）按照一定规律缠绕到芯模上，然后经固化、脱模获得制品。根据纤维缠绕成型时树脂基体的物理化学状态不同，分为干法缠绕、湿法缠绕和半干法缠绕三种。

（1）干法缠绕　干法缠绕是将经过预浸胶处理的预浸纱或带，经加热软化至黏流态后缠绕到芯模上。由于预浸纱（或带）是专业生产的，所以能严格控制树脂含量（精确到2%以内）和预浸纱质量。因此，干法缠绕能够准确地控制产品质量。干法缠绕工艺的最大特点是生产效率高，缠绕速度可达100~200m/min，缠绕机易清洁，劳动卫生条件好，产品质量高。其缺点是缠绕设备昂贵，需要增加预浸纱制造设备，故投资较大。此外，干法缠绕制品的层间剪切强度较低。干法缠绕机如图9-33所示。

（2）湿法缠绕 湿法缠绕是将纤维集束（纱式带）浸胶后，在张力控制下直接缠绕到芯模上。湿法缠绕的优点为：成本比干法缠绕低40%；产品气密性好，因为缠绕张力使多余的树脂胶液将气泡挤出，并填满空隙；纤维排列平行度好；缠绕时，纤维上的树脂胶液可减少纤维磨损；生产率高（达 200m/min）。湿法缠绕的缺点为：树脂浪费大，操作环境差；含胶量及成品质量不易控制；可供湿法缠绕的树脂品种较少。

图 9-33 干法缠绕机

（3）半干法缠绕 半干法缠绕是纤维浸胶后在缠绕至芯模的途中，增加一套烘干设备，将浸胶纱中的溶剂除去。与干法缠绕相比，半干法缠绕省却了预浸胶工序和设备；与湿法缠绕相比，半干法缠绕可使制品中的气泡含量降低。

三种缠绕方法中，以湿法缠绕应用最为普遍，干法缠绕仅用于高性能、高精度的尖端技术领域。

2. 缠绕成型的优缺点

缠绕成型的优点如下：

1）能够按产品的受力状况设计缠绕规律，使之充分发挥纤维的强度。

2）比强度高。一般来讲，纤维缠绕压力容器与同体积、同压力的钢质容器相比，重量可减轻 40%~60%。

3）可靠性高。纤维缠绕制品易实现机械化和自动化生产，工艺条件确定后，缠出来的产品质量稳定、精确。

4）生产率高。采用机械化或自动化生产，需要操作工人少，缠绕速度快（240m/min），故劳动生产率高。

5）成本低。在同一产品上，可合理配选若干种材料（包括树脂、纤维和内衬），使其再复合，达到最佳的技术经济效果。

缠绕成型的缺点如下：

1）缠绕成型适应性小，不能缠任意结构形式的制品，特别是表面有凹坑的制品，因为缠绕时，纤维不能紧贴芯模表面而架空。

2）缠绕成型需要有缠绕机、芯模、固化加热炉、脱模机及熟练的技术工人，需要的投资大，技术要求高，因此，只有大批量生产时才能降低成本、获得较高的技术经济效益。

3. 缠绕成型的原材料、芯模和缠绕机

（1）原材料 缠绕成型的原材料主要是增强材料、树脂基体和填料。

1）增强材料。缠绕成型用的增强材料主要是各种纤维纱，如无碱玻璃纤维纱、中碱玻璃纤维纱、碳纤维纱（图 9-34）、高强

图 9-34 碳纤维纱

玻璃纤维纱、芳纶纤维纱及表面毡等。

2）树脂基体。树脂基体是指树脂和固化剂组成的胶液体系。缠绕制品的耐热性、耐化学腐蚀性及耐自然老化性主要取决于树脂性能，同时对工艺性、力学性能也有很大影响。缠绕成型常用的树脂主要是不饱和聚酯树脂，有时用环氧树脂和双马来酰亚胺树脂等。对于一般民用制品如管、罐等，多采用不饱和聚酯树脂。对压缩强度和层间剪切强度要求高的缠绕制品，则可选用环氧树脂。航空航天制品多采用具有高断裂韧性与耐湿性能好的双马来酰亚胺树脂。

3）填料。填料种类很多，加入后能改善树脂基体的某些功能，如提高耐磨性、增加阻燃性和降低收缩率等。在胶液中加入空心玻璃微珠，可提高制品的刚性、减小密度、降低成本等。在生产大口径地埋管道时，常加入 30％石英砂以提高产品的刚性和降低成本。为了提高填料和树脂之间的黏结强度，填料要保证清洁和进行表面活性处理。

图 9-35　芯模

（2）芯模　成型中空制品的内模称为芯模，如图 9-35 所示。一般情况下，缠绕制品固化后，芯模要从制品内脱出。

芯模设计的基本要求是：

1）要有足够的强度和刚度，能够承受制品成型加工过程中施加于芯模的各种载荷，如自重、制品重、缠绕张力、固化应力、二次加工时的切削力等。

2）能满足制品形状和尺寸精度的要求，如形状尺寸、同心度、椭圆度、锥度（脱模）、表面粗糙度和平整度等。

3）保证产品固化后，能顺利从制品中脱出。

4）制造简单，造价便宜，取材方便。

缠绕成型工艺的芯模材料分为熔融性材料和组装式材料。熔融性材料是指石蜡、水溶性聚乙烯醇型砂、低熔点金属等，这类材料可用浇注法制成空心或实心芯模，制品缠绕成型后从开口处通入热水或高压蒸汽，使其熔融，从制品中流出的熔体冷却后重复使用。组装式材料常用的有铝、钢、夹层结构、木材及石膏等。另外还有内衬材料，内衬材料是制品的组成部分，固化后不从制品中取出。内衬材料的作用主要是防腐和密封，当然也可以起到芯模作用，属于这类材料的有橡胶、塑料、不锈钢和铝合金等。

（3）缠绕机　缠绕机是实现缠绕成型工艺的主要设备，对缠绕机的要求是：能够实现制品设计的缠绕规律和排纱准确；操作简便；生产率高；设备成本低。

缠绕机主要由芯模驱动和绕丝嘴驱动两大部分组成。为了消除绕丝嘴反向运动时纤维松线，保持张力稳定，需进行小缠绕角（0°～15°）缠绕。在缠绕机上设计有垂直芯轴方向的横向进给（伸臂）机构，为防止绕丝嘴反向运动时纱带转拧，伸臂上设有能使绕丝嘴翻转的机构。机械式缠绕机的类型如下：

1）绕臂式平面缠绕机。其特点是绕臂（装有绕丝嘴）围绕芯模做均匀旋转运动，芯模绕自身轴线做均匀慢速转动，绕臂（即绕丝嘴）每转一周，芯模转过一个小角度。此小角

度对应缠绕容器上一个纱片宽度，保证纱片在芯模上一个紧挨一个地布满容器表面。芯模快速旋转时，绕丝嘴沿垂直地面方向缓慢地上下移动，此时可实现环向缠绕。使用这种缠绕机的优点是，芯模受力均匀，机构运行平稳，排线均匀，适用于干法缠绕中小型短粗筒形容器。

2）滚翻式缠绕机。这种缠绕机的芯模由两个摇臂支承，缠绕时芯模绕自身轴旋转，两臂同步旋转使芯模翻滚一周，芯模自转一个与纱片宽相适应的角度，而纤维纱由固定的伸臂供给，实现平面缠绕，环向缠绕由附加装置来实现。由于滚翻动作机构不宜过大，故此类缠绕机只适用于小型制品。

3）卧式缠绕机。这种缠绕机由链条带动小车（绕丝嘴）做往复运动，并在封头端有瞬时停歇，芯模绕自身轴做等速旋转，调整两者速度可以实现平面缠绕、环向缠绕和螺旋缠绕。这种缠绕机构造简单、用途广泛，适用于缠绕细长的管和容器。卧式缠绕机如图9-36所示。

图9-36 卧式缠绕机

4）轨道式缠绕机。轨道式缠绕机分为立式和卧式两种。纱团、胶槽和绕丝嘴均装在小车上，当小车沿环形轨道绕芯模一周时，芯模自身转动一个纱片宽度，芯模轴线和水平面的夹角为平面缠绕角，从而形成平面缠绕型。调整芯模和小车的速度可以实现环向缠绕和螺旋缠绕。轨道式缠绕机适合于生产大型制品。

5）行星式缠绕机。行星式缠绕机的芯轴和水平面倾斜成一定角度（即缠绕角）。缠绕成型时，芯模做自转和公转两种运动，绕丝嘴固定不动。调整芯模自转和公转速度可以完成平面缠绕、环向缠绕和螺旋缠绕。芯模公转是主运动，自转为进给运动。这种缠绕机适合于生产小型制品。

6）球形缠绕机。球形缠绕机有四个运动轴，其绕丝嘴转动、芯模旋转和芯模偏摆，基本上和绕臂式平面缠绕机相同，第四个轴运动是利用绕丝嘴转动实现纱片缠绕，以减少极孔外纤维堆积，提高容器臂厚的均匀性。球形缠绕机如图9-37所示。芯模和绕丝嘴转动，使纤维布满球体表面。芯模轴偏转运动，可以改变缠绕极孔尺寸和调节缠绕角，满足制品受力要求。

图9-37 球形缠绕机

7）纵环向电缆式缠绕机。纵环向电缆式缠绕机适用于生产无封头的筒形容器和各种管道。装有纵向纱团的转环与芯模同步旋转，并可沿芯模轴向往复运动，完成纵向纱铺放；环向纱装在转环两边的小车上，当芯模转动时，小车沿芯模轴向做往复运动，完成环向纱缠绕。根据管道受力情况，可以任意调整纵环向纱数量比例。

8）新型缠管机。新型缠管机与现行缠绕机的区别在于，它是靠管芯自转，并同时能沿管长方向做往复运动，完成缠绕过程。这种新型缠绕机的优点是，绕丝嘴固定，为工人处

理断头、毛丝以及看管带来便利；多路进纱可实现大容量进丝缠绕，缠绕速度快，布丝均匀，有利于提高产品重量和产量。

9.2.9 连续成型工艺

1. 连续成型工艺的分类

复合材料制品的连续成型工艺，是指从投入原材料开始，经过浸胶、成型、固化、脱模、切断等工序，直到最后获得成品的整个工艺过程，都是在连续不断地进行。

根据生产的产品不同，连续成型工艺分为连续拉挤成型工艺、连续缠绕成型工艺和连续制板成型工艺三种。

（1）连续拉挤成型工艺 该工艺主要用于生产各种玻璃钢型材，如玻璃钢棒（图9-38），工字形、角形、槽形、方形、空腹形及异形断面型材等。空腹玻璃钢型材如图9-39所示。

图 9-38 玻璃钢棒

图 9-39 空腹玻璃钢型材

（2）连续缠绕成型工艺 该工艺主要用于生产不同口径的玻璃钢管和罐身。连续缠绕机的特点是生产效率高、产品质量稳定、劳动强度低、节省原材料、减少芯模数量等，但这种工艺技术含量高、设备投资大、变径难度大。另一种工艺是将塑料管挤出技术和纤维缠绕工艺相结合，塑料内衬玻璃钢管挤出的塑料管同时起到芯模和防腐内衬两个作用。

（3）连续制板成型工艺 该工艺主要是用玻璃纤毡为增强材料，连续不断地生产各种规格的平波纹板和夹层结构板等。

2. 连续成型工艺的特点

连续成型工艺的共同特点是：

1）生产过程可完全实现机械化和自动化，生产率高。

2）生产过程不间断，制品长度不限。

3）产品无须再加工，生产过程中边角废料少，节省原料和能源。

4）产品质量稳定，重复性好，成品率高。

5）操作方便，节省人力，劳动条件好。

6）成本低。

3. 连续成型工艺的原材料、模具及工艺过程

（1）连续拉挤成型工艺 连续拉挤成型是复合材料成型工艺中的一种特殊工艺。

1）原材料

① 树脂基体。在连续拉挤工艺中，应用最多的是不饱和聚酯树脂，约占本工艺树脂用量的 90% 以上。另外还有环氧树脂、乙烯基树脂、热固性甲基丙烯酸树脂、改性酚醛树脂、阻燃性树脂等。

② 增强材料。连续拉挤工艺用的增强材料，主要是玻璃纤维及其制品，如无捻粗纱（图 9-40）、连续纤维毡等。为了满足制品的特殊性能要求，可以选用芳纶纤维（图 9-41）、碳纤维及金属纤维等。不论是哪种纤维，用于连续拉挤工艺时其表面都必须经过处理，使脱模剂和填料与树脂基体能很好地粘接。

③ 辅助材料。连续拉挤工艺的辅助材料主要有脱模剂和填料。

图 9-40 无捻粗纱

图 9-41 芳纶纤维

2）模具。模具是连续拉挤成型技术的重要工具，一般由预成型模具和成型模具两部分组成。

① 预成型模具。在连续拉挤成型过程中，增强材料在浸渍树脂后（或被浸渍的同时），在进入成型模具前必须经过由一组导纱元件组成的预成型模具。预成型模具的作用是将浸胶后的增强材料按照型材断面配置形式，逐步形成近似成型型腔形状和尺寸的预成型体，然后进入成型模具，这样可以保证制品断面含纱量均匀。

② 成型模具。成型模具的横截面面积与产品横截面面积之比一般应大于或等于 10，以保证模具有足够的强度和刚度，在加热后热量分布均匀和稳定。

模具的长度是根据成型过程中牵引速度和树脂凝胶固化速度决定的，以保证制品拉出时达到脱模固化程度。一般采用钢镀铬使型腔表面光洁、耐磨，借以减少拉挤成型时的摩擦阻力和提高模具的使用寿命。

3）连续拉挤成型工艺过程。连续拉挤成型工艺过程由送纱、浸胶、预成型、固化定型、牵引、切断等工序组成。无捻粗纱从纱架引出后，经过排纱器进入浸胶槽浸透树脂胶

液，然后进入预成型模具，将多余树脂和气泡排出，再进入成型模具凝胶、固化。固化后的制品由牵引机连续不断地从模具中拔出，最后由切断机定长切断。在成型过程中，每道工序都可以有不同的方法。例如，送纱工序，可以增加连续纤维毡、环向缠绕纱或用三向织物，以提高制品横向强度；牵引工序可以采用履带式牵引机，也可以用机械手；固化方式可以是模内固化，也可以用加热炉固化；加热方式可以用高频电加热，也可以用熔融金属（低熔点金属）等。

4）其他连续拉挤成型工艺　连续拉挤成型工艺除立式和卧式外，尚有弯曲形制品连续拉挤成型工艺、反应注射连续拉挤工艺和含填料的连续拉挤成型工艺等。

（2）连续缠绕成型工艺　连续缠绕成型工艺生产的玻璃钢管与定长玻璃钢管相比有如下特点：生产连续，易实现自动化管理和快速固化，生产率高；需要的辅助设备少，特别是模具需用量少，产品更换投资少；产品长度可任意切断，使用长达 12m 或 15m，可以减少管接头数量，降低工程造价；生产过程自动化，工艺参数集中控制，产品质量容易保证。

1）原材料。连续缠绕成型工艺用的原材料，要同时满足产品的使用要求和工艺生产要求。

① 增强材料。根据玻璃钢管和 PVC/玻璃钢复合管的生产要求，增强材料品种有表面毡、短切玻纤毡或针刺复合毡，与表面毡合用，无捻粗纱。

② 树脂基体。连续缠绕成型工艺用的树脂主要是不饱和聚酯树脂。连续缠绕成型工艺对树脂的要求是黏度适当、易浸透纤维、凝胶时间长、固化时间短、固化放热低、固化收缩小。

③ 辅助材料。为了提高管材的刚度，常加入石英砂（图 9-42），其添加量最高可达 30%。脱模剂常用聚酯薄膜，裁成带，宽度为钢带宽度的一倍，缠绕搭接 1/2。

图 9-42　石英砂

2）连续缠绕成型工艺过程。连续缠绕成型是用预浸玻璃纤维纱或带（或现浸），按设计的缠绕规律缠绕在芯模上，经外、内加热固化成型，在芯模上钢带的推动下，连续不断地向前推进，脱模，再经二次固化后定长切断。改变管径时，只需要更换制管机的芯模即可。

（3）连续制板成型工艺　连续制板成型工艺始于第二次世界大战后玻璃钢工业由军转民时代。我国自 1965 年初开始研究连续制板成型工艺，首先研究成功的是钢丝网增强聚氯乙烯波形板生产线，产品为横波形瓦；20 世纪 70 年代在上海研制成纵波聚酯玻璃钢生产

线，80 年代先后引进三条板材连续生产线，其生产技术达国际先进水平。

玻璃钢波形板（图 9-43）是建筑工业中用量最大的一种产品，主要用于临时建筑工程、工业建筑的屋顶采光及农业温室。与传统的石棉瓦相比，玻璃钢波形板具有重量轻，强度高、抗冲击、能透光及美观耐久等特点。

图 9-43 玻璃钢波形板

玻璃钢波形板分为纵波板和横波板两类，纵波板的波纹方向平行于板的长边，横波板的波纹方向垂直于板的长边。就波纹形状而言，有标准型连续圆弧波纹、连续异形波纹和不连续异形波纹。

连续制板成型工艺国内外大致相同，只是在设备的局部构造和工艺措施方面略有不同。

9.3 设计应用案例分析

9.3.1 体现复合材料性能特征的设计案例分析

设计名称：仿生"水泡"碳纤维复合材料建筑
地　　点：斯图加特
设 计 者：Achim Menges
图　　例：图 9-44、图 9-45

图 9-44 仿生"水泡"碳纤维复合材料建筑

图 9-45　仿生细节

斯图加特大学的 Achim Menges 教授在新作 ICD/ITKE 亭中展示了一种全新的建筑，其灵感来自于生活并居住在水下、水泡中的水蜘蛛的建巢方式。整个亭子是在一层柔软的薄膜内部，用机器人织上可以增强结构的碳纤维而形成的轻型纤维复合材料外壳建筑物，这种建造方式使用最少的材料实现了结构稳定性。该建筑原型的探索是由斯图加特大学计算研究所（ICD）和建筑结构研究所（ITKE）在 2014~2015 年的研究，在计算机设计、仿真设计以及制造工艺领域有广泛的应用前景。

设计名称："Katra" 座椅

类　　　型：家具

图　　　例：图 9-46

"Katra" 座椅是复合材料家具创造的代表。从椅子的本身来说，人们不单由于其隐秘的审美而关注 "Katra"，而是因为它的灵感来自内在品质的材料制作，主要由复合材料制作而成。座椅表面材料来自苎麻提取物，提供优越的支撑力量、透明度和耐久性，硬度甚至超

图 9-46　"Katra" 座椅

越了玻璃纤维。"Katra" 座椅的设计体现了这些材料的优秀品质，代表了独特的复合材料。创造性家具行业开始了探索之路。

设计名称：组合家具
设 计 者：Martha Sturdy
类　　　型：家居
图　　　例：图 9-47

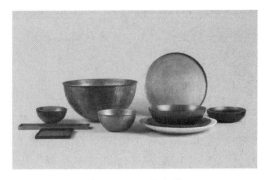

图 9-47　组合家具

　　加拿大设计师 Martha Sturdy 设计了一组家具和厨具系列，她的设计采用了矿物材料和废弃的雪松木，反映了材料本身所处的景观，表现了醒目、干净且强有力的特点。设计师从大海、森林和北美西海岸崎岖的山岭中找寻灵感，一系列的桌子、花瓶、碗和托盘利用树脂将铜、钢材和木构件融合到一起。每件产品都是由经验丰富的工匠手工制作、打磨、着色和抛光的。

设计名称：树脂家具
地　　　点：加拿大
设 计 者：Martha Sturdy
图　　　例：图 9-48

图 9-48　树脂家具

　　每件产品都兼具美学和功能，将创造力和自我联系在一起，并反映到设计中。设计师崇敬自然的二重特性兼具强劲的恢复力和微妙的平衡，将自然的这些特性融入材料的选择中，产品不仅外观精美，在材料的选择上还考虑到耐久性，并与功能元素深入结合。

设计名称："L"形椅
设 计 者：Shigeru Ban
图　　　例：图 9-49

图 9-49　"L"形椅

　　Shigeru Ban 在 2009 年米兰设计展上展示的椅子，是由基于 L 形的回收纸盒或塑料的复合材料制作的。

设计名称：热塑性复合材料建筑模板

图　　例：图 9-50

热塑性复合材料建筑模板完全由高分子纤维增强复合材料在熔融状态下通过注塑工艺一次注射成型，生产工序简便，生产过程无废水、废气和废渣排放，无噪声污染，产品可回收再利用，符合国家节能环保政策。热塑性复合材料建筑模板的核心技术在于：①应用热塑性复合材料，该材料刚韧性平衡，耐候，能实现材料的回收

图 9-50　热塑性复合材料建筑模板

再利用，同时回收的材料能继续注塑成型建筑模板；②精准的模具设计，为保证工程的优良施工质量，对产品的生产模具进行了特殊设计，同时考虑到热塑性产品的变形特点，还设计了一次成型便于连接的卡孔、对拉孔等特殊的连接部件。

设计名称：高性能铝基复合材料建筑模板

图　　例：图 9-51

图 9-51　高性能铝基复合材料建筑模板

高性能铝基复合材料可制备高强韧、耐高温、耐磨损、耐疲劳、模量大（刚度好）、尺寸稳定性好、重量轻的微纳米混杂颗粒增强铝基复合材料。该混杂复合材料可多次重熔精炼铸造和热机械加工，成本与铝合金基本相当，而综合性能显著提高。耐磨性比铝合金提高 3~10 倍，热膨胀系数减少 10% 以上，使用温度提高 50~100℃。

设计名称：长纤维热塑性塑料
制 造 商：PlastiComp
图 例：图9-52

图 9-52 长纤维热塑性塑料制品

　　长纤维热塑性塑料（LFT）制造商 PlastiComp 通过 Velocity 高流动性长纤维增强尼龙复合材料，展示了其美学能力的提升。对于标准型高纤维含量材料而言，为了获得富树脂层厚度，就需要较高的成型温度，进而导致生产周期较慢，运营成本上升。使用 PlastiComp 的 Velocity 长纤维材料时，在 17~22℃ 的较低加工温度下，就能形成无纤维、触感光滑、富树脂层厚度的表面，色彩更具活力，且能处理更好的轧花细节——在消费者中想要建立高端产品质量的认知，这些视觉特征非常重要。

设计名称：陶瓷增强型碳纤维材料
制 造 商：勒马公司
图 例：图9-53

图 9-53 陶瓷增强型碳纤维材料制品

　　陶瓷增强型碳纤维材料通过勒马公司所拥有的工艺制造出来，该工艺能将碳纤维材料转化为碳陶复合材料、连续碳纤维以及三维编织方法，可生产出性能强且耐用的制动盘产品，其导热能力能保证制动系统拥有快速降温能力与持久性制动能力。碳陶材料科技技术能够提供优质的制动性能产品，比铸铁制动盘产品重量减轻至少 70%，具有更好的操控性、驾驶灵活性，更好的制动体感（无噪声，振动更少，更平顺），绝佳的制动性能（包括干湿不同条件），更少的制动磨损，更长的使用周期。

9.3.2 体现复合材料工艺特征的设计案例分析

设计名称：Haze 系列
设 计 者：Wonmin Park
类 型：家居
图 例：图9-54

图 9-54 Haze 系列

将树脂作为家具建材是个绝妙的创意，Wonmin Park 出品的树脂家居产品 Haze 系列就更让人眼前一亮了。这款家具通过特殊的铸造方法使树脂形成不透光的淡雅颜色，加以最基本的几何外观，乍一看，仿佛是用水彩画笔勾勒出来的。而且，Haze 的构造和色彩涂抹都是不对称的，可就是这种不对称，与树脂的质地相结合后，形成了一种完美的平衡感观，给人带来悠长的回味。

设计名称：软膜天花
设 计 者：Farmland Scherrer
图　　例：图 9-55

图 9-55　软膜天花

顶面天花的装饰经历了一系列的升级换代，从最早的石膏饰面，到后来的高分子材料，再到现在广泛采用的聚氯乙烯材料的软膜天花，不断完善的材料工艺使得天花的设计安装更加出色。软膜天花于 19 世纪始创于瑞士，然后经法国人 Farmland Scherrer（费兰德·斯科尔）先生于 1967 年继续研究完善，并成功推广到欧洲及美洲国家的天花市场。软膜天花有先进的防菌技术，它质地柔韧，色彩丰富，可随意张拉造型，并有一百多种颜色和面料可供选择，新颖美观、耐用安全、造型多样、安装快捷。

设计名称：碳纤维增强树脂基复合材料
设 计 者：沙特基础工业公司
图　　例：图 9-56

图 9-56　碳纤维增强树脂基复合材料

近年来，在汽车领域复合材料的应用如雨后春笋般推陈出新。全球汽车制造商都面临着极具挑战性的燃油经济性和温室气体排放新法规的要求，汽车降耗需求急剧攀升，碳纤维增强树脂基复合材料（CFRP）作为轻量化的重要材料之一，受到各大汽车厂商的青睐。随着 3D 打印技术的发展，世界首款使用 3D 打印技术制造的概念车也采用了碳纤维复合材料，其车身采用了沙特基础工业公司（SABIC）的 LNPTMSTAT-KONTM 碳纤维增强复合材料，拥有出色的强度重量比和高刚度，可最大限度地降低 3D 打印过程中的扭曲变形，增强设计美感，强化运行性能。

设计名称：塑木材料
图　　例：图 9-57

塑木材料作为一种木材的替代材料，可以有效地缓解传统木材资源供求关系紧张的问题。现在塑木材料广泛应用于建材市场与室内装饰领域，塑木地板可以完全展现出原木木板

图 9-57 塑木材料

的高雅舒适等特点，塑木建材强度上完全可以替代传统木制建材，塑木板材在形象、手感上也能完全媲美传统木质板材。塑木材料选择面较广，较传统木质材料的型号与颜色有更多优势，而且可根据用户自身要求定制纹理，这样看起来跟实木材料无任何差别，还可随意调控长度，拥有寿命长、免油漆、无毒害等优点。

设计名称：旧金山大厦
图 例：图 9-58

旧金山大厦是一个为退休的专业人士建造的高档老年公寓，在这个庞大的项目中使用了 1550 块 GFRC（Glass Fibre Reinforced Concrete，特种玻璃纤维增强复合板），用了 2 年时间进行筹备，9 个月进行现场安装。整个建筑由 5 个高度为 9～13 层不等的建筑组成，可容纳约 250 个住宅单位。

图 9-58 旧金山大厦

这种"关爱生命社区"项目的设计，要求完全融入周边地区的维多利亚式木质结构建筑风格，设计师充分利用了 GFRC 材料的特点，轻松地满足了建筑在造型和质感方面的要求，获得了令人眼前一亮的外观设计效果。

这个项目的精彩之处在于 GFRC 建筑细部设计将现代与传统完美地相互融合，成功地把一座现代的新建筑非常自然地融入一个维多利亚式木质结构建筑风格的古老街区。GFRC 建筑细部的符号作用得到了充分发挥，GFRC 在拱门、檐口、窗台、凸窗、阳台栏杆、屋顶山墙上大量成功的运用，给人留下了深刻印象。

设计名称：高分子复合材料
设 计 者：美国福世蓝
图　　　例：图 9-59

图 9-59　高分子复合材料

　　20 世纪后期，以美国福世蓝公司为代表的研发机构，研发了以高分子材料和复合材料技术为基础的高分子复合材料，它是以高分子复合聚合物与金属粉末或陶瓷粒组成的双组分或多组分的复合材料，是在高分子化学、有机化学、胶体化学和材料力学等学科基础上发展起来的高技术学科。它可以极大地解决和弥补金属材料的应用弱项，可广泛用于设备部件的磨损、冲刷、腐蚀、渗漏、裂纹、划伤等修复保护。高分子复合材料技术已发展成为重要的现代化应用技术之一。

设计名称：聚氨酯直埋保温管
图　　　例：图 9-60

图 9-60　聚氨酯直埋保温管

　　聚氨酯直埋保温管由输送介质的钢管、聚氨酯硬质泡沫保温层和高密度聚乙烯外套管紧密结合而成，该产品主要用于城镇集中供热管网、石油输送管线、高寒地区输水管线及厂区工业管道工程。它具有高效保温、防水防腐、施工简便和不怕植物根刺的优点，施工不需地沟敷设，能在 0.6~1.2m 的冻土层内直埋，热损失比传统工艺可降低 40%，使用寿命比其他绝热防腐材料提高 3~5 倍以上，使用寿命可达 30~50 年。

设计名称：Araldite® 爱牢达® 复合芯电缆
图　　　例：图 9-61

图 9-61　复合芯电缆

　　亨斯迈成熟的拉挤技术，可让环氧树脂具有优良的加工性能（拉挤速度达 0.4~1m/min）、显著的热力学性能、优异的纤维力学性能、良好的耐磨性和耐蚀性，使其在交通运输、采油杆、体育以及建筑等工业方面得到广泛的应用。同时，亨斯迈拉挤技术在纤维复合芯的生产制造中能快速地固化树脂

体系，有效地减少材料成型过程中的能量消耗，提高生产率，从而降低汽车行业的成本。图9-61是 Araldite®爱牢达®复合芯电缆，正是得益于亨斯迈领先的环氧树脂系统和成熟的拉挤技术，使其在电力输配时具有大容量和低损耗的特点，让政府能源部门和公共事业领域以更具成本效益的方式提升配电能力。

设　计　名　称：Aeroblade 钛合金自行车
设 计 生 产 商：Koga、世爵 Spyker 公司
图　　　　　例：图 9-62、图 9-63

图 9-62　钛合金自行车

图 9-63　钛合金自行车细节

Aeroblade 钛合金自行车是由 Koga 和世爵 Spyker 公司两家联手设计，制造过程在 Koga 的工厂里完成的。该车包括了钛合金车架、铝合金前叉和轮框以及表面覆盖碳纤维的铝合金挡泥板。这辆车不但配备了世爵 Spyker 跑车惯用的 Hulshof 豪华皮革，就连车子的整体色彩搭配也是源自世爵参加 2005 年勒芒 24 小时耐力赛时的赛车——Spyker C8 Spyder GT2R。

思考题

1. 举例你生活中常见的复合材料。
2. 你最喜欢的复合材料是什么？为什么？
3. 复合材料有哪些优势与劣势？
4. 复合材料的发展前景是什么？

参 考 文 献

［1］　陈海燕，雪润枝，吴良如. 基于复合材质的现代竹制工艺品的创新与设计探讨：以浙江为例 ［J］. 竹子研究汇刊，2013，32（1）：16-20.

［2］　黄积荣，王琥，张兆云. 复合材质铸钢件的研究 ［J］. 机械工程材料，1982（5）：13-17.

［3］　曾明玉，周汉新. 复合材质在日用陶瓷设计中的应用构想 ［J］. 中国陶瓷，2008（10）：45-46，67.

［4］　琚锦琨. 新型复合材质油封在棒材轧机减速机上的应用 ［C］//2007 年河北省轧钢技术与学术年会论文集（下册）. 唐山钢铁集团有限公司，2007：3.

［5］　黄积荣，王琥，张兆云. 复合材质铸钢件的研究——提高铸钢件耐磨性、耐蚀性及耐热性的新途径 ［J］. 西安理工大学学报，1979（1）：48-71.